L'ART RUSSE

SES ORIGINES

SES ÉLÉMENTS CONSTITUTIFS, SON APOGÉE

SON AVENIR

PAR

E. VIOLLET LE DUC

PARIS

Vᵉ A. MOREL ET Cⁱᵉ, ÉDITEURS

13, RUE BONAPARTE, 13

1877

L'ART RUSSE

PARIS. — IMPRIMERIE E. MARTINET, RUE MIGNON, 2.

L'ART RUSSE

SES ORIGINES

SES ÉLÉMENTS CONSTITUTIFS, SON APOGÉE

SON AVENIR

PAR

E. VIOLLET LE DUC

PARIS

Vᵉ A. MOREL ET Cⁱᵉ, ÉDITEURS

13, RUE BONAPARTE, 13

1877

TABLE DES MATIÈRES

TABLE DES PLANCHES.. V

INTRODUCTION.. 1

CHAPITRE I. — Des origines de l'art russe............................ 9
 (fig. 1 à 40).

CHAPITRE II. — Des éléments constitutifs de l'art russe......... 95

CHAPITRE III. — L'art russe a son apogée............................ 106
 (fig. 41 à 57).

CHAPITRE IV. — L'avenir de l'art russe................................ 153
 L'architecture (fig. 58 à 80).

CHAPITRE V. — L'avenir de l'art russe................................. 197
 La sculpture décorative (fig. 81 à 92).

CHAPITRE VI. — L'avenir de l'art russe................................ 226
 La peinture décorative (fig. 93 à 97).

CONCLUSION... 255

ERRATA.. 263

FIN DE LA TABLE DES MATIÈRES.

TABLE DES PLANCHES

Planches.		Pages.
	FRONTISPICE	
I......	Ornementation de manuscrits russes (x° siècle)..............	33
II......	Plaques d'or repoussé trouvées dans le tumulus de Lougavaïa-Moguila...	43
III.....	Plaque de bronze trouvée dans le tumulus de Lougavaïa-Moguila.	44
IV.....	Broderie d'une chemise mordwin......................	49
V......	Ornementation d'un manuscrit russe (xIII° siècle).............	55
VI.....	Église de l'Intercession de la Ste-Vierge.— Pokrova (xII° siècle).	60
VII.....	Cathédrale de Saint-Dimitri, à Vladimir. — Détail de l'arcature aveugle..	64
VIII....	Cathédrale de Saint-Dimitri, à Vladimir. — Archivolte de la porte principale.....................................	67
IX.....	Ornementation d'un manuscrit russe (xIV° siècle).............	81
X......	Église de Saint-Isidore, à Rostov. — Détail de la porte.......	82
XI.....	Église de Vassili Blajennoï, à Moscou. — Coupole sur arcs encorbellés..	113
XII....	Église de Vassili Blajennoï, à Moscou. — Tour octogone sur arcs encorbellés...................................	115
XIII....	Église de la Nativité de la Sainte-Vierge, à Poutinki (Moscou). Tourelle cylindrique sur base rectangulaire................	119
XIV....	Ornementation d'un manuscrit russe (xV° siècle).............	123
XV	Ornementation d'un manuscrit russe (xVI° siècle).............	123
XVI....	Ornementation d'un manuscrit russe (xVII° siècle).............	124
XVII...	Nimbes (xVI° siècle). Orfévrerie	128
XVIII ..	Nimbes (xVI° siècle). Orfévrerie.........................	128

Planches.		Pages.
XIX....	Trône du tsar Alexis Mikaïlovitch. — Une des parois latérales d'ivoire..	130
XX....	Trône du tsar Alexis Mikaïlovitch. — Bras et bandes des montants.	130
XXI....	Église de Saint-Jean-le-Théologue, à Rostov. — Porte Sainte : Fragment..	131
XXII...	Grande salle (système de structure russe). — Plan et coupe....	156
XXIII..	Coupole avec arcs encorbellés et jours. — Coupe et plan......	162
XXIV..	Coupole avec arcs encorbellés et jours. — Élévation..........	163
XXV...	Vue perspective intérieure d'une coupole. — Système d'arcs chevauchés..	163
XXVI..	Tourelle. — Structure de briques émaillées..................	177
XXVII..	Porte d'église avec auvent de charpente.....................	180
XXVIII.	Angle d'un portique à deux étages...........................	217
XXIX..	Peinture décorative russe, avec fond. — Système byzantin.....	246
XXX...	Peinture décorative russe. — Système persan.................	248
XXXI...	Peinture décorative russe, avec fond. — Système persan......	253

FIN DE LA TABLE DES PLANCHES.

INTRODUCTION

Il est des peuples auxquels on accorde tout, d'autres auxquels on refuse tout : dans notre vieux coin occidental de l'Europe, s'entend.

Et quand on voit, en France, bon nombre de Français refuser à leur propre pays le privilége d'avoir créé et possédé un art original tenant à son génie, on ne peut trop être surpris si l'on dénie à d'autres nations ce même privilége.

Cependant, l'objection principale opposée à l'existence d'un art russe reposait et repose encore dans beaucoup d'esprits sur ce que l'empire russe est formé d'éléments extrêmement variés, disparates, et que ces éléments n'auraient pas été, par leur diversité même, dans les conditions favorables à l'éclosion d'un art original.

Mais on pourrait en dire autant de la plupart des peuples

qui ont cependant su créer des arts reconnaissables à leur caractère et à leur style.

Les Grecs étaient un composé de races assez diverses.

Les Égyptiens eux-mêmes appartiennent à plusieurs rameaux de la race humaine, et cependant on ne saurait prétendre que ces peuples n'aient su faire éclore des arts originaux.

Au contraire, nous avons souvent insisté sur cette observation, savoir : que les arts les mieux caractérisés sont le produit d'un certain mélange de races humaines, et que les expressions les plus remarquables de ces arts sont dues à la fusion des races aryenne et sémitique.

Au point de vue de l'ethnique, la nation russe ne se trouve pas dans des conditions plus défavorables que d'autres peuples, qui ont laissé les traces d'un art brillant et profondément empreint d'originalité.

Son histoire politique a-t-elle été contraire à ce développement? c'est là ce qu'il conviendra d'examiner. Mais répondons, en ne considérant la question que d'une manière générale, que la cause de l'ignorance de l'Europe à cet égard tient à ce qu'elle n'a connu la Russie qu'au moment où celle-ci, pour atteindre le niveau de la civilisation occidentale, s'empressait d'imiter l'industrie, les arts, les méthodes de l'Occident, en éloignant d'elle ce qui lui rappelait un passé considéré comme barbare.

C'est ainsi que l'art russe, qui marchait dans sa voie, a été brusquement mis de côté et a été remplacé par des pastiches empruntés à l'Italie, à la France, à l'Allemagne.

En cela, les grands fondateurs de l'empire russe ont fait une faute. Car c'est toujours une faute, lorsqu'on prétend

perfectionner un état social, de commencer par étouffer ses qualités natives, et, cette faute, tôt ou tard il faut la payer.

Aller quérir en Italie, en France, en Hollande, en Allemagne les éléments d'un grand perfectionnement industriel et commercial qui manquait à l'empire russe, rien de mieux; mais, du même coup, substituer aux expressions du génie national des imitations des œuvres dues au génie particulier à ces peuples, c'était frapper pour longtemps d'impuissance les productions natives du peuple russe; c'était se soumettre à un état d'infériorité pour tout ce qui relève de l'art; c'était se rendre tributaire de cette civilisation à laquelle on devait se borner à emprunter des méthodes, des découvertes dans l'ordre matériel, non des formules toutes tracées, et encore moins des inspirations.

Après plusieurs siècles employés en imitations stériles des arts de l'Occident, la Russie se demande si elle n'a pas son génie propre, et, faisant un retour sur elle-même, fouillant dans ses entrailles, elle se dit : « Moi aussi j'ai un art tout empreint de mon génie, art que j'ai trop longtemps délaissé; recueillons-en les débris épars, oubliés, qu'il reprenne sa place! »

Cette pensée, qui mériterait d'être méditée ailleurs qu'en Russie, était trop dans nos sentiments pour que nous n'ayons pas saisi avidement l'offre qui nous a été faite de reconstituer cet art à l'aide de ces débris.

Dès lors ont été mis à notre disposition une masse énorme de documents avec un empressement qui indique assez combien le sujet tient au cœur des vrais Russes. Monuments, manuscrits, copies de tableaux, de sculptures, procédés de construction, faits historiques, textes ont été recueillis dans

les vieilles provinces russes, et ces renseignements réunis nous ont bientôt permis de porter l'examen de la critique au milieu de ce chaos.

C'est ainsi que nous avons pu séparer les courants divers qui sont venus se fondre sur le territoire russe et qui ont, dès le XII^e siècle, constitué un art original, susceptible de progrès, en relation intime avec l'art byzantin, sans cependant se confondre avec celui-ci.

Mais d'abord il sera bon de définir exactement ce qu'on entend par *art byzantin*.

L'art byzantin est lui-même un composé d'éléments très-divers, et son originalité, autant qu'il en possède, est due à l'harmonie établie entre ces éléments, les uns empruntés à l'extrême Orient, d'autres à la Perse, beaucoup à l'art de l'Asie Mineure et même à Rome.

A quelques-unes de ces sources, la Russie a été puiser directement, sans recourir à l'intermédiaire de Byzance; elle a reçu de première main des traditions orientales d'une grande valeur; puis, elle s'est assimilé les arts gréco-byzantins à une époque reculée, ainsi que nous le verrons.

On a trop souvent, nous paraît-il, considéré en Russie comme une imitation absolue de l'art byzantin une influence et une similitude d'origine, et on n'a pas tenu un compte suffisant, pour apprécier la valeur de ces origines, du développement prodigieux des arts en Orient au commencement de notre ère.

Alors les vastes territoires compris entre la mer Noire, la mer Caspienne et la mer d'Aral, et qui s'étendent au nord du grand Altaï jusqu'à la Mongolie et la Mantchourie, n'étaient pas totalement abandonnés à la barbarie. Au nord

comme au sud du grand désert de Chamo ou de Mongolie, existaient des civilisations adonnées aux arts et à l'industrie. Pendant le xiii° siècle encore, l'empire des Mongols, qui occupait cette zone étendue de l'Asie, était florissant, ainsi que le prouvent les voyages de Du Plan Carpin en 1245-1246, ceux de G. Rubruquis en 1253 et de Marco Polo en 1272-1275.

Deux de ces voyageurs suivirent à peu près le même itinéraire : le premier, de Lyon à Caracorum, au sud du lac Baïkal ; le deuxième, de Crimée à la même résidence du grand Kan ; le troisième, de Saint-Jean-d'Acre à Kanbalou (Pé-king), en passant par la Perse et le nord du Thibet.

Le développement de la navigation d'une part, et certainement une modification climatérique des contrées centrales de l'Asie, firent abandonner les voies de terre suivies depuis l'antiquité jusqu'au xv° siècle et qui mettaient en communication l'extrême Orient avec les contrées situées à l'ouest du Volga. Mais, avant les voyages des grands navigateurs de la fin du xv° siècle et du commencement du xvi°, cette voie de terre était relativement très-fréquentée et il existait au centre de l'Asie des civilisations qui aujourd'hui ont entièrement disparu.

Des déserts de sable mouvant ont pu ensevelir des cités, des forêts, combler des lits de rivières et changer des contrées habitées et fertiles en steppes à peine parcourues par des nomades.

Cet envahissement des flots sablonneux de l'est à l'ouest semble chaque jour s'étendre sur des contrées qui, de mémoire historique, étaient encore habitables.

Déjà du temps de Du Plan Carpin, qui, ayant traversé le Tanaïs et le Volga, passa au nord de la mer Caspienne, suivit

les limites septentrionales des régions centrales de l'Asie et se dirigea vers le pays des Mongols où Gaïouk, fils d'Octaq et petit-fils de Gengis-Kan, venait d'être proclamé souverain, il n'existait plus une ville debout sur tout le trajet.

Les Tatars avaient détruit ce que le temps et les sables avaient respecté.

Ce voyageur et Rubruquis ne rencontrèrent que des campements et des ruines. Mais ces restes indiquaient l'établissement de civilisations disparues, étouffées sous la terrible invasion tatare qui s'étendait jusqu'aux confins de l'Europe, suivie de l'invasion non moins terrible des sables due à l'abandon de la culture et des irrigations.

La Russie avait donc pu recevoir, bien avant le XIII° siècle, des éléments d'art de l'extrême Orient par une voie qui est encore à peu près fermée de nos jours.

Il ne faut pas oublier, d'ailleurs, que les grandes migrations âryennes, qui s'étaient, à l'origine, portées au sud dans l'Hindoustan, tendirent de plus en plus à incliner vers l'ouest, lorsque les contrées méridionales furent successivement occupées par elles.

Après l'Inde, la Perse, puis la Médie, l'Asie Mineure, la Grèce, furent envahies par la race âryenne. Trouvant au sud les pays occupés et le barrage de la mer Caspienne, les derniers émigrants passèrent au nord de cette mer, s'établirent dans la Circassie et sur le Caucase, traversèrent le Don et se répandirent dans le nord de l'Europe; les derniers occupèrent la Scandinavie et les bords de la Baltique. Mais pendant bien des siècles cette voie, frayée à travers les rampes méridionales de l'Oural, dut rester ouverte et familière aux dernières migrations des tribus âryennes, et c'est ainsi que

celles-ci purent subir pendant des siècles les influences de l'extrême Orient.

Le dernier torrent âryen, en passant entre les rampes méridionales de l'Oural et la mer Caspienne, avait laissé à sa droite, le long des contrées occidentales de l'Oural, les races finnoises qui occupaient probablement ces territoires et, s'avançant droit devant lui, avait envahi la vieille Russie, la Lithuanie, la Livonie, puis enfin le Danemark et la Suède. Et, sur cette zone, on trouve la trace caractérisée d'un art dont les origines sont tout orientales.

Que ces populations aient été demander à Byzance des artistes, des objets de luxe, des étoffes, cela n'est pas douteux.

Elles étaient voisines de la capitale de l'empire, qu'elles firent trembler souvent; tantôt ennemies, tantôt alliées de la cour de Byzance, elles tiraient de cette double situation des avantages qui se traduisaient par des présents ou des sommes considérables.

Le goût de l'art byzantin pénétrait ainsi chez les Russes; mais il n'étouffait pas ces germes empruntés à la source orientale qui restaient vivaces et dont on suit les influences jusqu'à nos jours.

Ce sont ces origines qu'il est bon d'abord de signaler.

De notre temps, par un de ces retours dont l'histoire de l'humanité montre des exemples, les Russes ont une tendance à reprendre peu à peu possession de leur berceau : on les a vus se diriger de Kasan à Perm en remontant la Kama; franchir l'Oural; descendre dans les contrées d'où sortirent les Hongrois, à l'est de ces montagnes; traverser la rivière de Tobol; occuper toute la Sibérie jusqu'à la mer d'Okhotsk,

les rives du fleuve Amour, longeant ainsi toute la chaîne du petit Altaï, et dépasser les monts Sanovoy.

Entre eux et l'Inde, le grand Thibet, la Chine, et le grand désert de Chamo forment la seule barrière naturelle qui les empêche de descendre vers le sud.

Il n'y a pas lieu de s'étonner si, parallèlement à ce mouvement national qui est dans l'ordre des choses, il se manifeste en Russie un désir très-vif et légitime de ressaisir l'art national si longtemps dominé par l'imitation des arts occidentaux !

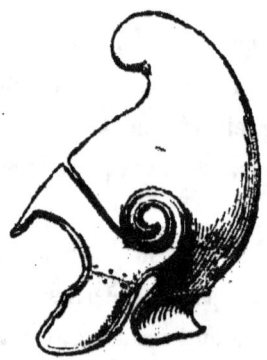

Casque en bronze doré
trouvé sur la presqu'île de Taman.

L'ART RUSSE

CHAPITRE PREMIER

DES ORIGINES DE L'ART RUSSE

Dès le VIe siècle de l'ère chrétienne, les Slaves occupaient une grande partie de l'Europe, depuis la mer Baltique jusqu'à la mer Noire. Les historiens byzantins les dépeignent comme des peuples différant essentiellement des Germains et des Sarmates Caucasiens. Déjà du temps de Justinien, s'étant alliés aux Ougres et aux Antes, ils attaquent l'empire qui finit par acheter leurs services. Vers la fin de ce siècle, les Avars entrent en scène et, en 568, leur puissance s'étendait du Volga à l'Elbe.

Ces Avars étaient sous la conduite d'un Kan avec lequel la cour de Byzance fut obligée de traiter. Ils semblent avoir atteint un degré de civilisation assez avancé, car on trouve en Sibérie, au milieu de l'Altaï d'où ils étaient sortis, des tombeaux qui renferment quantité d'objets précieux.

Pendant les dernières années du VIe siècle, les Avars soumettent les Antes et les Slaves du sud. Ceux de Bohême se révoltent bientôt et recouvrent leur indépendance. Au VIIe siècle, on trouve les Slaves établis dans la Thrace, dans la Mœsie et

la Bulgarie actuelle, dans le Péloponnèse, en Bithynie, en Phrygie, en Dardanie et même en Syrie.

Ainsi formaient-ils autour de Constantinople des agglomérations, tantôt combattant, tantôt aidant l'empire.

En 635, les Avars du Danube sont chassés par les Slaves qui redeviennent possesseurs de leur ancien territoire.

Quant aux territoires de la Russie actuelle, des populations finnoises ou tchoudes les occupaient au nord, sous les dénominations de Mériens autour de Kostof; de Mouromiens, sur l'Oka, à son embouchure dans le Volga; de Tchérémisses, Mechtchères et Mordviens, au sud-est des Mériens; de Liviens, en Livonie; de Tchoudes, en Esthonie et à l'est, vers le lac Ladoga; de Naroviens, sur le territoire de Narva; de Jamiens ou Emiens en Finlande; de Vesses sur le lac Bielo-Osero; de Permiens dans le gouvernement de Perm; de Yougres ou Ostiaks actuels de Bérézof sur l'Obi et la Sozva, et de Petchores sur la Petchora.

Ces populations, de mœurs douces, dépourvues d'initiative, abandonnèrent peu à peu les immenses territoires qu'elles occupaient, soit au nord de la Russie, soit en Norwége, aux races conquérantes Slaves et Varègnes (Scandinaves).

Les Khosars ou Khasars, qui habitaient les côtes occidentales de la mer Caspienne et qui ravagèrent l'Arménie, l'Ibérie et la Médie sans que les empereurs d'Orient essayassent de s'y opposer, apparurent les armes à la main au commencement du VIIIe siècle sur les rives du Dnjeper et subjuguèrent les populations slaves Kiéviens (1), Sévériens (2), Radamitches et Viatitches (3).

(1) Les habitants du territoire de Kiew.
(2) Voisins des Polaniens, sur les bords de la Desna, de la Séma et de la Soula, dans les Gouvernements de Tchernigof et Pultava.
(3) Sur les bords de la Soja, dans le gouvernement de Mohilof et sur l'Oka, dans les gouvernements de Kalouga, de Toula et d'Orel.

Qu'étaient ces Khosars? Ils appartenaient à ces races hunniques, à ces Turks descendus de la région de l'Altaï, dans les plaines du Touran des Iraniens, et qui, du temps de Khosroès, étaient maîtres des contrées situées entre le nord-ouest de la Chine et les frontières de la Perse. Ils obéissaient au Khâ Kan ou Grand Khan des Turks (1).

Encore au temps de Constantin Porphyrogénète (911-959), les populations qui occupaient les rivages de la mer Noire, sur une grande profondeur, étaient les Petchenègues, les Khosars, les Ouses, les Ziches, les Alains et, derrière ces peuples, vers le nord, les Bulgares noirs ou Bulgares de la Kama (2).

Il ne paraît pas que les Khosars, les plus civilisés parmi ces nations, aient imposé un joug très-dur aux races slaves au milieu desquelles ils s'établirent. Les Novgorodiens et les Krivitches, au delà de l'Oka, conservèrent leur indépendance.

Mais, en 859, apparurent au nord les Varègues qui, traversant la Baltique, imposèrent des tributs aux Tchoudes, aux Slaves d'Ilmen, aux Krivitches et aux Mériens.

Suivant leur coutume, ces peuplades normandes paraissent s'être présentées d'abord plutôt en pirates qu'en conquérants.

Cependant, d'après l'annaliste Nestor, les Slaves, en proie aux discordes et à l'anarchie, auraient appelé, en 862, trois frères Varègues pour leur remettre le pouvoir. Ces trois frères s'appelaient Rurick, Sinéous et Trouvor (3).

Sans attacher à ces traditions plus d'importance qu'il ne convient, on constate cependant la présence des Varègues en Russie jusqu'au commencement du règne de Vladimir, comme

(1) Vivien de Saint-Martin, *Histoire de la géographie.*
(2) *L'Empire grec au X^e siècle*, par Alfred Rambaud.
(3) Ces noms sont en effet scandinaves.

mercenaires, alliés souvent gênants, parfois utiles; mais possédant une influence notable.

Le récit de Nestor rapporte à la seconde moitié du IX^e siècle la conversion des Russes au christianisme, et, dès lors, les relations avec Constantinople deviennent de plus en plus fréquentes.

« Les Russes, dit le patriarche Photius dans ses lettres
» aux évêques d'Orient (1), si célèbres par leur cruauté, vain-
» queurs de leurs voisins, et qui, dans leur orgueil, osèrent
» attaquer l'Empire romain, ont déjà renoncé à leurs super-
» stitions et professent maintenant la religion de Jésus-Christ.
» Naguère nos ennemis les plus redoutables, ils sont devenus
» nos fidèles amis; déjà nous leur avons donné un évêque et
» un prêtre et ils témoignent du plus grand zèle pour le
» christianisme (2). »

D'autre part, Constantin Porphyrogénète écrit que les Russes ne furent baptisés que du temps de Basile le Macédonien et du patriarche Ignace, c'est-à-dire vers l'an 867.

Cependant il fallut un temps assez long pour que la religion nouvelle pénétrât sur toute l'étendue de ce territoire occupé dès lors par les Russes, et les Varègues paraissent avoir persisté très-tard encore dans l'observation du culte scandinave.

Au commencement du X^e siècle, un fait important est signalé par l'annaliste Nestor. Pendant les expéditions brillantes d'Oleg et ses conquêtes entreprises pour donner de la cohésion aux diverses provinces occupées par des populations vivant à peu près à l'état d'indépendance les unes envers les autres, la nouvelle capitale du prince russe, Kiew, vit dresser

(1) En 866.
(2) Karamsin, *Histoire de Russie*.

devant ses murs les tentes des Ougres (1) qui, sortis des rampes orientales de l'Oural, s'étaient établis pendant le ix° siècle dans la Libédie à l'orient de Kiew. Ces Ougres pendant leur longue migration, poussés par les Petchenègues, s'étaient divisés.

Une partie avait passé le Don, se dirigeant vers la Perse; l'autre se présentait devant les rives du Dnjeper.

Qu'ils aient traversé la province de Kiew de gré ou de force, le fait est qu'ils allèrent s'établir le long du Danube, dans la Moldavie et la Valachie.

Oleg, d'origine scandinave, tolérait le christianisme dans les provinces russes soumises à son pouvoir, mais n'était pas chrétien. Suivant les habitudes de piraterie si chères aux peuplades scandinaves, il réunit les Novgorodiens, les Finnois de Bielo-Osero, les Mériens de Rostof, les Krivitches, les Polanes de Kiew, les Radimitches, les Doulèbes, les Corvates et les Tivertses; il embarque son armée sur des bateaux légers qui descendent le Dnjeper, suivent les côtes du nord-ouest de la mer Noire et se présentent devant Byzance. L'empereur Léon effrayé, après avoir vu saccager les environs de sa capitale, achète la paix.

Cette expédition et ses conséquences ont des rapports trop intimes avec ce que les Normands de Scandinavie pratiquaient alors sur les côtes occidentales de l'Europe, pour que nous ne signalions pas ce fait.

Cette armée, très-nombreuse, embarquée sur des bateaux transportés à bras pour franchir les cataractes du fleuve, bateaux qui côtoient le rivage que suit à cheval la cavalerie protégée par la flotte, mis à terre près de Byzance et montés sur des rouleaux, se convertissant ainsi en un camp : tous

(1) **Madjares, Hongrois de nos jours.**

ces détails, donnés par l'annaliste Nestor, sont si conformes aux habitudes des Normands, connues d'ailleurs et par d'autres sources qu'on ne saurait en contester la réalité.

Si nous insistons sur ce fait qui s'était déjà présenté une fois, lorsque les Varègues de Kiew tentèrent une première expédition contre Byzance, vers 865, c'est qu'il concorde singulièrement avec les éléments d'art que nous rencontrons dominants à l'origine de la puissance russe, savoir : l'élément slave, l'élément byzantin et une trace scandinave.

Mais il nous faut définir clairement d'abord ce qu'était l'art byzantin à l'époque où les Russes se trouvaient en communication incessante avec la capitale de l'empire d'Orient, soit comme alliés, soit comme ennemis ou envahisseurs.

Des origines très-diverses ont composé ce que l'on est convenu d'appeler l'art byzantin. L'empire romain, en venant établir sa nouvelle capitale sur les bords du Bosphore, trouvait là une civilisation très-avancée, mélange de traditions orientales de l'Asie Mineure, modifiées par le génie grec. La dynastie des Arsacides avait porté la culture des arts chez les Perses à un haut degré de splendeur et Rome qui était toujours disposée à s'approprier les éléments d'art qu'elle trouvait chez les peuples conquis, tout en imposant les grandes dispositions commandées par ses habitudes administratives, n'hésita pas à se servir des méthodes de structure adoptées chez les nations au milieu desquelles l'empire s'établissait.

L'art byzantin, comme tous les arts, comprend deux parties distinctes, surtout s'il s'agit de l'architecture : 1° la pratique, la structure, le moyen matériel ; 2° le choix de la forme, le style, l'apparence. Les Romains, pourvu qu'on remplît les programmes qu'ils imposaient, surtout à la fin de l'empire, se souciaient assez peu des moyens employés pour y satisfaire. Tous les modes de structure d'une voûte, par exemple, leur

étaient indifférents, pourvu que la voûte se fît. Ce scepticisme s'étendait jusqu'à un certain point à la décoration, depuis que les traditions de la belle époque grecque, si fort prisées à la fin de la République, s'étaient effacées sous l'apport d'éléments orientaux de plus en plus nombreux et puissants, et que les Grecs eux-mêmes s'étaient emparés de l'art asiatique pour le diriger dans une voie nouvelle.

On sait aujourd'hui que la voûte était employée dans les constructions des Ninivites et des Babyloniens, c'est-à-dire chez les peuples assyriens qui jetèrent un si vif éclat; non-seulement la voûte en berceau, mais la coupole et la demi-coupole. Mais ce qu'on n'a peut-être pas assez étudié, ce sont les moyens pratiques employés pour élever ces voûtes. Encore aujourd'hui nous voyons dans tout l'Orient élever des voûtes sans le secours de cintres, et, en examinant les monuments anciens, c'est-à-dire qui datent de l'époque des Sassanides, on retrouve exactement l'emploi des mêmes procédés, tant l'Orient change peu.

Un jeune voyageur français, ingénieur, M. Choisy, envoyé depuis peu en Asie Mineure, a rapporté, sur la construction des voûtes dites byzantines et d'après les indications qu'il avait bien voulu nous demander, des renseignements d'une haute valeur, en ce qu'ils expliquent l'adoption de certaines formes qui se développent en Russie à dater du xiie siècle, mais dont l'origine se trouve dans la structure byzantine proprement dite.

Les architectes byzantins des premiers siècles avaient donc, tout en conservant à peu près les apparences de la voûte romaine, substitué au mode de structure adopté par les Romains un mode de structure oriental et dont nous trouvons les éléments dans les ruines de Khorsabad; c'est-à-dire un mode de structure qui permettait de se passer de cintres en

charpente. En effet, les égouts du palais de Khorsabad montrent des voûtes en berceau ogival, elliptique ou plein-cintre, composées de briques placées de champ, mais suivant un plan

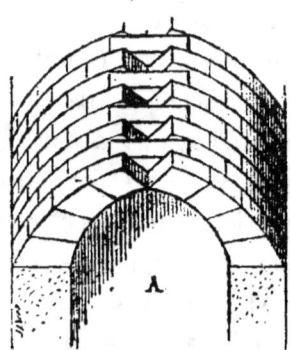

Fig. 1. — Projection horizontale.

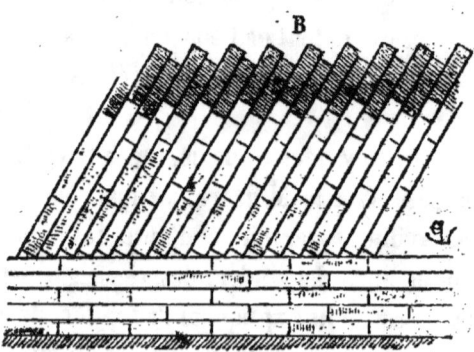

Fig. 2. — Coupe longitudinale.

incliné, de telle sorte que ces voûtes présentent le diagramme ci-dessus (fig. 1 et 2).

Eh bien, à Mossoul, les voûtes se construisent encore aujourd'hui d'après ce système qui évite la dépense des cintres, et les Byzantins de Salonique et d'Éphèse, au IV^e siècle, employaient la même méthode pour bander des voûtes en ber-

ceau, méthode qui n'est nullement romaine, comme chacun sait (1).

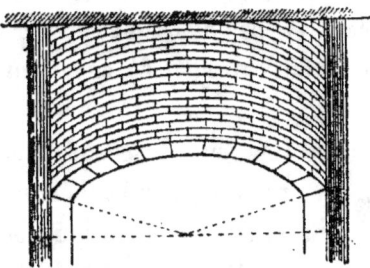

Fig. 3. — Projection horizontale.

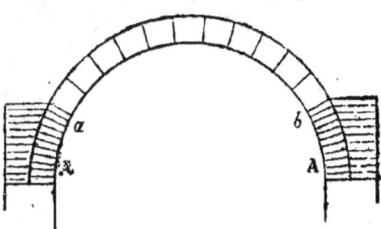

Fig. 4. — Coupe transversale.

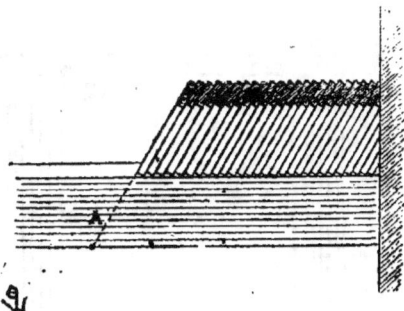

Fig. 5. — Coupe longitudinale.

En un mot, ces voûtes en berceau donnent, en projection horizontale, le diagramme (fig. 3). En A (fig. 4), sont posés

(1) Renseignements fournis par M. Guise, consul de France à Damas et relatés par M. Choisy dans son Mémoire adressé à la Commission des *Annales des ponts et chaussées.* (Voyez *Note sur la construction des voûtes sans cintrage pendant la période byzantine*, par M. Choisy, ingénieur des ponts et chaussées.)

des rangs de briques (sommiers) sur un simple gabarit; ces rangs-sommiers tiennent par la seule adhérence des mortiers.

Quand le constructeur est arrivé aux points *a* et *b*, alors il procède par tranches de briques posées de champ suivant un plan incliné à 60 degrés (fig. 5), en faisant simplement avancer son gabarit.

Ces briques reposent l'une sur l'autre par l'inclinaison des lits et sont retenues par l'adhérence du mortier jusqu'à ce que le rang soit complet, ce qui s'obtient en peu de minutes. Le rang bandé ne peut plus se déformer.

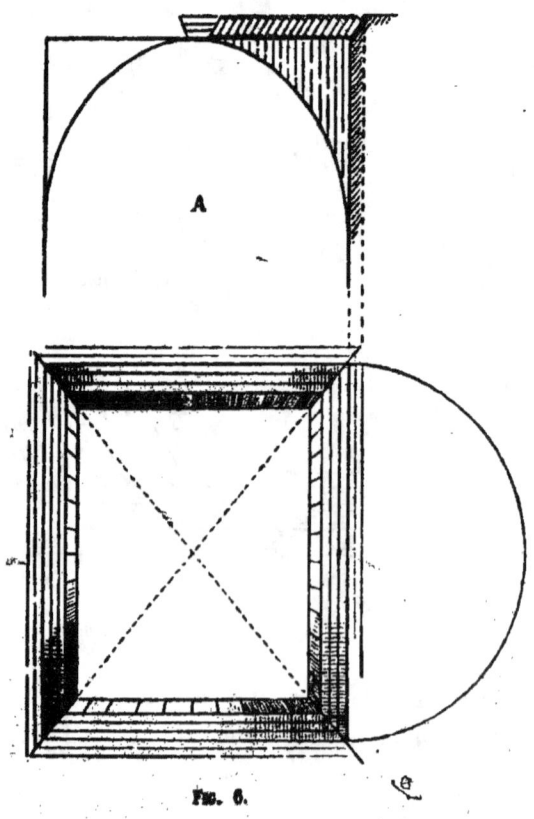

Fig. 6.

Ce système pouvait s'appliquer de diverses manières; à des

voûtes d'arêtes, par exemple, sur plan carré ou sur plan barlong. Soit (fig. 6), une voûte d'arête sur plan barlong, c'est-à-dire composée d'un demi-cylindre sur le grand côté et d'une courbe elliptique sur le petit, le constructeur établit en même temps les deux berceaux, ainsi que le montre notre projection horizontale. Alors les rangs sont tronc-coniques (1), et les épais enduits couverts de peintures ou de mosaïques masquaient les redans des rangs de briques. Les constructeurs byzantins, ne trouvant pas assez de stabilité à ces voûtes d'arêtes dont les clefs sont horizontales, ainsi que le montre la

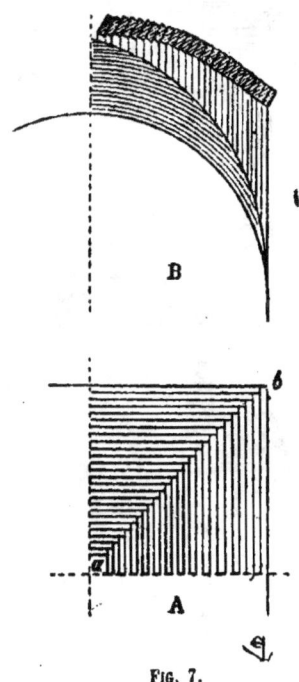

Fig. 7.

section A (fig. 6, ci-contre), imaginèrent de prendre pour courbe génératrice des deux berceaux se pénétrant, un plein cintre tracé sur la diagonale, ce qui les conduisit parfois à obtenir

(1) Monastère de Vatopedi (Athos).

20 L'ART RUSSE.

des arêtes creuses près de la clef au lieu d'arêtes saillantes.

Mais ces voûtes étaient toujours bandées au moyen de rangs, reposant les uns sur les autres.

Lorsqu'ils firent des coupoles, ils procédèrent du même système. Pour eux, ainsi que M. Choisy a pu le reconnaître

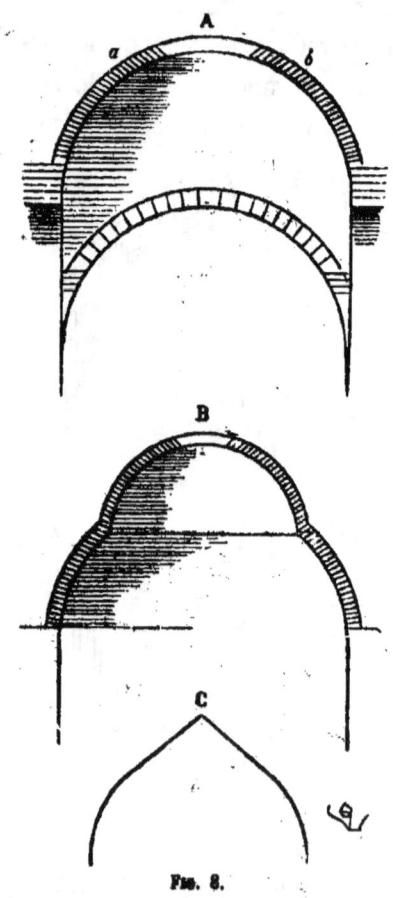

Fig. 8.

dans ses récentes recherches et que je l'avais indiqué moi-même (1), la coupole sur pendentifs n'est qu'un dérivé de

(1) *Dictionnaire raisonné de l'architecture française du XI° au XVI° siècle* (art. Voûte).

la voûte d'arête, engendré par l'arc diagonal plein cintre (fig. 7). A, (1) projection horizontale d'un quart; B, section. L'arête *a b* n'est qu'une ligne de jonction des surfaces tronc-coniques, mais ne présente aucune saillie.

Il est une autre solution, mais tendant au même résultat et en employant des moyens pratiques analogues, c'est-à-dire en faisant toujours reposer les rangs de briques ou de moellons sur les rangs voisins de manière à éviter les cintres.

Cette deuxième méthode s'applique aux coupoles sur pendentifs aussi bien qu'aux coupoles sur tambour. Les rangées de briques ou de moellons semblent être horizontales, mais les joints ne sont pas normaux à la courbe de la voûte (fig. 8) et cherchent toujours à se rapprocher d'un plan peu incliné, ainsi que l'indique la section en A. Aussi les constructeurs byzantins, ayant grand'peine à construire les derniers rangs annulaires *a b*, s'arrêtèrent parfois en *a*, et, à partir de ce

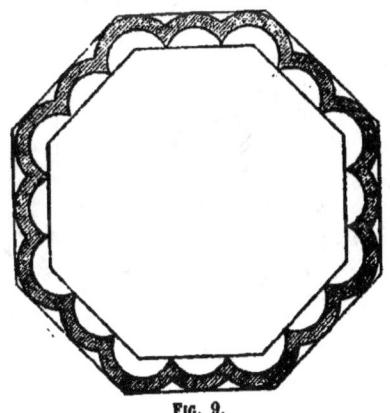

Fig. 9.

niveau, reprirent une seconde coupole en matériaux très-légers, ainsi que l'indique le tracé B (2). Les Persans procé-

(1) Voûte de la grande citerne de Constantinople.

(2) Citernes de Constantinople; l'une, près de celle des mille et une colonnes; l'autre, récemment découverte au nord-est de l'Et-Meïdan.

dèrent plus franchement et adoptèrent la forme de coupole indiquée en C. Nous ne mentionnerons que pour mémoire les coupoles à section horizontale bulbeuse (fig. 9) (Saint-Serge et monastère de Chora à Constantinople). Celles construites au moyen de trompillons à rangs tronc-coniques, s'enchevêtrant (fig. 10), (tombeau de saint Dimitri à Salonique) et celles

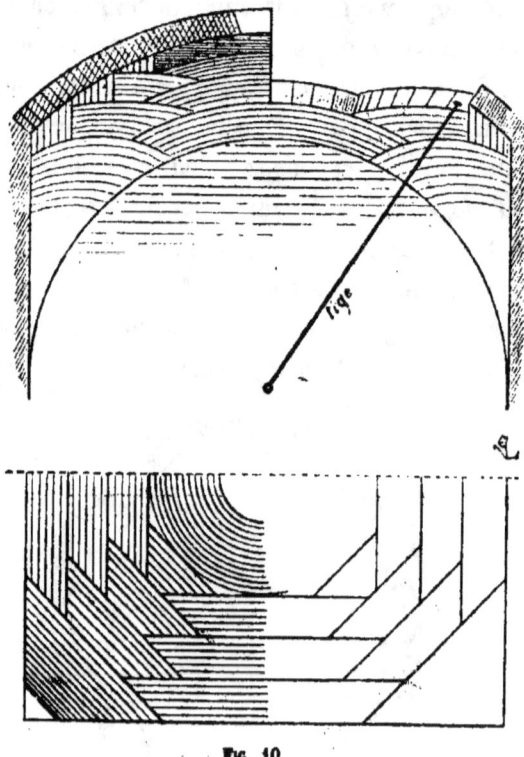

Fig. 10.

construites en poteries, telle que la voûte de Saint-Vital de Ravenne.

Toutes ces voûtes sont construites à l'aide d'une simple tige directrice, de bois ou de fer, sous-tendue par un fil et sans qu'il soit besoin de cintres.

Ce que nous voulons établir ici, c'est que, pour ce qui touche la construction des voûtes, objet si important dans l'architecture byzantine, l'influence orientale, asiatique ou iranienne est bien autrement puissante que n'est l'influence occidentale romaine. Il en est de même pour l'ornementation. La tradition de l'architecture romaine se perd, s'efface promptement à Byzance sous l'apport iranien. De même qu'à Rome les monuments étaient confiés le plus souvent à des artistes grecs, car les Romains n'ont jamais fourni d'artistes, de même, à Byzance, le gouvernement impérial s'adressait à des artistes asiatiques qui, depuis longtemps, possédaient leurs méthodes, leur art, dont il serait trop long d'énumérer les origines diverses, mais toutes issues du centre de l'Asie aux époques les plus reculées.

Il est évident, par exemple, que les chapiteaux les plus anciens de Sainte-Sophie de Constantinople ne rappellent guère les chapiteaux grecs et romains ioniques et corinthiens de l'époque des premiers Césars, mais qu'ils appartiennent à un autre art dont nous retrouvons les éléments en Asie et jusque dans l'extrême Orient. De même pour toute l'ornementation. Au lieu de dériver immédiatement d'une inspiration de la flore, comme dans l'architecture grecque des beaux temps et jusque sous les premiers empereurs de Rome, elle est toute empreinte d'un hiératisme vieilli, dont on a longtemps usé et abusé. On peut en dire autant de la peinture, des harmonies obtenues par la juxtaposition des tons : cela ne rappelle ni l'antiquité grecque, ni l'antiquité romaine, c'est asiatique.

L'art byzantin, quittant la voie tracée par l'antiquité grecque païenne dans la statuaire et la peinture, abandonnant cette recherche de plus en plus exacte de la nature qui penchait déjà, sous les Antonins, vers le réalisme, se rattache aux

traditions archaïques de l'Asie. Il prétend immobiliser les types, suspendre le libre arbitre de l'artiste, l'astreindre à des formules invariables. En un mot, le propre de l'art byzantin, à un point de vue philosophique, est de quitter la voie occidentale ouverte par les Grecs, pour se rattacher entièrement à l'esprit asiatique porté vers l'immobilité en toutes choses.

Merveilleusement placé pour opérer cette transformation, le nouveau siége de l'empire était au centre des voies qui, de tous les points de l'Asie, aboutissaient au Bosphore pour communiquer avec l'Occident. Ajoutons à cela que l'Europe occidentale allait être sillonnée par les incursions des Barbares et que la vieille machine romaine se disloquait de toutes parts.

Byzance devenait donc le point central, comme le résumé de tous les éléments d'art du monde connu. Et c'était à cette capitale que, pendant des siècles, l'Europe devait recourir pour trouver ces éléments. Aussi l'influence de Byzance se faisait-elle sentir encore, au XIIe siècle, jusqu'aux limites de l'Occident, et les arts italiens, français, anglais, rhénans et germains se constituèrent à son école.

Les croisades et les rapports journaliers politiques qui en résultèrent avec Constantinople contribuèrent à activer ce mouvement. Toutefois, c'est précisément après cette sorte d'enseignement que l'Occident recueillait au centre de l'Empire d'Orient qu'il s'affranchit assez brusquement de l'influence byzantine pour prendre des voies différentes.

Mais ces nations occidentales possédaient encore, même au XIIe siècle, des traditions romaines, qui n'avaient cessé d'exercer leur action, puis des apports nouveaux appartenant aux populations barbares qui avaient sillonné l'Europe du Ve au VIIe siècle. Si faibles qu'ils fussent, ces apports ne laissaient pas moins des traces encore visibles de nos jours.

Ainsi, ne perdons pas de vue ce point important : l'art byzan-

tin, dans sa constitution pratique aussi bien que dans sa forme, est un résumé d'éléments très-divers dont le régime impérial prétendit former un tout immuable, une formule hiératique soumise à des lois rigoureuses. Mais comme, en ce monde, ce qui ne se transforme pas atteint fatalement la décrépitude et la mort, l'art byzantin était condamné, après avoir jeté un vif éclat, à s'éteindre peu à peu et ses dernières expressions, bien que les écoles subsistassent, bien que les causes de production fussent entretenues, sont loin d'avoir la valeur de celles formées du V^e au VII^e siècle.

Quant au peuple Russe, composé d'éléments divers mais où dominaient les Slaves, au moment où ce vaste Empire commença de se constituer, sous les grands princes, au milieu de luttes incessantes, il était en communication trop directe avec Byzance pour n'avoir pas été soumis jusqu'à un certain point aux arts byzantins; mais cependant ces éléments n'étaient pas sans posséder chacun, des notions d'art qu'on ne saurait négliger.

Les Slaves, comme les Varègues, ne connaissaient guère que la structure de bois; mais, dès une époque reculée, ils avaient poussé assez loin l'art de la charpenterie, bien que dans des voies différentes.

Les Slaves (ainsi que le démontrent les traditions encore vivantes) procédaient par *empilages* dans leurs constructions de bois : les Scandinaves par *assemblages*. Aussi ces derniers avaient-ils atteint de bonne heure une grande habileté dans l'art des constructions navales.

Ces deux modes d'employer le bois dans les constructions se fondirent et persistent jusqu'à nos jours, ce qu'il est facile de constater en examinant les habitations rurales de la Russie.

Mais encore les Slaves, aussi bien que les Varègues, possédaient certaines expressions d'art que tous les jours les études

archéologiques permettent de constater avec plus de certitude et qui dénotent une origine asiatique.

Ces Slaves, aussi bien que ces Scandinaves, n'étaient-ils pas sortis, comme la plupart des peuples qui occupent le continent européen, d'un tronc commun ?

N'étaient-ils pas descendants des Aryas ?

Les Scandinaves, arrivés tard au nord de l'Europe, établis d'abord sur les rivages de la Baltique, de la mer du Nord, puis sur le sol du Danemark actuel, de l'Islande, de la Normandie et enfin de l'Angleterre, ont laissé des traces de ces premières occupations; traces qui ont leur physionomie caractérisée, que l'on retrouve également sur les monuments les plus anciens de de la Russie et que l'on ne saurait confondre avec les influences germaniques, non plus qu'avec les éléments turks et grecs byzantins.

Mais il y avait dans l'art byzantin même, en ce qui touche l'ornementation, des origines évidemment communes avec celles qui se faisaient sentir dans les arts slaves. Cela, au premier abord, peut passer pour un paradoxe; l'examen des monuments ne doit guère cependant laisser de doutes à cet égard. Et ces origines, on les retrouve dans le centre du continent asiatique.

Nous venons de démontrer que l'art byzantin, dans le domaine de la structure architectonique, n'a fait qu'adopter des méthodes et procédés appartenant à l'Asie, à cette belle civilisation des Assyriens, Perses ou Mèdes, comme on voudra les appeler, en y mêlant quelques éléments grecs et romains.

Mais les peuplades grecques qui s'étaient établies dès les derniers temps de l'empire en Asie Mineure et notamment sur cette route si fréquentée par les caravanes partant du golfe Persique pour aboutir à Antioche, et qui nous ont laissé des édifices religieux et civils si remarquables dans la Syrie

centrale, possédaient une ornementation qui ne rappelle nullement l'ornementation grecque proprement dite, mais se rapproche des arts de l'Orient iranien, dont il faut aller chercher la source dans l'Inde supérieure.

Cette ornementation, composée d'entrelacs et d'une flore de conventions, sèche, découpée, métallique et qui fut adoptée à Byzance, où elle étouffa bientôt les derniers vestiges de l'art romain, apparaît aussi dans les monuments les plus anciens des Slaves et même dans les objets qu'en France on attribue aux Mérovingiens, c'est-à-dire aux Francs venus des bords de la Baltique.

Ainsi, la Russie allait prendre ses arts, au moins en ce qui touche l'ornementation, à deux rameaux fort éloignés l'un de l'autre par la distance et le temps, mais sortis d'un tronc commun.

Il n'existe, parmi les diverses races dont se compose l'humanité, qu'un nombre restreint de principes d'art, soit au point de vue de la structure, soit au point de vue de l'ornementation. Quant à la structure, il n'est que deux méthodes principales.

La première, et la plus ancienne très-probablement, consiste à employer le bois; la seconde comprend tous les systèmes d'agglutinage, méthode que l'on désigne sous le nom général de maçonnerie : brique crue ou cuite, pierre, moellon réunis par de l'argile ou un ciment.

La structure de bois comprend deux systèmes : l'un qui consiste à empiler des troncs d'arbres les uns sur les autres comme de longues assises, en les enchevêtrant à leurs extrémités et à former ainsi des murailles solides. L'autre, qui est proprement ce qu'on appelle la charpente, c'est-à-dire l'art d'assembler les bois de manière à profiter des qualités particulières à ces matériaux en les utilisant en raison même de ces qualités.

Le système de structure par agglutinage paraît avoir appar-

tenu primitivement aux races jaunes ; tandis que l'emploi du bois dans les constructions semble être l'attribut de la race âryenne.

Et ceci serait la conséquence, soit du génie propre à ces deux races, soit du milieu dans lequel primitivement elles se sont développées.

Les Aryas descendaient des hauts plateaux boisés du Thibet et de l'Himalaya.

Les Jaunes occupaient les vastes plaines de l'Asie, arrosées par de larges fleuves et ou les matériaux maniables, argile et roseaux, se trouvent en abondance.

Si un rameau de race âryenne s'établit dans les plaines du Tigre et de l'Euphrate, par exemple, les deux éléments peuvent se mélanger, mais on retrouve toujours la trace des influences originaires (1).

Un de ces rameaux occupe-t-il un territoire où le bois de construction, aussi bien que le limon, font défaut, comme est le territoire hellénique, mais où abondent les matériaux calcaires, la pierre de taille, — tout en se servant de ces matériaux, on distingue, dans leur emploi, les formes imposées par le système de structure de charpente. Le Grec dorien pousse si loin son aversion pour les éléments empruntés à d'autres races que les races âryenne et sémitique, qu'il n'emploie jamais le mortier dans ses constructions comme moyen d'agglutinage, bien qu'il le connaisse parfaitement, puisqu'il fait des enduits légers et d'une extrême finesse pour appliquer la peinture. En un mot, il bâtit toujours en pierre sèche. Et même le romain, lui, qui emploie les deux modes : il ne les mêle point, et s'il bâtit en *pierre d'appareil*, jamais il ne réunit par un ciment ces matériaux taillés ; il les pose jointifs.

(1) Nous avons développé ces observations dans l'*Histoire de l'habitation humaine*.

Sur quelque point du globe que ce soit, les constructions dérivent toujours de ces principes fondamentaux ; soit de l'un ou de l'autre, soit des deux ensemble. Mais les origines sont d'autant plus apparentes qu'on remonte plus haut dans l'histoire des peuples. Cependant, jamais elles ne s'effacent entièrement.

Quant à l'ornementation, deux principes se trouvent également en présence chez les humains : l'ornementation géométrique et celle qui dérive d'une imitation des produits de la nature, faune et flore.

Il n'est peuplade si barbare qui ne possède certains éléments d'art, et c'est une illusion de croire que l'art se développe en raison du degré de l'état policé qu'aujourd'hui on appelle civilisation.

Un peuple de mœurs très-barbares peut posséder, sinon un art très-parfait, des éléments d'art susceptibles d'un grand développement. Et nous en avons la preuve tous les jours. Ces misérables Thibétains, qui vivent à l'état quasi sauvage, à notre point de vue européen, façonnent cependant ces tissus merveilleux dont, à grand'peine, avec tous nos moyens de fabrication perfectionnés, nous imitons la composition et l'harmonie. Les pauvres chaudronniers hindous font avec des instruments élémentaires ces vases de cuivre repoussé et gravé dont le galbe et les dessins sont ravissants, et, chose étrange, les éléments de perfectionnement, qu'à notre point de vue nous apportons à ces artistes et artisans, ne font qu'altérer et détruire bientôt même leurs facultés créatrices, soit dans la composition, soit dans l'exécution. Les éléments d'art et d'industrie européens introduits en Chine et au Japon précipitent la décadence de l'art chez ces peuples avec une effrayante rapidité.

Il faut donc admettre que, dans un milieu barbare, des élé-

ments d'art existent parfois et peuvent être assez puissants pour exercer une influence marquée dans le développement artistique de peuples relativement civilisés.

Ceci dit, nous devons considérer comment l'ornementation procède.

Les monuments d'art les plus anciens connus dans l'histoire de l'humanité sont certainement ces os d'animaux sur lesquels sont gravés des linéaments, monuments qui sont contemporains de l'âge de pierre primitif et se trouvent avec des débris de mammouths, de rennes et de l'ours des cavernes.

Jusqu'à présent on n'a découvert ces restes du génie primitif des humains que dans l'ouest de l'Europe (1) et on ne sait à quelle race les attribuer. Quoi qu'il en soit, ces gravures reproduisent habituellement des êtres animés : chevaux, mammouths, rennes, hommes, parfois des lignes dont on ne peut indiquer la signification, mais point de dessins géométriques, même rudimentaires.

Peut-être des fouilles dirigées avec intelligence dans d'autres parties du monde feront-elles découvrir des monuments contemporains de ceux-ci et où apparaîtrait le tracé géométrique.

Mais si on arrive à une époque plus rapprochée de nous, les dessins géométriques se montrent (2) : cercles, triangles, lignes croisées, entrelacées, parallèles, spirales.

Sur les armes de bois, de corne ou d'os appartenant aux races noires les plus sauvages, aujourd'hui comme jadis — car la plupart de ces races ne paraissent pas susceptibles de progrès — les dessins géométriques sont fréquents, et, relativement très-supérieurs comme correction aux grossières imitations des objets naturels.

(1) Musée de Saint-Germain-en-Laye.
(2) A l'époque dite de l'âge de bronze.

Si l'on atteint des temps encore plus rapprochés de nous, on peut constater des faits qui ne manquent pas d'importance.

Pendant que certains peuples conservent l'ornement géométrique en y mêlant la faune et la flore, comme les Égyptiens, les Sémites en général, d'autres abandonnent entièrement le tracé géométrique dans l'ornementation pour se consacrer exclusivement à l'imitation de la faune et de la flore.

Tels ont été les Grecs pendant l'antiquité, telle a été en Occident, pendant le moyen âge, l'école française.

Il faut dire que ce sont là des exceptions; car, à toutes les époques de l'histoire, en Asie et chez les nations où les arts de l'Orient et sémitiques ont exercé une influence, l'ornementation mêle sans discontinuité les combinaisons géométriques à l'imitation de la faune et de la flore, et, même chez les Sémites, le tracé géométrique dans l'ornementation l'emporte singulièrement sur la flore, puis l'imitation de la faune fait défaut.

Les Pélasges, les Hellènes, qui, dans l'état primitif de leur civilisation, ne semblent avoir eu d'autre art que l'art asiatique, où ce mélange entre le tracé géométrique et l'imitation de la faune et de la flore apparaît dès l'époque la plus ancienne, surent donc s'affranchir de ces traditions et furent les premiers peut-être à imiter les productions naturelles à l'exclusion du tracé géométrique, sans se départir de cette imitation, mais en la perfectionnant sans cesse.

Quant aux Romains, ils ne firent autre chose que de suivre la voie ouverte par les Grecs, en abandonnant les éléments étrusques, d'autant qu'ils n'employaient guère, sous l'empire, que des artistes grecs.

Et cependant, au déclin de l'empire, ces mêmes Grecs, influents sur le territoire asiatique, abandonnèrent la voie ouverte par leur grande école hellénique pour revenir aux compositions orientales. Ainsi apportèrent-ils ces compositions

d'art à Byzance, en y mêlant quelques débris de l'art élevé si haut par eux à l'apogée de leur grandeur.

Un fait inverse se produit en France vers le xe siècle. L'élément gallo-romain, qui dominait alors aussi bien dans la structure architectonique que dans l'ornementation, est étouffé peu à peu sous l'influence de l'art byzantin, dans le Midi particulièrement, et scandinave asiatique dans le Nord.

Ce que nous appelons le *roman*, en France, n'est, à tout prendre, qu'un apport asiatique sur un fonds romain. La structure quasi romaine subsiste avec une certaine persistance dans les provinces du Nord; mais dans l'Ouest la structure byzantine exerce une grande influence et modifie profondément l'architecture, pendant qu'au Nord, au Centre, à l'Ouest et au Midi, l'ornementation gallo-romaine disparaît presque simultanément. Les objets, les étoffes, les meubles rapportés de Byzance produisent dans l'ornementation de l'architecture méridionale française une véritable transformation. Cette ornementation va, par suite des relations fréquentes de la Provence avec la Syrie, chercher ses nouveaux modèles dans les édifices d'Orient, pendant que les apports asiatiques, francs, scandinaves, se mêlent aux traditions gallo-romaines et se rencontrent avec les éléments d'ornementation empruntés à Byzance.

La Russie se trouva, en ce qui touche l'ornementation, à peu près dans le même cas.

D'une part, elle avait l'art de Byzance, qui tendait à se vulgariser, au moins dans les provinces voisines de la cité impériale; d'autre part, des éléments slaves, peut-être aussi scandinaves.

Ces arts ne demandaient qu'à se réunir comme des frères longtemps séparés, et c'est pourquoi nous voyons dans les manuscrits les plus anciens de provenance russe des compo-

ORNEMENTATION DE MANUSCRITS RUSSES
(X^e Siècle)

sitions qui rappellent ces deux origines issues de deux points si éloignés quoique appartenant à une même famille. On peut aussi découvrir dans ces monuments des traces mongoles dues à l'extrême Orient septentrional; mais cet apport est relativement faible, inégalement réparti, et n'a exercé qu'une influence de peu de valeur sur l'art russe.

Si nous examinons les manuscrits russes, nous voyons qu'ils sont l'expression d'arts très-différents, tout en appartenant à une même époque. Les uns sont purement byzantins, dus évidemment à des artistes byzantins, et peut-être même enrichis de vignettes à Byzance. D'autres contrastent de la façon la plus rude avec ceux-ci et sont sortis de mains étrangères à cet art. Ce sont ceux-là qui nous touchent particulièrement, bien entendu, en ce qu'ils manifestent déjà le résultat des influences diverses qui agissaient sur le pays.

Ainsi, par exemple, le manuscrit connu sous le nom de *la Perle*, du xe siècle (1), est purement byzantin; tandis que le manuscrit des *Homélies* de saint Jean Chrysostome, de la même époque (2), se rapproche absolument des arts slaves.

La figure A (pl. I), qui présente un fragment de l'ornementation de ce manuscrit, rappelle exactement, et comme dessin et comme coloration, les incrustations de verres colorés de ces peuples.

On en peut dire autant de la figure B (pl. I), de la même époque (3). Cette ornementation est bien plutôt slave que byzantine.

Mais ne poussons pas plus loin, quant à présent, cet examen.

(1) Bibliothèque synodale, Moscou. Voyez l'*Histoire de l'ornement russe du Xe au XVIe siècle, d'après les manuscrits,* avec une préface de M. Victor de Boutovsky. Pl. I.
(2) *Ibid.* Pl. II.
(3) Œuvres de Saint-Grégoire de Nazianze, *Ibid.*, pl. VII.

Qu'étaient les constructions de la Russie à cette époque, c'est-à-dire vers le x° siècle ?

Ces constructions étaient faites de bois (1) ; les textes, à cet égard, sont concordants, et ces constructions ne pouvaient, par conséquent, participer de l'architecture byzantine, dont la structure ne rappelle même pas, comme il arrive chez d'autres civilisations, les traditions d'œuvres de charpenterie.

Lorsque, vers le xi° siècle, les Russes commencèrent à bâtir des édifices religieux en maçonnerie dont la structure, et notamment les voûtes, sont inspirées de l'art byzantin, ils adaptèrent à cette structure, avec le vêtement byzantin sensiblement modifié comme on le verra, une ornementation qui dérive d'éléments asiatiques, slaves et touraniens, dans des proportions variables, c'est-à-dire locaux.

C'est là proprement, dans le domaine de l'architecture, ce qui constitue l'art russe, ce qui le distingue de son voisin, l'art byzantin, ce qui en fait l'originalité et ce qui lui permet de se développer librement, dès l'instant qu'il demeure fidèle à ses origines et qu'il cesse de recourir aux imitations bâtardes de l'art occidental.

Disons d'abord qu'en adoptant la structure byzantine dans leurs édifices religieux les Russes n'en prennent pas les plans. Ceux-ci se rapprochent beaucoup des plans des édifices grecs chrétiens du Péloponnèse et de l'ancienne Attique. L'édifice religieux proprement byzantin conserve dans son plan quelque chose de large, d'ouvert, qui rappelle l'ordonnance romaine. L'église grecque du Péloponnèse, de l'Attique

(1) Les églises anciennes de Kiew, bâties par la grande Olga, étaient de bois. Dans cette ville, la tradition rapporte que l'église de la Dîme fut la première qui fut construite en maçonnerie (989). Fondée par le grand prince Vladimir, tout ce que l'on sait de cette église, c'est qu'elle était construite en pierre et brique et ornée à l'intérieur de peintures et de mosaïques. (*Histoire de l'architecture en Russie*, par Val. Kiprianoff.)

et de la Thrace présente, au contraire, des dispositions peu étendues, des travées étroites, une multiplicité de piliers épais relativement aux vides, ainsi que l'indique parfaitement le plan (fig. 11) (1).

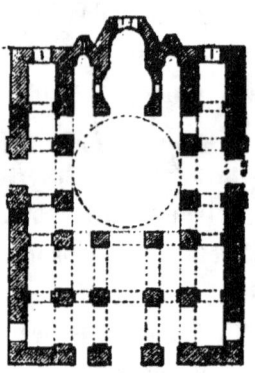

Fig. 11.

Et observons que ce plan grec-byzantin de l'église de Saint-Nicodème d'Athènes ne ressemble en rien aux plans grecs-byzantins de la Syrie septentrionale, et qu'à Byzance même et dans les grandes villes les plus rapprochées de la métropole et soumises à son influence directe, les plans des églises dont la construction remonte aux premiers siècles de l'établissement de l'empire d'Orient tiennent à la fois et des données fournies par cet exemple, d'une tradition romaine, et d'une influence grecque païenne, sensible dans les églises de Syrie. Mais à l'époque où l'on construisait ces églises de l'Attique, du Péloponnèse, de la Thessalie, de l'Épire, ces contrées étaient envahies en grande partie par la race slave qui formait au sud-ouest, à l'ouest et au nord de Byzance, une

(1) Église de Saint-Nicodème, à Athènes.

épaisse couche dont la puissance s'affaiblit seulement lors des invasions turques de Khosars, Petchenègues, Ouzes, Ougres, Bulgares, etc.

Les populations grecques proprement dites avaient conservé avec le centre de l'empire un lien étroit, et, bien que parfois, dans les dèmes grecs, des émeutes populaires aient été poussées jusqu'à massacrer le stratége de Byzance, cependant l'autorité impériale n'y était pas discutée.

Les arts n'avaient pas cessé d'être cultivés dans ces dèmes grecs, mais s'étaient modifiés en raison même de l'influence des races nouvelles qui les occupaient en grande partie. Autrement, il serait impossible de comprendre pourquoi et comment les édifices de ces territoires grecs prenaient un caractère très-différent de ceux qui se construisent en Asie Mineure, dans l'Arménie et la Syrie septentrionale.

Byzance, dont la politique consistait surtout à ménager l'autonomie des provinces vassales, était ainsi placée au centre d'influences très-diverses et qu'elle subissait tour à tour.

Comme le dit très-bien M. Alfred Rambaud (1), « toutes
» les races de l'Europe orientale se trouvaient représentées
» dans les pays qui confinaient l'empire grec : la race latine
» et même la race germanique par les Dalmates et les Ita-
» liens; la race arabe en Sicile, en Crète, en Orient; la race
» arménienne par le royaume pagratide et les principautés
» feudataires; les races turques et ouraliennes par les Bul-
» gares du Volga, les Ouzes, les Petchenègues, les Khosars,
» les Magyars; la race slave, par les Russes, les Bulgares
» danubiens, les Serbes, les Croates.....

» L'empire grec ne s'effrayait pas trop de ces infiltrations

(1) *L'Empire grec au X^e siècle*, p. 531.

» de races barbares. Tous les éléments étrangers qui péné-
» traient dans son économie la plus intime, il cherchait à se
» les assimiler. Loin de les exclure de la cité politique, il
» leur ouvrait son armée, sa cour, son administration, son
» Église. A ces Arabes, à ces Slaves, à ces Turks, à ces
» Arméniens, il demandait des soldats, des généraux, des
» magistrats, des Patriarches, des Empereurs. Ce qu'il y
» avait de jeunesse dans ce monde barbare, il cherchait à
» s'en rajeunir. »

Et plus loin : « Mais il y a deux races dont l'influence dans
» les provinces, dans les armées, à la cour, fut prépondé-
» rante; toutes deux eurent l'honneur d'être représentées
» sur le trône : la race slave et la race arménienne. »

Sous Constantin le Grand, des colonies slaves ou scythes furent établies dans la Thrace, et la langue slave n'est pas sans avoir exercé une influence sur la vieille langue hellénique.

Comment alors les arts slaves n'auraient-ils fait pénétrer aucun élément nouveau dans l'art byzantin? Les Slaves, objectera-t-on, ne possédaient pas d'art à l'époque où ils furent en contact immédiat et si fréquent avec Byzance, c'est-à-dire du VIII^e au XI^e siècle.

Certes ils ne pratiquaient pas les arts ainsi qu'on les pratique chez des nations soumises depuis longtemps à une civilisation raffinée, comme on les cultivait à Rome, à Alexandrie ou à Athènes; mais l'art, pour ne disposer que d'expressions limitées, de moyens très-insuffisants, n'en possède pas moins des germes qui peuvent se développer et fournir une sève nouvelle à des troncs vieillis.

L'art byzantin n'est autre chose que l'art impérial romain décrépit, qui ne cesse de se rajeunir par les apports vivaces des nations au milieu desquelles il s'implante.

Mais de même que la cour de Byzance établit sur toute

chose un formulaire étroit : dans l'administration une règle sévère, tout en permettant à tant d'éléments divers de venir se joindre à la donnée romaine première, elle impose à ce mélange hybride un archaïsme qui en fait l'unité.

Les Perses, les Grecs, les Asiatiques, les Latins, peuvent chacun revendiquer une part de l'art byzantin : ils ont tous concouru à sa formation ; mais les peuplades slaves n'ont pas été non plus sans y apporter un élément.

Il ne faut pas méconnaître les influences de l'art byzantin chez les peuples de l'Europe du xe au xiie siècle. Elles ont eu une puissance considérable, soit sur la structure architectonique, soit sur son ornementation, soit, enfin, sur les meubles, vêtements, bijoux, etc.

Byzance fut, pendant trois siècles au moins, la grande école où les nations latines, visigothes et germaniques de l'Europe vinrent chercher les enseignements d'art, et ce fut à la fin du xiie siècle seulement que les Français rompirent avec ces traditions. Leur exemple fut suivi en Italie, en Angleterre, en Allemagne, avec plus ou moins de succès. La Russie resta en dehors de ces tentatives : elle s'était trop intimement identifié l'art byzantin pour essayer une autre voie ; de cet art elle fut, pourrait-on dire, la gardienne et devait en continuer les traditions en y mêlant des éléments dus au génie slave asiatique.

Quels sont ces éléments ? En quoi consistent-ils ?

De l'art des Scythes nous reste-t-il des traces ?

Hérodote, en parlant de ce peuple qui joua un rôle important pendant l'antiquité, ne donne aucun renseignement de nature à faire supposer que les Scythes nomades, non plus que les Scythes agriculteurs, aient cultivé les arts.

Cependant, il mentionne des objets d'art fabriqués par ces populations, il parle même de maisons de bois, il présente les

Scythes comme étant à l'état de barbarie, mais la qualification de *barbares*, dans la bouche d'un Grec, n'a pas le sens que nous lui attachons aujourd'hui. Il signale, comme les ayant vus, des objets de métal fondu et, entre autres, ce vase d'airain qui contenait le liquide de six cents amphores et dont l'épaisseur était de six doigts (1).

Il nous dit comment certains grands personnages, malgré les lois terribles qui interdisaient à tous les Scythes, de quelque rang qu'ils fussent, d'adopter les usages étrangers, se plaisaient parmi les Grecs et manifestaient un goût particulier pour leurs arts et leurs coutumes.

Il cite, entre autres, le roi Scylès, qui se fit bâtir un palais à Borysthènes. Enfin au nord des Scythes, Hérodote parle des Budins, grande et nombreuse nation qui aurait occupé toute la contrée comprise entre le haut Tanaïs et le Rho (le Don et le Volga). Sur leur territoire, l'historien grec prétend qu'il existe une grande ville, entièrement construite de bois, ainsi que ses hautes murailles, et possédant des temples bâtis suivant la méthode des Grecs, avec statues et autels. Cette ville aurait été fondée par une colonie grecque, chassée de Borysthènes.

Il donne à ce peuple le nom de Gélons et prétend qu'ils parlent un langage composé de scythe et de grec (2). C'est à tort, ajoute-t-il, que les Grecs confondent les Budins avec les Gélons. Les premiers sont autochthones, nomades et se peignent le corps entier en bleu et en rouge, ils se nourrissent de vermine. Les Gélons, au contraire, cultivent la terre, mangent du pain, ont des jardins et ne ressemblent aux Budins, ni par les traits du visage, ni par la couleur de la peau...

Ainsi, dès cette époque reculée, on entrevoit entre les Scythes et les civilisations grecque et persane certains liens, certains

(1) Melpomène, liv. **IV**, LXXXI.
(2) *Id.*, liv. **IV**, CVIII.

rapports qui n'ont pu que se développer jusqu'au moment où l'empire romain s'établit à Byzance. De même aussi, sur le territoire occupé par la Russie d'Europe, on signale déjà la présence de plusieurs races : les Scythes nomades au sud, les Scythes agriculteurs sur la rive gauche du Borysthènes, les Androphages au nord de ce fleuve, les Melanchlœnes le long du haut Tanaïs, puis les Budins et les Gélons entre le haut Tanaïs et le Volga.

Hérodote distingue ces peuples et attribue à chacun des mœurs différentes ; il signale les Androphages comme les seuls qui se repaissent de chair humaine ; les autres échangent leurs produits, se livrent à un commerce plus ou moins étendu avec les nations de la Grèce et de l'Iran. Les Scythes nomades font la guerre, ont une nombreuse cavalerie, dévastent leur propre pays pour affamer l'envahisseur et font le vide devant lui en l'observant et le harcelant sans trêve. Les descendants de ces Scythes, les Slaves, ont prouvé en maintes circonstances que ces antiques traditions ne s'étaient pas perdues chez eux.

Mais nous possédons mieux que les renseignements vagues fournis par Hérodote ; nous possédons des objets laissés en grand nombre par les Scythes ou les Skolotes dans les *tumuli* répandus sur le territoire méridional de la Russie.

Ces objets de métal, cuivre, argent, or, fer indiquent un état de civilisation passablement avancé et des traditions d'art évidemment sorties de l'Asie centrale, qui méritent une étude sérieuse, car elles éclairent d'un jour nouveau cette page si obscure de l'art appelé byzantin. Tous ces objets ne paraissent pas appartenir à la même époque et, parmi eux, on en trouve qui sont de provenance grecque.

Il existe près du village d'Alexandropol, dans le district d'Ekatérinoslav, un grand *tumulus*, connu sous le nom de « Lougavaïa-Moguila » (tombe de la prairie). C'est un des plus

considérables de toute la Nouvelle Russie. Sa base, entourée d'une enceinte de pierres brutes, avait cent cinquante sagènes (320ᵐ,10) de pourtour et sa hauteur dix sagènes (21ᵐ,40).

En 1851, des fouilles furent pratiquées dans ce *tumulus* et firent découvrir quantité d'objets curieux : deux figures de femmes ailées, tenant deux animaux à cornes. Ces deux objets

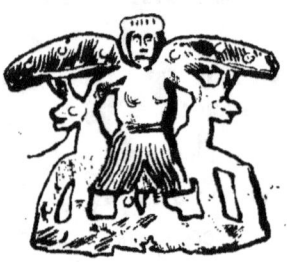

Fig. 12.

de fer sont plaqués d'or sur la face et d'argent sur le revers. Quel est ce personnage (fig. 12) ou cette divinité (1)? Est-ce

Fig. 13.

Aura ou même Artémis? — Nous trouvons (fig. 13) parmi les antiquités découvertes à Camyros (île de Rhodes), par

(1) Au tiers de l'exécution. (Voy. *Recueil d'antiquités de la Scythie*, publié par la Commission impériale archéologique. Saint-Pétersbourg.)

M. A. Salzmann, un collier de plaques d'or (1) qui présente un sujet analogue et qui appartient à l'art phénicien.

Dans le même *tumulus*, en 1853, on découvrit quatre plaques de bronze, munies de douilles avec bielles et représentant cha-

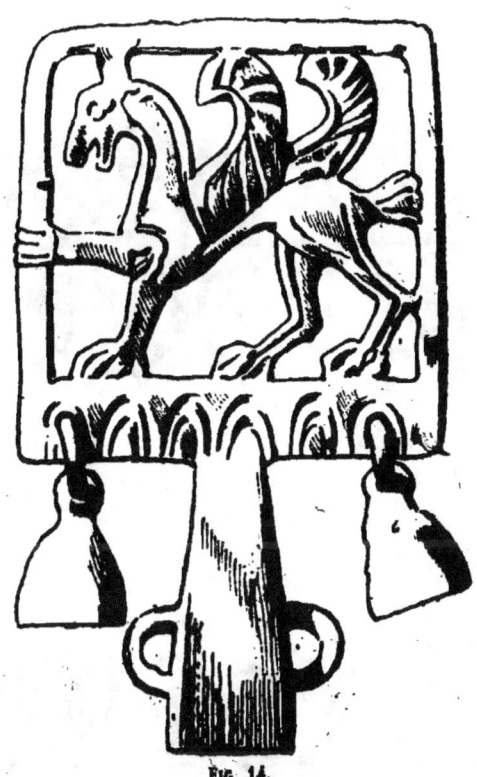

Fig. 14.

cune un griffon dans un cadre (fig. 14). Deux clochettes sont attachées aux angles inférieurs du carré orné à la base d'œves renversées (2). Beaucoup d'autres objets d'or et d'argent furent trouvés dans ce tumulus et dans quelques autres situés à l'entour de la Lougavaïa-Moguila.

(1) Musée du Louvre.
(2) Aux deux tiers de l'exécution.

Les populations scythes, qui occupaient alors les contrées situées sur les bords du Dnjeper inférieur, savaient donc façonner les métaux, plaquer l'or et l'argent sur le fer — car beaucoup d'objets de fer sont revêtus de ces métaux précieux — et possédaient des éléments d'art qui ont une affinité incontestable avec les arts asiatiques.

Les fouilles continuées en contre-bas du niveau du sol extérieur, au centre de la Lougavaïa-Moguila, firent découvrir la tombe d'un cheval et des plaques d'or qui décoraient le harnais de la bête. Ces plaques d'or représentent un hippocampe, un lion, un oiseau et un taureau entourés d'arabesques, une rosace; le tout est façonné au repoussé et dépendait de la têtière et du mors en fer. D'autres excavations mirent au jour des tombes humaines ainsi qu'un grand nombre de fragments d'or dépendant de vêtements et d'ustensiles.

Nous présentons (pl. II) deux de ces plaques d'or repoussé qui représentent une tête humaine A, couronnée de feuillages, d'un travail grec, et B, un lion appartenant à un art tout différent et absolument asiatique.

Et cependant ces deux objets ont été trouvés sur le même point du *tumulus*, dans la même tombe. Parmi tous ces objets d'or, reproduits dans l'atlas des *Antiquités de la Scythie*, et qui sont en nombre considérable, ces deux influences grecque et asiatique sont très-appréciables.

Lors de nouvelles fouilles entreprises en 1856, on trouva encore, dans une des tombes que recouvrait le tumulus de la Lougavaïa-Moguila, un squelette de cheval avec les restes d'un magnifique harnais de bronze et d'or. Les plaques de bronze fondu appartiennent à un travail grec d'une belle époque, et le collier de poitrail, qui ne pèse pas moins d'une demi-livre d'or, et se compose d'une bande ajourée représentant des griffons terrassant des sangliers et des cerfs, avec ses deux plaques de

pendants, est d'un travail absolument étranger à l'art grec. La planche III présente la plaque de bronze qui ornait la tétière du cheval et qui montre Athéné en buste, et la figure 15, ci-dessous, l'une des plaques pendantes du collier d'or de poitrail.

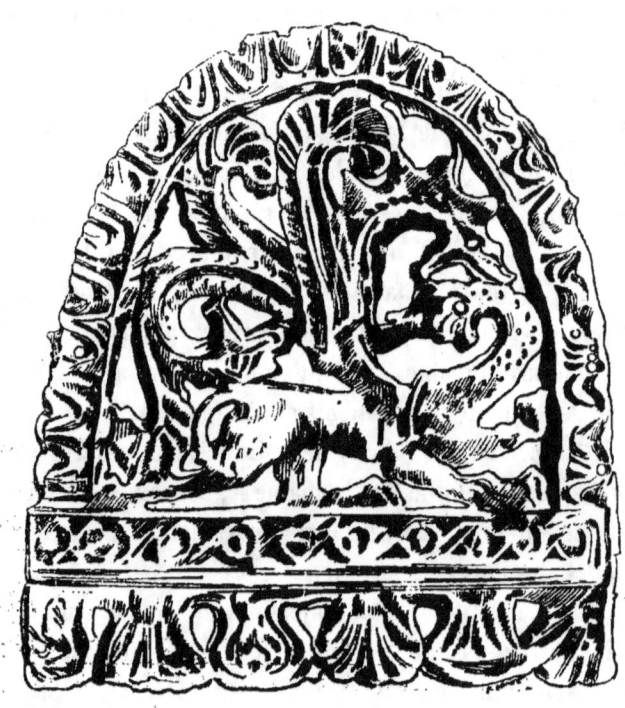

Fig. 15.

Il n'est pas besoin d'insister. Évidemment, ces deux objets, appartenant à un même harnais et, par conséquent, de la même époque, qui datent (si l'on s'en rapporte au style de la plaque) du III° siècle avant l'ère chrétienne, sont dus à des fabrications et à des écoles d'art absolument étrangères l'une à l'autre. Si les objets de bronze ont été fournis par la Grèce, les objets d'or proviennent d'un art local et cet art local est tout asiatique.

Ce dragon qui dévore une panthère est une composition

Viollet-le Duc del. Massot lith.

PLAQUE DE BRONZE

Trouvée dans le Tumulus de Lougavaia Moguila

asiatique et l'exécution de l'ornementation, les formes sèches et enchevêtrées, le style décoratif enfin, nous reportent au centre de l'Asie.

Les Grecs ont dédaigné cet art tant qu'ils ont maintenu les traditions de leur belle époque, mais à la fin de l'empire romain il n'en est plus de même ; redevenus plus asiatiques qu'occidentaux, ils s'emparent de ces éléments, se les assimilent, les mélangent avec les arts de la Perse et constituent cette ornementation byzantine qui eut une si grande influence pendant le XI° et le XII° siècle dans tout l'Occident.

Des objets découverts sous d'autres *tumuli* de la même contrée présentent encore un caractère différent.

Dans l'un des *tumuli* appelés « Grosses tombes », sur la route

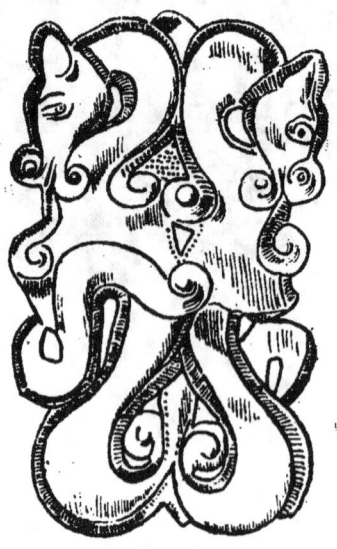

Fig. 16.

d'Ekatérinoslav à Nicopol, en 1860, M. Zabeline trouva quantité d'objets, provenant de harnais de chars, en argent, et entre autres deux flancs de têtière de cheval (fig. 16), repré-

sentant un entrelacs de deux serpents à têtes de cheval et affectant un caractère particulier se rapprochant singulièrement des influences mongoles (1).

Cette partie méridionale de la Scythie ou Scythie grecque semble donc avoir été occupée par trois races différentes, ou du moins avoir été soumise à des influences d'art provenant de trois sources différentes : source iranienne ou arienne à laquelle il faut attribuer les objets (fig. 12, 14, pl. II B et fig. 15); source grecque, à laquelle appartiennent incontestablement les objets (pl. II A et pl. III); source mongole, qu'indique l'objet (fig. 16) et plusieurs autres de même provenance.

Ceci ne s'accorderait pas parfaitement avec la version d'Hérodote, qui prétend que les Scythes repoussaient toute influence étrangère, mais se trouve confirmé par la découverte dans ces diverses nécropoles de crânes humains qui, évidemment, appartiennent les uns aux races iranienne ou cimmérienne, et d'autres à la race mongole. D'ailleurs, la loi scythe qui punissait de mort tout individu ayant adopté des usages étrangers ou ayant frayé avec des étrangers, n'est-elle pas précisément une marque de ces habitudes? car on n'établit jamais une loi que quand on reconnaît la nécessité de l'édicter par la fréquence et le danger d'un délit.

Si, sur le territoire méridional actuel de la Russie, on signale ces divers éléments d'art assez étrangers les uns aux autres; au Nord, les populations finnoises occupaient d'immenses territoires et n'étaient pas absolument dépourvues de toute idée d'art, comme certains auteurs l'ont prétendu.

Il reste de ces monuments finnois primitifs des débris et, mieux que cela, des traditions tellement vivaces et caractérisées qu'on est forcément entraîné à les rattacher à un art fort ancien.

(1) Moitié d'exécution.

Tels sont, par exemple, ces dessins de broderies dont on ne saurait déterminer la date exacte (fig. 17), mais dont la tradition remonte à une haute antiquité. Ce ne sont que des linéa-

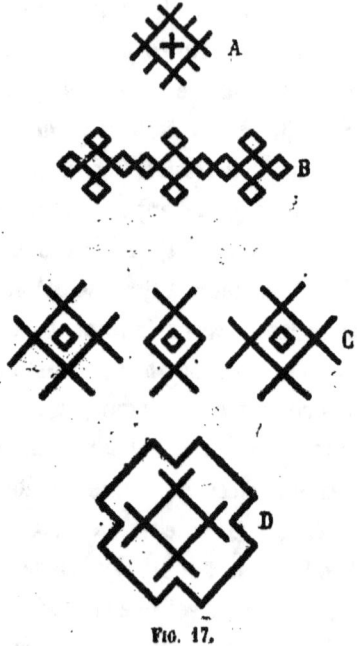

Fig. 17.

ments géométriques qu'il ne faut pas confondre avec d'autres combinaisons également anciennes, appartenant à d'autres races (1).

Dans ces ornements géométriques finnois que nous donnons ici, les méandres, par exemple, n'apparaissent pas, tandis qu'on les rencontre à l'origine de toutes les ornementations appartenant à l'extrême Orient central.

Il n'est pas plus difficile de concevoir l'ornement A, de la

(1) A, broderie d'un tablier tchérémisse; B et D, d'une chemise ostiaque; C, d'un costume votiaque. (Musées de la Société géographique, de l'Académie des sciences. *L'ornement nat. russe, broderies, tissus*, etc., avec texte explicatif de W. Stassoff. Saint-Pétersbourg.)

figure 17, qu'il n'en coûte de composer les ornements géométriques de la figure 18, et dans ces broderies russes, dont il existe de si curieuses collections (voir les Musées de la Société

Fig. 18.

géographique et de l'Académie des sciences de Russie), on rencontre très-rarement ces méandres, si fréquents dans l'ornementation de l'extrême Orient et notamment sur les monuments les plus anciens de l'Inde et de la Chine.

L'Iran n'est pas sans avoir également adopté le méandre dans son ornementation, non sur les monuments les plus anciens connus qui n'en présentent pas de traces, mais sous l'influence des civilisations grecques de l'Ionie et à l'époque des Arsacides.

Les arts égyptiens anciens n'en montrent pas davantage. En un mot, la combinaison géométrique de l'ornement connu sous le nom de méandre n'appartient ni aux Iraniens, ni à la race sémitique, tandis qu'elle apparaît, soit dans l'extrême Orient, soit chez les peuplades grecques.

Quoique rare dans la composition des broderies russes, le méandre se fait voir cependant et nous paraît dû à une influence slave (fig. 19).

Ces dessins sont brodés en coton rouge, sans envers, sur

une toile (1). Quant à l'harmonie des tons de ces étoffes populaires brodées, elle mérite d'être signalée.

Fig. 19.

Cette harmonie se rapproche parfois absolument des harmonies asiatiques de la Perse (pl. IV) (2); d'autres se rapprochent des tonalités mongoles dures et heurtées.

Mais, dans la composition des dessins de ces tissus, les figures géométriques ne dominent pas seules. Les fleurs, la figure humaine, les animaux entrent dans la décoration et se rapprochent intimement des compositions iraniennes anciennes; souvent ces figures sont affrontées, adossées ou juxtaposées, ayant entre elles un arbre ou un vase. On sait combien ce motif a été reproduit dans les étoffes et même dans la sculpture de la Perse; on sait également qu'on en trouve l'origine dans le culte de Mithra.

Dans un récit du *Boun-dehesch* (3), il est dit comment

(1) Bordure d'un essuie-mains; gouvernement de Twer (*Ibid.*).

(2) Broderie sur la manche d'une chemise mordwine, coton jaune et bleu, soie noire et laine rouge, bordure de perles fausses. (Acad. des Beaux-Arts de Saint-Pétersbourg.)

(3) *Zend-Avesta*.

Meschia naquit mâle et femelle d'un arbre produit par la portion de la semence de Kaïomorts qui avait été confiée à la terre, et comment le corps androgyne de Meschia se divisa en deux corps : l'un mâle qui retint le nom de Meschia (1), l'autre femelle qui s'appela Meschiané (2). Voici la traduction de ce passage d'après Anquetil :

« Il est dit dans la loi (3), au sujet des hommes, que
» Kaïomorts (4) ayant rendu de la semence en mourant, cette
» semence fut purifiée par la lumière du soleil, que Nério-
» Sengh (5) en garda deux portions et que Sapandomad (6)
» eut soin de la troisième. Au bout de quarante ans, le corps
» d'un *Reivas*, formant une colonne (un arbre) de quinze ans
» avec quinze feuilles, sortit de terre, le jour de Mithra du
» mois de Mithra. Cet arbre représentait deux corps disposés
» de manière que l'un avait la main dans l'oreille de l'autre,
» lui était uni, lié, faisant même un tout avec lui..... Ils
» étaient si bien unis tous les deux l'un à l'autre, qu'on ne
» voyait pas qui était le mâle, quelle était la femelle..... »

Des pierres intaillées et des cylindres assyriens représentent, en effet, l'arbre ou la colonne avec les deux figures humaines, ou encore deux lions ailés affrontés, séparés par un arbre avec quinze feuilles (7). Ce sujet fut beaucoup plus tard conservé comme motif décoratif dans les monuments persans ; on le retrouve partout, en Occident, dans l'architecture dite romane et aussi dans les étoffes d'Orient des premiers siècles du christianisme, et enfin dans ces broderies russes d'une époque récente.

(1) *Mensch*, homme.
(2) *Recherche sur le culte de Mithra*, sect. I, chap. V, Félix Lajard.
(3) Le *Zend-Avesta*.
(4) Taureau-homme.
(5) Nom du feu Créateur.
(6) Femelle qui représente la Terre.
(7) Voyez l'Atlas de l'ouvrage de M. J. Lajard, pl. XXV, XXXVIII, XLIII, XLIX.

Il en est de même pour un certain nombre de ces compositions assyriennes et iraniennes, qui fournirent les éléments d'ornements persans de l'époque des Arsacides et des Sassanides que l'on retrouve parfois dans l'ornementation dite byzantine, mais plus prononcés encore dans celle des XI° et XII° siècles,

Fig. 20.

en Occident aussi bien qu'en Russie. Tels sont (fig. 20), par exemple, ces combats et entrelacements d'animaux fantas-

Fig. 21.

tiques et réels, lions et griffons (1), ces torsades (fig. 21) si

(1) Fragment d'une cuirasse de cuivre rouge, travail au repoussé (Musée du Louvre). Lajard.

fréquentes sur les cylindres et terres cuites de l'époque des

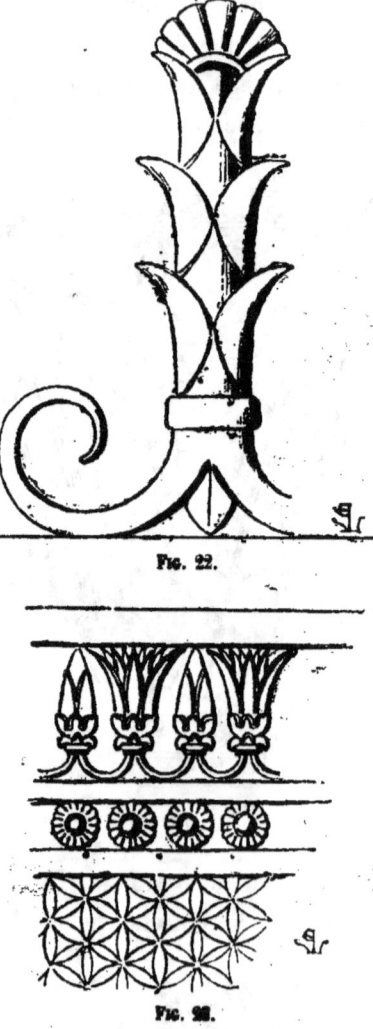

Fig. 22.

Fig. 23.

Perses (1), ces végétations toutes méridionales, fig. 22 (2) et fig. 23 (3). A coup sûr ce n'est pas sur les territoires russes,

(1) Lajard, cylindre de belle hématite.
(2) Bas-relief découvert à Persépolis par M. le colonel Macdonald Kinneir. Lajard.
(3) Soull, *Antiquités de Ninive*. Place.

non plus que dans le nord occidental de l'Europe, que cette ornementation a pris naissance puisque, dans ces contrées, ces animaux et ces végétaux n'existaient pas ; donc la transmission asiatique est évidente dans les sculptures et les manuscrits des xie et xiie siècles, en Russie comme en Occident. Leur ornementation rappelle ces motifs, ces animaux fabuleux que l'antiquité attribuait à l'Orient : tels que ces griffons, gardiens de l'or, ces dragons, serpents ailés.

Fig. 24.

Fig. 25.

Dans les fouilles faites sous la direction de M. Samokvasov

dans le gouvernement de Tchernigov (petite Russie au nord de Kiew), on a trouvé deux cornes de ces chèvres du Caucase appelées *tours*, cornes enrichies de garnitures d'argent, gravées, dont les figures 24 et 25 donnent une portion. Ces objets étaient réunis, dans une sépulture, à un casque de fer, à une cotte de maille et à deux monnaies byzantines d'or du IX° siècle. L'une de ces garnitures A (fig. 24) montre des ornements curvilignes entrelacés dont l'origine asiatique est des mieux caractérisées; l'autre B (fig. 25) présente des animaux entrelacés, deux chasseurs armés, des oiseaux et quadrupèdes dont on ne peut méconnaître de même le style oriental. Si vous rapprochez ces gravures A de certains entrelacs persans, l'analogie est frappante; il en est de même des animaux B. Mais aussi cette ornementation A rappelle les incrustations d'argent sur des plaques de fer mérovingiennes (1) et celles B des dessins scandinaves d'une époque plus récente.

Évidemment cette ornementation asiatique est de première main et n'est pas inspirée des produits de Byzance. Il serait plus exact de dire que les artistes byzantins ont été puiser aux mêmes sources, mais à une époque beaucoup plus récente. Et, pour nous expliquer plus clairement, les populations slaves qui gravaient ces ornements au IX° siècle les possédaient évidemment longtemps avant que l'art byzantin n'eût composé son ornementation gréco-persane.

La rudesse sauvage, mais empreinte d'un puissant caractère, de ces gravures, indique assez que ce n'est pas là un art de seconde main. — Cette fleur d'*arum*, reproduite par la figure B, se retrouve dans l'ornementation hindoue à toutes les époques, et nous la voyons gravée avec une énergie primitive que les Byzantins ont affaiblie.

(1) Boucles de baudriers (Musée de Saint-Germain, Musée de Dijon).

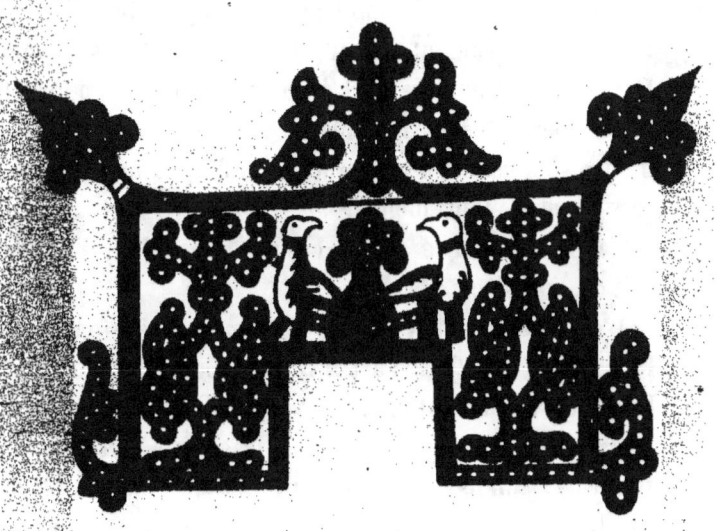

Mais, pour en revenir aux manuscrits, nous avons dit qu'à ces éléments, — qui semblent être adoptés dans l'ornementation russe pendant les xii° et xiii° siècles sans passer par Byzance, puisqu'alors l'art byzantin ne les reproduisait pas sur ses peintures et vignettes de manuscrits, — il se joignait d'autres influences d'un caractère différent appartenant à la race mongole touranienne.

Telles sont, entre autres, ces vignettes (pl. V) d'un manuscrit du xiii° siècle (1).

L'ornementation A ne rappelle, ni par sa forme ni par l'harmonie des tons, l'art byzantin, persan ou arabe, mais l'art qui appartient aux races jaunes de l'Asie centrale. L'ornement B conserve quelques traces de l'art persan dans sa forme, tandis qu'il est touranien par l'assemblage des tons.

On peut, jusqu'au xv° siècle, c'est-à-dire jusqu'à la chute de l'empire d'Orient, constater dans les manuscrits russes : d'une part l'influence byzantine pure, ou plutôt le travail des artistes byzantins; puis, dans les œuvres vraiment russes, cette influence byzantine singulièrement mélangée d'un élément slave asiatique et d'un apport touranien, et cela dans des proportions très-variables.

Mais ici il se présente un fait singulier.

Nous possédons en France des manuscrits qui appartiennent au xii° siècle, et qui montrent dans leurs vignettes ces entrelacs bizarres d'animaux et d'ornements. Des manuscrits dits anglo-saxons, mais qui devraient bien plutôt être désignés comme anglo-normands, puisque leurs vignettes sont profondément empreintes de l'art scandinave, montrent des compositions analogues et datent également du xii° siècle. Or,

(1) Évangéliaire du xiii° siècle. Moscou, cathédrale de l'archange Saint-Michel. *Histoire de l'ornement russe.* (Voyez l'Introduction de M. V. de Boutovsky.)

parmi les manuscrits russes, il s'en trouve qui rappellent aussi ces compositions, mais qui datent du xiv° siècle. Est-ce par la Scandinavie que cette nouvelle influence s'est produite, ou en allant quérir à une source commune orientale? — Car n'oublions pas que rien ne change en Orient et qu'un élément d'art, qui a pu aux époques reculées être introduit par les Aryas scandinaves au nord de l'Europe, pouvait encore fournir au xiv° siècle des exemples conservés à travers les siècles.

Fig. 26.

Quoi qu'il en soit, nous donnons (fig. 26) une majuscule (1) d'un manuscrit picard du xii° siècle et (fig. 27) une vignette

(1) Manuscrit, biblioth. d'Amiens, provenant de l'ancienne abbaye de Corbie (xii° siècle). Psautier.

d'un manuscrit russe (1) du XIV° siècle. Nous n'avons pas besoin de faire ressortir les rapports qui existent entre ces deux ornements. Les formes courbes toutefois dominent dans les entrelacs de la figure 26, tandis que les formes anguleuses sont prononcées dans les entrelacs de la figure 27. Mais nous expliquons plus loin les causes de ces relations entre certaines œuvres occidentales du XII° siècle et celles du peuple russe au XIV° siècle.

Fig. 27.

Ce qui précède montre quels sont les éléments qui dominent dans l'art russe. Tous ces éléments, qu'ils viennent du nord, qu'ils viennent du midi, appartiennent à l'Asie. Iraniens ou Persans, Indiens, Touraniens ou Mongols ont fourni leurs tributs, à doses inégales toutefois, à cet art.

Et l'on peut dire que si la Russie a beaucoup emprunté à Byzance, les éléments d'art répandus dans ses populations n'ont pas été sans exercer une action sur la formation de l'art byzantin.

Nous croyons d'ailleurs qu'on s'est beaucoup exagéré l'in-

(1) Manuscrit de la sacristie du couvent de Saint-Serge (Troïtza Sergié) (XIV° siècle). *Histoire de l'ornement russe*, pl. XXXVIII.

fluence de l'art byzantin sur l'art russe, et la Perse paraît avoir eu sur la marche des arts en Russie tout autant d'effet au moins que Byzance.

Nous en exceptons toutefois ce qui concerne les images. Mais là, encore, l'influence asiatique se fait sentir, non dans la forme, mais dans la conservation des types. L'imagerie de l'école grecque n'a jamais cessé d'être en faveur en Russie, et elle y tient encore sa place dans les représentations de personnages saints.

En cela, le Russe montre combien il est attaché à la tradition, comme le sont tous les peuples asiatiques, et combien peu se modifient ses sentiments intimes.

Les Russes se sont soustraits à l'influence des Iconoclastes, qui se fit sentir si violemment dans l'empire d'Orient, au VIII° siècle, et plus tard, sur divers points de l'Europe occidentale : chez les Vaudois, les Albigeois aux XII° et XIII° siècles ; au XV°, chez les Hussites, et au XVI°, chez les réformistes.

Mais si l'architecture et l'ornementation russes manifestent une originalité marquée, il ne semble pas qu'il en soit ainsi de la représentation des personnages saints. Ceux-ci demeurent byzantins. C'est l'école du Mont-Athos qui fournit les types à la Russie, comme à presque tout l'Orient chrétien grec.

A peine si l'on peut apercevoir, dans ces représentations, une tendance vers le réalisme qui se manifeste d'ailleurs assez tard et n'arrive pas à l'éclosion.

Il est possible également de signaler, dans l'art russe, quelques traces scandinaves, ou, pour être plus vrai, on trouve dans les arts de la Scandinavie des éléments empruntés aux sources mêmes où les Russes ont été puiser.

La Russie a été l'un des laboratoires où les arts, venus de tous les points de l'Asie, se sont réunis pour adopter une forme intermédiaire entre le monde oriental et le monde occidental.

Géographiquement, elle était placée pour recueillir ces influences ; *ethnologiquement*, elle était toute préparée pour s'assimiler ces arts et les développer. Si elle s'est arrêtée dans ce travail, c'est seulement à une époque très-rapprochée de nous et lorsque reniant ses origines, ses traditions, elle a prétendu se faire occidentale, en dépit de son génie.

Il nous reste à parler de certaines formes particulières à l'art russe adoptées dans l'architecture et dont l'origine se retrouve dans la Grèce proprement dite et dans l'Asie méridionale.

Tout d'abord, les plus anciens édifices religieux de la Russie affectent des formes sveltes, en élévation, qui les distinguent des constructions purement byzantines.

Évidemment, les Russes, dès le xiie siècle, employaient, pour le tracé de leurs édifices religieux, un étalon géométrique différent de celui adopté par les architectes de Byzance, mais se rapprochant davantage de celui admis chez les architectes de la Grèce des premiers siècles du moyen âge.

Les églises chrétiennes de la Grèce, qui existent encore et dont la date est comprise entre les xe et xiie siècles, nous surprennent par leurs petites dimensions et leur physionomie relativement élancée qui ne rappelle pas l'aspect des monuments byzantins antérieurs.

Indépendamment du plan grec (1) que nous avons donné figure 11, cet autre plan (2) que nous présentons ci-après (fig. 28) n'est pas absolument byzantin et semble avoir servi de type aux plus anciennes églises russes bien plutôt que les plans byzantins purs.

En Géorgie et en Arménie, nombre d'anciennes églises, la plupart très-petites, se renferment également dans ces données. Mais, tout en se soumettant à ces dispositions, à ces plans,

(1) Église de Saint-Nicodème d'Athènes.
(2) Église de Kapnicarea, Athènes.

dans leurs édifices religieux, les Russes, dès qu'ils adoptèrent la structure de maçonnerie à la place de la structure de bois

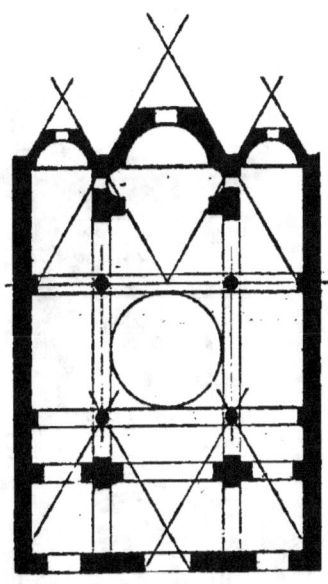

Fig. 28.

primitive, donnèrent à ces édifices des proportions élancées tout à fait particulières.

Telle est, entre autres (pl. VI), l'ancienne église de l'Intercession de la Sainte-Vierge (Pokrova), bâtie en 1165 par André Bogolubsky, dans le gouvernement de Vladimir, près du couvent de Bogolubow (1). Cette église est construite extérieurement en pierre de taille. La structure intérieure se prononce au dehors par ces arcs qui ne sont que la trace des voûtes. La haute coupole centrale repose sur quatre piliers; les voûtes d'arêtes ou en berceau qui flanquent et étayent cette coupole sont couvertes de feuilles de métal. Les entrées sont sur trois des faces (l'abside étant en A) et, au-dessus, dans le tympan du

(1) Le couronnement bulbeux de la coupole est d'une époque plus récente.

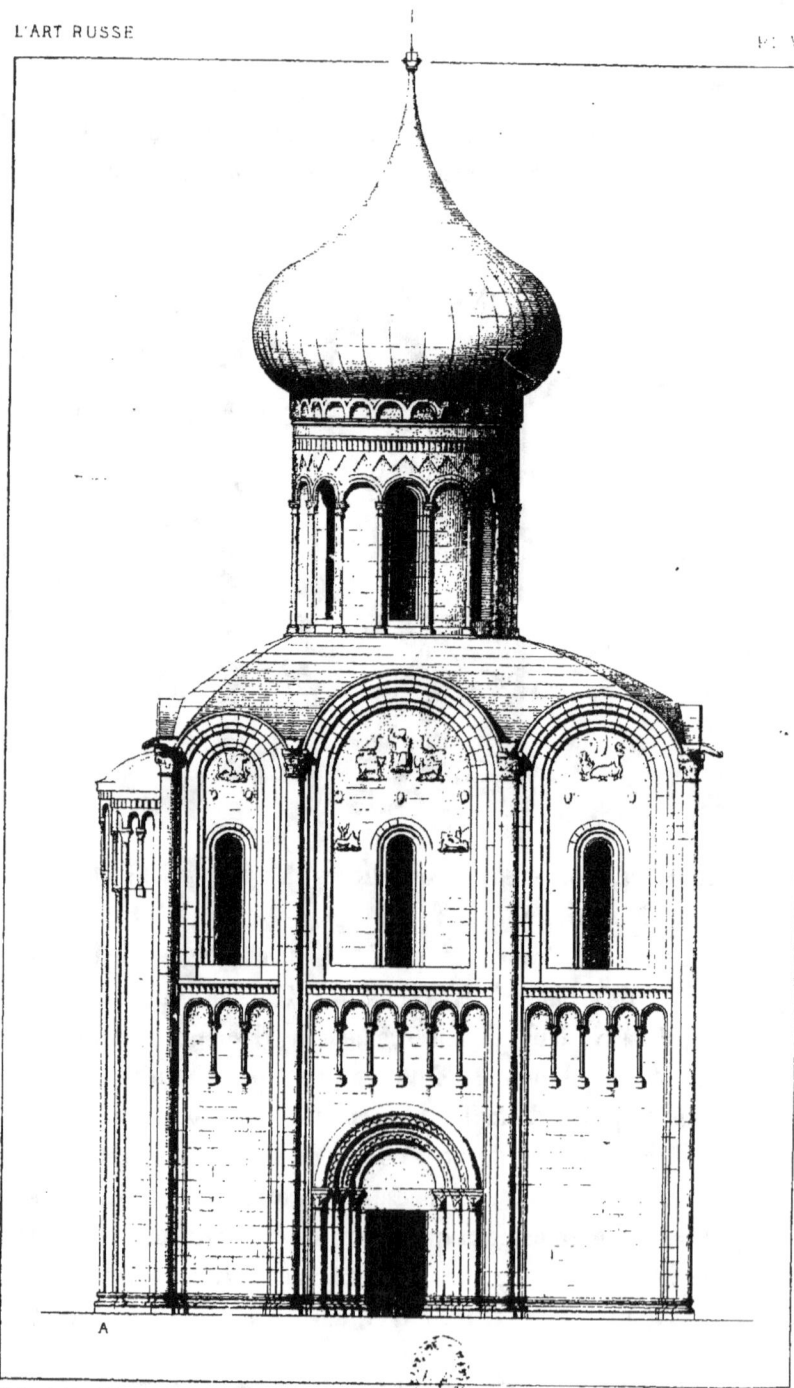

ÉGLISE DE L'INTERCESSION DE LA SAINTE-VIERGE

grand cintre supérieur, le Christ est représenté entouré de quatre animaux : deux lions et deux oiseaux. Dans les tympans latéraux sont sculptés des griffons terrassant des quadrupèdes, puis sept têtes sont rangées au-dessous de ces sculptures et, des deux côtés de la fenêtre centrale, deux lions dont les queues sont terminées par un fleuron et un oiseau. Il n'est pas besoin d'insister sur le caractère asiatique de ces représentations.

La sculpture d'ornement se rapproche du faire des artistes syriaques, ainsi que le fait voir l'un des gros chapiteaux de la porte (fig. 29).

Fig. 29.

Quant aux profils, ils rappellent beaucoup plus les profils des édifices de la Syrie centrale que ceux des Byzantins proprement dits.

Il est nécessaire de faire ici une observation importante. Nous avons montré ailleurs (1) qu'au moment des Croisades, l'Occident et la France en particulier avaient été puiser dans la Syrie septentrionale, où les croisés s'établirent d'abord et où ils séjournèrent si longtemps, des éléments d'art qui eurent

(1) Voyez les *Entretiens sur l'architecture* et, dans le *Dictionnaire de l'architecture française du X° au XVI° siècle*, les articles PROFIL, SCULPTURE.

sur le développement de l'architecture et des écoles de sculpture une influence très-considérable, notamment en Provence, dans le Poitou, l'Anjou, le Languedoc, l'Artois et les Flandres.

La Russie fut un des itinéraires suivis par les populations scandinaves pour se rendre en Syrie ; un autre passait par la Suisse, ainsi que le prouve le journal de Nicolas Soemundarson, abbé du monastère bénédictin de Thingeyrar, en Islande, qui alla en Palestine de 1151 à 1154, et qui marque les étapes d'Avenches, de Vevey, d'Étroubles, etc. ; le troisième, long et périlleux, était la voie de mer, par le détroit de Gibraltar.

Fig. 30.

On n'ignore pas que cette passion des croisades, qui s'empara de toute l'Europe, pendant le XII° siècle, poussait un flot incessant d'émigrants vers les Lieux-Saints. Partout où il passait, ce flot entraînait avec lui quantité d'aventuriers et de gens désireux d'acquérir fortune ou gloire, ou simplement mus par le désir de voir du nouveau.

Il dut donc s'établir alors, entre la Russie et la Syrie, des rapports assez fréquents, ne fût-ce que pour commercer ; car

les contrées avoisinant les côtes septentrionales de la mer Noire qui envoyaient du blé à Byzance durent en fournir également aux armées des croisés. Or, il ne faut point s'étonner si dans l'ornementation architectonique, si dans les profils on trouve, pendant le XIIe siècle en Russie, les influences syriaques qui se prononcent si puissamment dans les écoles occidentales.

L'ornementation d'un des tores de la porte de l'église que présente la planche VI (1165) nous donne le dessin ci-contre (fig. 30). Or, cet ornement est absolument syriaque, ainsi que

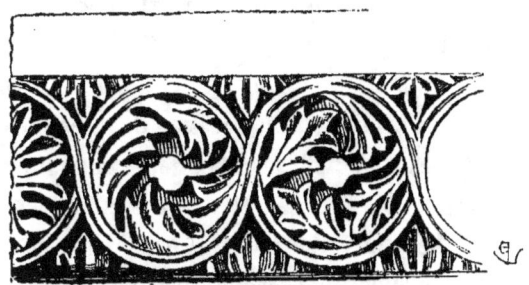

Fig. 31.

le démontre la figure 31, reproduisant un ornement sculpté sur le linteau d'une porte à Moudjeleia, Ve siècle (Syrie centrale) (1).

La curieuse église cathédrale de Saint-Dimitri construite en pierre, de 1194 à 1197, par le grand-duc Vsévolod Andréiévitch, à Vladimir, laisse également voir dans sa riche ornementation une influence non-seulement syriaque, mais encore arménienne.

La composition de cet édifice rappelle exactement celle de l'église de l'Intercession de la Sainte-Vierge, bâtie quelques années auparavant (pl. VI). Même plan, même système de structure. Mais ici les trumeaux entre les fenêtres, au-dessus de l'arcature, sont entièrement couverts de sculptures sur les

(1) Voyez la *Syrie centrale*, par M. le comte de Vogüé, planches de M. Duthoit.

trois faces. Toujours le Christ est figuré au-dessus de l'arc de la fenêtre centrale, accompagné d'anges, des deux lions et des deux oiseaux. Mais, autour et au-dessous de lui, sont des animaux et des arbres en grand nombre, qui indiquent certainement la Création; des cavaliers courant ventre à terre, et, parmi les animaux, le griffon souvent répété.

Chacune de ces sculptures, en bas-relief vivement découpé, occupe une face d'un morceau de pierre, si bien qu'il existe autant de sujets que de pierres et que cette ornementation a dû être faite avant la pose.

L'arcature et les trois portes sont extrêmement riches comme sculpture. Nous donnons (pl. VII) le détail de l'arcature aveugle qui règne autour de l'édifice, entre les fenêtres et les portes, comme dans l'église de l'Intercession de la Sainte-Vierge.

Les fûts des colonnettes sont entièrement couverts de sculptures, et, sous les arcades, sont représentés des personnages saints, nimbés, puis plus bas, des ornements et animaux. Ces ornements affectent un caractère oriental des plus prononcés.

Fig. 32.

Ainsi que le fait voir la figure 32, l'ornement A reproduit une des extrémités végétales de la décoration sculptée de cet édifice, et l'ornementation B, un fragment d'un bronze hindou (1) de l'époque brahmanique (XIVᵉ siècle).

(1) Cabinet de l'auteur.

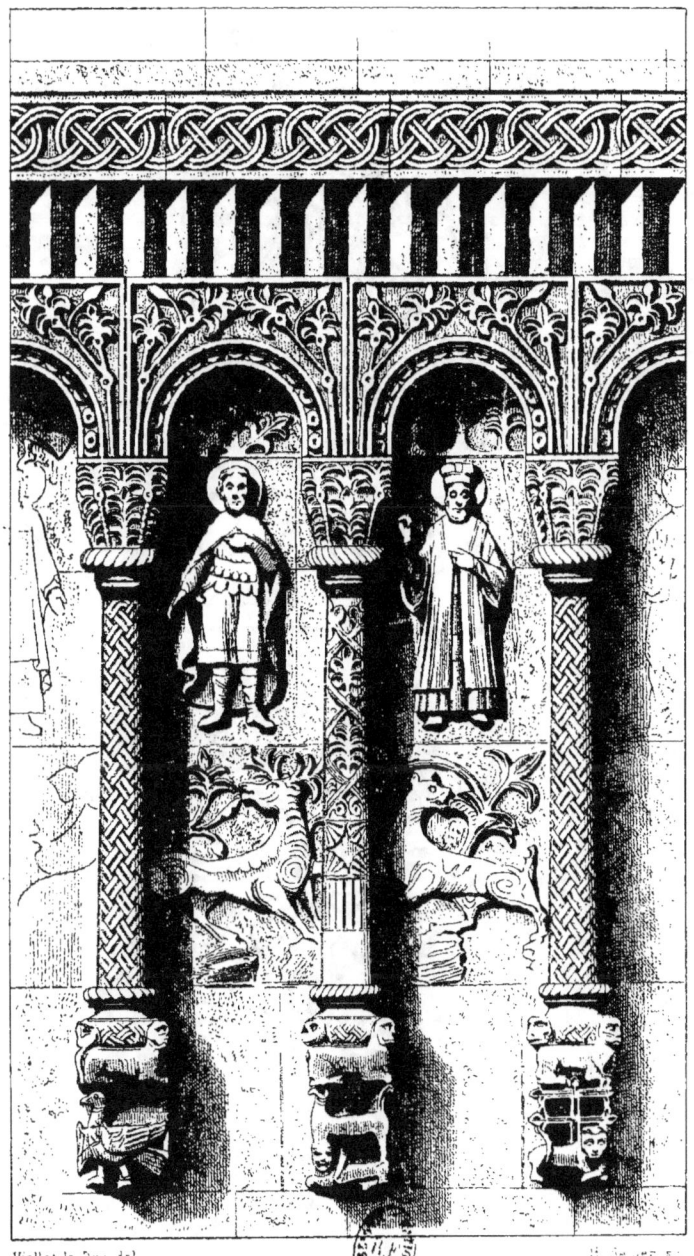

CATHÉDRALE DE SAINT-DIMITRI A VLADIMIR

Il est difficile de ne pas attribuer à ces deux sculptures un

Fig. 33.

Fig. 34.

même point de départ. De même qu'on ne saurait refuser une origine iranienne à l'ornement (fig. 33), l'un de ceux qui

se trouvent sous les personnages de la planche VII, et à l'ornement (fig. 34) qui décore plusieurs colonnettes.

Donc, les influences qui se font sentir dans ces édifices russes du xii⁰ siècle sont purement asiatiques : méridionale ou centrale. L'Inde, la Perse forment les éléments de l'architecture russe à cette époque, ainsi que de son ornementation.

Certes, Byzance, qui elle-même, de son côté, avait recueilli ces arts de l'Orient, inspirait les artistes russes; c'était la grande école, mais évidemment ces artistes de la Russie avaient leurs traditions et puisaient directement aux sources où la capitale de l'empire d'Orient avait été chercher les éléments de sa structure et de son ornementation.

Mais nous l'avons dit, l'Europe entière, pendant la première moitié du xii⁰ siècle au moins, n'avait d'autre école que Byzance, l'Arménie et les arts de la Syrie centrale. Chaque peuple s'assimilait ces éléments orientaux et les développait suivant son génie propre. L'Italie, la France, l'Allemagne s'instruisaient à cette école, sans abandonner certaines traditions nationales. Il en était de même de la Russie, le génie slave possédait ses traditions tout asiatiques qui s'appropriaient parfaitement aux modèles que lui présentait l'architecture byzantine. Et, par suite de son contact continuel avec l'Asie, la Russie devait comprendre et appliquer, mieux qu'aucun peuple de l'Europe, les éléments orientaux qui favorisèrent la renaissance des arts en Occident, pendant le xii⁰ siècle.

Nous avons dit encore que les Slaves donnaient alors à leurs monuments religieux un aspect svelte tout particulier. Le détail présenté sur la planche VII montre que cette élégance de proportion ne s'appliquait pas seulement à l'ensemble des édifices, mais aussi aux parties. Cette arcature (pl. VII) possède des proportions élancées qui contrastent avec ce qui se faisait alors en France, en Italie et surtout en Allemagne, où l'ar-

chitecture, dite rhénane, affectait une certaine lourdeur dans les détails.

Ce qui reste des églises de la fin du XIIe siècle, en Russie, indique cette tendance à donner aux édifices une proportion élancée. C'était encore là une tradition due à l'Asie centrale et non une imitation de l'art purement byzantin ou de l'art pratiqué dans la Syrie moyenne. Il faut reconnaître d'ailleurs que les peuples établis depuis longtemps dans les pays de plaines sont portés, lorsqu'ils bâtissent, à donner à leurs monuments une grande hauteur, relativement à leur étendue en surface. Mais il y a mieux : les races d'origine asiatique, les Aryas aiment les édifices sveltes, élancés, marquant de loin la ville ou l'agglomération d'habitants. Ils cherchent à faire dominer la verticale, tandis que le contraire s'observe chez les races sémitiques, qui tendent à faire dominer les lignes horizontales.

On sait avec quelle ardeur les populations du nord occidental de l'Europe, dès qu'elles se furent affranchies des traditions romaines, se lancèrent dans la construction d'édifices surprenants par leur hauteur. Nos églises françaises, dès la fin du XIIe siècle, en sont la preuve. Certes, cela n'était nullement la conséquence des éléments fournis par l'étude des édifices byzantins et de la Syrie. C'était, au contraire, une réaction contre ces éléments.

Les Russes, guidés par ce sentiment inné chez les races asiatiques supérieures, ne paraissent pas avoir cessé de donner à leurs constructions, religieuses notamment, cette procérité qui distingue les églises les plus anciennes de leur territoire, aussi bien que celles qui ont été bâties depuis et jusqu'au XVIIe siècle.

On retrouve cette élégance, cette sveltesse dans les monuments religieux de l'Arménie et de la Géorgie qui présentent comme un intermédiaire entre l'art persan et l'art russe.

Cette petite église (fig. 35) d'Ousounlar, en Arménie (1), indique la tendance à donner aux édifices religieux une grande

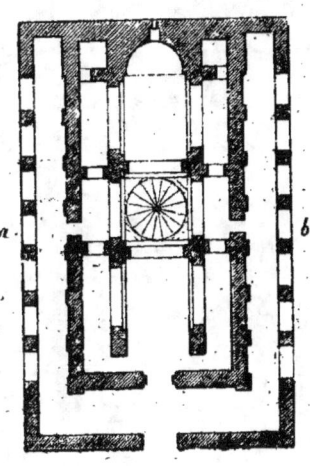

Fig. 35.

élévation, relativement à leur surface, et notamment à surélever les coupoles; de telle sorte qu'à l'intérieur ces églises

(1) Voyez *Monuments d'architecture byzantine en Arménie et en Géorgie*, par Grimm.

L'ART RUSSE

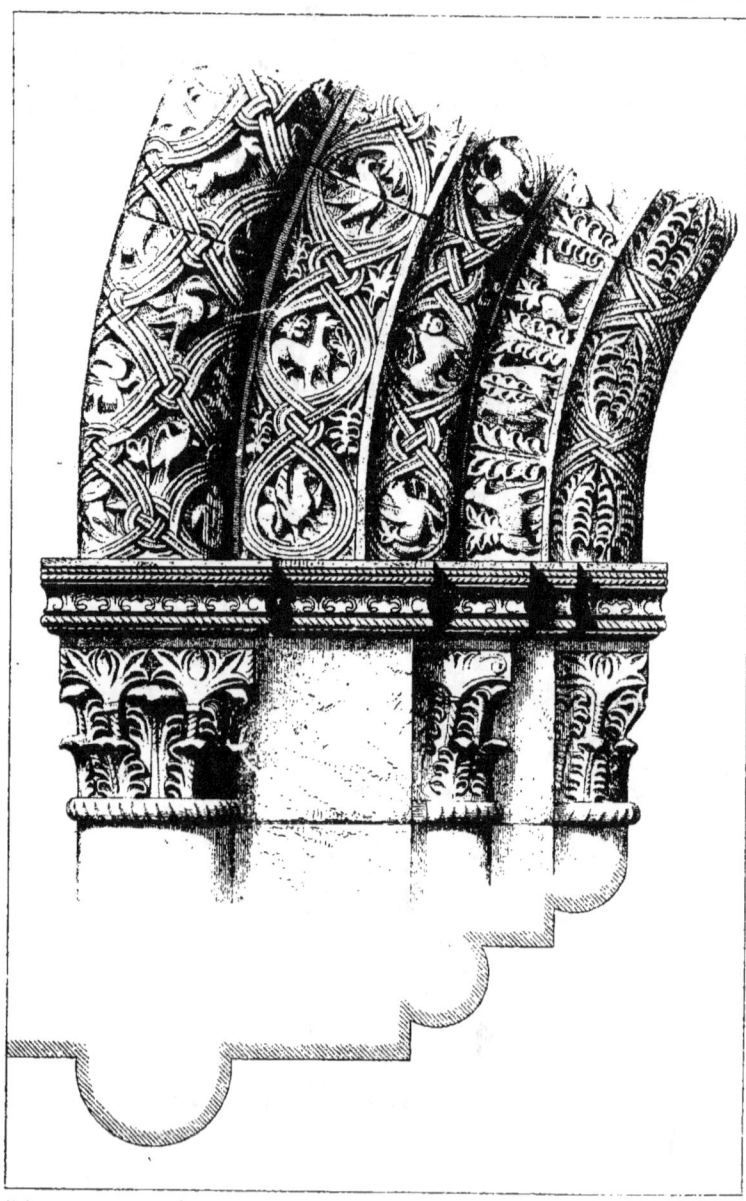

Viollet-le-Duc del.

CATHÉDRALE DE SAINT DIMITRI A VLADIMIR

Archivolte de la porte principale

Vᵉ A. MOREL & Cⁱᵉ Éditeurs

surprennent par l'étroitesse des vides, par la hauteur de ces petites coupoles et par la rareté des jours : dispositions qui impriment à ces intérieurs un caractère recueilli, mystérieux, parfaitement conforme au rite grec.

Le plan et la coupe (fig. 35) montrent ce *pronaos* et ces portiques latéraux bas que l'on rencontre fréquemment dans les églises russes et qui appartiennent à des traditions tout orientales.

L'ornementation de l'architecture russe du XII° siècle est le produit d'un mélange des arts byzantin proprement dit et asiatique.

Comme exemple, nous prenons un fragment de l'archivolte de la porte principale de l'église cathédrale de Saint-Dimitri à Vladimir, dont la planche VII présente l'arcature. L'ornementation de cette archivolte (pl. VIII) avec ces bandelettes nattées, ces animaux fantastiques, ces feuillages dentelés, ces délicates torsades, se rapproche plus encore des arts de la Perse que de ceux adoptés par les artistes byzantins purs.

Comme dans l'ornementation indienne et persane, l'artiste auquel est due cette composition a eu le soin de garnir tous les nus, de ne laisser entrevoir, dessous ces réseaux, que de très-petites parties des fonds. La sculpture plate, mais délicatement modelée, malgré la naïveté du dessin, occupe également les surfaces, comme le ferait une passementerie. C'est là un parti tout oriental, développé sous un climat où la lumière du soleil est vive, où les brumes sont inconnues. Les manuscrits de cette époque, dus à des mains russes, et non à des artistes byzantins, présentent une ornementation analogue, bien plutôt indienne et persane que byzantine (1).

L'art russe était donc arrivé, à la fin du XII° siècle, à un cer-

(1) Voyez l'*Histoire de l'ornement russe.*

tain degré de splendeur qui ne le cédait guère aux arts de Byzance et de l'Occident. Les artisans russes façonnaient habilement les métaux, possédaient une école, si bien que nous voyons, au dire de Du Plan Carpin et de Rubruquis, des artistes russes au service des Tatars-Mongols, soixante ans plus tard.

On sait que saint Louis envoya, étant en Chypre, des ambassadeurs au grand Khan de Tartarie, qui inspirait alors de si vives inquiétudes à l'Europe et dont les troupes avaient dévasté la plus grande partie des provinces russes. Rubruquis, l'envoyé de Louis IX, trouva à la cour du Khan un architecte russe et un orfèvre français. Cette étrange cour des Khans manifestait un goût très-vif pour les arts, les protégeait et aimait à s'entourer d'artistes.

Du Plan Carpin confirme les récits de Rubruquis. Envoyé par le pape Innocent IV, en 1246, près du grand Khan pour conjurer la tempête qui menaçait de s'étendre sur l'Occident, cet ambassadeur-moine fit un séjour prolongé à la cour de Gaïuk qui venait de succéder à Octaï. L'envoyé nous a laissé des descriptions d'un haut intérêt sur ces Tatars, sur leurs habitudes fastueuses, sur leurs prodigieuses richesses en objets d'or, en étoffes précieuses; il parle d'un orfèvre russe, favori du Khan, qui avait fabriqué pour lui un trône d'ivoire enrichi d'or et de pierreries, orné de bas-reliefs.

L'introduction de l'élément mongol en pleine Russie fut-elle de nature à modifier la marche des arts dans ces contrées? C'est là une question à laquelle il ne serait point aisé de répondre d'une manière précise. Les Tatars possédaient-ils un art propre?

Ce premier point est déjà fort difficile à établir. Que les Mongols aient eu un goût prononcé pour le luxe et pour les arts, ceci n'est pas douteux; mais, vivant le plus souvent sous la tente, tout occupés de conquêtes et de dévastations, s'ils

profitaient des arts pratiqués chez les peuples conquis, il n'est guère probable qu'ils en possédassent un en propre ; et les exemples que nous venons de citer montrent qu'ils s'entouraient d'artistes de toute provenance en leur laissant d'ailleurs la liberté d'exercer leur talent comme bon leur semblait ; car, en dehors de leur amour de conquête et de pillage, les Tatars ne s'occupaient ni de convertir les gens à leurs croyances, ni de leur imposer autre chose que des tributs ou un service quelconque.

D'autre part, il est difficile d'admettre que, dans une cour aussi luxueuse et riche, il ne se soit pas manifesté un goût particulier pour une forme de l'art plutôt que pour une autre.

Quelle pouvait être cette forme ?

Évidemment, très-voisine de l'extrême Orient, avec lequel ces Tatars étaient en contact.

Leur domination sur une partie de la Chine, dès le IVe siècle de notre ère, ne paraît pas avoir modifié les arts de cette contrée, car les monuments, antérieurs et postérieurs à cette époque, suivent une marche qu'aucun élément nouveau ne vient modifier. La dynastie des Tang, qui fut si brillante de 617 à 907 et sous laquelle la puissance de la Chine s'étendit jusqu'à la péninsule de Corée, jusqu'au Japon, au Thibet, au Tourfan et au Turkestan vers l'ouest ; à la Mongolie et à la Mandchourie au nord ; au Tonkin, au Cambodge et à la Cochinchine, vit développer les arts de l'extrême Orient sur ce vaste territoire, plus ou moins mélangés de l'art indien.

Ainsi, dans le Cambodge et le royaume de Siam, les influences des arts chinois et hindous se mêlent si bien, qu'elles semblent former un art distinct. Il n'est pas difficile, cependant, pour peu qu'on se livre à un examen d'analyse, de faire la part des deux sources.

Au XIIIe siècle, il y a donc tout lieu de croire que les Tatars

n'avaient d'autres éléments d'art que ceux fournis par cette civilisation de l'extrême Orient, c'est-à-dire le mélange indochinois.

Mais cette observation, en admettant qu'elle soit absolument fondée, ne nous dit guère quels sont les caractères propres à cet art ; car si, d'une part, l'art chinois est bien connu et s'est peu modifié depuis les temps les plus reculés, il n'en est pas ainsi de l'art indien qui ne nous laisse plus voir que des œuvres d'une époque récente, relativement à l'antiquité de la civilisation brahmanique.

En effet, un art n'arrive pas à fournir les exemples que nous donnent les monuments de l'Inde sans avoir parcouru de longues transformations.

Tout ce que nous montre l'Inde en fait d'anciens monuments d'art indique une structure originaire de bois, et ces monuments sont, ou bâtis de pierre, ou taillés à même le roc.

La forme n'est donc pas d'accord avec la matière employée. La forme est traditionnelle, remonte évidemment à la plus haute antiquité, c'est-à-dire bien au delà de l'époque à laquelle il faut rattacher les monuments les plus anciens actuellement existants sur le territoire indien, lesquels ne sont que postérieurs au Bouddhisme (1).

La religion des premiers Aryas ne comportait guère de temples. Elle n'était qu'un hommage rendu aux puissances naturelles, et chaque chef de famille était le ministre du culte rendu à ces puissances. Mais partout où la race âryenne a été dominante, la structure de bois est le principe de l'art de architecture ; et quand, dans la suite des temps, cette structure a dû être abandonnée, soit par faute de matériaux, soit afin d'assurer aux édifices une plus longue durée, le principe de

(1) VII^e siècle avant J.-C.

cette structure s'est reproduit dans la construction de pierre, souvent avec un scrupule assez prononcé pour faire admettre que c'était là une tradition dont on ne voulait pas s'écarter.

Mais il est clair qu'il faut à une civilisation beaucoup de temps pour en venir à ces transpositions dans le domaine de l'art.

Les monuments indo-chinois, du royaume de Siam, du Cambodge présentent le même phénomène de transposition, et, bien que bâtis souvent entièrement de pierre, compris les combles, ils reproduisent avec une fidélité singulière la structure de bois, affectent des formes, dans l'ensemble comme dans les détails, qui appartiennent à l'emploi du bois.

Ce portique, ou plutôt cette claire-voie taillée dans le roc, qui précède la grande excavation, décorée de figures bouddhiques à Gwaliore (fig. 36, ci-après), démontre clairement ce que nous venons d'indiquer.

C'est bien là le simulacre traditionnel d'une structure de bois exprimée par le diagramme A. Mais souvent il arrive que, dans ces monuments de l'Indoustan, ces liens *b*, quoique taillés dans la pierre, sont refouillés, ajourés, sculptés, encorbellés, de telle sorte qu'ils rappellent les bois découpés des chalets du Tyrol et des maisons slaves et scandinaves.

Ces liens de pierre soutiennent des saillies de combles, des auvents également de pierre. Mais à distance on pourrait prendre cette décoration pour une structure de bois; témoin ces excavations dites de Kylas à Ellora, dont les étages taillés dans le roc sont séparés et couronnés par des sortes de corniches en façon d'auvents (fig. 37, ci-après), qui certes sont inspirées de la structure de charpentes (1).

Ce temple d'Ellora, taillé dans le roc, date du ix° au x° siècle

(1) D'après des photographies.

de l'ère chrétienne. C'est une des œuvres prodigieuses dues à la civilisation hindoue. Le fragment A est le couronnement qui

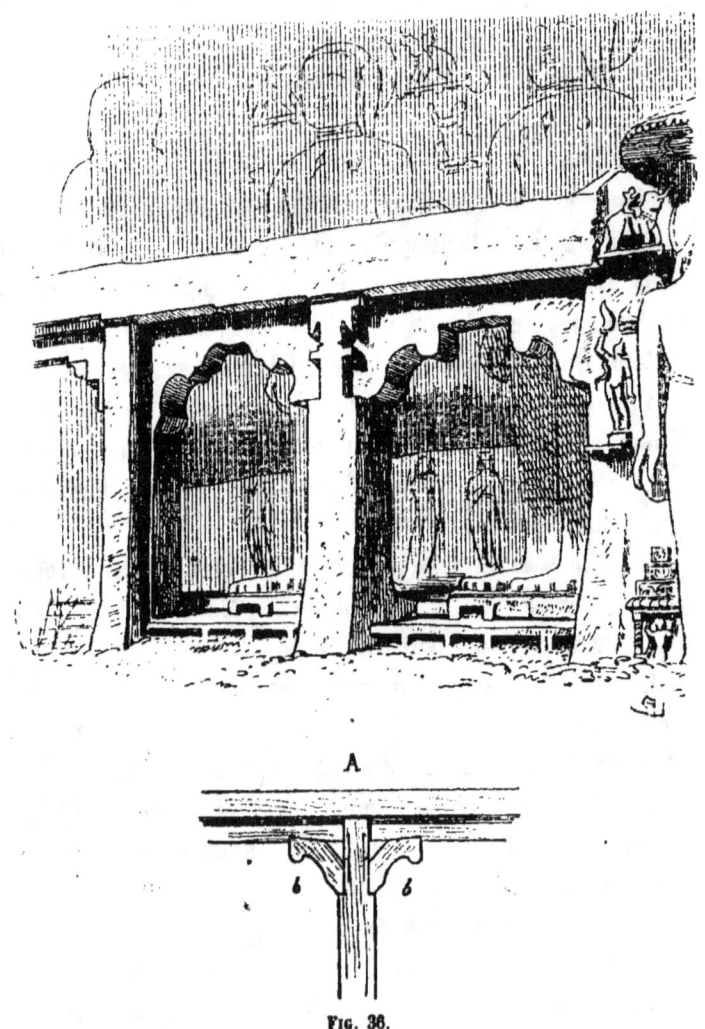

Fig. 36.

surmonte l'un des degrés taillés sur la face de la salle principale, et le fragment B, le couronnement extrême de cette salle.

On ne peut méconnaître qu'il y ait là, mélangées à des élé-

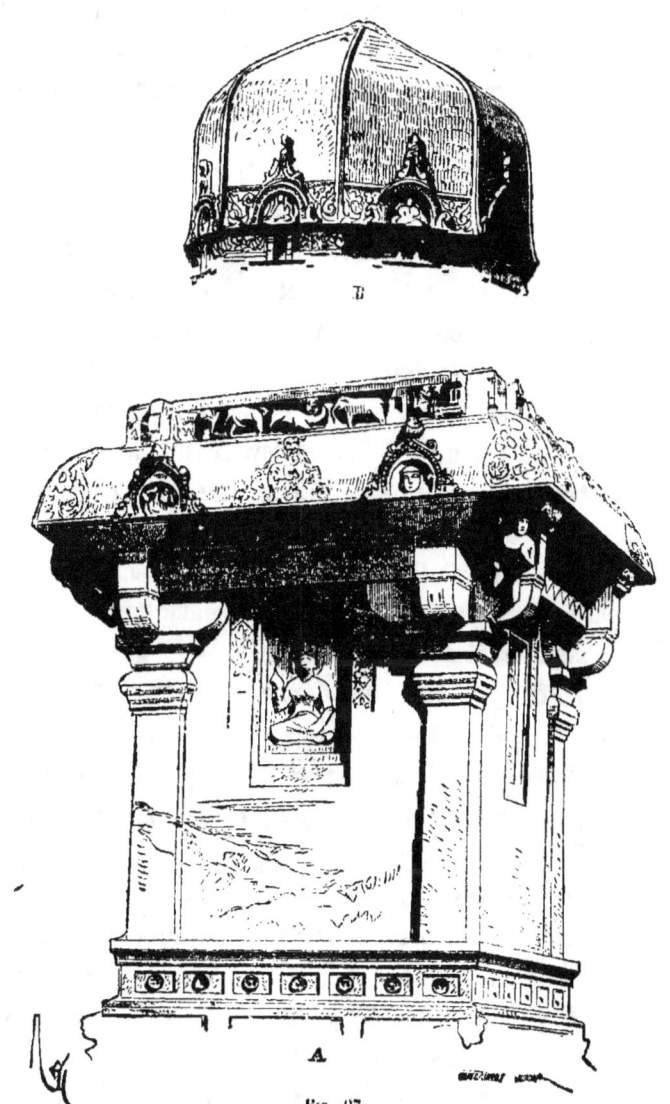

Fig. 37.

ments appartenant à la structure de bois, des traditions très-voisines de l'art chinois.

L'art brahmanique indien des Aryas s'était donc alors modifié ou complété par un apport de l'extrême Orient ou des Tamouls. Et ce style, avec des variantes, semble se développer en s'exagérant, plus on se dirige vers le sud, chez les Siamois et les Cambodgiens.

Mais observons cette coupole B qui affecte une forme particulière.

Des monuments plus récents de l'Inde développent les parois latérales et arrivent à la structure bulbeuse qui fut si fréquemment adoptée dans la Perse à dater du XIVe siècle et en Russie vers la même époque.

Les Tatars trouvaient, en Birmanie et dans ces vastes contrées de l'Asie dont ils étaient devenus les maîtres puissants, les diverses expressions plus ou moins modifiées de cet art hindou ; ils n'en connaissaient pas d'autres et durent faire pénétrer ces éléments dans la Russie, dont ils occupèrent si longtemps une partie considérable et à laquelle, pendant près de trois siècles, ils imposèrent de si lourds tributs.

Ces combles ornés que donne le temple d'Ellora sont certainement une imitation, une reproduction de couverture de métal, et cette matière, en effet, paraît avoir été adoptée en Russie dès une époque assez ancienne pour couvrir au moins les édifices religieux.

Nous aurons d'autres preuves à donner encore de l'influence directe sur la Russie des arts de l'extrême Orient, dès avant l'occupation tatare. Mais, il faut le dire, cette influence ne modifie pas le caractère général de l'architecture et n'y introduit que des éléments disséminés, sans cohésion, sans rapports logiques avec les ensembles (1).

(1) Au XIIIe siècle, ces Tatars, qui possédaient presque toute l'Asie jusqu'à son extrémité orientale, avaient adopté le luxe des peuples conquis. Il suffit, pour constater ce fait, de lire les relations de Marco Polo. Voici comment le célèbre voyageur décrit le palais du grand Khan, dans la cité de Khanbalou (Pé-king) : « Et, en milieu de cestes mures

Que les Tatars aient prétendu imposer leur goût, en fait d'art, aux parties de la Russie qu'ils occupaient, il n'y a nulle apparence, ces conquérants ne se préoccupant guère que d'une chose, lever des impôts. Mais que ces relations entre conquérants et sujets n'aient eu aucune influence sur l'art russe au XIIIe siècle, ce serait contraire à l'ordre habituel des choses. Ces Khans tatars employaient, comme on l'a vu, des artistes russes; ceux-ci durent recevoir et transmettre des formes adoptées par leurs maîtres; ils séjournèrent près d'eux au fond de l'Asie, et ces maîtres ne se faisaient pas faute, suivant leurs fantaisies, d'emmener à travers les déserts asiatiques des populations entières qu'ils renvoyaient ou rendaient moyennant finance. Rentrés dans leur patrie, ces captifs ne pouvaient manquer de rapporter au moins des souvenirs de leurs longs séjours, et les industries, les arts recevaient ainsi des éléments nouveaux.

Le grand prince Alexandre Nevsky se crut obligé, pour obtenir des Tatars quelques adoucissements à leurs exigeances continuelles et sur l'invitation de Bâti, de se rendre en 1247 à la Horde.

Bâti, qui n'était qu'une sorte de lieutenant général du grand Khan, fit connaître à ce prince et à son frère André, lorsqu'ils

» est le palais dou grant sire qui est fait en tel mainere con je voz dirai. Il est le grein-
» gnor que jamès fust veu. Il ne a pas soler (il n'y a qu'un rez-de-chaussée) mès le pa-
» viment est plus aut que l'autre tere entor dix paumes. La covreure est mout autes, més
» les murs de les sales et de les canbres sunt toutes coverties d'or et d'argent, et hi a
» portraites dragons et bestes et osiaus et chevals et autres diverses jencrasions (espè-
» ces) des bestes; et la covreture est aussi faite si que ne i se port autre que hor et
» pointures. La sale est si grant et si larges, que bien hi menuient plus de six mille ho-
» mes. Il ha tantes chanbres que c'en est mervoilles à voir. Il est si grant et si bien
» fait que ne a home au monde que le poeir en aüst qu'il le seust miaus ordrer ne faire,
» et la covreture desoure sunt tout vermoile et vers bloies et jaunes et de tous colors,
» et sunt envertrée (vernis) si bien et si soitilemant, qu'il sunt respredisant come cris-
» tiaus, si que mout ou loingne environ le palais luissent. Et sachiés que cele covreure
» est si fort et si ferméement faite que dure maint anz.... »
Recueil de voyages et mémoires publiés par la Société de géographie, t. I. Paris, 1824.
(Voyages de Marco Polo.)

furent au camp des Mongols, que cette démarche ne suffisait pas et qu'ils devaient se rendre près du grand Khan, dans la Tartarie. Ces deux princes, bon gré mal gré, durent entreprendre ce voyage qui dura près de deux ans.

Mais ce fait seul indiquerait combien les rapports étaient forcément établis entre les Tatars et les Russes.

Alexandre, qui était un prince sage et prudent, en ces temps difficiles, envoyait une partie de l'argent dont il pouvait disposer à la Horde pour racheter les Russes enlevés par les Tatars, et ceux-ci, bien entendu, peu scrupuleux, profitaient de toutes les occasions pour emmener des captifs. A cela ils trouvaient un double avantage : ils les faisaient travailler et ils en tiraient de l'argent en les rendant.

Cette domination tatare sur la Russie présente un caractère qui mérite d'être signalé.

Ces conquérants n'occupaient pas le pays et se contentaient de tenir les provinces frontières.

Ils avaient seulement, dans les villes soumises directement à leur domination, quelques agents chargés de percevoir les impôts. Si la population, exaspérée par la rigueur et la continuité des demandes d'argent, faisait mine de se révolter, la Horde, c'est-à-dire les camps permanents installés aux frontières, en bons lieux, bien gardés, levait les tentes, et la ville ou la province insoumise était tout à coup envahie, saccagée, brûlée, les habitants valides emmenés en captivité.

D'ailleurs la Russie, non occupée, se gouvernait comme elle l'entendait; elle gardait ses princes, faisait la guerre avec ses voisins si elle le jugeait convenable; mais il fallait qu'elle payât.

Cet esprit exclusivement militaire des Tatars, incessamment campés et toujours prêts à agir, leur rapacité étaient évidemment antipathiques au caractère slave; aussi, tout ce

qui rappelait les dominateurs devait être mal vu, et c'est à ce sentiment qu'il faut attribuer, vraisemblablement, la diffusion et l'incohérence de l'élément d'art indo-tatar en Russie.

Nous ne devons pas le négliger toutefois, et voici pourquoi.

Nous avons dit que, dans l'origine, la structure slave, aussi bien que la structure scandinave, était principalement donnée par l'emploi du bois. Et bien que, par suite de l'influence byzantine, les constructions appliquées aux églises, les plus riches du moins, fussent faites de pierre ou de brique, à dater du XIᵉ siècle, — pour les habitations, pour les travaux civils et même pour la plupart des ouvrages militaires, le bois continuait à être employé comme il continue à être affecté encore aujourd'hui aux maisons du paysan russe.

Cet art indien, comme on vient de le voir, dérivait essentiellement de la structure de bois.

Si, pendant la domination mongole, les Russes prirent quelques éléments à leurs maîtres, ces éléments d'art se rapprochaient, sur plusieurs points, de ceux qu'ils possédaient déjà chez eux de temps immémorial.

Néanmoins cet art indou, arrivé à la décadence depuis longtemps, surchargé, présentait dans ses détails une richesse, une surabondance de moulures et d'ornements qui dut séduire les Russes, et, dès le XIIIᵉ siècle, on vit, dans l'architecture de pierre, remplacer ces dispositions simples qui se manifestent dans l'église de l'Intercession de la Sainte-Vierge (pl. VI) et qui rappellent, ou l'architecture byzantine ou persane, ou géorgienne ou arménienne, par une décoration extérieure plus compliquée, plus chargée. Alors apparaissent ces gâbles que l'on remarque dans les monuments du Thibet, ces baies surchargées de moulures, ces colonnes galbées couronnées de chapiteaux ventrus, détails qui font quelque peu dévier l'art russe de la voie qu'il suivait pendant le XIIᵉ siècle, et tendent

à le pénétrer plus profondément du goût indo-mongolien sans que cependant la première empreinte byzantine se puisse effacer.

C'est qu'en effet, malgré l'oppression sous laquelle ils vivaient pendant la longue domination tatare, les Russes ne cessèrent, jusqu'à la chute de l'empire d'Orient, d'être en communication avec Constantinople. Loin d'entraver le commerce de la Russie, la Horde le favorisait au contraire, et les Tatares étaient doués d'un esprit de rapacité trop intelligent pour nuire au développement de la richesse d'un peuple dont ils tiraient tant de profit. Malgré ses malheurs pendant les XIIIe, XIVe et XVe siècles, la Russie était riche. Elle avait pu renoncer à la monnaie de peaux, sorte d'assignats adoptés avant l'invasion de Bâti, mais que les Tatars ne voulurent point accepter en paiement des impôts. Il fallut donc avoir de l'argent et de l'or pour payer les maîtres, et on en trouva par l'industrie et le commerce.

Pendant ces siècles de la domination mongole, la Russie était un des pays de l'Europe qui renfermait le plus de métaux précieux, et l'argent qu'elle donnait à ses dominateurs lui revenait rapidement d'Asie en échange de ses produits.

Un si long contact avec les Hordes n'eut pas cependant une influence prononcée sur les mœurs et les habitudes de la population russe attachée à la religion grecque, au sol, à la culture et possédée d'un amour profond du pays. Ces nomades Tatars demeurèrent antipathiques à cette population de la Russie jusqu'au dernier jour, bien qu'ils affectassent, avant l'extension du mahométisme, une grande déférence pour le clergé régulier et séculier des Russes, — car par son canal ils obtenaient plus facilement ce qu'ils demandaient avant tout : l'argent du peuple. Les boyards mêmes des villes russes ne laissèrent pas d'acquérir des richesses considérables pendant la longue domination tatare.

Chargés de recueillir les impôts, ils en gardaient pour eux une partie, achetant ainsi des territoires entiers et fondant de grandes fortunes domaniales, faisant bâtir des palais, des villages, des monastères et des églises.

Ce temps d'oppression ne fut donc pas une cause de ralentissement dans le développement des arts en Russie. Seulement, les écoles d'art, n'étant plus en contact aussi intime avec Byzance, amenées par les événements à recourir, soit à leurs traditions locales, soit aux influences asiatiques que leur transmettaient les Tatars ou que leur apportait le commerce avec l'Asie, ces écoles, disons-nous, s'approprièrent ces éléments indo-tatars en les mélangeant avec ce qu'elles avaient acquis déjà.

Nous avons montré (fig. 27) un ornement de manuscrit russe tracé au xiv° siècle et qui se rapproche singulièrement de certaines vignettes de manuscrits occidentaux du xii° siècle.

L'Orient, et l'Orient indien, est la source d'où ce genre d'ornementation découle. Comment les artistes occidentaux reçurent-ils les exemples de cette ornementation au xii° siècle? Ce ne peut être que par leur contact si fréquent, à cette époque, avec l'Orient et non point par Byzance; car rien dans l'ornementation byzantine ne rappelle ces combinaisons. Ce qui est incontestable, c'est qu'en Russie, pendant le xiv° siècle, alors que les Tatars étaient les maîtres, apparaissent dans les manuscrits russes ces ornements étranges composés d'entrelacs et d'animaux, et, comme coloration, possédant une tonalité qui n'est point byzantine.

Voici (pl. IX) une de ces vignettes (1). Il n'est pas besoin d'insister pour démontrer que cette ornementation appartient bien plus à l'Inde qu'à Byzance.

(1) Ménologe du xiv° siècle, collection Pogodine, Saint-Pétersbourg, Bibliothèque impériale. (Voyez *Histoire de l'ornement russe*, pl. XLIX.)

Quant à la peinture de sujets, à la représentation des personnages saints, l'école byzantine continuait à régner en maîtresse chez les artistes russes, et ces peintures durent être souvent exécutées par des mains grecques.

L'influence asiatique ne paraît avoir eu aucune action sur l'école des peintres de figures; car, au xive siècle, alors que toute l'ornementation prend un caractère oriental indépendant de Byzance, très-marqué, dans les mêmes monuments ou sur les mêmes objets, à côté de cette ornementation, la représentation humaine conserve son style archaïque byzantin, ou se rapproche du style occidental de cette époque. Ce fait est facilement appréciable sur un monument fort curieux : la Porte-Sainte de l'église de Saint-Isidore à Rostov, gouvernement de Jaroslav (xive siècle).

Cette porte, dont la figure 38, ci-contre, donne l'ensemble, n'est nullement byzantine, mais se rapproche beaucoup des formes persanes et hindoues.

L'ornementation, comme cet ensemble même, rappelle les objets sculptés de l'Inde, ainsi que la silhouette des niches qui contiennent des sujets. Quant à ces sujets, le caractère des personnages offre un singulier mélange du style byzantin et occidental de cette époque. La planche X donne un détail de cette porte (1).

On observera, dans la composition de cet objet, la persistance du goût oriental indien et persan qui veut que toute ornementation remplisse complétement les champs et ne laisse pas apparaître les fonds. On retrouve cette même tendance dans le style dit arabe; et on peut ajouter que c'est là le caractère dominant de l'architecture issue de l'Orient,

(1) Les quatre sujets qui occupent la partie inférieure du vantail de gauche représentent : *la descente de la croix, l'ensevelissement, l'apparition de Jésus aux apôtres et l'ascension.*

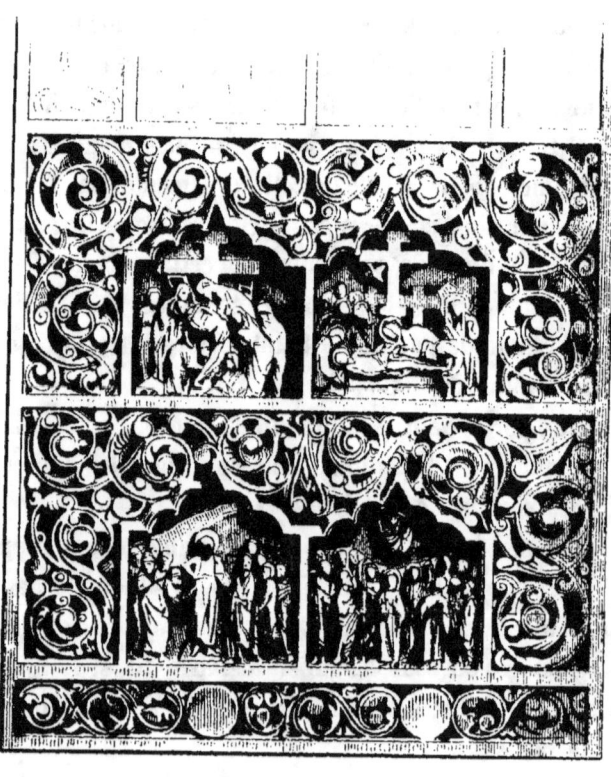

savoir : des surfaces parfaitement unies, sans décoration d'au-

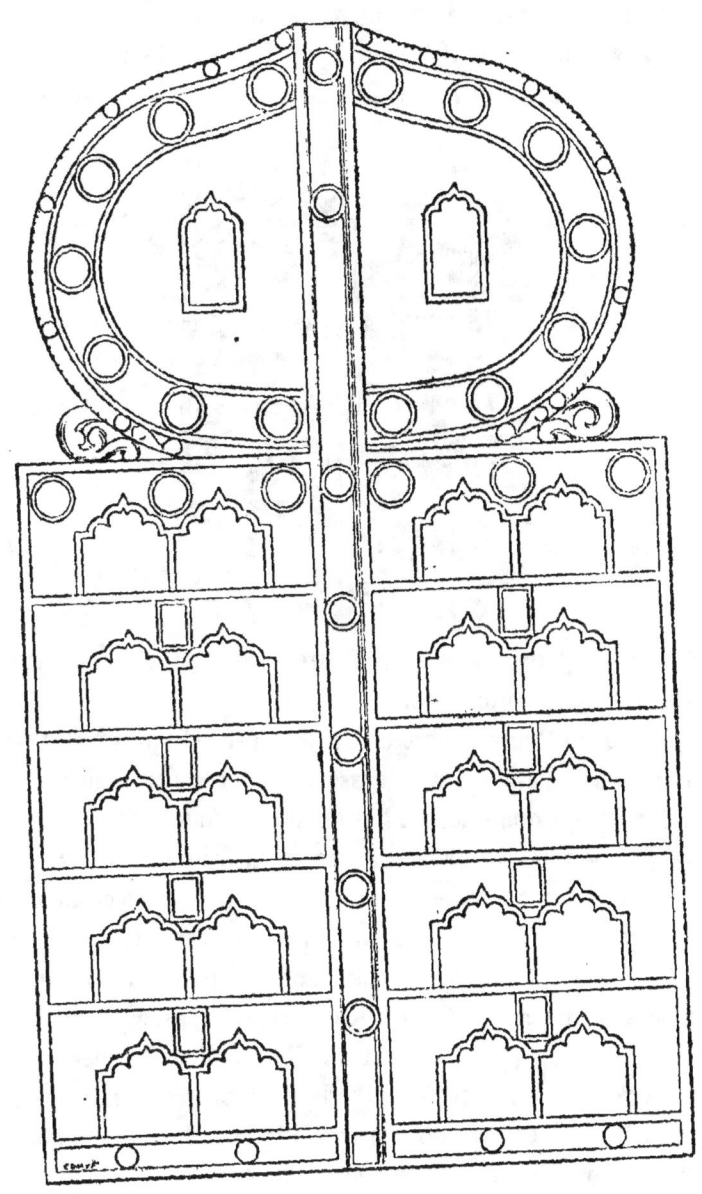

Fig. 38.

cune sorte, puis des bandeaux, des panneaux, des entourages de baies et boiseries dont l'ornementation, à une petite échelle, très-délicate, est excessivement fournie et riche.

L'ornement (fig. 39) provenant du battant de cette porte de Saint-Isidore, à Rostov, est de même, par sa composition,

Fig. 39.

entièrement indien et se retrouve aussi sur les monuments chinois les plus anciens.

Ces caractères paraissent se prononcer avec plus de persistance dans l'architecture russe, à dater du XIIIe siècle, en même temps que s'accuse l'influence hindoue.

Que l'on veuille bien remarquer la forme de ces niches dont le cintre est engendré par des arcs de cercle et un sommet rectiligne aigu; car, à dater de cette époque, on retrouvera cette figure fréquemment adoptée pour les couronnements des baies dans les édifices russes. Cela n'est nullement byzantin, non plus que persan. C'est indien, kachemirien; c'est la tradition de ces encorbellements si fréquemment indiqués dans les édifices du nord de l'Inde, même dans ceux de Bénarès et que l'on retrouve jusqu'en Chine.

On en peut dire autant de ces ornements découpés que nous présentent certains édifices de l'Inde, et notamment ceux de Ceylan, du Cambodge, du royaume de Siam et de la Chine, et que nous retrouvons dans la décoration russe, témoin cette croix de bois (fig. 40), qui paraît dater du

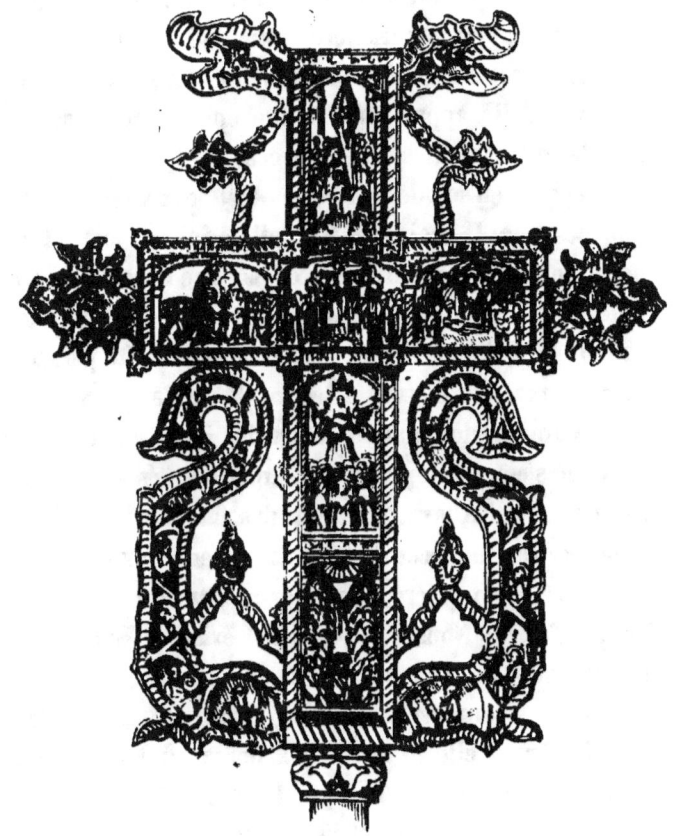

Fig. 40.

xv^e siècle et qui peut-être est plus récente (1). L'ornement qui l'entoure est éminemment hindou, appartient à l'extrême

(1) Musée l'Oroujeinaia Palata, à Moscou. (*Antiquités de l'Empire de Russie*, édit. par ordre de S. M. l'Empereur.)

Orient. On ne pourrait toutefois attribuer avec certitude cette ornementation découpée à l'influence mongole, datant du XIV° siècle; car une autre croix, sculptée dans un morceau de bois de cyprès, qui est déposée sur l'autel de la cathédrale de Souzdal, gouvernement de Vladimir, croix que l'on prétend dater de 990 (1), présente une ornementation analogue. Toutefois, et malgré le caractère archaïque des ornements et des figures de cette dernière croix, il nous paraît difficile d'admettre qu'elle appartienne à une époque aussi ancienne et qu'elle soit due à des artistes grecs.

Quoi qu'il en soit de ce dernier objet, les ornements découpés qui encadrent la croix (fig. 40), taillée dans sa forme traditionnelle, sont évidemment inspirés par une décoration orientale indo-tatare, sinon copiés absolument sur cette décoration qu'il ne faut pas confondre avec l'ornementation dite persane, bien qu'on trouve des éléments décoratifs de l'art persan dans les contrées où la domination tatare fut jadis établie. A Samarkand, où s'élève le tombeau de Tamerlan, le mausolée du saint Koussam-Ibni-Abassa contient des faïences de style absolument persan, mais ces décorations datent du XVIII° siècle et ne peuvent être considérées comme appartenant aux Turcomans ou aux Tatars. Nous ne savons s'il existe à Samarkand des monuments de l'époque de sa splendeur, c'est-à-dire du XIII° siècle, alors que cette ville renfermait une population de 150 000 âmes (elle en contient à peine 10 000 aujourd'hui), et nous ne pouvons qu'engager les archéologues russes à ne pas se préoccuper des débris qui appartiennent au temps de la dynastie persane Zend, lesquels ne peuvent montrer autre chose que des imitations de l'art persan de la dernière époque et dont les exemples sont si abondants dans la Perse même. Ainsi, les faïences des tombeaux de Koussam-Ibni-Abassa, du

(1) Elle aurait été apportée du Mont-Athos, par Théodore.

shah Arap et de l'émir Abou-Tengy, faïences que nous avons sous les yeux, appartiennent à cet art persan du xviii° siècle et n'ont rien du caractère local qu'on pourrait espérer découvrir dans les monuments datant de l'époque de la domination tatare-mongole. Depuis Abbas le Grand, c'est-à-dire le commencement du xvii° siècle, et depuis Nadir-Shah, mort en 1747, lesquels soumirent tous deux à la Perse la presque totalité du Turkestan, la langue persane et les arts persans ont été introduits dans cette partie de l'Asie centrale. Les populations professent l'islamisme et appartiennent, comme les Turcs et les Arabes, à la secte des sunnites; ils détestent les chiites (secte des Persans) à l'égal des infidèles. Aussi, malgré les efforts de Nadir-Shah, le Turkestan, tout en conservant la langue de ses conquérants, secoua le joug et recommença les guerres intestines qui dévastent cette contrée depuis des siècles et auxquelles l'intervention de la Russie apporta seule une trêve. C'est assez dire que cette contrée n'a point un art qui lui soit propre.

Au xv° siècle, donc, la Russie avait réuni tous les éléments divers à l'aide desquels un art national devait se constituer.

Résumons ces origines :

Nous trouvons déjà chez les Scythes des éléments d'art assez développés, étrangers à l'art grec et qui dérivent d'une tradition orientale. Byzance, en contact constant avec les populations de la Russie méridionale, fait pénétrer chez elle ses arts. Mais au nord, quelques faibles influences finnoises, puis scandinaves, se font sentir.

De la Perse, la Russie reçoit également une direction d'art, par suite de ses relations commerciales avec cette contrée, à travers la Géorgie et l'Arménie. Au xiii° siècle, la domination tatare-mongole s'impose à la Russie, emploie ses artistes, ses industriels, et la met ainsi en contact immédiat avec cet

Orient du moyen âge si puissant, si brillant par ses produits dans tous les arts.

Abandonnée à elle-même enfin, au xv° siècle la Russie, de ces sources diverses, constitue son art propre.

Mais cette diversité des sources est plus apparente que réelle. Il suffit d'examiner les exemples ci-dessus donnés, pour reconnaître que ces ornements scythes (pl. II et fig. 15, 16, 24 et 25) sont empreints d'un caractère indo-oriental prononcé, qui se manifeste également à plusieurs siècles de distance, après l'invasion tatare (1).

Entre ces productions d'art de même origine, le goût byzantin a eu sur la Russie une influence prépondérante. Mais on a pu reconnaître que ce style byzantin est lui-même un composé d'éléments très-divers, parmi lesquels figure, en première ligne, l'art oriental asiatique, et que de cet art byzantin la Russie incline à s'approprier surtout ce côté asiatique.

Si bien qu'on peut considérer l'art russe comme un composé d'éléments empruntés à l'Orient, à l'exclusion presque complète de tous autres.

D'ailleurs, lorsqu'on remonte les courants d'art, on arrive bientôt à reconnaître que les sources auxquelles ils s'alimentent sont peu nombreuses.

S'il s'agit de l'architecture, il n'y a guère que deux principes en présence; le principe de la structure de bois et le principe de la structure concrète : grottes, construction de pisé, de pierres maçonnées qui en dérivent. Quant à la structure de pierres de taille, elle résulte, soit d'une tradition de la structure de bois, soit de la structure concrète, grottes, conglomérats; quelquefois des deux, comme par exemple dans l'art égyptien.

(1) Voyez les dernières figures jointes à notre texte.

L'art décoratif, qu'il s'applique aux édifices, aux meubles, aux ustensiles et même aux étoffes, ainsi que nous l'avons dit déjà, ne se compose également que de deux éléments : les figures géométriques et l'imitation des productions de la nature : faune et flore.

Dès que l'homme a pu façonner un outil tranchant, il a cherché à graver certaines combinaisons de lignes ou à copier ce qu'il avait devant les yeux. Nous en avons la preuve dans ces fragments d'os, trouvés dans les dépôts diluviens, et sur lesquels ont été gravés, à l'aide d'une pointe de silex, des lignes, des figures d'animaux : cheval, mammouth, buffles, rennes; des feuilles de fougères, etc.

Bien entendu, ces copies des productions naturelles sont tout d'abord naïves, simples, n'indiquant que les caractères principaux qui frappent le regard et laissent une vive impression.

Or, les civilisations les plus anciennes semblent, après avoir atteint un certain degré de perfection dans l'imitation, s'être arrêtées et n'avoir pas voulu pousser cette imitation jusqu'à la reproduction absolument réelle et détaillée des modèles.

S'il s'agit des animaux, par exemple, il est facile de reconnaître dans les monuments les plus anciens de l'Égypte que l'artiste s'est contenté d'en reproduire les traits généraux, le caractère, le style dominant, l'allure, sans pousser l'imitation jusqu'à la fidélité absolue dans le détail.

Il en est de même touchant la flore ; celle-ci est interprétée plutôt que scrupuleusement copiée.

Ainsi s'établissent des types consacrés par la tradition et fixés par la religion.

Arrivé à ce point, l'art devient hiératique, il n'est plus permis d'en modifier les diverses expressions, et ce n'est plus

à la nature, mais à ces formes consacrées que l'on doit recourir.

Pour figurer un lion, ce n'est plus un lion que l'artiste copiera, mais le type consacré par ses prédécesseurs. Et ainsi de toute reproduction. Mais si rigoureux que soit l'hiératisme dans les arts, il ne saurait changer les conditions propres à l'espèce humaine.

Chaque reproduction est un affaiblissement.

C'est ainsi que les plus belles productions de l'art égyptien sont les plus anciennes, parce que ces reproductions sont dérivées d'une étude directe de la nature.

Leur beau caractère, leur allure énergique sont la conséquence même de cette étude. Ces artistes primitifs croyaient copier exactement la nature et, en effet, la copiaient-ils scrupuleusement, mais avec des yeux habitués à s'attacher aux grandes lignes, aux caractères principaux, à ne pas tenir compte des détails infinis que nous permettent d'apercevoir une longue critique et une science avancée.

Évidemment, les artistes égyptiens qui, sous les premiers Ptolémées, avaient la connaissance des œuvres dues à la Grèce, lorsqu'ils continuèrent la reproduction des types admis sous les anciennes dynasties, n'étaient point sincères; ils faisaient de l'archaïsme... Pouvaient-ils faire autre chose? Là gît la question.

Il semble qu'il y ait des races d'hommes dont la destinée, s'il s'agit des arts, consiste à river, sans interruption et jusqu'à la fin des temps, les anneaux identiques d'une chaîne; d'autres, au contraire, recommenceraient perpétuellement leurs œuvres de production en ne laissant entre celles-ci qu'un lien à peine visible. Nous ne discuterons pas, bien entendu, le point de savoir lesquelles, parmi ces branches de l'humanité, sont le plus près d'atteindre à la perfection; car nous

pensons que toutes concourent à un ensemble dans la mesure de leurs aptitudes. En effet, lorsqu'elles prétendent violenter leur nature, elles tombent dans la décadence sénile avec une effrayante rapidité. Si l'Europe occidentale parvient à introduire en Chine ses méthodes en fait d'art, les développements qu'elle a su donner aux expressions de l'art, ses raffinements en ce qui touche la peinture, le sentiment de l'effet, de la perspective aérienne, de la réalité dans la façon de comprendre la lumière et les ombres, c'en est fait de l'art chinois et de ses merveilleuses interprétations de la nature.

Déjà fort compromis, par suite de son contact avec l'Europe, il est irrémédiablement perdu.

Ainsi en est-il de l'Inde. Ses arts s'éclipsent au contact de la civilisation européenne, malgré la rigueur de l'hiératisme hindou et la non-ingérence des Anglais en tout ce qui touche à la religion, aux mœurs et aux habitudes du pays.

Cependant, comme rien n'est stable en ce monde, l'hiératisme le plus absolu ne saurait arrêter toute transformation ou corruption des types consacrés. Il est évident que les monuments de l'Inde, lesquels d'ailleurs ne remontent pas à une très-haute antiquité, sont les œuvres d'une décadence avancée; mais par cela même que l'art hindou est un art hiératique, il n'est pas difficile de découvrir, dans ses produits, des origines, des types transmis d'âge en âge avec une telle persistance que, sans trop d'efforts, on pourrait reconstituer l'art primitif. Or, comme les quelques exemples donnés ci-dessus le font voir, cet art indien dérive essentiellement de la structure de bois; et tout ce qui s'en écarte résulte d'une influence relativement moderne, due au mahométisme et à la Perse.

Quant à son ornementation, elle est empruntée aux combinaisons dues à des industries, nattes, tissus, passementeries,

à la flore et à la faune. La manière toute conventionnelle dont sont traités ces deux derniers éléments décoratifs trahit un art très-ancien, hiératique, qui, comme en Égypte, avait arrêté des types dans la reproduction des objets naturels. Mais dans l'Inde et plus particulièrement en Chine, à côté de cet art consacré, pourrait-on dire, on trouve dans l'imitation de la faune et de la flore un sentiment si juste, si réel de la nature, qu'on est obligé d'admettre chez les artistes, indépendamment de leur soumission aux traditions, aux types, une étude délicate, journalière et toute personnelle de la nature; qualité qu'on ne rencontre que faiblement indiquée en Égypte où l'art hiératique semble dominer en maître absolu jusqu'aux derniers temps.

A Byzance, les Grecs, en contact avec les civilisations de l'Orient, non-seulement ne réagirent pas contre les tendances hiératiques, mais s'y soumirent entièrement, et l'on vit se produire ce fait étrange : que l'introduction du christianisme, loin d'émanciper les arts dans l'empire d'Orient, prétendit, au contraire, les subordonner à certaines formules, à des types consacrés. Tant il est vrai que l'adoption de telle ou telle religion chez une nation ne modifie pas ses tendances de race et n'a, sur l'expression de ses mœurs, sur l'art, qu'une faible influence.

Il arriva même qu'à Byzance l'aversion traditionnelle des Sémites pour la représentation des êtres animés, et particulièrement de la divinité sous une forme humaine, faillit à deux reprises exclure des œuvres d'art toute image empruntée au règne animal. L'art grec byzantin s'arrêta toutefois dans son exclusivisme, et se borna à établir des types invariables et consacrés quant à la représentation des personnages divins et saints. L'école du Mont-Athos conserva ces sortes de recettes jusqu'à notre époque.

Mais aussi advint-il de cette école ce qu'il advint des grandes écoles de l'Égypte.

Les premiers types sont les plus purs et les plus remarquables au point de vue de l'art, et chaque reproduction marque un pas dans la voie de la décadence.

Les peuplades innombrables, issues de l'Orient, qui ne cessèrent de se jeter sur l'Europe, appartenant la plupart à la race âryenne et dont le flot sans cesse renouvelé finit par faire sombrer l'empire romain, avaient-elles conservé de leur berceau des traditions et continuèrent-elles à demeurer en communication avec les contrées d'où elles étaient sorties? Toujours est-il que, dans les objets d'art laissés par elles, l'origine asiatique est incontestable.

Mieux qu'aucun peuple, les Russes ne cessèrent de conserver ces traditions et de les rajeunir, pourrait-on dire, chaque fois qu'un flot nouveau passait sur leur territoire; car c'était toujours de l'Orient septentrional ou méridional, de l'Oural ou du Taurus, que sortaient les envahisseurs ou ceux qui demandaient une place à l'ouest de la mer Caspienne. Qu'ils se présentassent comme ennemis ou comme colons, ils apportaient avec eux quelque chose de cette Asie, grande matrice des civilisations.

Ainsi la Russie, élevée à l'école des arts de Byzance, mais possédant dès une haute antiquité ses traditions d'art asiatiques, devait sans cesse pouvoir les retremper à leur source.

Cet art russe n'était donc pas fatalement frappé de décadence comme l'était l'art byzantin. Il ne vivait pas seulement sur lui-même, mais profitait de tous les apports passant d'Asie en Europe et de la fréquence de ses communications avec l'extrême Orient. Aussi, pendant qu'au XVe siècle l'empire d'Orient s'effondrait, ne laissant des dernières expressions de ses arts qu'une trace pâle et sans style, la Russie, au con-

traire, élevait des édifices, fabriquait des objets d'une haute valeur au point de vue de l'art.

L'Occident n'avait qu'une faible part dans ces productions ; mais cependant cet appoint était suffisant pour que l'art russe pût se distinguer des arts de l'Orient par une certaine liberté de conception, une variété dans l'exécution qui en faisaient un produit original plein de promesses et dont les développements eussent pu être merveilleux, si la marche naturelle des choses n'avait été entravée par la passion avec laquelle la haute société russe se jeta sur les œuvres d'art de l'Italie, de l'Allemagne et de la France.

Nous devons, maintenant que les origines de l'art russe sont connues, analyser cet art au moment de son développement et montrer quelles étaient les ressources nombreuses dont il disposait.

CHAPITRE II

DES ÉLÉMENTS CONSTITUTIFS DE L'ART RUSSE

Il faut tenir compte de la situation faite aux populations de la Russie pour comprendre la nature de ses arts.

L'art russe fut essentiellement religieux, se développa et se propagea avec le sentiment religieux. Mais le sentiment religieux en Russie était et est encore intimement lié à l'amour du pays, du sol. Patriotisme et religion se confondent dans l'esprit du vieux Russe.

Or, cette tendance à confondre deux sentiments qui, pour les Occidentaux, sont distincts, devait avoir sur les expressions de l'art une influence notable.

Sur ce vaste territoire russe la population est relativement disséminée. Les relations furent longtemps, à cause des distances à franchir, peu fréquentes ; et les grandes villes clair-semées, prétendant à leur autonomie, maintenaient religieusement les traditions qui leur semblaient conserver cette autonomie. Changer quelque chose aux usages établis, aux monuments de la cité, aux objets qu'on avait sous les yeux, c'était détruire un symbole, c'était altérer le souvenir d'un

passé glorieux sur lequel chacun tenait à s'appuyer. Des cités telles que Kiew, Novgorod, Vladimir, Rostov, Moscou tenaient essentiellement à leurs vieux monuments, aux objets, aux images qu'ils renfermaient. Tout le luxe d'art s'était concentré dans les édifices religieux, dans les couvents, et, si le temps altérait ces édifices, on tenait, en les réparant, à conserver leur forme première.

Lorsque les moines s'en allaient à travers les forêts et les marais, qui couvrent ces vastes contrées, pour faire pénétrer les lumières du christianisme au milieu des populations rurales demeurées longtemps à l'état sauvage, ils apportaient dans ces nouveaux centres des principes d'art qui demeuraient nécessairement stationnaires.

Mais il fallait parler aux yeux de ces populations; aussi l'iconographie sacrée se répandit-elle d'assez bonne heure en Russie. C'était une lecture des textes qu'on offrait à ces esprits grossiers. Et, pour que cette lecture fût toujours compréhensible, il était nécessaire de ne rien changer à la forme des images.

L'archaïsme était ainsi imposé à l'art de la peinture. Le Sauveur, la Vierge, les Apôtres, les Prophètes, les Saints devaient être, individuellement, représentés d'une certaine manière, afin que chacun de ces personnages pût être reconnu et vénéré comme il convenait qu'il le fût. La peinture des images étant une écriture, il fallait qu'elle eût la fixité de l'écriture. C'est ce qui explique comment, en Russie, l'iconographie byzantine, une fois acceptée, se perpétua sans interruption, bien que les autres branches de l'art subissent de notables modifications dans leur forme.

Que les populations qui couvrent l'Occident de l'Europe, serrées, compactes, familiarisées de longue main avec cette communauté de vues résultant d'un mode de gouvernement

régulier, modifient chaque jour le langage des arts, cela n'a rien de surprenant. La fréquence et la facilité des relations font que l'on se comprend toujours.

Mais il n'en est pas ainsi lorsque les populations sont disséminées et lorsqu'il y a un écart très-considérable entre l'état policé des villes et l'état relativement primitif des campagnes. L'unité de vues ne peut alors s'établir qu'à la condition de ne rien changer au langage dans les choses d'art, surtout en ce qui touche la religion. Or, la religion ayant été, en Russie, pendant bien des siècles, le seul moyen d'unification, il fallait que son expression, les signes visibles ne subissent aucune altération.

La perpétuité des types dans l'iconographie russe empruntée à Byzance avait donc sa raison d'être, et il n'est pas temps encore, probablement, de laisser altérer ces types. Car le paysan russe, pour *lire* l'image sacrée, comme disaient les Romains, doit la retrouver telle que ses aïeux l'ont vue.

L'image korsoune (1), pour le Russe, a donc une importance qu'il est difficile aux Occidentaux d'apprécier à sa valeur.

L'image, pour le Russe, c'est le lien qui unit les membres de la nation, c'est quelque chose d'équivalent au drapeau, c'est le langage compris de tous, qui fait que tous peuvent s'entendre et s'unir dans une pensée commune. Les *Icones* se trouvent partout en Russie, dans le palais comme dans la chaumière, dans l'auberge comme sous la tente du soldat. Elles rappellent au loin le pays ; encore une fois, elles sont le symbole du patriotisme et, par cela même, on ne saurait pas plus les modifier qu'on ne modifie un blason.

Mais, si l'on examine les images russes, on est frappé du

(1) Korsoune (chersonèse), c'est-à-dire issue du berceau de la religion grecque en Russie.

caractère ascétique donné aux figures. L'explication de ce fait est simple. Les premiers d'entre les missionnaires chrétiens byzantins qui tentèrent de convertir les populations barbares avaient à lutter contre la tendance très-prononcée de ces populations vers la satisfaction brutale et exclusive des besoins matériels. Il fallait, pour eux, vaincre la chair et ses appétits les plus grossiers.

Ainsi, la représentation des personnages donnés comme des exemples de sainteté, de supériorité morale et de sagesse dut-elle exclure toute l'idée de sensualisme et se rapprocher le plus possible d'un type extra-humain, n'ayant rien des passions et des appétits de l'homme barbare.

Les Saints sont, dès lors, représentés comme des êtres ne possédant aucun des caractères propres à l'homme qui vit de la vie matérielle. Ce sont des ascètes ayant dépouillé les formes qui constituaient, pour les Grecs de l'antiquité par exemple, la beauté : c'est-à-dire la santé, conséquence d'un développement physique complet.

Bien entendu, nous ne portons ici aucun jugement sur ces différentes expressions de l'art, nous donnons les raisons qui ont dû faire consacrer une de ces expressions, destinée à agir sur une foule barbare et soumise aux appétits grossiers. L'art étant un des moyens de moraliser cette foule, de l'amener à se représenter la forme que prennent la sainteté, la vertu, — les personnages des Icones se montrent graves, rigides, maigres, décharnés même ou couverts de vêtements longs qui masquent entièrement les nus, et voués aux seules occupations spirituelles.

C'est à ces motifs, plus encore qu'au génie particulier à la grande majorité des populations qui composent la nation russe, qu'il faut attribuer l'archaïsme dans la peinture des images saintes; car les Slaves, s'ils ont, comme la plupart des

nations qui peuplent l'Europe, leur berceau en Asie, comme elles aussi, sont accessibles aux progrès et ont même la faculté d'assimilation qui distingue la race âryenne à un haut degré.

On a souvent prétendu que les Russes sont des Asiatiques, et cette opinion, répandue dans une intention que nous n'avons pas à juger ici mais qui tendrait à conclure que ces peuples ne font pas partie de la grande famille européenne, prête aux équivoques.

Les Slaves, qui composent le fond de la nation russe, ne sont ni plus ni moins Asiatiques que l'étaient les Pélasges, les Grecs, les Celtes, les Germains, les Cimbres et les Scandinaves. Et s'ils se sont trouvés, par la suite des temps, en contact plus fréquent avec l'Asie que n'ont pu l'être les Celtes, les Germains et les Scandinaves, ils n'en sont pas moins des Aryens, pourvus du génie particulier aux Aryens, c'est-à-dire susceptibles de progrès, disposés à s'assimiler tout ce qui peut les faire avancer dans la voie du progrès.

Mais c'est qu'en ces matières, comme en bien d'autres touchant l'histoire de l'humanité, on se paye volontiers de mots sans aller au fond des choses.

Asiatique !... c'est bientôt dit. Mais l'Asie est grande et est occupée, encore aujourd'hui, par des races fort distinctes.

Il est probable qu'en remontant à une haute antiquité, ces races étaient encore en plus grand nombre, plusieurs ayant pu se fondre les unes dans les autres ou disparaître, ce qui semble probable lorsqu'on examine les monuments.

Sans entrer dans des discussions ethniques qui nous mèneraient trop loin, on peut distinguer en Asie certains principes dominants qui ont de tous temps régi ces vastes contrées et les régissent encore; principes qui tiennent aux races bien plus qu'aux circonstances ou au climat.

Les Chinois, ou la race jaune, sont essentiellement voués à la satisfaction des besoins matériels. Le Chinois est avant tout conservateur, il a horreur des bouleversements et, comme le dit M. John Francis Davis, l'histoire de ce peuple ne présente pas de ces tentatives de révolutions sociales, de ces changements dans les formes du pouvoir, si fréquents chez les peuples de race blanche. Ils ne sont pas guerriers par nature et, s'ils affrontent la mort sans crainte, ils ne connaissent pas la noble passion de l'héroïsme.

Ils sont agriculteurs par excellence, attachés au sol, constructeurs de villes et villages. La culture de leur esprit, bien qu'assez développée, ne s'élève jamais bien haut. A côté de ces peuples installés depuis des milliers d'années à l'extrême Orient, voici les Tatars-Mongols, nomades, guerriers, poussés par une soif inextinguible de conquêtes. Mais à une sorte d'héroïsme sauvage, à la rapacité, ils joignent un esprit éminemment pratique, et, pendant six siècles, ils sont les maîtres de l'Asie, puis d'une partie orientale de l'Europe et savent gouverner cet immense Empire à l'aide d'une puissante organisation et d'un sens politique supérieur.

Les Aryas sortis des plateaux du Thibet, des grandes vallées au nord de l'Himalaya, ne se sont répandus dans le centre de l'Asie, occupé par un flot pressé des Jaunes, qu'à l'état de castes supérieures. Mais leur esprit aventureux demandait de larges espaces. On les voit s'établir en Médie, puis en Assyrie où ils se mêlent aux Sémites et forment ce grand empire iranien dont le rôle eut sur la civilisation du monde une si notable influence.

On les voit successivement, longeant la mer Caspienne, occuper la Scythie, l'Arménie, le Caucase, la Macédoine, la Grèce, l'Italie, les Gaules et partie de l'Espagne, la Germanie et enfin la Scandinavie.

Laissant de côté certaines races ou plutôt mélanges de races qui ont constitué ces royaumes de Siam, du Cambodge, de Birmanie, etc., ne parlant pas des Finnois, on voit que, si l'on dit d'une nation qu'elle est asiatique, cela ne suffit pas.

Tous les peuples qui couvrent l'Europe sont asiatiques, et s'il reste quelques débris des races autochthones, ils sont clair-semés ou fondus dans l'immigration.

De ces races sorties de l'Asie, mère des hommes, les unes sont particulièrement conservatrices, hostiles aux changements.

Ayant atteint un certain degré de civilisation qui satisfait aux besoins matériels de la vie, qui garantit la sécurité et procède en toute chose avec la régularité apparente d'une machine bien ordonnée, elles entendent ne plus rien modifier à ce qui est et subissent les progrès avec défiance plutôt qu'elles ne les acceptent.

Ces races gouvernables par excellence n'admettent d'autre distinction que celle donnée par le travail patient (1) et ne croient pas à la supériorité du sang. Douées d'une grande aptitude pour les travaux de l'industrie, elles atteignent dans la pratique une adresse incomparable ; car, sans ambition, sans supposer que sa situation sociale puisse s'améliorer, chacun fixe toutes ses facultés sur le seul objet qu'il s'agit d'achever.

D'autres races, qui semblent avoir avec celles-ci des rapports de parenté frappants, sont douées cependant d'apti-

(1) « Il n'y a encore que la Chine, disait M. J. Mohl dans un *Rapport annuel fait à la Société asiatique* en 1846, où un pauvre étudiant puisse se présenter au concours impérial et en sortir grand personnage. C'est le côté brillant de l'organisation sociale des Chinois, et leur théorie est incontestablement la meilleure de toutes. Malheureusement, l'application est loin d'être parfaite. Je ne parle pas ici des erreurs de jugement et de la corruption des examinateurs, ni même de la vente des biens littéraires, expédient auquel le Gouvernement a quelquefois recours en temps de détresse financière..... »

tudes différentes. Il s'agit des Tatars. Instables, sachant jouir des biens accumulés par d'autres et se les approprier sans en détruire la source, ils ont conquis la Chine sans modifier ni son gouvernement ni ses mœurs. Ils ont couvert toute l'Asie, et cette puissance prodigieuse s'est peu à peu noyée au sein des civilisations qu'elle avait exploitées. Les Tatars ont été les frelons du monde, ils n'ont rien laissé ; leur activité prodigieuse n'a eu d'autre conséquence — et c'en est une — que de mettre en contact des peuples qui se connaissaient à peine, en forçant le commerce à parcourir l'Asie dans tous les sens, pour satisfaire à leurs appétits et à leur ambition de posséder tous les produits de la terre.

Il n'est pas besoin d'insister sur les aptitudes particulières à la race des Aryas. Ce sont celles des peuples qui constituent l'Europe occidentale et des Slaves qui sont, parmi les Aryas, des premiers arrivés à l'ouest de la mer Caspienne.

Ainsi donc, quand on dit aux Russes qu'ils sont Asiatiques, cette épithète n'a aucune signification. Qu'il y ait chez eux du sang finnois, du sang tatar ou touranien, le fait n'est pas douteux. Mais quel est le peuple de l'Europe qui n'est pas un composé de races diverses ?

Ce qui est encore moins douteux, c'est que le Slave ou l'Asiatique âryen domine chez le Russe, comme il domine chez le Germain, chez le Grec, chez l'Anglais, le Normand et le Suédois.

Toutefois, ainsi que nous l'avons dit au commencement du précédent chapitre, les aptitudes des Aryas pour les arts se modifient sensiblement en raison des mélanges avec d'autres races, et même ces aptitudes ne se développent qu'au contact de ces races. Livrés à eux-mêmes, les Aryas ne sont pas artistes. Les travaux manuels leur répugnent, et s'ils sont poëtes par excellence, c'est que la poésie ne naît que d'un

effort de la pensée, d'une aspiration de l'esprit, sans que pour s'exprimer elle ait à recourir à un travail matériel.

Mais quand à la vivacité de l'imagination de l'Arya, à sa facilité à comprendre et à déduire, à la hauteur de ses conceptions, à sa finesse d'observation se joignent l'obéissance et l'adresse de la main, alors les expressions de l'art sont abondantes et belles.

Tel a été l'Hellène. Son contact avec l'Asie Mineure, avec ces Tyrrhéniens, ces Phéniciens Sémites, a produit l'éclosion d'art qui fera éternellement l'admiration de l'humanité.

Quant aux slaves, de tout temps ils ont été en contact avec les races jaunes qui occupaient le nord de la Russie actuelle et les bords de la mer Caspienne. Pour s'établir le long de la mer Noire, ils avaient dû traverser des couches touraniennes. Ils manifestèrent donc de bonne heure, ainsi que nous l'avons vu par les quelques exemples arrachés à des tombeaux scythes, ce goût particulier aux populations hindoues. Mais chez les Slaves l'élément aryen était assez puissant pour qu'il s'établît entre eux et les Grecs une sorte de fraternité, accusée déjà dès l'antiquité (1) et qui se développa énergiquement après l'établissement du christianisme.

Byzance avait prétendu, par des motifs religieux et politiques plutôt que par un penchant naturel aux populations, immobiliser l'art. Nous avons dit tout à l'heure les raisons qui avaient entraîné les Russes à adopter l'hiératisme byzantin appliqué aux images, comme on adopte un langage. Mais à côté de ce mobile religieux et civilisateur, le génie particulier aux Slaves comme à tous les peuples issus de souche aryenne devait les pousser à marcher en avant, à frayer une voie. Constantinople était aux musulmans, ce n'était plus la

(1) Voyez dans les tombeaux scythes, les objets grecs et aborigènes mêlés (pl. II et III et fig. 15).

grande école où l'orthodoxie russe pouvait aller puiser. Le génie slave n'avait plus de lisières. Il devait et il pouvait marcher seul d'un pas assuré. Il marcha en effet, mais pendant un siècle à peine; après quoi, il s'égara dans ' imitations absolument étrangères à sa nature et qui ne pouvaient que l'étouffer.

Il n'appartient pas d'ailleurs aux Occidentaux de reprocher aux Russes de s'être ainsi fourvoyés; n'ont-ils pas fait de même? Et leur admiration irraisonnée pour les œuvres laissées par l'antiquité grecque et romaine ne leur a-t-elle pas fait perdre, à eux aussi, la trace marquée par leur génie?

Tout ce qui vient d'être dit démontre assez qu'un art est un produit très-complexe d'éléments divers, parmi lesquels domine l'aptitude particulière à chaque race. Il serait aussi ridicule de trouver mauvais que le Chinois, dont la structure architectonique repose sur l'emploi du pisé et du bambou, n'ait pas bâti le Parthénon, qu'il serait insensé de reprocher à l'Hellène, qui construisait en pierre et en marbre, de n'avoir pas élevé une pagode à l'instar des édifices bouddhiques de Pékin.

Croire que la beauté dans l'art réside dans une seule forme, ce serait nier la diversité résultant, s'il s'agit de l'architecture, par exemple, des mœurs, des besoins, des matériaux employés, de la façon de les mettre en œuvre et du climat. La nature, qui est en tout la grande institutrice, nous apprend que la beauté n'exclut pas la variété et qu'une des conditions essentielles imposées d'abord à la beauté, c'est de mettre la forme en parfaite harmonie avec les conditions d'existence faites à l'être, s'il s'agit des animaux ou des végétaux, avec les conditions de stabilité, de cohésion, de durée, s'il s'agit de la matière.

Quand une nation est parvenue, après avoir réuni tous les

matériaux que son expérience propre, celle acquise par ses devanciers et ses voisins, mettaient à sa disposition ; après avoir élevé des édifices répondant exactement à ses besoins et à la nature de la matière que le sol lui offrait ; après avoir tissé des étoffes, fabriqué des objets qui non-seulement satisfaisaient à ses habitudes, mais flattaient ses goûts ; après avoir peint ou sculpté des images comprises de tous ; quand une nation, disons-nous, est parvenue, de cet ensemble, à composer un tout harmonieux, elle possède un art, et certes la Russie réunissait ces conditions au XVe siècle. Ses monuments, sa peinture, ses étoffes, les objets qu'elle façonnait appartenaient à la même famille ; ces diverses branches de l'art étaient en concordance parfaite et donnaient l'empreinte exacte de cette civilisation particulière, intermédiaire entre le monde asiatique et le monde occidental, et dont le rôle devait être et sera probablement d'établir le lien entre ces deux mondes.

Il n'y avait donc aucune raison d'abandonner cet art ; il y en avait beaucoup de le conserver et de le développer conformément au génie qui l'avait su constituer de tant d'éléments divers.

CHAPITRE III

L'ART RUSSE A SON APOGÉE

Nous avons compris sous la dénomination d'*art russe* les arts pratiqués dans cette partie du continent que l'on désigne aujourd'hui sous le nom de *Russie d'Europe*. Mais il va sans dire que ce vaste territoire se trouvait, pendant tout le moyen âge, divisé politiquement et au point de vue ethnique. L'unité ne s'est faite que fort tard entre les membres de la grande famille russe, et c'est à ce défaut d'unité qu'il faut attribuer les succès des envahisseurs et conquérants qui, pendant tant de siècles, sillonnèrent ces contrées.

La domination des Mongols, les agressions des Livoniens, des Léthoniens et des Polonais avaient isolé la Russie de l'Europe; mais ce fut pendant ces temps d'oppression et de luttes qu'il se fit un travail de gestation dans la société russe et que tous les éléments d'art dont nous avons parlé purent se former en faisceau.

Après de longues guerres, Moscou domina les principautés qui, au xiv° siècle, composaient la Russie orientale; celles de

Twerskoé, de Nijégorodskoé, de Souzdalskoé, de Riazanskoé, durent se soumettre à la prédominance de Moscou. Le noyau était formé, la résistance contre les Tatars organisée. Pendant trois siècles (xɪᵛᵉ, xvᵉ et xvɪᵉ siècles), l'unité tendit à s'établir en sapant la féodalité, l'autonomie des cités et en donnant de plus en plus d'importance au gouvernement monarchique.

Du xvᵉ au xvɪɪᵉ siècle, la Russie présente deux divisions principales : l'une est Léthonienne, l'autre Moscovite, séparées par le Dnjéper, et, même au commencement du xvɪɪᵉ siècle, alors que la rive droite de ce fleuve était polonaise, chez les peuples de l'Ukraine, petits Russiens, les révoltes ne cessèrent contre ces maîtres.

De jour en jour le gouvernement moscovite, comme d'un centre auquel convergent de grands cours d'eau, s'étendait à l'est, au nord, à l'ouest, puis au sud, avec une persistance, une suite dans l'action qui indiquent assez combien le sentiment de l'unité nationale était profondément, quoique tardivement, entré dans l'esprit de la nation. Était-ce à ces longues et douloureuses luttes contre tant de peuplades voisines, qui n'avaient cessé de se jeter sur la Russie, qu'elle devait cette tenacité dans la poursuite du but? — reculer, reculer chaque jour les frontières ouvertes qui, pendant tant de siècles, avaient laissé passer l'invasion et la conquête, les reculer jusqu'aux limites géographiques..... Et, en ces pays de steppes, elles sont si loin.

L'art russe se faisait en même temps que l'unité. Ses éléments, rassemblés d'une façon un peu incohérente jusque-là, se mélangeaient et tendaient à se soumettre à une pensée dominante.

Tous les résultats furent-ils excellents? Non; n'oublions pas que nous atteignons le xvɪᵉ siècle, l'époque de la Renaissance en Occident, et que l'engouement, dépourvu de critique, qui

s'empara des esprits pour les œuvres d'art laissées par les Romains, sans tenir grand compte de celles dues à la Grèce, eut en Russie son contre-coup et apporta plus d'embarras que de lumières aux artistes de cette contrée.

Mais il faut étudier un art, s'il s'agit d'en connaître les principes vivifiants, d'abord dans les résultats incomplets ou modifiés, puis surtout dans leurs conséquences. C'est ce que nous allons essayer de faire.

L'art russe, ainsi que nous l'avons dit, s'était identifié à la religion grecque autant par esprit de patriotisme que par sentiment de foi. Ce phénomène, qui se produit d'ailleurs chez toutes les civilisations à leur origine, eut en Russie une prépondérance marquée, à cause même de la situation de la population russe entièrement entourée de nations qui ne partageaient ni ses croyances ni son culte.

Il fallait donc donner au monument religieux, symbole de la nationalité russe, un éclat, une splendeur qui en fissent le signe très-apparent de cette nationalité.

L'église devait attirer au loin les regards par sa masse et plus encore par un caractère particulier : par sa richesse et la silhouette surprenante de ses couronnements.

Le plan de l'église, adopté dès le xie siècle, ne fut pas modifié dans ses données principales; mais à la coupole centrale admise dès les premiers temps, d'autres furent adjointes. Et ces coupoles, élevées en forme de tours, furent couronnées de combles bulbeux de métal curieusement travaillés, souvent dorés ou peints, terminés par des croix ouvragées haubannées de chaînes. A distance, ces édifices présentaient donc un aspect aussi éloigné du caractère de la basilique antique que de la cathédrale gothique. On y retrouvait les dispositions générales byzantine, géorgienne ou arménienne, mais avec une physionomie asiatique des plus prononcées. Ces coupoles en

forme de tours présentaient des séries d'arcs en encorbellement à l'extérieur, des renflements qui accusaient également une influence hindoue.

Indépendamment de ces combles métalliques historiés, dorés ou peints, les murs extérieurs, revêtus de pierre, de brique, d'émaux et de peintures, présentaient aux regards une tapisserie brillante.

A l'intérieur, les parois, percées de rares fenêtres, couvertes de peintures représentant les personnages de l'Ancien et du Nouveau Testament; les iconostases garnies d'orfévrerie, d'images et d'or avec leurs trois portes saintes, ces coupoles élevées, étroites et comme forées dans un monde paradisiaque, se prêtaient singulièrement aux mystères du culte grec et étaient faites pour inspirer le recueillement mêlé d'une sorte de terreur sainte qui plaît aux âmes pieuses.

De tous les temples élevés à la divinité, et le culte grec admis, il n'en est pas qui remplissent plus exactement le programme religieux que ces églises russes du xve et du xvie siècle.

Il ne paraît pas que, primitivement, elles aient été précédées du narthex byzantin; les portes s'ouvraient sur la place et la plupart de ces églises étant petites, il est à croire que, dans les grandes fêtes, une partie de la foule se tenait dehors.

On sait que les saints mystères, dans l'office grec, s'accomplissent derrière l'iconostase et sont dérobés à la vue des fidèles, — ainsi du reste que cela se pratiquait, même en Occident, avant la séparation des deux églises grecque et latine, puisque nos autels conservèrent longtemps, en France, les voiles que l'on fermait au moment du sacrifice. Cependant, à des époques plus récentes, des porches fermés ou vestibules ont été plantés devant les portes des églises russes, à l'instar des églises arméniennes et géorgiennes qui en possèdent pour la plupart.

Le plan de l'église russe, jusqu'au XVIIe siècle, se modifie peu. Avec quelques variantes, il présente la disposition générale que donne la figure 41 ; ou, si l'église doit être plus grande, le principe du tracé des latéraux se répète comme, par exemple, à la cathédrale de Sainte-Sophie, à Kiew, avant les adjonctions qui en ont modifié la forme première. A l'unique coupole qui, dans les édifices les plus anciens (1),

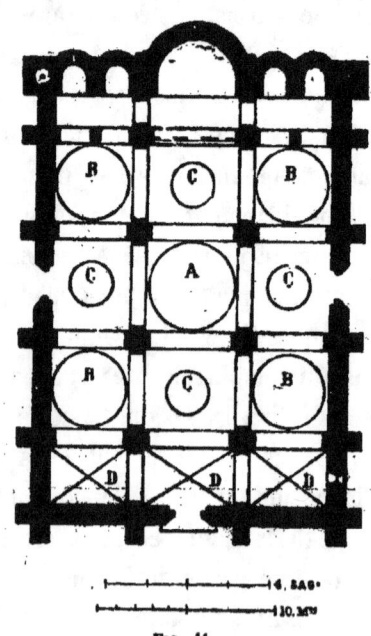

Fig. 41.

était élevée en A (fig. 41), quatre coupoles d'un ordre inférieur sont placées en B, et parfois quatre autres plus étroites et basses s'ajoutent en C.

Si nous supposons les tambours de ces coupoles dépassant très-sensiblement le niveau des combles, on comprendra l'effet surprenant de ce couronnement. Les architectes russes

(1) Voyez planche VI.

des xv⁰ et xvi⁰ siècles ont été pourvus d'un sentiment très-juste des proportions dans les compositions imaginées sur ce programme. Les rapports entre ces couronnements et l'édifice sont généralement bien saisis et les détails, quoique parfaitement étrangers au goût classique conventionnel, sont à l'échelle de l'ensemble, font ressortir le système de construction adopté, avec adresse et un grand sens pratique.

La Russie a malheureusement beaucoup gâté ses monuments depuis deux siècles, sous le prétexte de les restaurer et de les mettre en harmonie avec le goût occidental, auquel il était de bon ton de se conformer dans les hautes sphères de la société russe; mais cependant, en recourant à beaucoup d'exemples, à des fragments laissés de droite et de gauche, il est possible de reconstruire un type à la date de la moitié du xvi⁰ siècle, époque de la véritable splendeur de l'art moscovite.

Voyons donc comment l'architecte russe, les données traditionnelles admises, sait tirer parti de ce plan (fig. 41), au double point de vue de la structure et de l'effet décoratif.

Des arcs doubleaux plein cintre sont bandés d'une pile à l'autre, et des voûtes d'arête D sur la première travée. Ces arcs doubleaux et les formerets y correspondant apparaissent à l'extérieur habituellement, et reposent leurs naissances sur les contreforts, conformément à la méthode byzantine. Si ces contreforts sont saillants, les arcs extérieurs forment autant d'auvents demi-circulaires, abritant des peintures, ce qui est l'occasion d'un grand effet décoratif. Les couvertures de métal sont posées sur l'extrados des arcs et sur les voûtes. Il s'agit d'élever les coupoles; celles-ci sont posées sur des trompillons, sur des pendentifs ou, si elles sont d'un petit diamètre comme en C, sur des combinaisons d'arcs posés en encorbellement.

112 L'ART RUSSE.

Ainsi soit, par exemple, l'une de ces coupoles C, inscrite

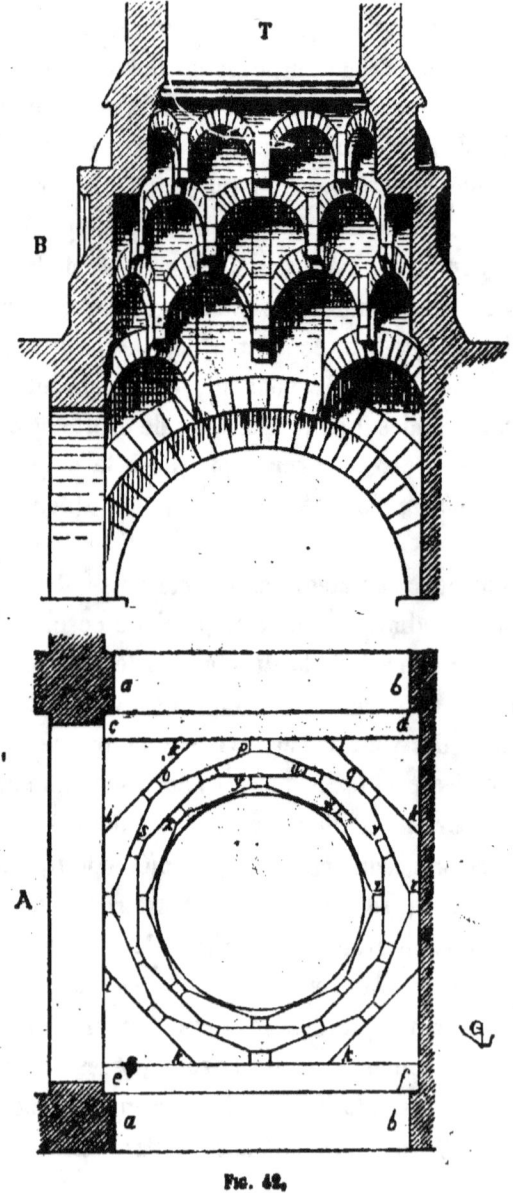

Fig. 42.

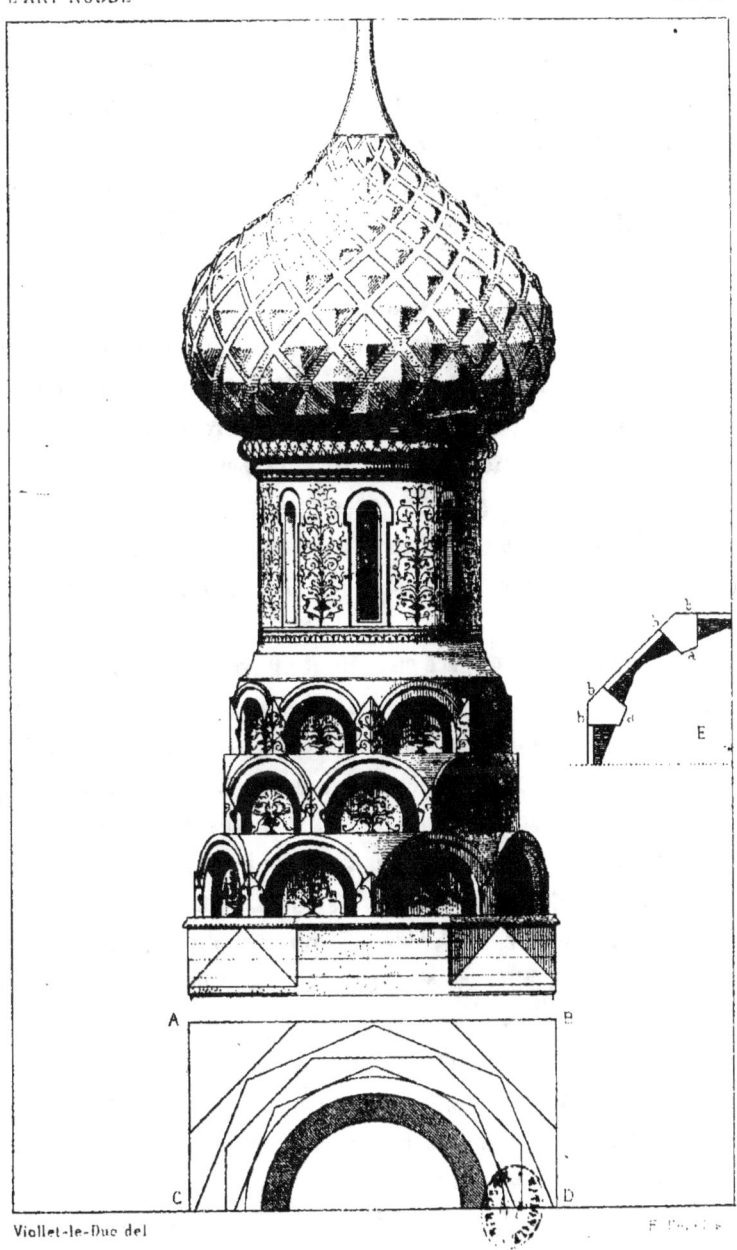

EGLISE DE VASSILI BLAJENNOI A MOSCOU

Coupole sur trompes encorbellées

non dans un carré mais dans un parallélogramme (fig. 42) (voir en A). Sur l'extrados des arcs doubleaux de plus faible diamètre $a\,b$ seront posés d'autres arcs $c\,d$, $e\,f$, de telle sorte que le vide $c\,d\,e\,f$ soit un carré. Le diamètre de la coupole étant beaucoup plus petit que n'est le côté du carré, des arcs ou trompillons diagonaux seront bandés de i en k, de façon à obtenir un octogone régulier.

Puis de la clef formant corbeau, de chacun de ces arcs aux arcs voisins, seront encore bandés des arcs $o\,p$, $p\,q$, $q\,r$, etc; et ainsi procédant de la même manière de s en t, $u\,v$, de x en y, $y\,w$, $w\,z$, le constructeur aura peu à peu rétréci le vide jusqu'au diamètre de la coupolette projetée.

Ces arcs seront apparents à l'extérieur et constitueront une décoration aussi rationnelle qu'originale. A l'intérieur, ces arcs en encorbellement produiront un grand effet et des jeux d'ombre et de lumière se prêtant merveilleusement à la peinture. La coupe B explique la combinaison de ces arcs superposés et comment le tambour T de la coupolette est porté.

Bien que cette structure rappelle certaines combinaisons persanes et arabes des XIV^e et XV^e siècles et dérive du même principe, il n'y faudrait pas voir une imitation de ces formes, mais une déduction *sui generis*, amenée par cette tendance de l'architecture russe à élever de plus en plus les coupoles couronnant les édifices religieux et à les amincir afin de laisser de l'air entre elles.

Il fallait couronner ces quilles dépassant de beaucoup le niveau des couvertures; et ces couronnements, pour produire de l'effet, devaient nécessairement prendre de l'importance. La forme bulbeuse fut donc adoptée.

Une figure est nécessaire pour faire saisir ce système de structure à l'extérieur.

Soit (pl. XI), en A B C D, la moitié de la base de la coupole

au-dessus des arcs doubleaux, les arcs en encorbellement, figurés à l'intérieur précédemment, apparaissent à l'extérieur et, comme ils pénètrent les côtés d'un octogone, leurs naissances qui se joignent en *a* (voir en E) se séparent en *b*. Les tympans *hachés* dans ces arcs ne sont plus qu'un remplissage mince, toutes les pesanteurs se portant sur les sommiers *a*, *bb*. Cette structure est donc aussi légère que possible et se prête à la décoration. A l'intérieur, les tympans des petits arcs sont décorés de mosaïques ou de peintures et à l'extérieur, de faïences ou d'enduits de diverses couleurs.

Le tambour cylindrique, orné aussi de faïences ou de colorations, s'élevait donc sur ces arcs encorbellés, percé de fenêtres étroites, puis le comble de métal posé sur charpente couronnait le tout. Parfois, ces couvertures de métal sont côtelées, résillées, gironnées comme dans l'église de Vassili Blajennoï (1), à Moscou, élevée par Jean le Terrible, en 1554, en commémoration de la conquête de Kasan et d'Astrakan.

Il n'est besoin d'insister sur le parti que des artistes habiles pouvaient tirer de ces dispositions.

Aussi ne se firent-ils pas faute d'adopter toutes les combinaisons que leur fournissait ce système d'arcs encorbellés.

Mais ils ne se contentèrent pas de ces couronnements bulbeux. L'Arménie et la Géorgie leur donnaient des exemples de coupoles couronnées par des pyramides à huit pans. On mêla donc parfois les deux systèmes.

Cette même église de Vassili Blajennoï présente une coupole centrale ainsi composée :

Une tour octogone se dégage des voûtes au-dessus des couvertures. Cette tour reçoit des arcs encorbellés, lesquels portent un deuxième étage octogone couronné par une pyra-

(1) Basile le Bienheureux.

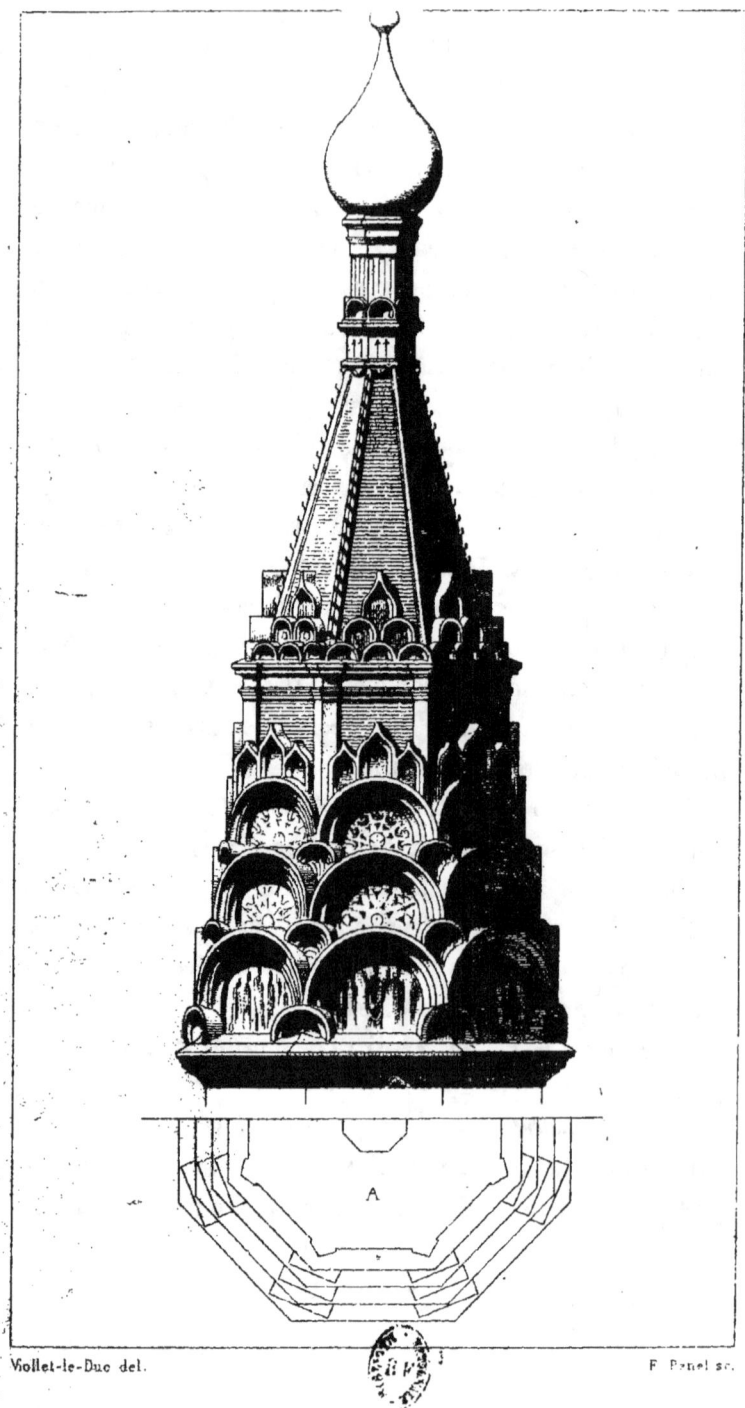

ÉGLISE DE VASSILI BLAJENNOÏ, A MOSCOU.

Tour octogone sur arcs-corbelles.

mide et un lanternon terminé par un toit bulbeux de métal doré. La tour est bâtie, comme tout l'édifice, en brique et pierre.

La planche XII donne une idée sommaire de cette construction originale. Ici les arcs ne sont pas chevauchés, mais posés les uns au-dessus des autres et portant leurs naissances sur de petits arcs bandés d'un grand arc à l'autre, perpendiculairement aux grands rayons de l'octogone. Le plan A donne les projections horizontales des arcs et de la pyramide.

On doit reconnaître dans cette composition, aussi bien que dans la précédente, un sentiment juste des proportions et des silhouettes qui conviennent à un couronnement se détachant sur le ciel.

Elle se prête parfaitement à la coloration extérieure.

Les tympans, abrités par les saillies de ces arcs, reçoivent des faïences émaillées, des peintures, des mosaïques sur fond d'or, des sujets ou ornements. Ils peuvent même être percés d'ajours, éclairant l'intérieur.

Comme construction, aucune difficulté d'exécution ; bonne répartition des pesanteurs et légèreté, car les tympans ne sont que de véritables clôtures.

Mais dans ces sortes de gâbles, composés de petits arcs accoladés, qui sont placés formant retraite à la base de la pyramide, il est impossible de ne pas trouver au moins une réminiscence de certains détails de l'architecture hindoue et cet ensemble rappelle même beaucoup plus ces monuments que ceux de la Perse, lesquels, à l'extérieur, présentent de larges surfaces unies, rarement des saillies ou des superfétations de membres de structure, si multipliés, au contraire, dans l'architecture de l'Hindoustan.

Le principe de la construction byzantine ne laisse pas de dominer dans ces édifices religieux russes du XVIe siècle ;

mais il s'y mêle dans les détails, et surtout dans la composition des couronnements, dans l'emploi de la coloration à l'extérieur et de ces combles bulbeux peints et dorés, une influence asiatique centrale incontestable.

Ainsi, les grands arcs formerets des voûtes intérieures qui apparaissent à l'extérieur des édifices russes et qui, comme dans l'architecture byzantine, sont plein-cintre, commencent dès le XVIᵉ siècle à se briser au sommet par l'adjonction d'un

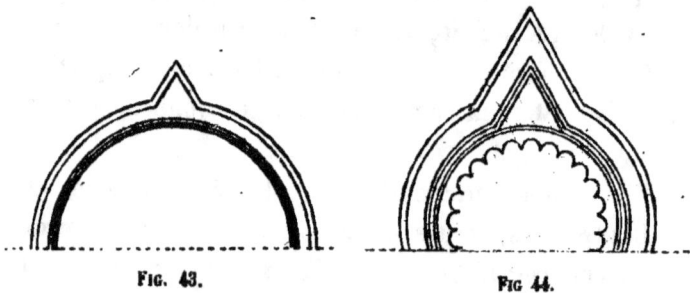

Fig. 43. Fig. 44.

angle aigu (fig. 43). Puis, l'arc est parfois outrepassé et le sommet aigu se prononce davantage (fig. 44). Puis, ce sont deux portions d'arcs dont les centres sont placés sur les

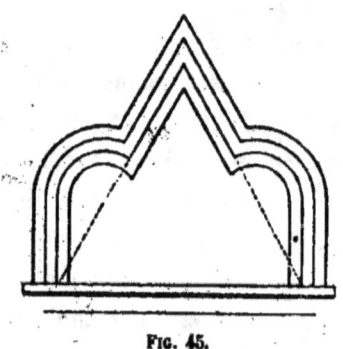

Fig. 45.

côtés d'un triangle équilatéral, qui sont terminés entre eux, par le sommet de ce triangle (fig. 45). Puis encore, en par-

tant du même principe de tracé, une plus grande importance donnée aux arcs, et toujours ce sommet aigu (fig. 46). Ces derniers tracés forment couronnements ou gâbles au-dessus

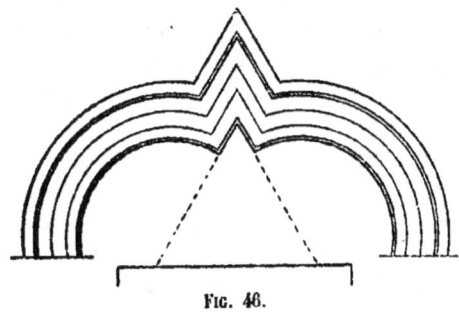

Fig. 46.

des baies et se rencontrent fréquemment dans les édifices russes, à dater du xvi° siècle.

En même temps, le système de structure par encorbellements, qui ne se montre pas dans l'architecture byzantine non plus que dans l'architecture primitive russe, mais qui est si fort développé dans l'architecture hindoue, dérivée de la construction de bois, apparaît et se développe dans les édifices moscovites à dater du xvi° siècle. L'église de Vassili Blajennoï, à Moscou, déjà citée, en présente des exemples, à la base d'une des coupoles. Là, les arcs chevauchés portent sur une forte saillie disposée en manière de mâchicoulis.

Pendant le xvii° siècle, ces encorbellements prennent parfois une grande importance, comme par exemple dans l'église de la Nativité de la Sainte-Vierge à Poutinki, à Moscou.

Mais, sans trop nous attacher aux détails de cet édifice qui n'ont rien de remarquable, il est nécessaire de rendre compte du système adopté pour le couronnement très-ingénieux d'un des bras de croix.

Évidemment, l'architecte a visé à l'effet : il a voulu détacher

sur le ciel une silhouette surprenante. Mais il a su adopter, pour obtenir ce résultat, une structure très-rationnelle et a été guidé par un sentiment très-juste des proportions.

On ne pouvait plus adroitement passer d'une base large et puissante à la tourelle centrale du couronnement, tout en accusant la structure la plus propre à supporter ce couronnement.

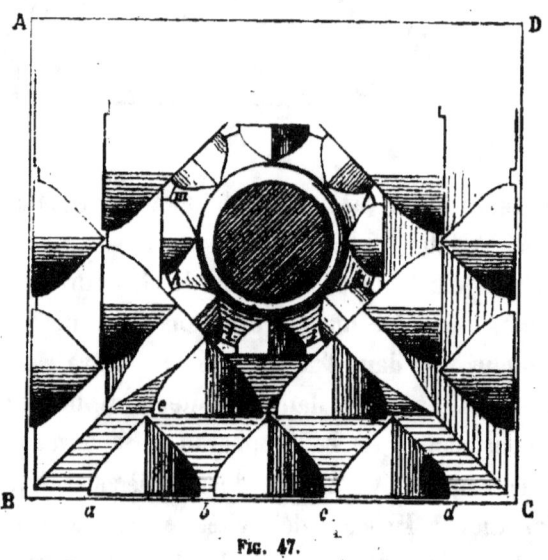

Fig. 47.

Traçons d'abord (fig. 47), la projection horizontale de cet ensemble, théoriquement. Soit, un espace carré A B C D; il s'agit de voûter cet espace et de couronner la voûte en forme de coupole ou autrement, par un pavillon central très-élevé de manière à attirer au loin les regards.

Des arcs de pénétration $a\,b$, $b\,c$, $c\,d$, ont été bandés sur une corniche en encorbellement prononcé, arcs dont l'extrados pénètre une pyramide; puis, au-dessus et en retraite, ont été bandés les deux arcs $e\,f$, $f\,g$ pénétrant une seconde pyramide.

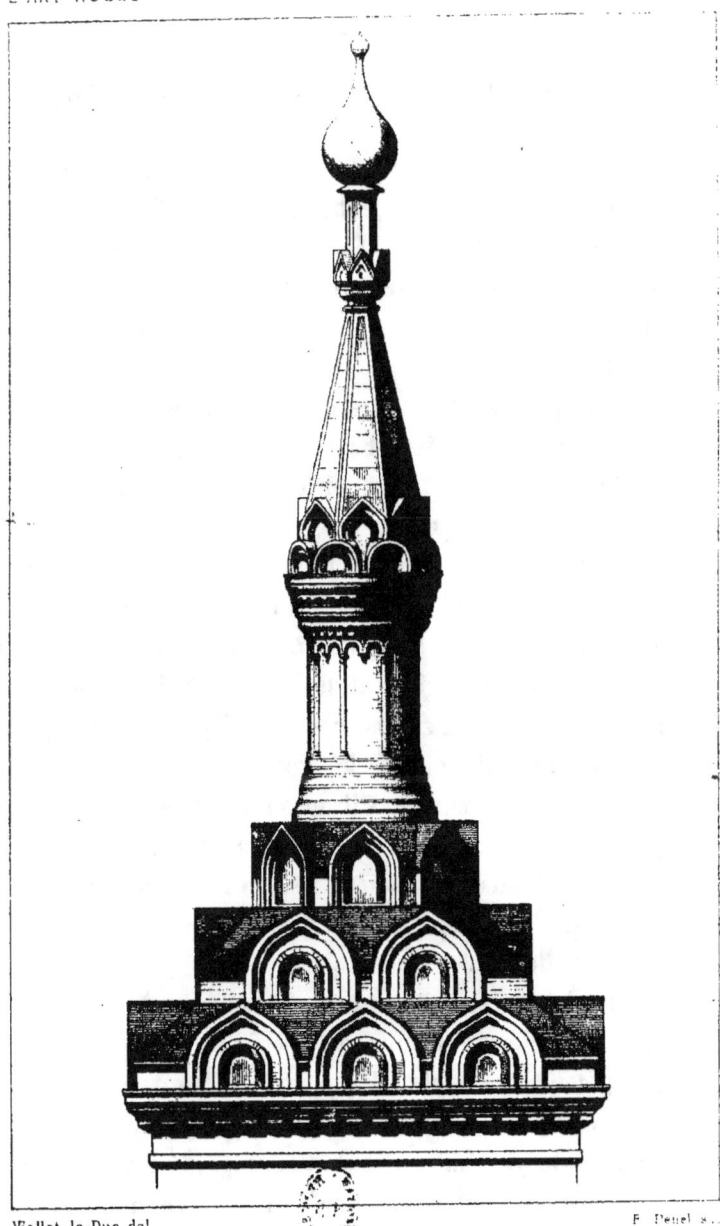

ÉGLISE DE LA NATIVITÉ DE LA SAINTE VIERGE, A POUTINKI (MOSCOU)
Tourelle cylindrique sur base rectangulaire

Sur cette base a été disposée la coupole octogone *h*, *i*, *j*, *k*, *l*, *m*, etc.

Accusée à l'extérieur par des arcs de pénétration, cette seconde structure supporte le lanternon élevé.

La planche XIII donne l'élévation géométrale de ce couronnement. L'extrados des arcs est couvert de feuilles de métal, ainsi que les pyramides tronquées dans lesquelles pénètrent ces arcs.

L'effet perspectif de cette composition est saisissant et le regard est conduit avec beaucoup d'adresse de cette base carrée à ce campanile cylindrique coiffé d'une haute pyramide à base octogone.

Généralement ces constructions, suivant la méthode byzantine et persane, sont faites de briques ou de petits matériaux enduits. Le système de structure concrète adopté dans une bonne partie de l'Orient et dont les premiers exemples se trouvent en Assyrie, sur les bords du Tigre et de l'Euphrate, persiste en Russie, malgré la rigueur d'un climat qui altère promptement ces enduits s'ils ne sont soigneusement abrités. A vrai dire aussi, les pierres propres à bâtir ne sont pas communes sur le vaste territoire russe, et force est bien, dans la plupart des cas, d'employer la brique, — les terres argileuses étant abondantes.

L'emploi des enduits amène nécessairement la coloration; aussi ces édifices religieux, à l'apogée de l'art russe, sont-ils le plus souvent colorés à l'extérieur, soit au moyen de couleurs appliquées, soit par l'apposition de faïences émaillées.

Les couleurs dominantes sont le rouge, le blanc et le vert; cette dernière couleur étant spécialement réservée aux combles de métal.

Si, à cette époque, les édifices religieux ont un caractère tranché, les constructions militaires ne sont pas moins remar-

quables et se distinguent nettement de celles que l'on élevait

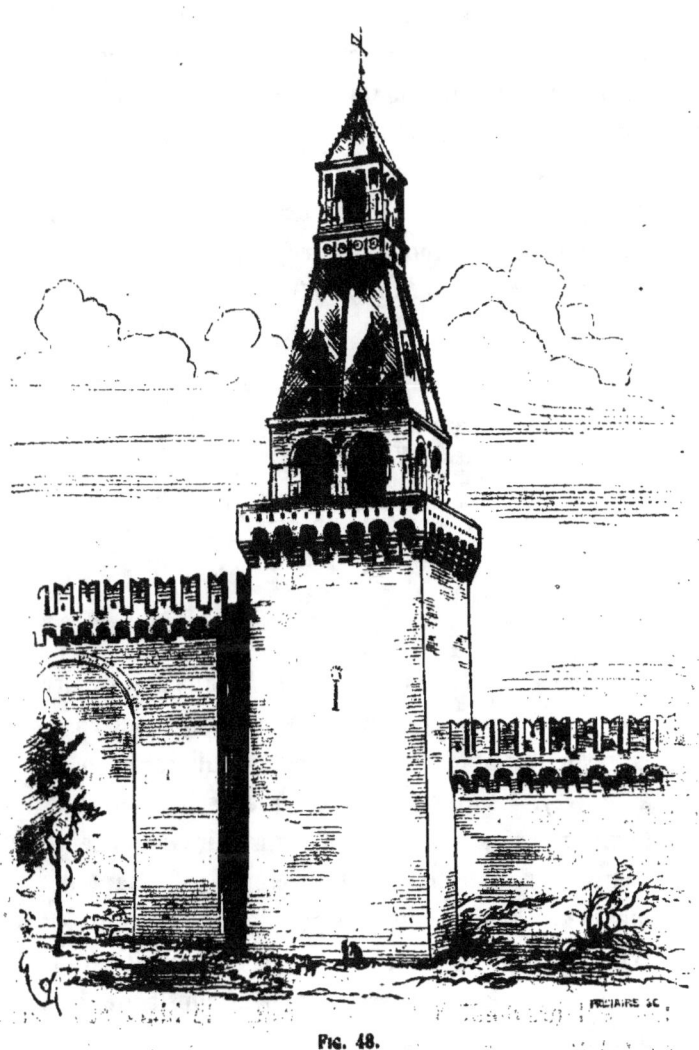

Fig. 48.

alors en Occident. L'Asie avait aussi, dans cette architecture militaire, une grande part. Les tours de Kremnik à Moscou,

avec leurs courtines couronnées de merlons étroits et dentelés, ne ressemblent nullement aux bâtisses défensives qu'on élevait au XVIᵉ siècle en Allemagne et en Italie. Ces tours, qui datent de la fin du XVᵉ siècle, ont été terminées un peu plus tard, par de hautes guettes surmontant une salle couverte au niveau du crénelage élevé sur des mâchicoulis (fig. 48). Ces tours de la vieille Russie sont habituellement bâties sur plan carré, tradition orientale, et les merlons étroits et hauts appartiennent également à l'architecture militaire de l'Asie. Parfois, ces merlons (fig. 49), comme ceux de certaines

Fig. 49.

forteresses hindoues datant d'une époque postérieure à l'emploi de la poudre, forment un couronnement continu avec créneaux étroits et meurtrières circulaires pour les armes à feu (1). Mais l'abondance des bois, sur presque tout le territoire russe, permettait de construire des enceintes toutes composées de troncs d'arbres empilés, formant deux parements maintenus entre eux par des entre-toises assemblées. L'intervalle était rempli de terre et donnait un chemin de ronde. Des tours carrées, également construites de bois empilé, flanquaient ces courtines.

Ce système de structure militaire, conforme à celui em-

(1) Enceinte du couvent de Saint-Serge, à Troïtza, près Moscou.

ployé pour la plupart des habitations privées, paraît avoir persisté très-tard.

On a vu qu'au XIIIᵉ siècle les Khans avaient près d'eux des ouvriers ou artisans russes. Ces ouvriers, instruits à l'école de Byzance, passaient pour très-habiles dans l'art de façonner les métaux. Mais après leur affranchissement du joug tatar, les Moscovites donnèrent un grand essor à la fabrication des armes, des objets d'orfèvrerie ciselés et niellés, des broderies, à l'industrie des cuirs ouvrés. L'exportation moscovite s'étendit bientôt jusqu'en Perse, en Scandinavie, en Hongrie, en Pologne. Les armes d'acier trempé (à couper le fer) étaient demandées aux Russes par les populations du Caucase, ainsi que les heaumes et les cottes de maille, pendant la fin du XVᵉ siècle et le commencement du XVIᵉ. Et, en effet, les armes moscovites qui datent de cette époque sont faites d'un excellent métal et damasquinées avec beaucoup d'art; attribuées souvent à tort à l'industrie persane ou caucasienne, elles sont sorties des ateliers de Moscou.

L'ornementation russe, peinte, niellée, gravée adoptait alors (dès le XVᵉ siècle) un caractère fort remarquable et qui indique une école d'art puissante, possédant ses méthodes, ses principes et des exécutants d'une grande habileté.

On se souvient de ce que nous avons dit précédemment au sujet de vignettes de manuscrits du XIVᵉ siècle (1) dans la composition desquelles l'influence hindoue était sensible. Entre cette ornementation et celle qui se développa pendant le XVᵉ siècle, l'écart est considérable. D'une part, les tracés à combinaisons géométriques dominent, puis la coloration se complique d'assemblages de tons souvent très-harmonieux. On peut se rendre compte de ce que nous disons ici en con-

(1) Planche IX.

ART RUSSE

sultant l'*Histoire de l'ornement russe du* x° *au* xvi° *siècle* (1), et les planches qui y sont jointes (L à LXXVI). On se rendra compte ainsi de la transformation opérée dans l'école d'art russe depuis la fin de la domination tatare jusqu'au commencement des influences occidentales. Cette école, tout en utilisant les éléments asiatiques qui lui ont été abondamment fournis, tend à revenir peu à peu au style byzantin. Ainsi, dans l'ouvage cité, les exemples donnés (planches L à LVII) sont profondément pénétrés encore du caractère asiatique et, dans les planches LVIII, LIX, LXIX, les réminiscences du style byzantin se font jour.

Évidemment, pendant la seconde moitié du xv° siècle et la première moitié du xvi°, il se fit en Russie un travail intéressant à suivre, tendant à constituer un art en se servant de tous les éléments amassés par les siècles, sur ce territoire exposé sans cesse aux invasions venues de l'Orient. Sans abandonner l'art byzantin, qui était l'initiateur, mais qui alors n'existait plus qu'à l'état de tradition, les artistes russes tentèrent, non sans succès, d'y associer les ressources nombreuses que leur fournissait cet Orient si brillant pendant les xiv° et xv° siècles.

Nous donnons pour appuyer ce qui vient d'être dit (pl. XIV) une vignette du xv° siècle (2) et (pl. XV) une autre vignette du xvi° siècle (3) appartenant à des manuscrits russes, et qui montrent, dans deux exemples extrêmes, les modifications apportées pendant cette période dans le style de l'ornemen-

(1) *Histoire de l'ornement russe, du* X° *au* XVI° *siècle, d'après les manuscrits;* texte historique et descriptif par S. Exc. M. V. de Boutovsky, directeur du Musée d'Art et d'Industrie de Moscou.— 100 planches en couleur, reproduisant en *fac-simile* 1332 ornements divers du x° au xvi° siècle, et 100 planches à deux teintes représentant des motifs isolés et agrandis. Paris, Librairie V° A. Morel et C°. (Voy. la Préface de M. de Boutovsky.)

(2) *Psautier*, Bibliothèque du couvent de Saint-Serge, gouvernement de Moscou.

(3) *Missel*, *XVI° siècle*, Bibliothèque de la Laure de Saint-Serge.

tation. Le retour à l'art byzantin est marqué dans ce dernier ornement avec une harmonie de tons plus brillante et certains détails qui rappellent les dessins hindous et persans.

C'est plus tard seulement que le goût allemand vient se mêler de la manière la plus fâcheuse à cette ornementation remarquable par son unité d'allure et ses harmonies. On peut constater combien fut inopportune cette introduction d'un art étranger aux éléments constitutifs de l'art russe, en examinant les planches LXX, LXXI, LXXVII, LXXXIII, XCI, XCIV, XCVII, XCVIII, de l'ouvrage déjà cité (1), et notre planche XVI (2).

C'est qu'en effet les arts orientaux ou directement issus et inspirés de l'Orient ne peuvent supporter l'introduction d'un élément étranger. Les tentatives faites par les artistes les plus distingués pour obtenir ces mélanges ont échoué. Et le principal défaut reproché à l'art byzantin sera toujours d'avoir essayé cette alliance entre l'art occidental adopté par Rome et les arts de l'Asie. Il lui fallut bientôt abandonner la tradition romaine pour incliner de plus en plus vers les écoles persique et de l'Asie-Mineure.

L'art russe, presque entièrement byzantin jusqu'au XIII° siècle, mais possédant en outre des origines orientales qui s'alliaient au mieux avec l'école grecque d'Orient, fut mis, à cette époque, en contact plus direct avec l'Asie centrale. Ce qu'il pouvait prendre là appartenait aux origines mêmes qui lui avaient fourni des premières notions. Il en fut de même lorsque les rapports de la Russie avec la Perse devinrent très-fréquents. Tout ce que l'art moscovite recueillait alors ne faisait que lui donner de nouvelles forces, qu'à affirmer sa constitution, conformément à son génie primitif. Au contraire, l'introduction d'éléments latins ou germaniques ne

(1) *L'Histoire de l'ornement russe.*
(2) *Les cantiques de louanges, XVII° siècle*, Bibliothèque de la Laure de Saint-Serge.

ORNEMENTATION D'UN MANUSCRIT RUSSE
(XVIe Siècle)

L'ART RUSSE PL. XV

Viollet-le-Duc del. Chataignon lith.

ORNEMENTATION D'UN MANUSCRIT RUSSE
(XVII^e Siècle)

V^e A. MOREL & C^{ie}, Éditeurs Imp. Lemercier & C^{ie}, Paris

pouvait que provoquer une dissolution qui se fit sentir dès la fin du XVII° siècle et s'accusa de plus en plus jusqu'à la fin du XVIII°.

En examinant notre planche XVI, on est choqué par l'étrangeté de ces ornements qui rappellent les bijoux émaillés provenant des ateliers de Nuremberg de la fin du XVI° siècle, au milieu de ces traditions byzantines et de ces personnages hiératiques, de ces formes de structure qui rappelaient les arts

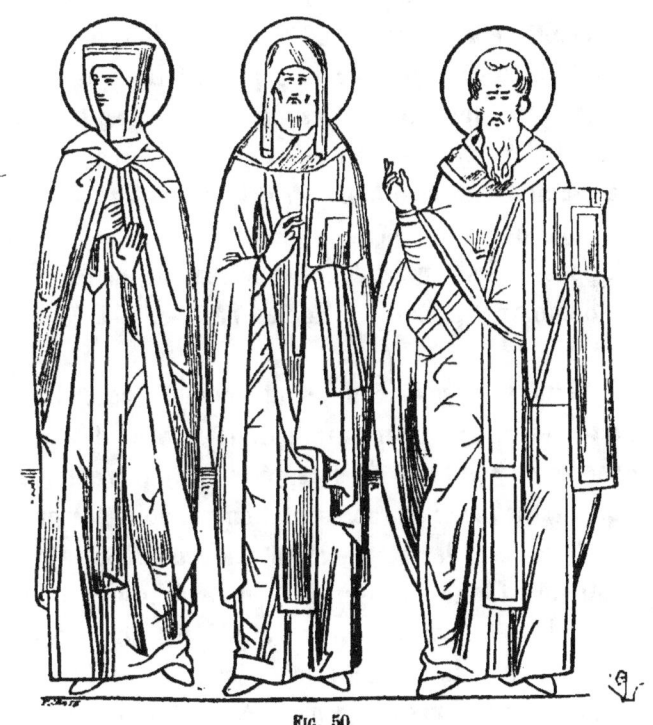

Fig. 50.

d'Orient. En effet, pendant que l'ornementation russe se dévoyait ainsi, la peinture des images conservait son ancien style byzantin et recourait toujours aux modèles du mont Athos, ainsi que le prouve le *Manuel* imagier Stroganowsky,

qui date de la fin du xvi^e siècle ou du commencement du xvii^e et dont nous donnons un fragment (fig. 50).

S'il importait assez peu au peuple que l'ornementation de ses monuments subît les changements apportés par la mode, il n'en était point ainsi des images. Le Russe tenait à ce que la physionomie, le caractère des personnages saints ne fussent pas modifiés. De plus, l'Église grecque russe, qui n'avait jamais admis les doctrines des Iconoclastes, considérait, au contraire, la peinture des images comme une partie essentielle du culte; elle a toujours admis et elle admet encore que, pour la foule, les images seules peuvent faire pénétrer dans les esprits les plus grossiers les idées religieuses, tout en repoussant la tendance idolâtre et s'appuyant en ceci sur les paroles de saint Athanase d'Alexandrie : « Nous respectons les images,
» non pour elles-mêmes, mais par ce sentiment qui nous
» pousse vers ceux qu'elles représentent, comme le fils rend
» hommage au souvenir de son père, en possédant son por-
» trait. »

Si, dit l'Église grecque, nous sommes d'accord sur l'efficacité des images pour entretenir le respect des personnages sacrés ou saints qu'elles représentent, il s'agit de trouver quel est le mode de représentation qui doit être préféré. Elle n'hésite pas à déclarer, encore aujourd'hui, que le style hiératique est le seul convenable, en ce qu'il perpétue aux yeux des fidèles les types consacrés et vénérés par leurs pères.

Cependant le souffle de civilisation occidentale qui se répandit sur la Russie au xviii^e siècle fit pénétrer jusque dans l'Église la peinture moderne ; mais jamais le peuple ne parut s'associer à cette mode, et pour lui il n'y a d'autre art que l'art hiératique.

Ce sentiment est juste. Le système d'architecture dont nous avons décrit quelques principes étant admis, la peinture

hiératique pouvait seule s'associer à ces formes, partie byzantines, partie asiatiques, et les concessions aux arts introduits d'Occident ne pouvaient que présenter les discordances les plus choquantes,— du moment que l'on conservait la moindre trace des arts locaux dans les édifices.

L'image korsoune tenait par de trop profondes attaches au sentiment populaire russe pour que les tentatives d'imitation de la peinture italienne de la Renaissance pussent avoir quelques chances de durée. A plus forte raison l'école allemande du xvi° siècle, maniérée à l'excès, n'eut-elle en Russie aucune influence sérieuse, et pouvait-elle encore moins s'allier à l'architecture religieuse des Russes que la peinture italienne dont le caractère conservait une grandeur de style incontestable. D'ailleurs, l'habitude prise par les peintres russes aussi bien que par les artistes byzantins, d'enrichir la peinture des images, d'or, de pierreries même, de perles, d'en faire un motif décoratif splendide par la variété des couleurs et l'éclat des métaux, habitude tout orientale, ne pouvait s'associer aux exigences de l'art moderne.

On ne saurait disconvenir que cet art hiératique est plus conforme aux données monumentales que n'est l'art de la peinture tel qu'il est compris en Occident depuis le xvi° siècle, et il faut reconnaître que cet art hiératique, tout d'une pièce, ne peut recevoir de modification.

L'alliance souvent tentée entre l'art de la peinture archaïque et l'art moderne a toujours donné des produits bâtards, sans valeur esthétique, rejetés par les gens de goût.

Après quelques-unes de ces tentatives, les Russes semblent avoir reconnu l'impossibilité de cette alliance, et tout en estimant la peinture moderne à sa valeur et en lui faisant une place dans leurs galeries, ils ont cru devoir maintenir les types consacrés dans leurs monuments religieux.

La richesse des images russes dépasse ce qu'on pourrait rêver, et si cette richesse est prodiguée, c'est avec un goût incontestable. Leurs iconostases offrent aux regards toutes les splendeurs accumulées et celles qui datent des XVIᵉ et XVIIᵉ siècles présentent, aussi bien dans l'ensemble que dans leurs détails, une variété d'ornementation dont une reproduction ne saurait donner l'idée.

Les têtes des personnages saints sont entourées de nimbes d'or rehaussés de pierres et de perles et finement gravés; de larges colliers, également de métal, couvrent leur poitrine. Les fonds sont damasquinés, niellés d'arabesques souvent d'un goût excellent où se fait sentir la tradition byzantine, hindoue et persane adroitement réunies. Nous donnons (pl. XVII et

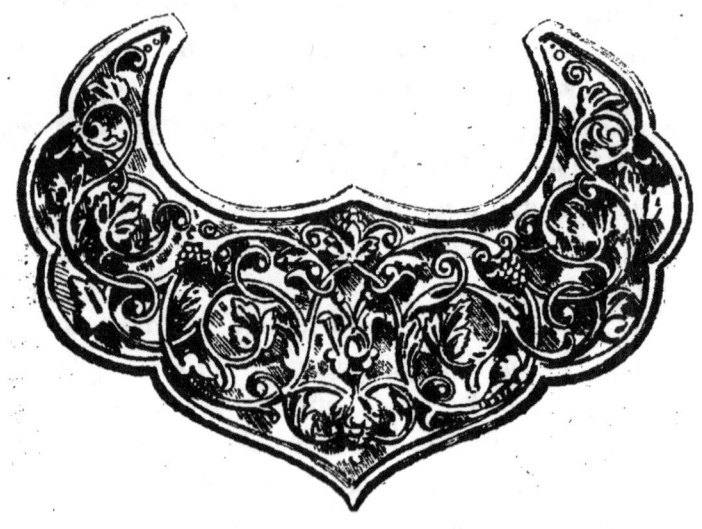

Fig. 51.

XVIII) quelques-uns de ces nimbes du XVIᵉ siècle, décorés d'arabesques de couleur sur or, et (fig. 51) un de ces colliers du XVIIᵉ siècle en vermeil repoussé.

NIMBES (XVIe Siècle)

Orfèvrerie

Il est à remarquer d'ailleurs que l'influence byzantine est beaucoup plus prononcée dans l'ornementation des objets réservés au culte que dans celle des ustensiles destinés à un usage civil.

Si les artistes affectent de reproduire les types byzantins dans les images sacrées, s'ils conservent avec plus ou moins de fidélité les données de l'ornementation byzantine dans les vêtements, vases, bijoux et meubles religieux, ils ont à leur disposition un art plus libre dans ses allures et dont l'origine, comme on l'a vu, est presque entièrement asiatique. De ces deux courants d'art, il résulte une extrême variété dans l'ornementation et un attrait puissant.

Les trésors de la Russie conservent encore quantité de meubles, de vêtements, d'armes et armures, de bijoux et d'objets d'orfévrerie d'une grande valeur comme art. Il suffit, pour se faire une idée de la richesse de ces collections, de parcourir le volumineux recueil des *Antiquités de la Russie* (1). Les xv°, xvi° et xvii° siècles fournissent le plus grand nombre d'exemples de ces objets extrêmement variés, plus précieux par la délicatesse et le goût des compositions que par la valeur de la matière mise en œuvre.

Laissant de côté les produits qui sont de provenance étrangère, dus à la Perse, à Damas, à l'Occident, à l'Italie et à l'Allemagne et qui relativement sont rares, ceux de la Russie non-seulement ne le cèdent en rien, comme perfection de main-d'œuvre, à ces objets étrangers, mais au contraire se distinguent par l'originalité de leur ornementation et une délicatesse dans l'exécution que peut seule donner une industrie d'art très-avancée et possédant de belles traditions.

A ce travail local se joignent souvent des pièces apportées de

(1) Éditées par ordre de S. M. l'Empereur Nicolas I⁰ʳ.

l'Inde, et ces détails s'harmonisent de la façon la plus complète avec ce qui les entoure.

Nous citerons, parmi les meubles, le trône du tsar Alexis Mikaïlowitch, père de Pierre Ier, et qui prit le sceptre en 1645. Ce meuble, tout couvert d'ornements d'or, avec pierreries, d'un charmant travail, est garni devant, sur les côtés et par derrière, au-dessous du siége, de tables d'ivoire évidemment dues à des artistes hindous (la table de devant retrace dans des entrelacs une chasse à dos d'éléphants). Notre planche XIX présente, grandeur d'exécution, un fragment d'une de ces tables latérales d'ivoire.

Les ornements sont légèrement en relief sur un fond teinté. Leur provenance hindoue n'est pas douteuse ; mais l'ornementation métallique, ainsi que les peintures qui décorent certaines parties du meuble, sortent d'ateliers russes et s'harmonisent complétement avec ces pièces rapportées. Nous donnons (pl. XX), grandeur d'exécution, des fragments des bras de ce trône et des bandes qui ornent les montants. La composition des ornements, leur forme, ces roses et fleurons qui accompagnent les rinceaux du fragment A sont bien plutôt hindous que persans, et cependant le fragment B se rapprocherait plus de l'art persan que de l'art hindou. On peut en dire autant de la forme générale du meuble, des peintures qui garnissent les traverses latérales et les pieds postérieurs.

Nous avons pris cet exemple parce qu'il est comme un spécimen complet de l'art russe appliqué aux monuments et objets en dehors du culte.

Ainsi qu'il vient d'être dit, le caractère asiatique domine dans ces expressions de l'art, et les souvenirs de l'école byzantine tendent à se renfermer dans l'Église.

Cependant, il y avait dans l'art byzantin trop de rapports avec les arts de la Perse et de l'Inde pour que des relations ne

pussent exister entre l'art profane et l'art religieux russes. La séparation n'existait pas, seulement la tradition byzantine persistait dans l'art religieux et une grande liberté était laissée à l'art civil.

Nous voyons dès le xvi° siècle que les artistes ne se font pas faute d'introduire dans certains détails, dans des objets mobiliers de l'Église, les éléments hindo-persans. La curieuse et charmante Porte Sainte de l'église de Saint-Jean-le-Théologue, à Rostov (gouvernement de Jaroslaw, xvi° siècle), est un travail hindo-persan d'une extrême délicatesse, quoique dû à des artistes russes.

Notre planche XXI donne la moitié de la partie supérieure de ce bel ouvrage. Si puissante d'ailleurs que soit une tradition, si absolu que soit le dogme qui entend maintenir cette tradition, les influences nouvelles ne laissent pas de pénétrer peu à peu. Constantinople au pouvoir de l'Islam n'était plus la source où les Grecs pouvaient entretenir les traditions d'art religieux qu'elle fournissait jadis. L'art byzantin en Russie ne pouvait vivre que de ses souvenirs, sur son passé. Les séductions des arts hindo-persans étaient là présentes, il n'était pas possible qu'elles n'agissent pas sur l'esprit des artistes, même lorsqu'ils avaient à composer et faire exécuter des œuvres religieuses.

C'est aussi ce qui arriva. Bien que l'ensemble du plan de l'Église russe ne se modifie guère, le goût oriental tend de plus en plus à revêtir la structure consacrée. On l'a vu déjà dans les exemples donnés (pl. XII et XIII); mais le fait apparaît plus marqué encore dans des édifices religieux moins anciens, dans l'église de Saint-Jean-Chrysostome de Jaroslaw, entre autres, bâtie en 1654. Le campanile de cette église, isolé, construit en brique, affecte un caractère hindou assez prononcé (fig. 52).

Fig. 52.

B A

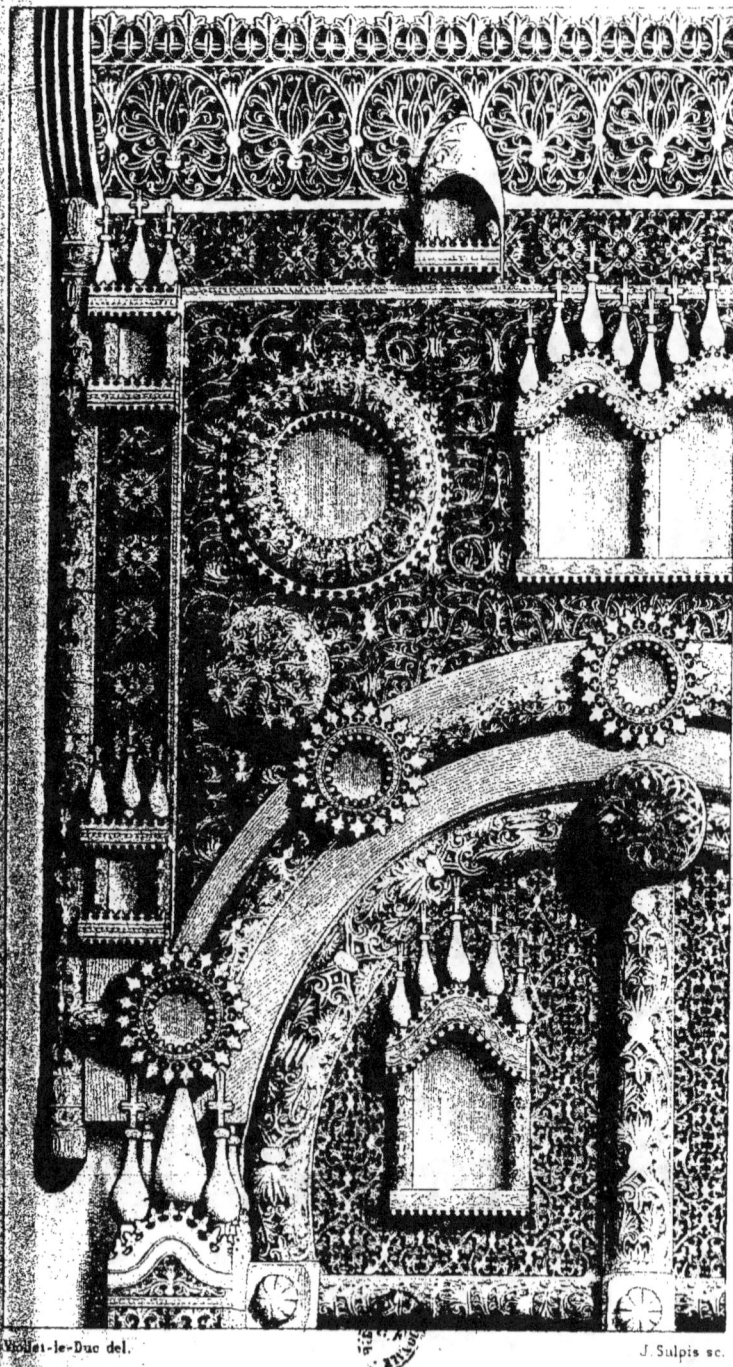

ÉGLISE DE SAINT-JEAN-LE-THÉOLOGUE, A ROSTOV.

Porte sainte. — Fragment.

Ces lucarnes étagées sur la pyramide octogonale (fig. 52) rappellent singulièrement les motifs de niches superposées sur les couronnements pyramidaux à base rectangulaire de certains temples de l'Hindoustan. Cet étage du beffroi n'est pas sans analogie avec ces sortes de belvédères (fig. 53) qui surmontent les édifices de l'Inde d'une époque récente (1).

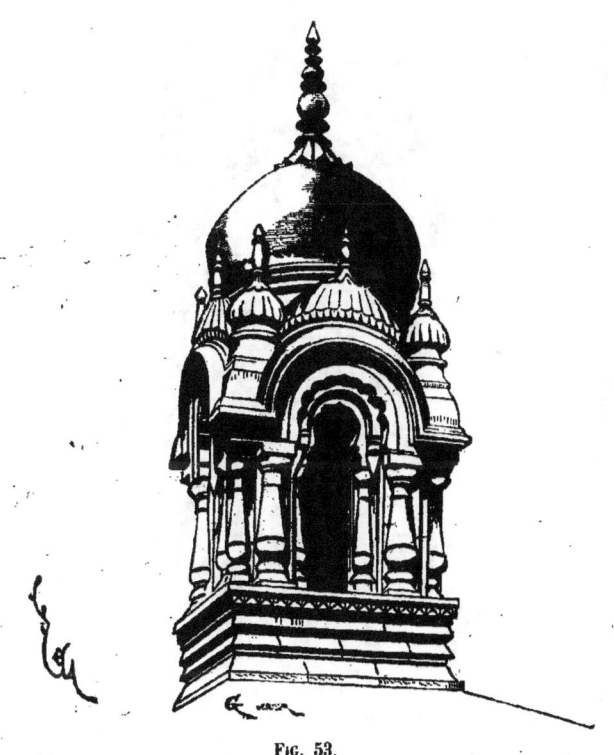

Fig. 53.

Nous retrouvons dans les édifices russes du XVIIe siècle ces fenêtres à couronnements étranges et compliqués (fig. 54) dus à l'imagination des artistes hindous (2), ces colonnes fuse-

(1) Sur l'une des portes d'un temple de la ville de Bhopal.
(2) Temple de la ville de Bhopal.

lées ou en façon de fioles, ces chapiteaux pansus que présentent les monuments de l'Inde d'une époque déjà reculée. Y a-t-il imitation? non; il y a souvenir, inspiration, désir de produire certains effets de nature à plaire au Russe depuis que ses yeux n'étaient plus incessamment tournés vers Con-

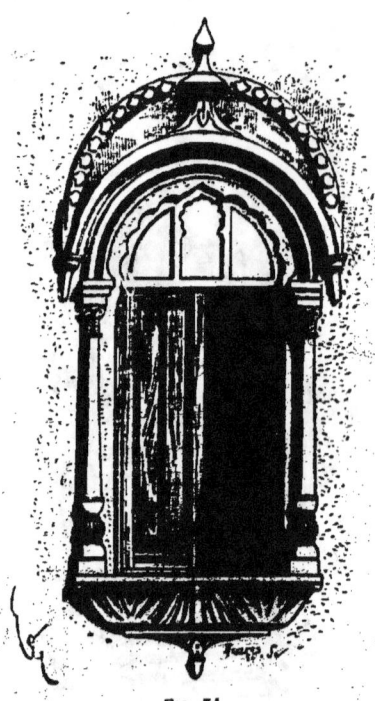

Fig. 54.

stantinople, depuis que l'occupation tatare l'avait mis en contact plus direct avec l'antique Orient central.

Et n'est-ce pas ainsi, en effet, qu'un peuple constitue un art? N'est-ce pas en s'inspirant d'arts antérieurs et en les assimilant à son génie et à ses besoins? L'imitation directe n'a jamais produit et ne peut produire autre chose qu'une expression amoindrie, sans vie, de l'objet imité.

Les artistes de la Renaissance qui, en Italie, en France, croyant avoir découvert l'art antique de Rome, délaissèrent les formes épuisées des arts roman et gothique pour relever l'art au contact de cette antiquité, se gardèrent de l'imiter. Ils s'inspirèrent de ces grands modèles, mais n'oublièrent pas pour cela leurs traditions précieuses et tous les progrès introduits dans la société moderne par les sciences et l'observation. Ils se contentèrent, non de copier, mais d'interpréter des formes qui leur paraissaient belles, pour les approprier aux besoins et aux mœurs de leur temps. Aussi, constituèrent-ils ce qu'on est convenu d'appeler l'art de la Renaissance. Mais quand, plus tard, des esprits critiques se mirent à étudier cette antiquité avec plus d'attention et à l'aide d'observations plus étendues, ils reconnurent tout d'abord que cette antiquité se compose d'éléments variés; qu'il fallait dégager l'élément grec hellénique de l'élément romain; celui-ci de l'élément étrusque et que, par conséquent, pour être logique dans l'étude et l'application de ces éléments, il fallait remonter aux sources. Les artistes de la Renaissance furent considérés comme des enfants qui récitent un texte sans en connaître la signification, et, le pédantisme s'introduisant dans l'art, on déclara que, puisque l'antiquité était reconnue parfaite dans l'expression de ces arts, il fallait la copier.

Mais quand on remonte ce courant il est difficile d'en trouver les sources. Elles sont multiples et s'enfoncent dans les lointains horizons de l'histoire. Laquelle est la bonne, ou la meilleure, ou la principale?

Alors on entre dans le domaine de l'archéologie et on quitte celui de l'art. Ç'a été le défaut de toutes les écoles d'art de l'Europe depuis le commencement du siècle. On a cru bien faire en imitant certaines formes d'art adoptées par les Ro-

mains; mais on est venu dire à ces imitateurs : « Les Romains ne sont, sur ce point, que les plagiaires des Grecs; remontez donc à la source grecque. — Laquelle? ont répondu les critiques : la source dorienne, ionienne, tyrrhénienne, asiatique, égyptienne; laquelle?... » Et, comme les critiques ne pouvaient s'entendre sur la plus authentique et la plus pure entre ces sources diverses, cette prétention à retrouver un art parfait, absolu, sans alliage, ce qui d'ailleurs n'existe pas, n'a fait qu'apporter la plus étrange confusion dans les productions de l'art moderne, — chaque chef d'école considérant comme hérétiques tous ceux qui ne partageaient pas ses idées sur l'absolu dans l'art.

Le pédantisme est le dissolvant de l'art qui vit de liberté. Nous disons : de liberté, non de licence ou de fantaisie.

Or, l'art russe était dans les conditions favorables à un développement très-étendu. Des origines admises par tous, nationales, auxquelles se rattachait le sentiment patriotique, en faisaient la base : en architecture religieuse, un mode de structure emprunté à Byzance et qui se prêtait à tous les vêtements fournis par l'Asie, mode de structure éminemment rationnel et libre dans ses moyens; en sculpture ornementale, les sources les plus variées, mais toutes issues de l'Orient; en peinture, l'école du Mont-Athos et la brillante flore décorative de la Perse et de l'Inde. Cependant la statuaire et la peinture demeuraient en arrière, rivées aux types byzantins.

Quant à l'architecture civile, elle se manifestait dans les constructions de bois traditionnelles dont nous retrouvons les principes sur les rampes de l'Hymalaya, aussi bien qu'en Scandinavie, dans le Tyrol, la Suisse. L'identité de ces constructions qui, depuis des siècles, s'élèvent sur des parties du globe séparées les unes des autres par des espaces immenses et sans communications directes entre elles, est certainement un des

faits les plus intéressants à étudier dans l'histoire de l'art.

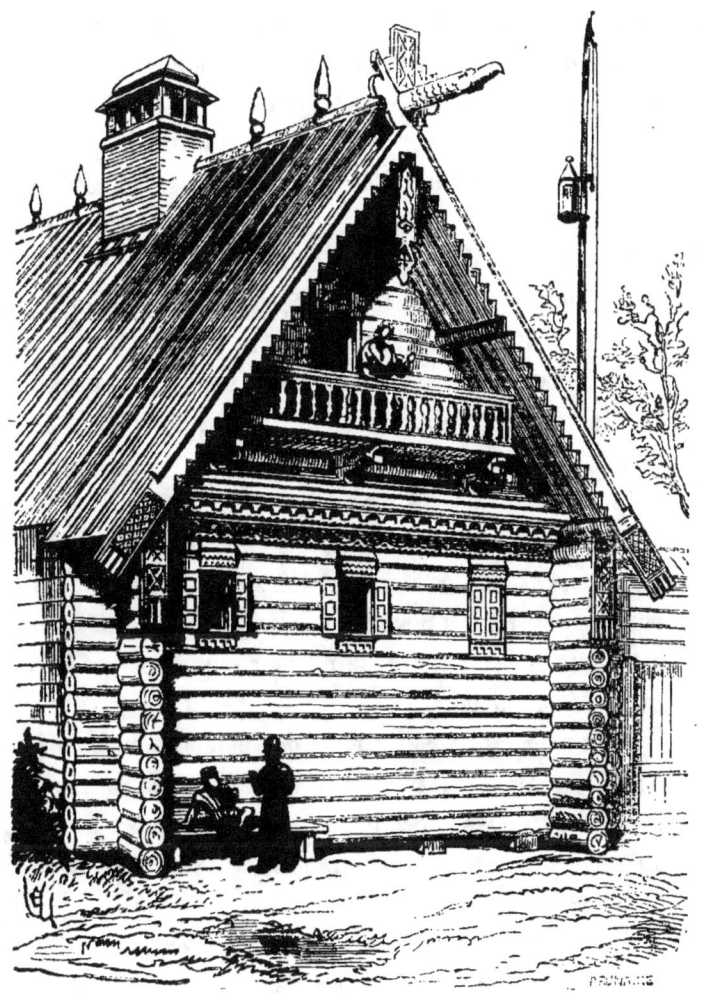

Fig. 55.

L'habitant du canton de Berne n'a guère plus la notion des usages adoptés par les Grands-Russiens, que ces derniers n'ont

la connaissance des constructions élevées par les montagnards de l'Hymalaya ; et cependant, si une fée transportait d'un coup de baguette un chalet suisse sur les hauts plateaux de l'Indus et une maison de bois des Kachmiriens dans la Grande-Russie, ces populations si éloignées les unes des autres s'apercevraient à peine de l'échange.

La figure 55 donne l'aspect de ces maisons des villages de la Grande-Russie (1).

Le plancher bas de ces habitations est souvent élevé au-dessus du sol, et on atteint le rez-de-chaussée au moyen d'un escalier couvert placé latéralement.

Ces escaliers couverts, disposés le long des bâtiments d'habitation, étaient habituels en Russie, et des palais même en étaient pourvus.

La structure de ces maisons de bois, dont la figure 55 présente un pignon, est entièrement composée de troncs de sapins empilés et assemblés à mi-bois aux angles. Cette construction, également usitée en Suisse et sur les hauts plateaux de l'Indus, est bonne préservatrice de la chaleur et du froid, le bois étant mauvais conducteur.

L'ornementation consiste en des planches ou madriers découpés, sculptés et rapportés sur la structure. Les parties ornées sont souvent peintes de diverses couleurs, ce qui contribue à donner à ces habitations un aspect gai malgré la petitesse des fenêtres.

A l'intérieur, les pièces sont assez élevées entre les planchers et munies de soupentes dans lesquelles couchent les habitants.

Une sorte de poêle, four en maçonnerie, est isolé des murailles de bois et occupe une partie de la pièce.

(1) Gouvernement de Kostroma.

La figure 56 montre un de ces intérieurs dont le mobilier, des plus simples, consiste en des bancs fixes disposés autour de la salle, en une table ou un buffet et quelques ustensiles de ménage.

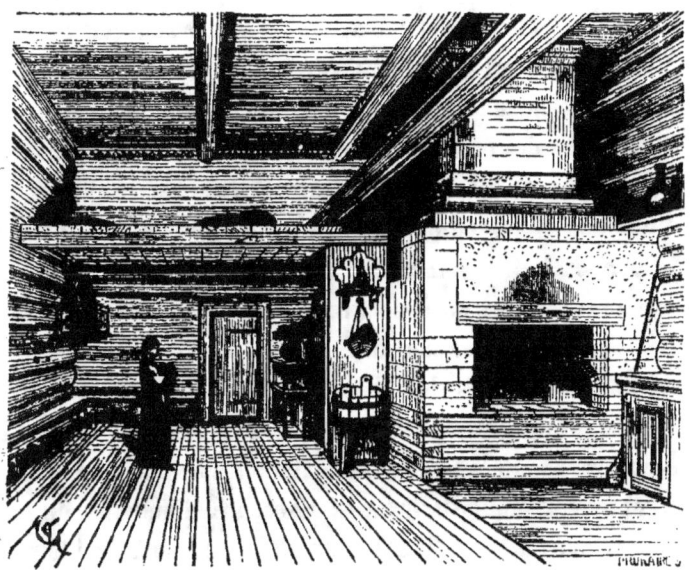

Fig. 56.

Depuis des siècles, la maison du paysan russe ne change pas. Pendant les grands froids, la famille couche sur ce four et, les fenêtres ne donnant que de petites surfaces réfrigérantes, il est facile d'entretenir dans ces intérieurs une température élevée. Quant à la décoration de ces habitations, elle est réservée à l'extérieur, la salle n'étant ornée que par quelques images vénérées (icones) peintes.

Dans la Grande-Russie les maisons, largement isolées les unes des autres afin d'éviter la propagation des incendies, se groupent en gros villages; car on rencontre rarement dans la

campagne ces fermes, ces bâtiments d'exploitation agricole dont nos champs de l'Occident sont semés. Le cultivateur possède son *izba* dans laquelle habite toute la famille. Quand les garçons se marient, il ne quittent l'izba paternelle que s'ils peuvent s'en bâtir une pour leur nouvelle famille. Le paysan russe est charpentier; chaque *moujik* est en état de se construire une habitation; il l'élève toujours de la même manière et sur le même plan depuis des siècles. Autour de l'izba sont disposées des écuries, remises et granges. Un petit clos y est attenant, consacré à la culture privée; car la propriété des champs est en commun et les lots en sont partagés, à certaines époques, entre les membres du village. Cette communauté des champs arables ou des pâtures est une des raisons qui s'opposent à la dispersion des maisons dans les campagnes. En effet, les partages des champs étant faits à certaines époques fixes, il faut nécessairement que ceux qui seront appelés à les cultiver, tantôt sur un point, tantôt sur un autre, aient un centre commun. De là aussi l'absence d'initiative du moujik en ce qui touche à l'habitation de la famille. L'égalité rétablie sans cesse entre les membres de la communauté impose naturellement l'identité des demeures.

Avant l'introduction des arts occidentaux en Russie, les palais ou grandes habitations des boyards ne paraissent pas avoir étalé, à l'extérieur comme à l'intérieur, un grand luxe décoratif.

La ville de Moscou, au commencement du xvie siècle, présentait l'aspect d'une cité défendue par des murailles crénelées et des tours (le Kremlin), et entourée de vastes faubourgs ouverts ou simplement protégés par des palissades, presque entièrement composés de maisons de bois généralement isolées les unes des autres par des jardins.

Au milieu de ces faubourgs, les couvents, avec leurs

enceintes blanchies et leurs églises élevées, couronnées de coupoles métalliques dorées, semblaient de petites villes. Les corps d'état faisant usage du feu, tels que les forgerons, les fondeurs, demeuraient dans les *slobodes*, villages isolés, afin d'éviter qu'un incendie pût se généraliser. Ces villages avaient leurs cultures particulières soignées par ces artisans.

On rencontrait bien quelques rues étroites et tortueuses dans ces faubourgs; mais elles étaient rares. Sur les rives abruptes de la Yaousa des moulins servaient aux besoins de la ville, et une retenue de la Néglinnaïa formait un lac destiné à alimenter les fossés du Kremlin.

Cet ensemble, très-pittoresque, rappelait l'aspect des villes asiatiques avec leur acropole, leur ville défendue occupée par le prince et par ceux qui l'entourent, et ces grands faubourgs éparpillés au milieu de terrains vagues et de jardins.

En effet, les dignitaires, le métropolitain et les boyards habitaient pour la plupart des palais de bois bâtis dans le Kremlin même. Près de l'enceinte était le Gostinoï-Dvor (1), grand marché, entouré aussi de murailles, qui contenait les marchandises asiatiques et européennes accumulées à Moscou. En hiver, la vente des denrées se faisait sur la Moskva glacée.

Seules les troupes mercenaires au service du prince avaient le droit de boire des liqueurs alcooliques pendant la semaine; aussi occupaient-elles un quartier séparé, le Naleïki. La nuit close, tous les habitants devaient être rentrés chez eux ou ne sortir que munis de lanternes pour les cas urgents. Des sentinelles étaient chargées de faire respecter cette consigne.

Alors, beaucoup d'églises étaient encore construites en

(1) Bazar.

bois. Elles étaient petites, conformément à l'ancien plan, et, par conséquent, très-nombreuses, afin de satisfaire aux habitudes de piété d'une population qui dépassait de beaucoup cent mille âmes, puisqu'en 1520 on comptait à Moscou quarante-un mille cinq cents maisons d'après un dénombrement fait par ordre du grand Prince.

Mais les palais des personnages importants, bien que construits de bois, ne ressemblaient point à ces maisons de paysan dont nous avons présenté un spécimen.

Si, à l'intérieur, ils affectaient une grande simplicité, si, contre leurs murailles nues s'étalaient quelques meubles rares, à l'extérieur ils offraient des dispositions singulières. Ce n'était point la grosse bâtisse carrée, si fort prisée en Russie dans les temps modernes et affectant des allures de palais italien, mais une réunion de pavillons pittoresquement agencés, avec escalier extérieur couvert, loges saillantes ou bretèches et toits de formes étranges.

Si les Russes des villes ont aujourd'hui adopté à peu près les habitudes des populations occidentales, il n'en était pas de même autrefois.

Contarini dit que les Moscovites s'attroupent depuis le matin jusqu'à l'heure du dîner, sur les places publiques, dans les marchés, et vont achever leur journée au cabaret; qu'ils s'amusent, s'arrêtent devant tout ce qui peut exciter leur curiosité frivole et ne s'occupent nullement d'affaires.

Certes, il est sage de ne voir dans cette appréciation passablement légère qu'une boutade de voyageur; cependant, il y a là une apparence de vérité.

L'ancien Russe des villes, comme l'Asiatique citadin, vivait dehors, faisait ses affaires dans le bazar, le marché ou les lieux publics. Les femmes riches laissaient gérer leur maison par des intendants et la bourgeoise ou la marchande ne se

montrait pas en public. Condamnée à une sorte de captivité, son unique occupation consistait à coudre, à filer ou à broder. Il lui était interdit de donner la mort à aucun animal et elle devait requérir l'assistance du premier venu pour couper le cou à une oie ou à une poule. Les parents fiançaient leurs enfants sans consulter leur goût et souvent le futur ne voyait sa femme que le jour de ses noces.

Polis et hospitaliers entre eux, les nobles ou riches négociants faisaient montre de leur supériorité devant les inférieurs, avec ces formes paternelles des aristocraties de l'Orient lorsqu'elles ne sont point établies sur l'esprit de caste.

Mais ces mœurs asiatiques se montraient dans tout leur formalisme lorsqu'il s'agissait de recevoir un ambassadeur étranger. Voici ce que dit Karamsin à ce sujet (1) :

« En approchant de la frontière, l'ambassadeur annonçait
» son arrivée aux gouverneurs des villes voisines. Alors il était
» accablé de questions ; on lui demandait : — *De quel pays il*
» *était ; le nom de son souverain ; s'il était d'une origine*
» *illustre ; le rang qu'il occupait ; s'il était déjà venu en*
» *Russie ; s'il parlait le russe ; de combien de personnes sa*
» *suite était composée ; comment elles s'appelaient.* — Les
» réponses étaient sur-le-champ transmises au grand Prince
» et l'on envoyait à l'ambassadeur un dignitaire qui, l'ayant
» joint, ne le laissait point passer outre avant qu'il n'eût
» entendu, debout, le compliment destiné au grand Prince,
» avec tous ses titres plusieurs fois répétés. On déterminait le
» chemin que l'ambassadeur devait prendre ainsi que les
» lieux où il devait souper et passer la nuit. La marche était
» si lente, que parfois la troupe ne faisait que quinze ou
» vingt verstes par jour, en attendant une réponse de Moscou.

(1) *Histoire de Russie*, t. VII, p. 279. Traduction de MM. Saint-Thomas et Jauffret. Paris, 1820.

» Il arrivait même que, par le froid le plus rigoureux, on
» s'arrêtait en plein champ où l'on ne trouvait pas les choses
» les plus nécessaires à la vie : aussi le commissaire russe
» supportait avec un flegme imperturbable les reproches
» que lui adressaient les étrangers à ce sujet. Enfin, le
» monarque dépêchait ses gentilshommes à l'ambassadeur
» qui, dès lors, voyageait beaucoup plus vite et était mieux
» traité. — La réception à Moscou était toujours pompeuse ;
» on voyait paraître plusieurs officiers, richement vêtus, à la
» tête d'un détachement de cavalerie ; ils prononçaient un
» discours, s'informaient de la santé de l'illustre étranger, etc.,
» et le conduisaient au palais des ambassadeurs, situé sur le
» bord de la Moskva ; c'était un vaste édifice distribué en
» plusieurs grands appartements entièrement vides..... Les
» commissaires chargés de servir ces étrangers consultaient
» sans cesse leur registre où était calculé et mesuré tout
» ce qu'il fallait donner aux ambassadeurs d'Allemagne, de
» Lithuanie et d'Asie ; la quantité de viande, de miel,
» d'oignons, de poivre, de beurre et même de bois (1) destinée
» à leur usage. — Cependant, les officiers de la cour devaient
» s'informer tous les jours si ces ambassadeurs étaient con-
» tents de la manière dont on les traitait.

» On attendait longtemps le jour fixé pour l'audience,
» parce qu'en cette occasion on aimait à faire de grands
» préparatifs. Les ambassadeurs demeuraient seuls, accablés
» d'ennui, ne pouvant communiquer avec personne. Pour
» leur entrée solennelle dans le Kremlin, le grand Prince
» leur donnait ordinairement des chevaux richement har-
» nachés » (2).

(1) Herberstein, *Ber. Mosc. Comment*, p. 92.
(2) Voyez à ce sujet la relation de l'ambassadeur Jenkinson (1557) à la cour d'Ivan IV :
au banquet de Noël, pendant lequel Jenkinson eut l'honneur d'être admis en face de

Comme les Asiatiques, aussi, et malgré la simplicité des habitations à l'intérieur, les Moscovites aimaient la pompe, les vêtements somptueux, les harnais magnifiques. Les habits, les armes étaient d'une extrême richesse. A Moscou, les étrangers étaient accueillis avec faveur et trouvaient facilement à exercer leur talent, et pourvu qu'ils ne s'occupassent pas des affaires d'État et qu'ils montrassent un grand respect pour le Prince, ils jouissaient d'une entière liberté.

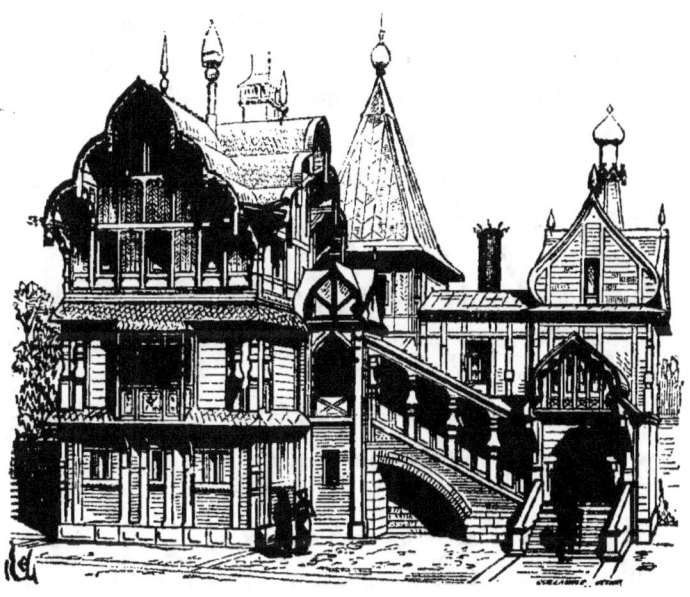

Fig. 57.

Mais il est bon de donner l'aspect de ces palais moscovites

l'Empereur. « Les tables, dit-il, ployaient sous le poids de la vaisselle d'or et de la vaisselle d'argent. Il était telle coupe enrichie de pierreries qui eut valu à Londres 400 livres sterling. Une pièce d'orfèvrerie avait deux yards de long; des têtes de dragons admirablement ciselées y flanquaient des tours d'or. » (Voy. *Revue des Deux-Mondes*, 1ᵉʳ octobre 1876 : *les Marins du XVIᵉ siècle*, par le vice-amiral Jurien de la Gravière.)

élevés en bois et datant du xvie siècle. La figure 57 présente un échantillon de ces demeures des boyards, d'après des fragments recueillis de tous côtés ; car, aujourd'hui, ces palais ont été remplacés par des constructions de brique ou de pierre qui ont perdu le caractère particulier à cet art moscovite, résumé de traditions locales et d'influence asiatique ou persane.

L'étage inférieur contenait les services : les cuisines au-dessus des caves. Le premier étage, auquel on arrivait du dehors par le grand degré extérieur, renfermait une grande salle, un oratoire et des chambres ; puis l'étage supérieur, des logements pour les enfants et les familiers.

Le climat et les incendies ont détruit presque toutes ces habitations, dont on ne retrouve que des restes défigurés par de modernes restaurations.

Les combles de ces demeures étaient souvent recouverts de planches comme le sont encore la plupart des maisons de paysans slaves, et les plus riches employaient la tuile ou le métal (cuivre).

Des étoffes de laine fabriquées dans le pays même ou provenant de la Perse, ou des cuirs couvraient les murs et les meubles.

L'art russe était alors viable et pouvait se constituer définitivement sur tant de traditions accumulées par les siècles et que le peuple s'assimilait en faisant un choix entre toutes ; mais un événement politique ou plutôt une modification dans l'organisation sociale de la Russie arrêta court ce développement d'un art national.

Le servage n'existait pas dans l'ancienne Russie. Il y avait des esclaves, prisonniers de guerre, débiteurs insolvables ou gens qui se vendaient pour vivre ; mais le paysan était libre de se transporter où bon lui semblait, lui et sa famille, de

servir tel boyard ou tel autre; comme le boyard pouvait servir tel prince ou tel autre.

Ce droit de *passage*, ainsi qu'on l'appelait, pouvait s'exercer une fois par an, à la Saint-Georges; et alors, le boyard, pour empêcher le départ de ses paysans, n'avait d'autre moyen que de les tenir en état d'ivresse pendant le délai accordé au droit de passage (quinze jours). Toutefois, dans beaucoup de localités, les bras venaient à manquer, car les paysans cherchaient naturellement les terres les plus fertiles, les climats les meilleurs ou les conditions les plus douces.

Ayant conservé quelque chose des goûts nomades de leurs conquérants, il ne leur en coûtait pas de quitter une cabane qu'ils auraient bientôt élevée ailleurs.

« L'homme, ainsi que le dit M. Anatole Leroy de Beau
» lieu (1), se dérobait au fisc comme aux propriétaires.
» C'était l'âge où l'empire moscovite, récemment agrandi aux
» dépens des Tatars, offrait aux cultivateurs des ingrates
» régions du Nord les terres plus fertiles du Sud; l'âge, où
» pour se soustraire à l'impôt et mener la libre vie de Cosa-
» ques, les hommes aventureux fuyaient vers le Volga et le
» Don, vers la Kama et la Sibérie.

» Pour assurer au pays ses ressources financières et mili
» taires, le plus simple moyen était de fixer l'homme au sol,
» le paysan au champ qu'il cultivait, le bourgeois à la ville
» qu'il habitait. C'est ce que firent Godounof et les Tsars
» du XVIIe siècle. Depuis lors jusqu'au règne d'Alexandre II,
» le *moujik* est demeuré fixé à la terre, affermé, consolidé;
» *prikréplennyi*, car tel est le sens du terme russe que nous
» traduisons assez improprement par le mot de serf.

» Le servage russe ne fut pas autre chose et n'eut pas

(1) *Revue des Deux-Mondes*, livraison du 1er avril 1876.

» d'autre origine ; il sortit des conditions économiques, des
» conditions physiques même de la Moscovie, considérable-
» ment agrandie par les derniers souverains de la maison de
» Rurick et menacée de voir sa mince population s'écouler
» et se perdre dans ces vastes plaines comme des ruisseaux
» au sein du désert... »

Et, pendant que le paysan, l'artisan, le bourgeois même, ne pouvaient quitter la terre sur laquelle ils étaient nés, le boyard, à l'instigation du souverain, se rapprochait chaque jour de la civilisation occidentale, lui empruntait son industrie, ses connaissances, ses arts, faisait venir sur la terre russe des industriels, des savants, des artistes étrangers : allemands, italiens, français, lesquels, bien entendu, apportaient avec eux leurs goûts, leurs méthodes, leurs préjugés.

Ce fut une véritable invasion rurale et industrielle appuyée sur la haute classe, et contre laquelle le peuple russe, fixé sur le sol, ne pouvait réagir.

L'art russe fut ainsi étouffé au moment même où le pays, après des luttes incessantes et après une longue domination étrangère, commençait à se constituer sur des bases inébranlables. Mais, de même que le moujik conservait le souvenir amer de son ancienne liberté relative, il demeurait en dehors de cette civilisation importée, maintenait soigneusement ses traditions, le respect de ses anciens monuments religieux, de ses anciennes coutumes et continuait à bâtir ses maisons comme ses ancêtres les avaient bâties. La réinstallation, pourrait-on dire, de l'art russe en Russie, non-seulement ne rencontrerait pas les obstacles auxquels une entreprise de cette nature se heurterait dans d'autres pays, mais serait accueillie avec faveur par l'immense majorité de la nation et deviendrait le corollaire de l'émancipation des serfs.

La Russie possède un arsenal d'art d'une extrême richesse ;

pendant plus de deux siècles elle l'a tenu fermé. Il lui suffit aujourd'hui de le rouvrir et d'y puiser à pleines mains.

Plus heureuse que nous sous ce rapport, elle n'aura pas à lutter longtemps dans son propre sein pour reprendre ce qui lui appartient et s'en servir; car, dans cette œuvre de véritable renaissance, elle aura pour elle l'opinion de l'immense majorité des Russes qui n'a pu être entamée par une longue direction étrangère à son génie et qui n'attendait qu'une occasion de se manifester. Mais on ne saurait cependant le dissimuler, pour que l'art russe puisse renouer le fil brisé au XVIIe siècle; pour qu'il puisse, sans longs tâtonnements, en saisir les éléments principaux et les utiliser, il est nécessaire de choisir avec l'esprit critique moderne et de ne pas prendre au hasard.

Nous avons essayé de montrer les origines diverses de cet art, ses transformations, la persistance de certaines théories; il faut dégager les conditions de sa vitalité.

En effet, un art n'est jamais le produit du hasard, la conséquence d'un choix capricieux entre des éléments divers, mais bien, le résultat logique de certaines conditions, les unes purement physiques, les autres morales.

Parmi les conditions physiques, en première ligne il faut placer le climat, les matériaux et la nature des besoins, s'il s'agit de l'architecture; et parmi les conditions morales, les traditions de la main d'œuvre, les sentiments religieux, les usages civils et militaires, les goûts propres aux races.

D'ailleurs, les peuples dont nous connaissons l'histoire n'ont pas inventé un art tout d'une pièce, mais n'ont fait que se servir d'éléments mis à leur disposition par des civilisations antérieures, pour les approprier à leurs besoins et à leur génie. Parfois la transformation est si complète qu'on a grand'peine à démêler ses origines; parfois aussi les retrouve-t-on facilement. C'est le cas de l'art russe. Les origines de cet art sont

aisément découvertes, grâce à la lenteur avec laquelle le peuple russe s'est avancé dans les voies de la civilisation et à son peu de penchant pour les changements brusques.

Parmi les diverses origines de l'art russe, l'art byzantin tient certainement la place principale; mais dès une époque déjà reculée, on entrevoit d'autres éléments qui appartiennent à l'Asie, principalement dans l'ornementation. Ces éléments asiatiques prennent plus d'importance lorsque Constantinople n'est plus le siége de l'empire d'Orient et lorsque les Mongols dominent sur la Russie, sans cependant se substituer au principe de la structure byzantine dans l'architecture et à l'hiératisme dans la peinture religieuse.

Sans parler des éléments secondaires qui apparaissent dans la formation de l'art russe, les deux origines que nous venons d'indiquer, l'une purement byzantine et l'autre asiatique, dominent dans des proportions différentes, il est vrai, mais constituent le fond de cet art russe. Ces proportions peuvent être modifiées et l'ont été souvent, sans détruire l'unité, par la raison que nous avons déjà donnée, savoir : que l'art byzantin lui-même est un composé dans lequel l'élément asiatique entre pour une forte part. Un tableau expliquera mieux qu'un texte la valeur de ces divers éléments.

Russes. { Byzantins. { Scythes... { Asiatique, Aryen.. / Grec.
Grec Hellénique.. { Asiatique iranien. / Pélasgique. / Ionien thyrrénien, Sémitique.
Romain......... { Étrusque. / Grec.
Asiatique........ { Asiatique iranien. / Hindou Aryen. / Persique iranien. / Sémitique.
Mongols.. { Asiatique aryen.. { Inde.
Asiatique jaune... { Mongolie, Chine.

On le voit, l'art russe, soit qu'il dérive de traditions locales scythiques, soit qu'il emprunte à Byzance, soit qu'il reçoive une influence de la domination tatare, va toujours puiser aux mêmes sources asiatiques et, quelle que soit la proportion des différents apports, l'unité ne saurait être rompue. L'Orient lui fournit les neuf dixièmes de ses éléments au moins, et les quelques traditions occidentales et sémitiques qu'il trouve à Byzance ne sont pas assez puissantes pour détruire cette unité. D'ailleurs, l'art russe les néglige, et, de l'art byzantin, ce qu'il prend de préférence, c'est le caractère oriental.

Est-ce à dire que le peuple russe appartienne exclusivement à l'Asie telle que les siècles nous l'ont laissée?

Non, certes.

Les Russes ne sont ni des Hindous, ni des Mongols, ni des Jaunes, ni des Sémites, ni des Iraniens, tels que ceux qui peuplent aujourd'hui la Perse, et si parmi eux on rencontre des traces de ces races diverses, et notamment des Finnois et des Tatars, l'immense majorité de la nation, occupant la Russie d'Europe, est slave, c'est-à-dire âryenne ; mais le contact constant de cette population avec l'Orient, son berceau, a permis à son génie de se développer en dehors des influences occidentales jusqu'au XVIIᵉ siècle.

Les tentatives faites depuis lors pour le plier aux expressions de cet art occidental, et notamment pour lui faire adopter les arts latins, n'ont produit qu'un avortement et n'ont abouti qu'à une mystification trop prolongée.

C'est en se pénétrant de ses origines, en puisant dans son propre fonds, que l'art russe retrouvera la voie qu'il a perdue. Le moment est singulièrement opportun, car l'opinion, en Russie, se prononce chaque jour avec plus d'énergie en faveur de l'autonomie, et l'émancipation des serfs est un pas immense

vers l'établissement d'une nationalité russe indépendante des influences étrangères, vivant de sa propre vie, possédant son génie propre.

La littérature russe, depuis un certain nombre d'années, a, non sans éclat, pris les devants; les arts plastiques suivront ce mouvement national.

Ils sauront retrouver ces traditions soigneusement conservées dans l'âme du peuple et luire d'un éclat tout nouveau entre l'Europe occidentale, qui tâtonne dans la voie des arts, et l'Orient qui s'affaisse.

CHAPITRE IV

L'AVENIR DE L'ART RUSSE

L'ARCHITECTURE

Le climat du centre de la Russie est excessif : très-chaud en été, très-froid en hiver, il exige donc des précautions particulières lorsqu'il s'agit d'élever des édifices publics ou des habitations, et les formes adoptées dans l'architecture de nos climats tempérés de l'Occident ne sauraient convenir dans des contrées où il est aussi nécessaire de se garantir contre l'excessive chaleur que contre l'intensité du froid et la longueur des hivers.

Les maçonneries doivent être épaisses, voûtées et parfaitement recouvertes par des combles qui mettent leurs parements à l'abri de l'humidité et de la gelée aussi bien que de la chaleur. La tuile ou le métal peuvent seuls composer ces couvertures d'une manière efficace, et ces matières se prêtent à la décoration.

Sous un ciel souvent sombre, les couronnements des édifices doivent présenter des silhouettes très-découpées, et leurs surfaces externes, des oppositions très-vives d'ombres et de couleurs, afin d'obtenir de grands effets pendant les longs et beaux jours d'été.

Les architectes russes anciens ont tenu compte de ces deux conditions. Non-seulement ils aimaient ces silhouettes hardiment détachées sur le ciel, mais ils savaient leur donner une allure aussi gracieuse que pittoresque. Sous ces couronnements, de grands murs percés de rares fenêtres, mais bien abrités, et dans lesquels la peinture trouvait des places habilement ménagées ; puis souvent, des portiques bas, larges, trapus préservaient efficacement les personnes qui circulaient autour de l'édifice.

Tout cela ne rappelle en rien l'architecture classique occidentale, mais était parfaitement approprié aux besoins et au climat de la Russie. Les matériaux le plus habituellement employés, la brique, se prêtaient à cette architecture concrète composée de masses, et dans laquelle les détails ne prennent qu'une minime importance.

A l'instar des Orientaux, lorsque les édifices sont voûtés, les couvertures métalliques ou de tuiles reposent directement sur les voûtes, disposées de telle sorte que les eaux s'écoulent entre les reins.

Le programme touchant la structure est aussi simple que rationnel, car ces voûtes pénétrant les murs se tracent à l'extérieur et forment l'abri des parements.

Les combinaisons de voûtes en briques ou tuf peuvent constituer un système alvéolaire facile à construire, très-solide et exerçant peu de poussée. Les arcs chevauchés, encorbellés à l'intérieur, produisent un grand effet sans imposer des difficultés sérieuses de main-d'œuvre.

Ce système de voûte permet de porter des couronnements élevés, ainsi que le démontre la figure 42, et d'obtenir des combinaisons hardies que les Byzantins n'ont fait qu'entrevoir, mais que les connaissances modernes permettent de développer à l'infini, tout en restant fidèle au principe.

L'architecture russe, au point qu'elle avait atteint au xviie siècle, est un excellent instrument en ce que la largeur des principes ne saurait entraver la liberté de l'artiste, et que tout en demeurant fidèle à ces principes on peut concevoir les combinaisons les plus hardies.

Déjà l'architecture byzantine ouvrait aux artistes un champ plus vaste que ne le faisait l'architecture romaine; mais cet art, après ses premiers efforts, semblait s'être confiné dans un formalisme étroit. Dès le xvie siècle, les artistes russes reprennent cet art abandonné et lui ouvrent une carrière nouvelle. Ils sont arrêtés au xviie siècle. C'est au xixe siècle à reprendre l'œuvre interrompue.

Mais, pour mener cette tâche à bonne fin, on doit se pénétrer de l'esprit qui dirigeait ces artistes pendant le cours des xvie et xviie siècles, et *oublier* cet enseignement prétendu classique qui, non-seulement en Russie, mais sur tout le continent européen, a fait dévier l'art de sa marche logique, conforme au génie des races et des nationalités.

Essayons donc de montrer les méthodes propres à assurer de nouveau cette marche.

Prenons d'abord les voûtes, qui sont, dans l'architecture byzantine aussi bien que dans l'architecture française du moyen âge, les premiers éléments constitutifs de l'édifice. Et, en effet, la voûte abrite les surfaces à occuper, c'est donc à elle à imposer les piliers, les supports, les points d'appui.

Une surface étant à couvrir, par quelle combinaison la peut-on couvrir?

Cela posé, il s'agit de chercher un système de voûte, puis les moyens de soutenir celle-ci à la hauteur voulue. Rien n'est plus conforme à la logique que cette manière de procéder employée par les architectes byzantins et par ceux de la France du moyen âge avec une grande liberté dans l'application, sans

que cependant les deux systèmes soient identiques dans les moyens d'exécution ou dans la pratique.

Évidemment, quand on considère les constructions moscovites, les architectes russes ont cherché à développer le système de voûtage appliqué par les byzantins; et s'ils ont été arrêtés dans leurs tentatives par le faux goût classique occidental, au XVIIe siècle, rien ne les empêcherait de reprendre aujourd'hui les applications de ce système, en profitant des perfectionnements que les procédés de structure et la nature des éléments dont on dispose aujourd'hui permettent d'apporter à ce genre de construction.

Ce qui distingue la voûte byzantine de la voûte romaine occidentale, c'est une extrême liberté dans l'emploi des moyens et une facilité d'exécution, — ainsi que nous l'avons démontré dans le chapitre Ier, figures 2 et suivantes — facilité d'exécution donnée par la longue pratique acquise par les Orientaux dans ce genre de structure. Mais au XVIe siècle, les Russes n'étaient pas sans avoir quelques notions de la voûte gothique inventée en France à la fin du XIIe siècle et dont le principe s'était répandu sur toute la surface de l'Europe dès la fin du XIIIe siècle.

Si l'emploi des arcs-cintres permanents permettait d'étendre encore le champ des applications de la voûte byzantine, cet emploi présenterait, à plus forte raison aujourd'hui, des ressources nombreuses et dont les constructeurs tireraient grand profit.

Il suffira de fournir quelques exemples pour démontrer les avantages qu'offrirait la reprise des moyens tentés pendant les XVe et XVIe siècles, en Russie.

Soit (pl. XXII) une salle, dont en A, nous donnons le plan, à l'une de ses extrémités.

Salle vaste, dont le dans-œuvre, entre les colonnes, pré-

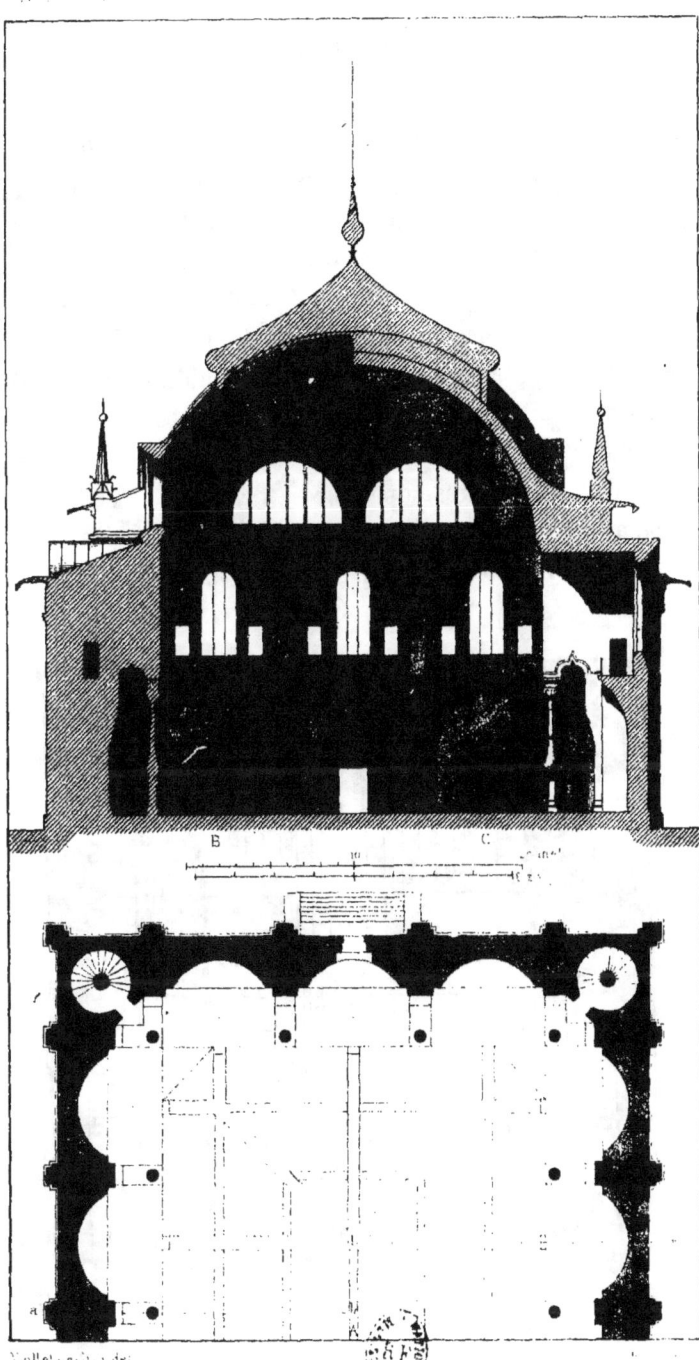

sente une ouverture de 23 mètres. Il s'agit de la voûter et de l'éclairer largement, suivant le système de structure russe. Sur les colonnes, supposées, dans le cas présent, de métal, et sur les contre-forts formant niches intérieures, à rez-de-chaussée on élèvera les berceaux qui, pénétrant la clôture, au premier étage, suivant la méthode byzantine, composeront la **puissante buttée destinée à maintenir le voûtage**. Des clefs de tête de ces berceaux partiront les arcs-doubleaux plein-cintre qui formeront l'ossature de la grande voûte.

D'une clef à l'autre, seront bandées les archivoltes des baies demi-circulaires supérieures, destinées à éclairer largement cette voûte.

— D'un arc-doubleau à l'autre, cinq arcs-pannes : un à la clef

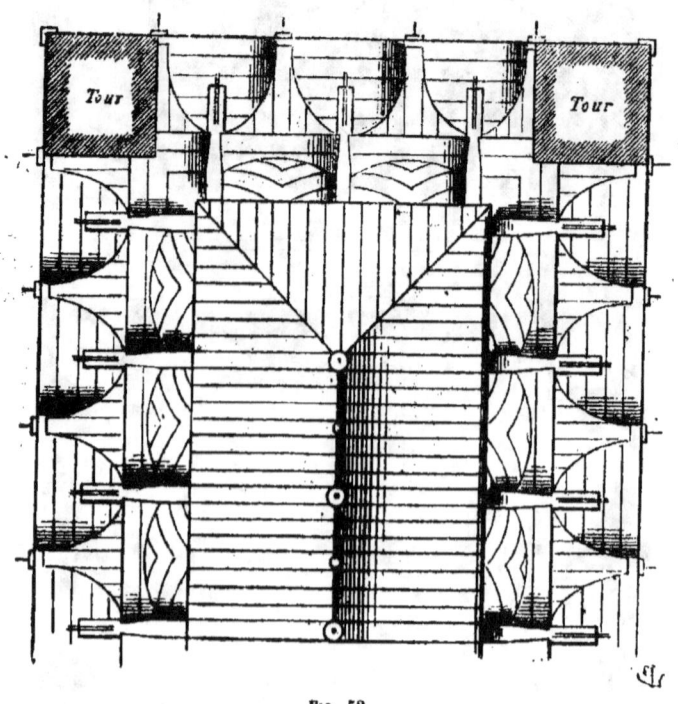

Fig. 58.

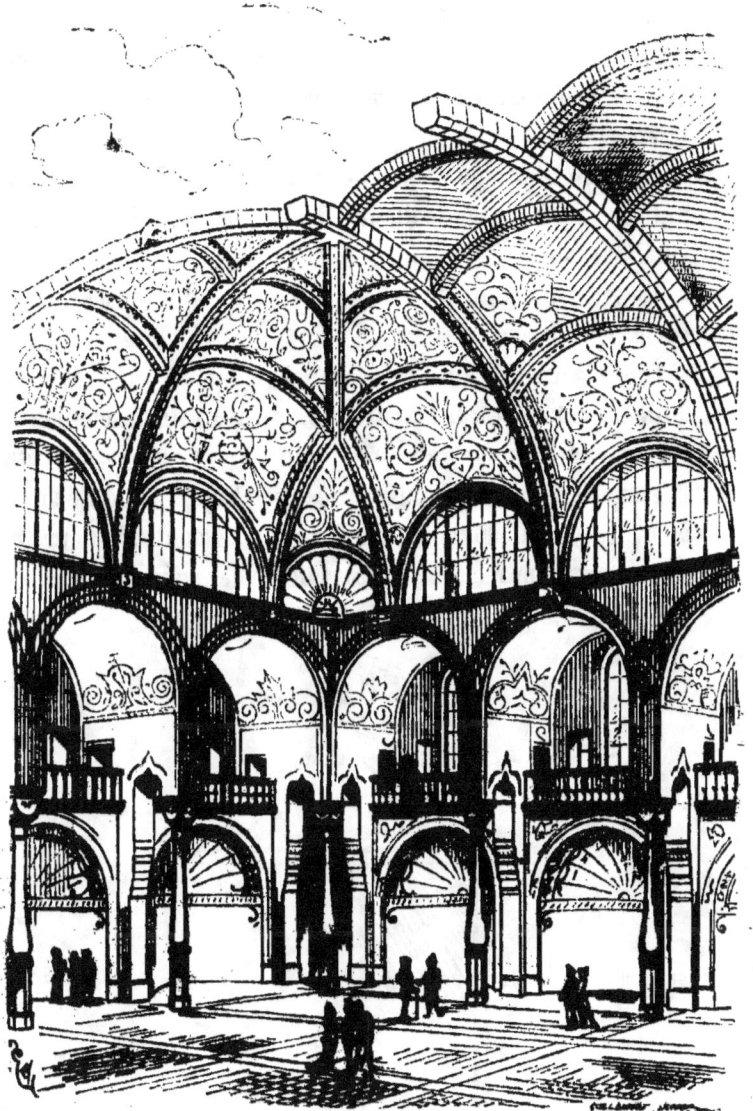

Fig. 50.

suivant l'axe et deux de chaque côté sur les reins, permettront de fermer les intervalles entre les arcs-doubleaux, par des berceaux annulaires dont nous décrirons la structure tout à l'heure.

Le plan A indique comment les arcs sont disposés à l'extrémité de la salle, afin de donner des croupes intérieurement et extérieurement.

En B, nous donnons la coupe de cette salle sur *ab* et en C sur *de*.

Grâce à ce système de chevauchement des arcs (système entièrement russe), la construction présente un ensemble cellulaire très-bien contrebutté en tout sens et qui permet l'établissement facile des couvertures métalliques et de l'écoulement des eaux pluviales, ainsi que le démontre la figure 58 présentant la projection horizontale de ces couvertures.

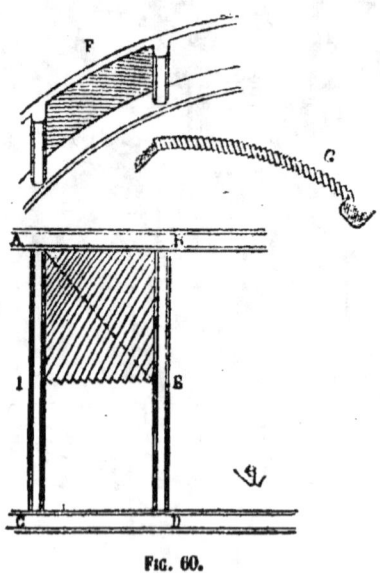

Fig. 60.

Une construction de ce genre se prête parfaitement à l'em-

ploi de la brique ou de très-petits matériaux, avec enduits peints à l'intérieur.

La figure 59 permet d'apprécier ce système de structure et les moyens décoratifs qui ne contrarient en rien cette structure, conformément à la donnée byzantine, ainsi que l'aspect intérieur de ce vaisseau.

Les remplissages annulaires entre les arcs-doubleaux faits de brique ou de tuf peuvent être fermés sans cintres, car les briques peuvent être posées suivant une faible inclinaison. Soit, figure 60, un des compartiments de cette voûte en projection horizontale, A B et C D étant des portions d'arcs-doubleaux, et A C, B D, les arcs-pannes, traçant la voûte annulaire; puis F, la coupe sur I E. Les rangs de brique seront posés ainsi que l'indiquent les lignes courbes diagonales en projection horizontale, et, si nous faisons une section sur A E (voyez en G), ces rangs de brique n'ayant qu'une très-faible inclinaison pourront être posés sans cintres, et leur poussée sera nulle. Les saillies d'intrados formées par les arêtes de ces briques gripperont l'enduit.

Il paraît inutile d'insister sur les avantages de cette structure de voûtes qui dérive des éléments byzantins et orientaux mahométans et qui se prête si bien à la décoration.

Quant à l'aspect extérieur de cette salle, la figure 61, qui donne l'élévation d'un angle, permettra de s'en faire une idée.

Cet exemple montre quelles ressources possède cet art russe quant à ce qui touche proprement à la structure des voûtes.

Mais on a vu déjà comment les architectes russes ont su tirer parti de la coupole dans leurs églises. Il est bon d'insister sur les systèmes de constructions appliqués ou pouvant être appliqués conformément à la donnée admise.

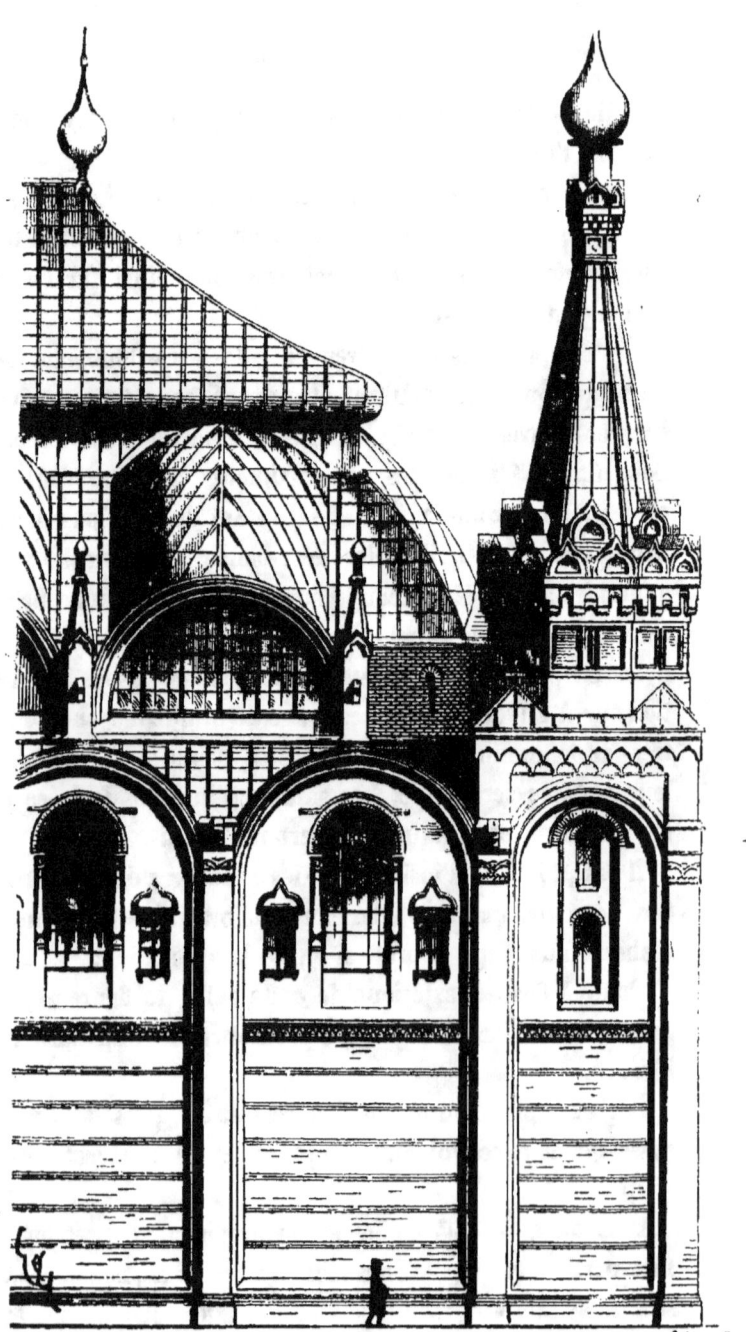

Fig. 61.

Soit (pl. XXIII), en A, la projection horizontale d'une moitié de coupole portée sur quatre arcs-doubleaux. Au-dessus des reins de ces arcs-doubleaux, dans les angles, des trompillons B seront établis, sur lesquels d'autres arcs-doubleaux de plus faible diamètre seront bandés; puis encore des trompillons d'angle C recevant quatre arcs-doubleaux plus petits. Ainsi le carré sera réduit de E F en G H (voyez la coupe). Dans ce dernier carré sera inscrit un octogone, puis dans celui-ci un deuxième octogone contrarié; puis un troisième, également contrarié, lequel recevra la tour circulaire ou lanterne supérieure.

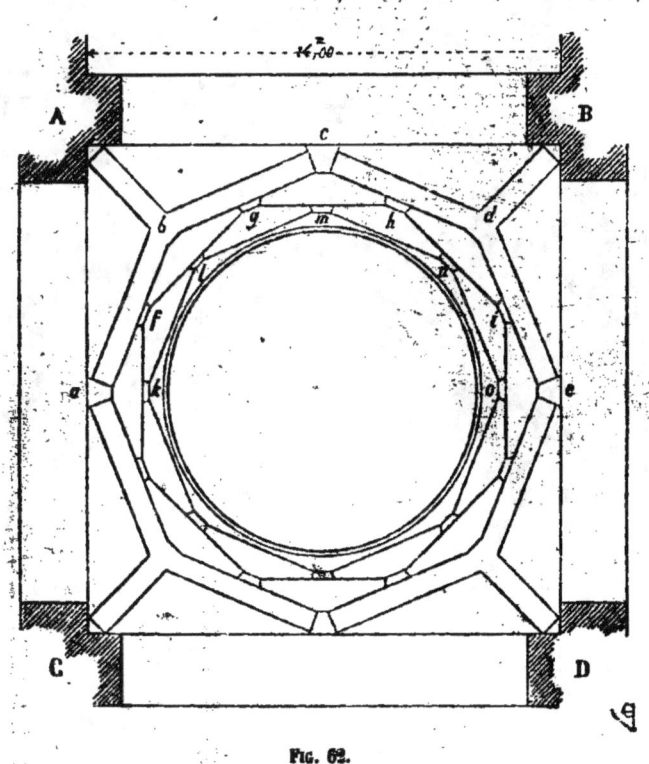

Fig. 62.

Cette structure apparaîtra franchement à l'extérieur et com-

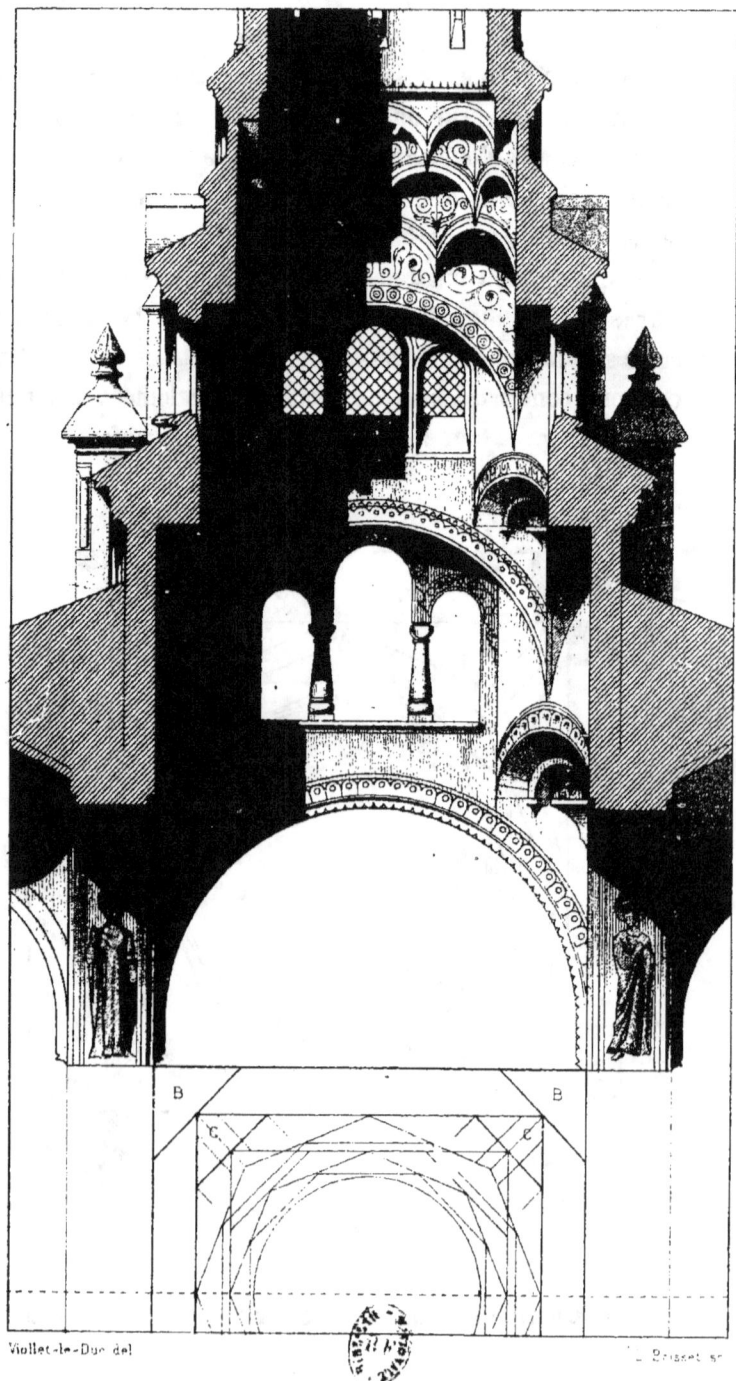

COUPOLE AVEC ARCS ENCORBELLÉS ET JOURS

posera la décoration, ainsi que le montre la planche XXIV, A B traçant la coupe de la voûte de la nef.

Si l'on admet que cet extérieur soit revêtu en partie de briques ou de faïences émaillées, et que l'intérieur soit décoré de peintures, que le comble de la tourelle soit doré, on peut imaginer l'effet de cette construction, du dehors et du dedans.

Mais ce système d'arcs chevauchés permet des applications diverses et se prête à couvrir de larges espaces.

Soit, par exemple, figure 62, le plan d'une coupole à élever sur quatre piles A B C D. On tracera d'abord les quatre grands arcs-doubleaux A B, B D, C D, A C, que nous supposons avoir 13 mètres de diamètre. On inscrira dans le carré un octogone $abcde$, etc., et des arcs seront bandés de c en a, de c en e, brisés à la clef en b et d conformément au tracé de l'octogone, puis pour buter ces brisures, des portions d'arcs seront également bandées de A en b, de B en d, etc. Les points b et d seront ainsi parfaitement fixes. Dans cet octogone, on tracera les arcs fg, gh, hi, etc., puis les arcs chevauchés kl, lm, mn, no, etc., sur lesquels pourra être fermée la coupole.

Pour bien faire comprendre cette structure, nous en donnons la vue perspective intérieure, planche XXV.

Il est évident que ces combinaisons d'arcs se prêtent singulièrement à la décoration en donnant des jeux d'ombres et de lumière d'un grand effet; les surfaces verticales recevant le jour d'en haut et les arcs projetant des ombres assez fermes pour faire ressortir l'éclat des parties éclairées.

Chacun a pu constater combien les pendentifs supportant les coupoles, depuis la construction de l'église de Sainte-Sophie de Constantinople, sont d'un aspect lourd, mou, et comme la lumière se répand mal sur leurs surfaces gauches.

S'ils paraissent lourds, aussi le sont-ils en effet. On ne peut faire le même reproche à la structure dont nous donnons ici

un spécimen. Les forces et les pesanteurs sont parfaitement équilibrées, les poussées aussi réduites que possible.

Les architectes russes, en chevauchant les arcs, avaient donc appliqué un des principes de la structure des voûtes byzantines et ouvert un champ étendu aux combinaisons des constructeurs.

Le système d'arcs chevauchés est très-soutenable en théorie, les branches d'arcs étant et devant être considérées comme des lignes de transmission des pesanteurs. Car, en supposant un plan vertical de constructions élevé conformément au tracé,

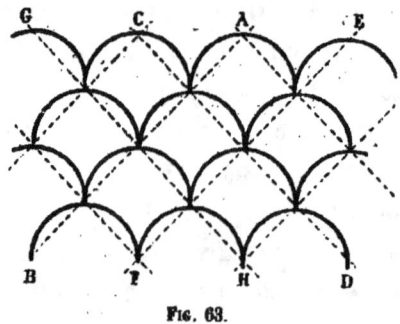

Fig. 63.

figure 63, il est clair que toutes les pressions passent par les lignes A B, C D, E F, G H, et se résolvent aux points B F H D, suivant un équilibre parfait.

Les Romains avaient déjà adopté ce système dans quelques-unes de leurs constructions et notamment au Panthéon de Rome; les Byzantins le développèrent et plus encore les Russes dans leurs édifices des xv°, xvi° et xvii° siècles. Rien n'empêche qu'on ne continue à en tirer tout le parti possible.

Pour les coupoles, par exemple, en combinant les encorbellements avec les arcs chevauchés, on peut obtenir des jours dans les tympans de ces arcs, lesquels seraient d'un effet saisissant.

L'ART RUSSE

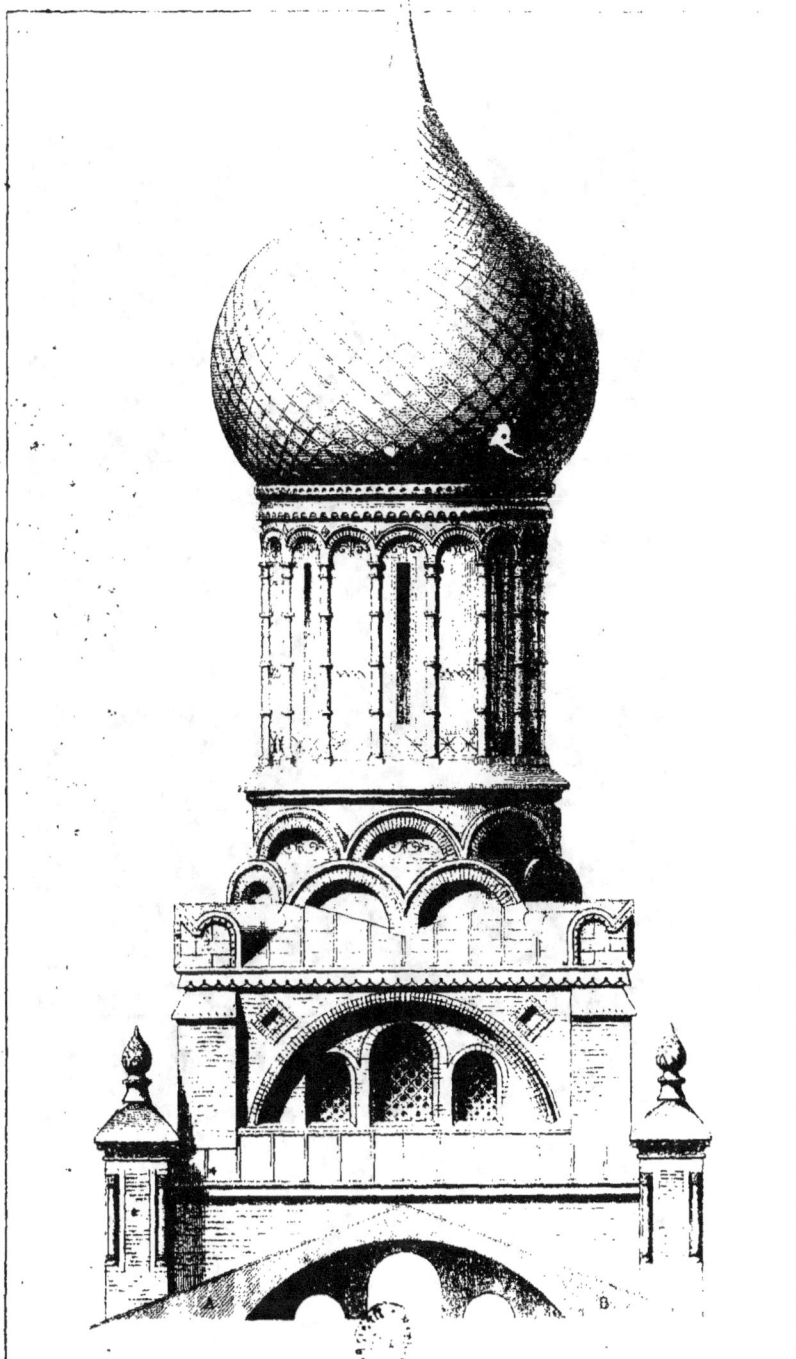

Viollet-le-Duc del.

Vᵉ A. MOREL et Cⁱᵉ Éditeurs

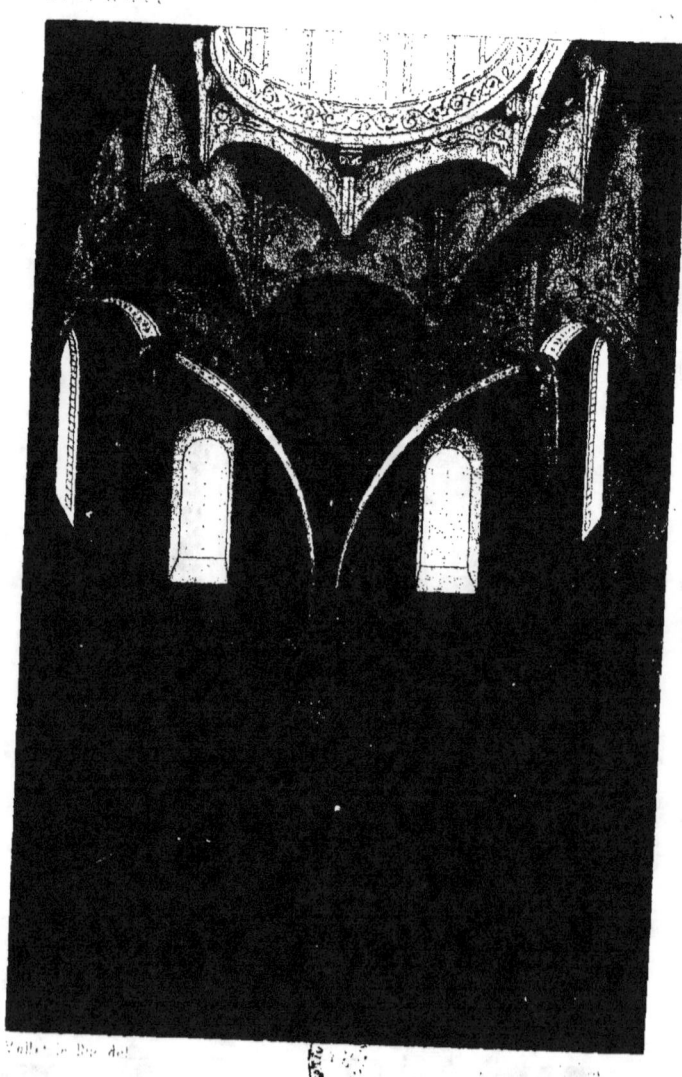

Soit, figure 64, en A, le plan du quart d'une coupole posée

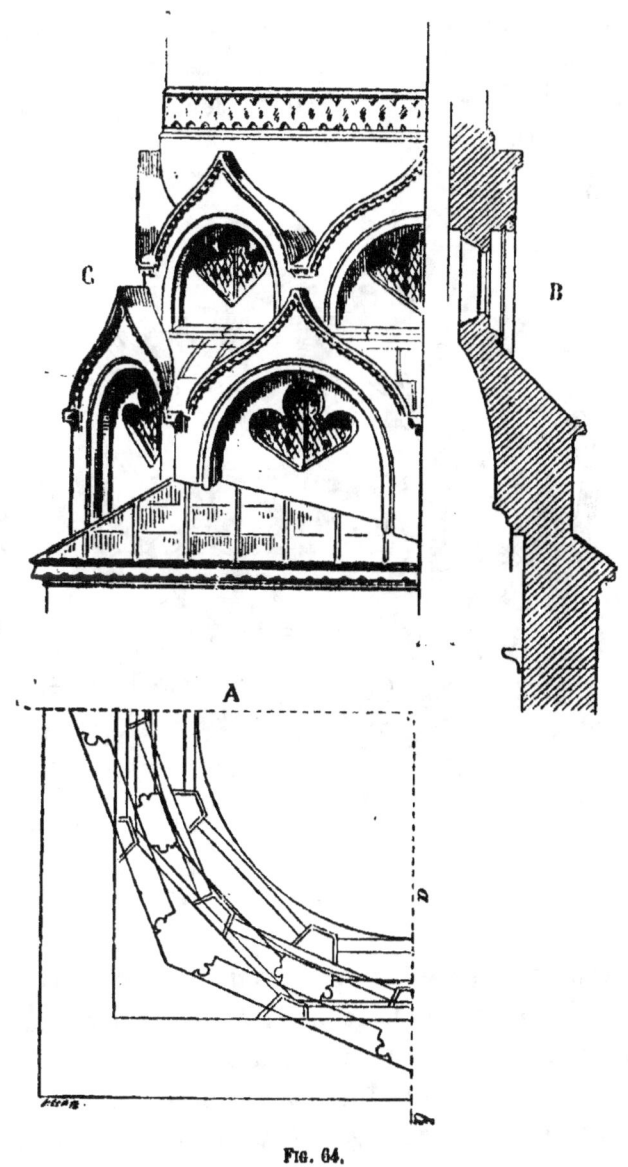

Fig. 64.

sur quatre arcs-doubleaux. On obtiendra d'abord un octogone au moyen de quatre arcs en gousset ; puis, suivant la méthode indiquée précédemment, on chevauchera un deuxième octogone au moyen d'arcs, sur le premier ; puis un troisième également chevauché. Mais, pour éviter les angles rentrants dans les tympans des arcs, sur l'extrados de ceux-ci, — on procédera par encorbellement, de telle sorte que ces tympans, sous les

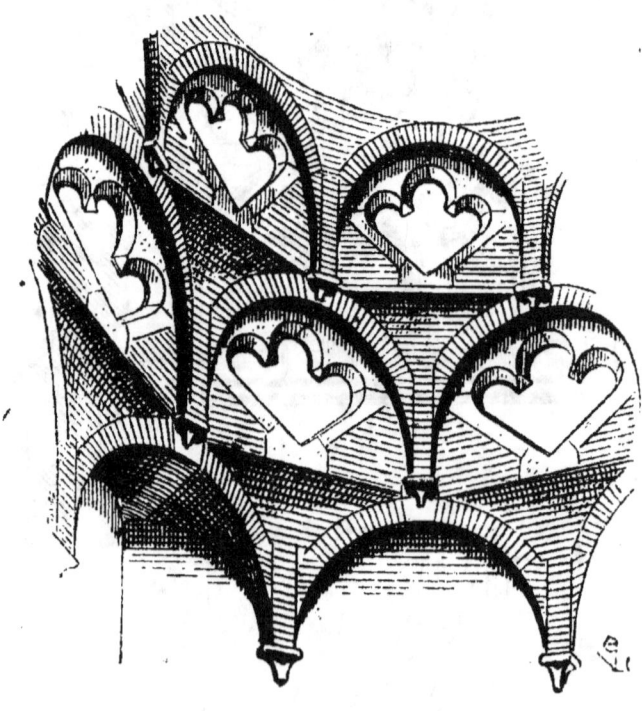

Fig. 65.

cintres, soient parallèles aux faces des arcs. Dès lors, il sera possible d'ouvrir des jours dans ces tympans, ainsi que le fait voir la perspective intérieure, figure 65.

La coupe B (fig. 64), faite sur *a b*, indique la construction, et la moitié de l'élévation géométrale C montre comme ces arcs

se manifestent à l'extérieur et forment la décoration naturelle du soubassement de la tour cylindrique, percée elle-même de baies et fermée par une calotte hémisphérique.

Nous n'avons pas là prétention de montrer toutes les ressources que l'on peut tirer de ce système de voûtage des coupoles, car elles se présentent à l'infini ; nous avons voulu seulement démontrer comment, ce système admis, les constructeurs ont entre les mains un procédé ingénieux, simple, léger, — car tout cela peut s'élever sans cintrages, mais avec quelques planches coupées à la demande des courbes, — qui laisse une grande liberté de combinaisons et qui permet l'emploi de matériaux ordinaires, brique ou tuf ; car ces structures sont habituellement enduites à l'intérieur comme à l'extérieur ; peintes ou revêtues de faïences émaillées, à l'instar des édifices de la Perse.

Avant de quitter ce sujet, il est utile, pensons-nous, de donner encore un exemple de voûte de coupole suivant un parti conforme aux données byzantines, mais avec une application d'arcs croisés.

Soit en A, figure 66, le plan de la moitié d'une coupole inscrite dans un carré. Nous traçons quatre arcs plein-cintre ab, cd, ef, etc. Ces quatre arcs se croisent en g et h. Dans le carré $ghbd$, nous poserons les arcs goussets ik qui nous permettront d'élever une lanterne octogone.

En B est tracée la coupe de cette construction sur mn et en C l'élévation extérieure.

Ce système nous a permis d'ouvrir les jours oop dans les tympans, lesquels éclairent parfaitement les berceaux rampants q et l'intrados des berceaux formant goussets, de telle sorte que les triangles s demeurent relativement sombres, ce qui ajoute à l'effet de ce voûtage.

Seuls les quatre arcs croisés exigent des cintres, les rem-

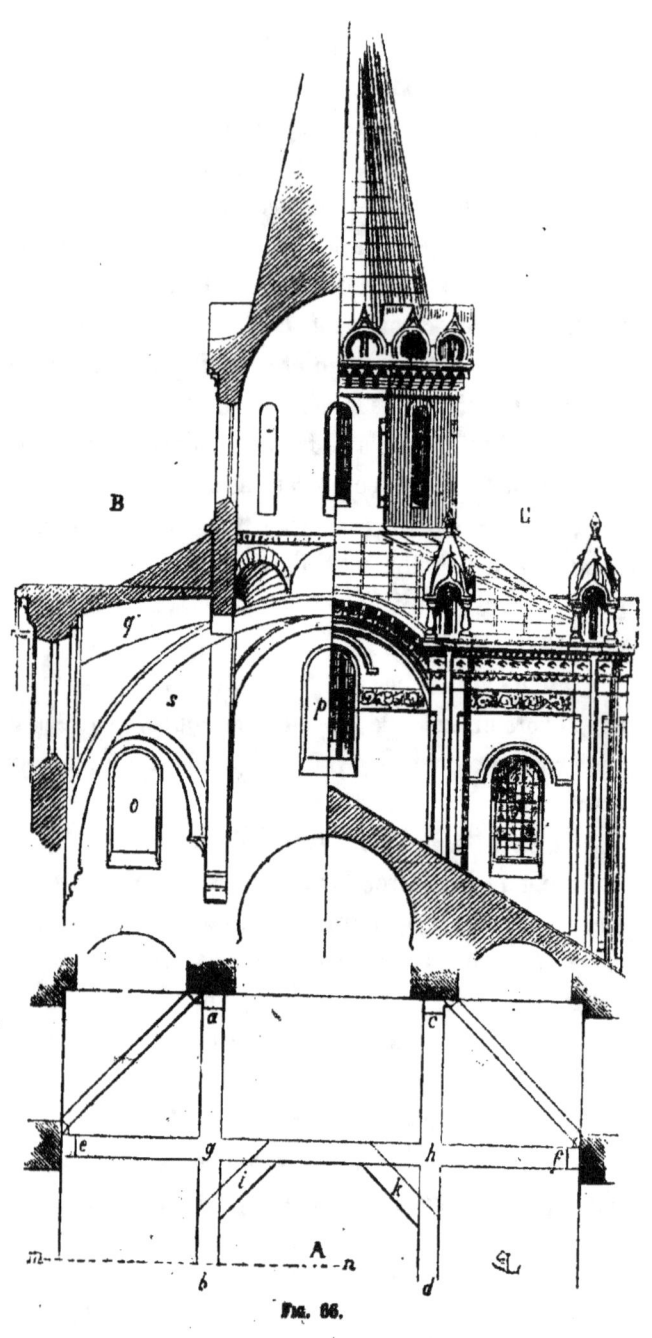

Fig. 66.

plissages pouvant être fermés suivant la méthode byzantine précédemment indiquée. On admettra que cet intérieur se prête parfaitement à la peinture, et il ne faut pas oublier que l'architecture russe au moment de sa splendeur, comme toutes les architectures qui comptent dans l'histoire des arts, a toujours appelé la peinture à son aide, aussi bien à l'extérieur des édifices qu'à l'intérieur, non point par l'apport parcimonieux de quelques marbres colorés ou de quelques touches brillantes, mais en adoptant de grands partis, francs, en trouvant pour cette peinture de larges places convenablement disposées, et en accusant hardiment des contrastes entre les parties peintes et des surfaces unies.

C'est en cela encore que la bonne architecture russe se rapproche des arts de l'Orient; elle fixe l'attention sur un point, sait faire des sacrifices pour obtenir un effet saisissant, et ne porte pas indifféremment partout une ornementation banale. Nous disons la bonne architecture russe; car cet excès d'ornementation, de détails, de membres inutiles, se manifeste précisément au moment où cette architecture s'avise de vouloir imiter l'Italie et l'Allemagne.

Alors, les pilastres, les corniches, les ornements de toutes sortes viennent se plaquer les uns contre les autres ou les uns sur les autres, sans trop de raison et détruisent cette unité qui charme dans les monuments dépourvus de ces superfétations.

C'est sur cette qualité d'unité que nous allons maintenant insister, en démontrant d'abord qu'elle est liée au système de structure adopté et qu'elle n'est obtenue que si la décoration n'est en réalité que l'expression de cette structure.

On sait avec quelle large entente des effets l'architecture dite arabe, aussi bien que l'architecture de la Perse, avaient su répartir l'ornementation à l'intérieur comme à l'extérieur des édifices. Celle-ci s'attachait à quelques parties de remplis-

sage en laissant reposer les yeux sur de grandes surfaces lisses et solides. Cette qualité est intimement liée au système de structure. Elle laisse voir l'ossature spéciale, ne dérange en rien ses grandes lignes qui conservent toute leur pureté. Et, à ce propos, que l'on nous permette une courte digression.

Quand les Grecs ont inauguré l'admirable système d'architecture dont nous connaissons les débris, ils ont admis comme principes la plate-bande et le support vertical, c'est-à-dire l'entablement et la colonne. C'est cette ossature à laquelle ils ont prétendu donner une élégance et une beauté de formes incomparables, sans toutefois que cette décoration nuisît en rien à la qualité de support et de membres supportés. Au contraire, le galbe des colonnes dorique et ionique, le profil des entablements de ces ordres accusent nettement les fonctions de ces parties essentielles de l'architecture.

Mais les Grecs de la haute antiquité ne firent pas de voûtes, non certainement par ignorance, mais parce qu'ils ne trouvèrent pas l'emploi de ce mode de structure, ou qu'ils le dédaignèrent comme œuvre de Barbares.

En effet, les Assyriens, Mèdes et Perses, faisaient des voûtes et les maintenaient au moyen de massifs épais composés habituellement de briques crues avec revêtements d'enduits, de terres émaillées et de plaques de pierre. Les Grecs ne voulurent pas s'assujettir à ce travail d'empilage de matériaux grossiers qui ne représentait pas, pour eux, une œuvre d'art. D'ailleurs, ils ne disposaient pas des moyens puissants, des bras employés par les monarques asiatiques, et s'en tinrent au principe de la plate-bande ou du plafond reposant sur des supports verticaux.

Cependant les Romains avaient, dès l'époque de la république, adopté la voûte; et, avec plus d'amour de la richesse que de goût, sous l'empire, ils appliquèrent à cette structure

les ordonnances grecques. Ce vêtement grec ne s'accordait guère avec le mode de structure voûtée ; mais les Romains prenaient volontiers de toutes parts et s'inquiétaient médiocrement de savoir si les arts divers qu'ils mettaient ainsi en contact s'accordaient entre eux.

Lorsque l'empire fut transporté à Byzance, les artistes grecs reprirent ce mélange et firent dériver les formes apparentes de l'architecture de la voûte. Ils abandonnèrent ces ordres et ces entablements qui n'avaient plus que faire avec le mode de structure adopté, et accusèrent les points d'appui des voûtes en se gardant de leur enlever leur puissance apparente par des décorations parasites. L'ornementation fut reléguée dans les remplissages, dans les tympans, sur les couronnements. Ce système était déjà, du reste, admis en Orient et notamment dans les édifices voûtés de la Mésopotamie. Il fut suivi dans la Perse et se manifesta dans les anciens édifices arabes du Caire.

Il était naturel que l'art russe s'y conformât, et ainsi fit-il jusqu'au moment où l'engouement pour les arts italiens de la décadence détourna les architectes russes des principes inhérents à la structure voûtée, suivant le mode byzantin, pour leur faire adopter ces ordonnances de placages prétendus classiques et d'un goût douteux.

Il est donc essentiel de poser les limites dans lesquelles la décoration architectonique des édifices voûtés, suivant le mode russe, peut se développer sans nuire au caractère propre à la structure adoptée.

Nous avons vu que l'un des caractères de cette structure voûtée est de faire apparaître, à l'extérieur, les traces des voûtages intérieurs.

Les monuments russes présentent des exemples nombreux de ce système rationnel, solide, et qui se prête à la bonne

disposition des couvertures métalliques posées sur l'extrados même de ces voûtes.

Ainsi l'édifice voûté s'accuse, à l'extérieur, par des travées, et sous les voûtes, la construction, suivant le mode byzantin, n'est plus qu'une clôture qui n'a rien à porter, qui peut être percée de baies et recevoir telle décoration que l'on veut y mettre, d'autant que cette décoration peut être abritée par la saillie des archivoltes traçant à l'extérieur les voûtes intérieures.

La planche VI explique comment les architectes russes du XIIe siècle surent se conformer à cette donnée.

La cathédrale de l'Assomption, à Moscou (Kremlin), qui date du XIVe siècle, nous montre une disposition décorative d'un grand effet. Sous les archivoltes extérieures qui tracent les voûtes, dans les tympans, sont disposées de grandes peintures au-dessus de l'abside et des absidioles. Pour mieux abriter ces peintures, les couvertures semi-circulaires forment une saillie très-prononcée, et sont portées par une combinaison de charpenterie.

Il est bon d'indiquer le parti que l'on peut tirer de cette conception.

Soit, figure 67, une travée d'angle d'un édifice voûté conformément au mode admis dans la construction des églises russes. En A le plan de cette travée, et en B l'élévation géométrale. En examinant le plan, on observera que les piles portant les arcs sont évidées en *c*, suivant une disposition fréquemment admise dans les édifices de l'Arménie. Et, en effet, la buttée des arcs D est largement maintenue par les deux saillies E.

Nous allons voir maintenant de quelle utilité peuvent être ces évidements.

Sur les colonnes engagées qui montent de fond, reposent

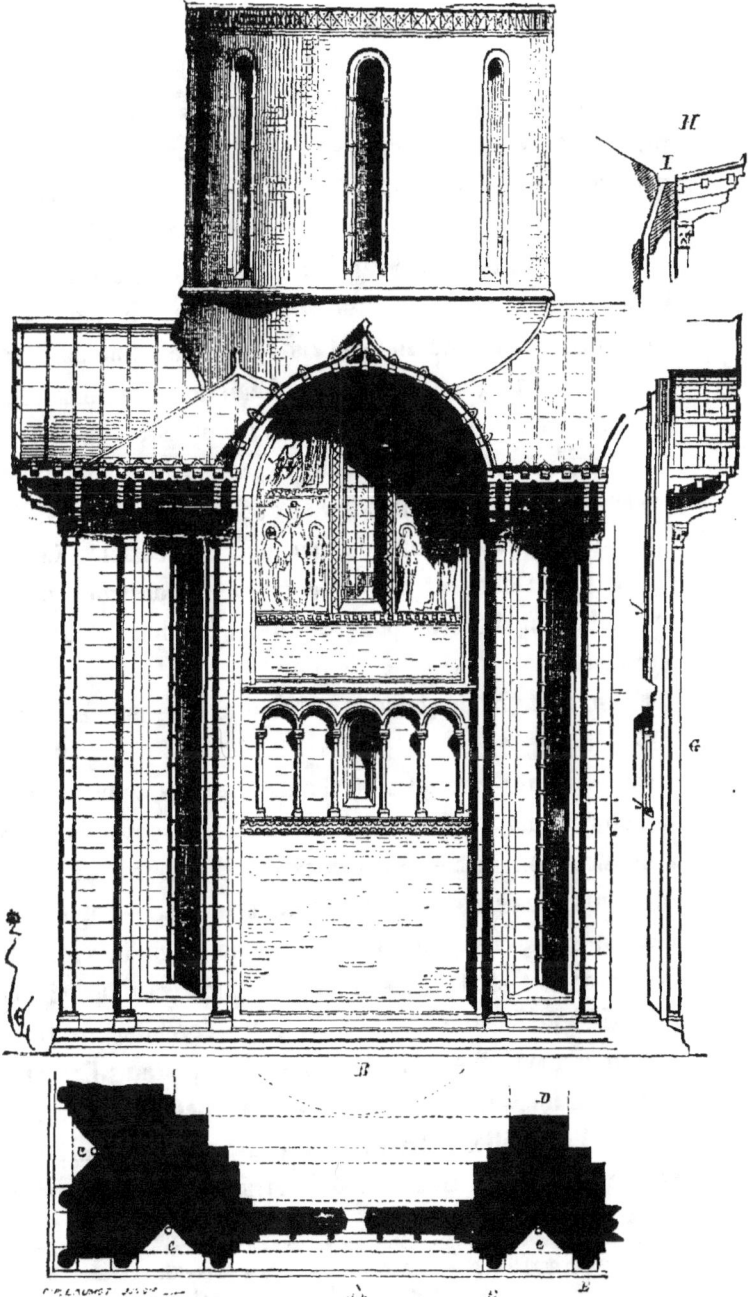

Fig. 67.

les charpentes qui reçoivent les parties saillantes de la couverture (1). Ces saillies sont assez prononcées pour abriter complétement les tympans qui peuvent, dès lors, être décorés de peintures ou de mosaïque. La coupe G, faite sur l'axe du grand arc, montre la disposition de l'auvent; et la coupe H, faite sur l'axe des évidements triangulaires, la disposition de la corniche de charpente avec son chéneau I vidangé par une conduite qui passe au sommet de l'angle rentrant de l'évidement. Puis la figure 68 donne le détail de la combinaison de charpenterie sur les chapiteaux des colonnes engagées.

Cette construction est rationnelle : les pleins sont établis en raison des résistances à opposer aux poussées des voûtes. Il n'y a, en œuvre, que le cube de maçonnerie nécessaire. Ces évidements, qui donnent de la légèreté à la construction, sont favorablement disposés pour faciliter l'écoulement des eaux pluviales.

Enfin, toute la maçonnerie est bien abritée par ces auvents très-saillants.

Le faux goût classique fit abandonner ces couronnements saillants depuis le XVII⁰ siècle, bien qu'ils fussent indiqués par la construction même. On n'en retrouve aujourd'hui que des fragments; mais ils étaient primitivement très-usités, aussi bien dans l'architecture religieuse que dans l'architecture civile russe, et c'est encore là une tradition orientale hindoue qui établit une distinction franche entre l'architecture byzantine proprement dite et l'architecture russe. Dans l'architecture byzantine, nulle apparence de construction de charpente ni même de traditions dérivées de la charpenterie. Dans l'architecture hindoue, la tradition de la structure de bois apparaît

(1) Dans la plupart des églises russes, ces auvents de charpente ont disparu, ainsi que les anciennes gargouilles, et les couvertures sont munies de gouttières avec conduites qui se traînent gauchement le long des murs. Aujourd'hui, les chapiteaux de ces colonnes ne sont plus couronnés et leur destination n'est plus expliquée.

partout, même lorsque les édifices sont taillés dans le roc,

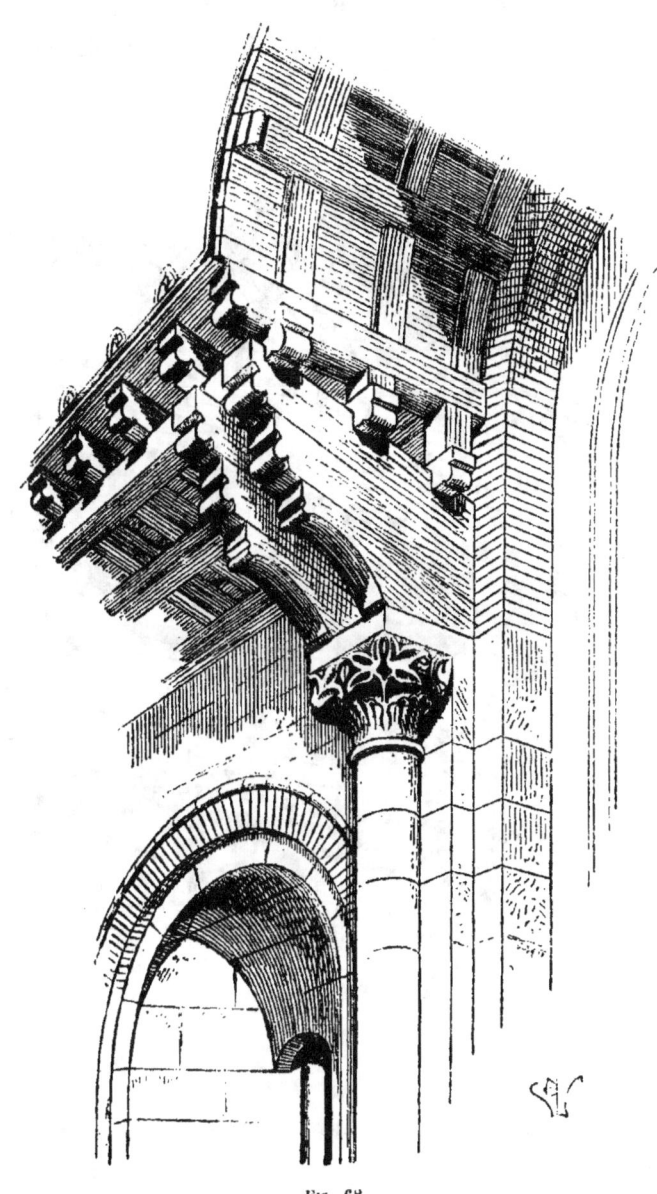

Fig. 68.

comme nous l'avons fait voir (fig. 36). Il en est ainsi dans l'architecture russe : les formes données par la structure de bois apparaissent conjointement à celles fournies par l'emploi de la voûte, et quand, au XVIIe siècle, les architectes russes

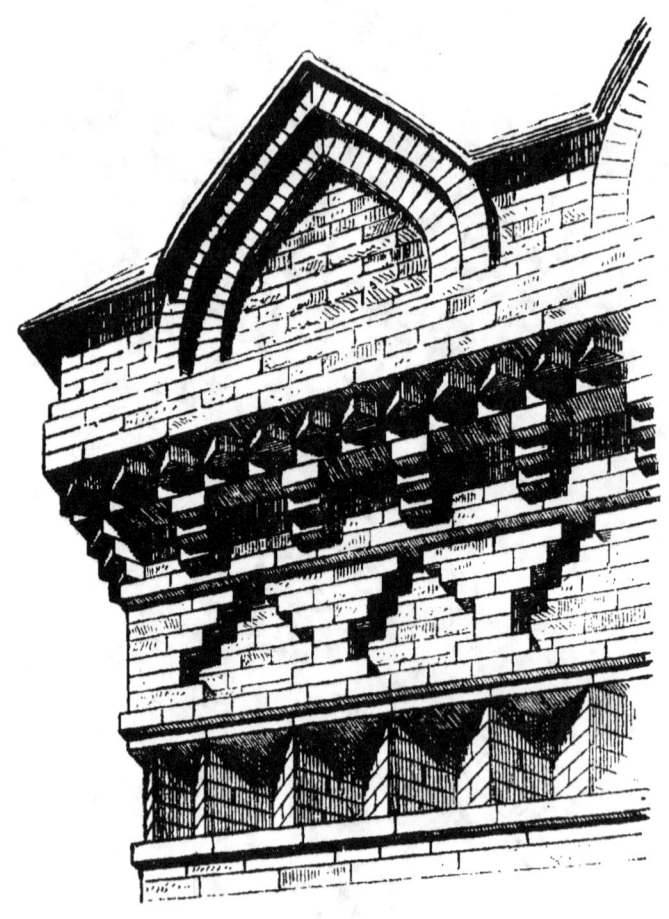

Fig. 69.

prétendirent remplacer ces auvents préservatifs de bois par des couronnements saillants de maçonnerie, ils donnèrent à ceux-ci

des formes empruntées à cette structure de bois, bien qu'ils n'employassent le plus souvent que de la brique ou du moellon revêtu d'un enduit.

Ces architectes pouvaient, même avec de la brique, composer des encorbellements assez saillants et riches; ce qu'ils obtenaient en chargeant toujours chaque rang de ces briques à la queue.

La figure 69 présente une de ces corniches en perspective, la coupe étant donnée en A et le plan de l'angle en B (fig. 70).

Fig. 70.

On comprend que si l'on employait dans ce mode de construction des briques émaillées de diverses couleurs, on obtenait des effets décoratifs d'un effet très-vif.

La planche XXVI fournit encore un exemple de ces couronnements d'une tourelle à huit pans, revêtue de briques émaillées et de plaques de faïence.

Mais il faut dire qu'au commencement du XVII° siècle l'architecture moscovite présente rarement des exemples de constructions exécutées avec soin. Les enduits colorés rem-

placent habituellement les briques et faïences émaillées et ces enduits sont parfois même assez grossièrement exécutés. Toutefois, les éléments existent, et dans un art qu'il s'agit de faire renaître, il est essentiel de distinguer ces éléments sans s'arrêter aux applications grossières qui en ont été faites.

La Russie, pour faire éclore une véritable Renaissance, ne doit pas se borner simplement à reproduire matériellement les exemples laissés au moment où l'art slave fut tout à coup arrêté dans sa marche par l'imitation peu réfléchie des œuvres occidentales, elle a mieux à faire : choisir parmi ces éléments ceux qui permettent une application perfectionnée, ceux qui proviennent des sources les plus pures, les plus originales, les plus conformes au génie national ; les structures qui s'accordent le mieux avec les habitudes, les traditions, les matériaux, la nature du climat ou les ressources locales. Parfois, une œuvre barbare, dont l'exécution est médiocre par suite de circonstances particulières, ou l'intervention d'un artiste peu soigneux, fournit cependant des motifs qui, repris par un homme de talent, se prêtent à une excellente interprétation. Ainsi, par exemple, on remarque toujours dans les édifices russes un sentiment très-délicat des proportions, malgré une exécution souvent grossière. Cette qualité est apparente dans les couronnements, dans la disposition des pleins et des vides, dans les silhouettes générales de l'architecture. Elle est trop précieuse pour qu'il ne faille pas en tenir grand compte, lorsqu'il s'agit de reprendre cet art et d'en développer les applications.

S'il est bon, s'il est conforme à un état civilisé d'apporter des soins minutieux dans l'exécution des détails d'une architecture, il serait déplorable que cette préoccupation fît négliger l'étude très-attentive des effets que doivent produire les ensembles.

C'est ce qui est arrivé en France : les architectes ont le plus souvent apporté dans l'exécution des détails une rare perfection ; mais ce soin semble les avoir détournés de l'entente des effets d'ensemble. Il est vrai qu'ils s'imposaient une tâche ingrate. Ils prétendaient soumettre l'architecture antique aux besoins, aux habitudes, aux mœurs de notre temps et en reproduire les formes à l'aide de matériaux que les anciens ne possédaient pas ou dont ils ne faisaient pas emploi.

Abandonnant les plates imitations de l'architecture occidentale, — qui elle-même n'est qu'un pastiche peu raisonné des arts de l'antiquité, — les architectes russes ont, par devers eux, un art déjà formé, qui n'est pas parvenu cependant à sa maturité, mais, par cela même, qui est plein de promesses et est susceptible d'un grand développement, à la condition de ne point mentir à ses origines, de rester logique dans ses expressions et de choisir dans les éléments qui le composent les motifs les plus purs et les plus délicats.

Nous ne prétendons pas, cela va sans dire, fournir des modèles, car cette prétention serait ridicule, mais nous essayons de montrer la méthode à suivre dans la composition de cette Renaissance d'une architecture russe, en choisissant précisément parmi ces éléments fournis par le passé et dont les sources ont été indiquées par nous.

Cette méthode consiste donc dans un travail de sélection que chacun peut entreprendre en se pénétrant des principes sur lesquels cet art russe s'appuyait encore au XVII° siècle et qui remontent à une époque fort antérieure. Mais toute méthode doit faire ses preuves, montrer les appréciations. Il nous faut donc réunir des exemples. C'est ce que nous venons de faire déjà, dès le commencement de ce chapitre, à propos des voûtes et de quelques dispositions particulières à l'art russe.

Procédant toujours de la même manière, c'est-à-dire nous appuyant sur les données admises par cet art, et faisant abstraction des conventions prétendues classiques, nous poursuivons notre tâche.

Nous avons dit que l'architecture russe est habituellement pénétrée d'un sentiment très-délicat des proportions, ce qui lui est commun, du reste, avec les arts de la Perse.

Prenons comme exemple une porte d'église, abritée sous un auvent de charpente (pl. XXVII). Ce membre d'architecture est destiné, bien entendu, à être vu de près. Il forme un tout et doit être précieux dans ses détails, construit en matériaux de choix.

Notre dessin en indique la construction avec la fine ornementation sculptée qui encadre le cintre, la peinture qui le surmonte, l'auvent de charpenterie, couvert de métal et les riches vantaux de bronze.

Les proportions de cette porte sont étudiées avec soin conformément aux données admises par les architectes russes et qui paraissent avoir été souvent inspirées des exemples fournis par l'Arménie.

Cependant le galbe de la baie et l'auvent dérivent des éléments purement russes. En A est présenté le profil d'une des consoles en bois de l'auvent.

Il est entendu que ces auvents sont toujours peints.

On ne trouve pas dans la bonne architecture russe, non plus que dans celle de l'Arménie et de la Perse, cette ornementation sculptée à une grande échelle, si fréquente dans nos édifices occidentaux. Fine, délicate, plutôt gravée qu'en ronde bosse, cette ornementation sculptée est habituellement traitée comme une tapisserie destinée à garnir certaines places qui doivent attirer le regard.

En cela, comme en d'autres points déjà touchés par nous,

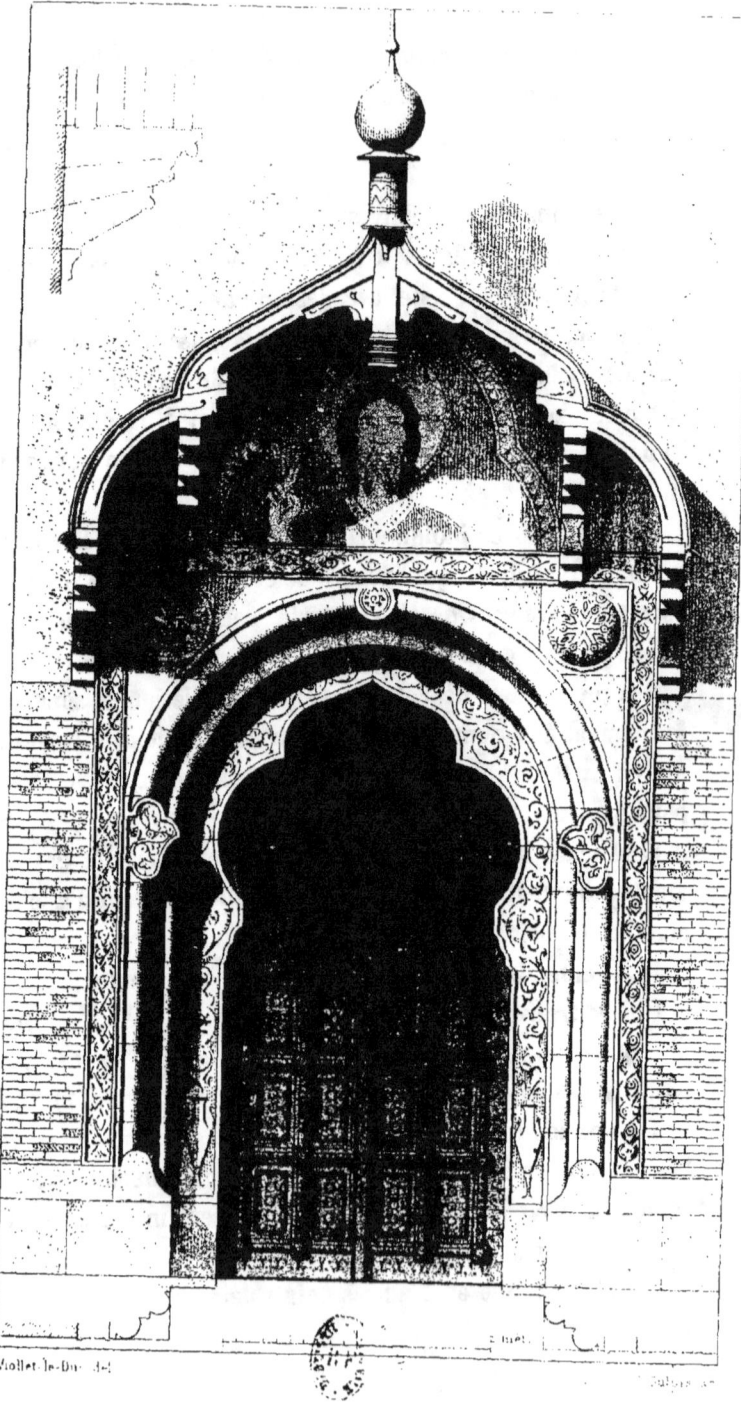

PORTE D'ÉGLISE AVEC AUVENT EN CHARPENTE

l'architecture russe diffère essentiellement de l'architecture occidentale et se rapproche des arts de l'Orient.

Cependant, vers la seconde moitié du xvii° siècle déjà, les architectes russes, sous l'influence des arts de la décadence occidentale, essayèrent d'appliquer à leurs édifices l'ornementation lourde, prétentieuse et contournée de l'école de Bernin.

Si cette ornementation sculptée choque le goût lorsqu'elle est appliquée aux édifices occidentaux de cette époque, elle est intolérable dès qu'on prétend l'approprier à cette architecture russe dont le tempérament, pourrait-on dire, est tout oriental.

En effet, les silhouettes fines, sveltes, l'emploi de petits matériaux, la franchise des moyens de structure laissés apparents, qui sont les qualités essentielles de l'architecture russe, ne comportent pas une ornementation qui altère ces silhouettes et qui ne s'accorde pas avec la nature et l'emploi des matériaux.

En revenant à l'art slave, il est donc nécessaire d'apprécier exactement les qualités qui dominent chez lui, qui sont : l'élégance, non sans hardiesse; l'étude attentive de l'effet des ensembles; une ornementation discrète qui jamais ne puisse détruire les lignes principales et laisse des repos pour l'œil, ornementation qui doit consister surtout, dans les parties élevées au-dessus du sol, en colorations; car cette architecture, ainsi que nous l'avons dit déjà, exige le secours de la peinture pour produire son *maximum* d'effet, puisqu'elle se revêt d'enduits, le plus souvent, par suite de la nature des matériaux employés et du mode concret de structure.

Ce sentiment des proportions est manifeste encore dans les porches ou portiques qui s'élèvent à la base des édifices. Ces porches et portiques sont bas, larges, ainsi qu'il convient pour

Fig. 71.

abriter les personnes qui circulent sur leur pavé, et cependant, ils sont le plus souvent accolés à des constructions hautes, d'une venue, dont les murs dépourvus de fortes saillies horizontales produisent un effet de grandeur saisissante, au-dessus de ces galeries et abris disposés à leur pied (fig. 71).

Ces sortes de porches ne sont souvent, pour les palais, que

Fig. 72.

de grands perrons couverts qui donnent sur un escalier droit logé dans le bâtiment ou sur l'un de ses flancs. Leur construction se compose d'arcs portant sur des piles trapues. Les tym-

pans de ces arcs sont remplis par une fermeture reposant sur une arcature suspendue afin de ne point gêner le passage. Des toits saillants abritent le tout.

Fréquemment, les portiques bas reposent sur d'épaisses colonnes renflées, d'un aspect étrange et qui ne sont pas sans rappeler les formes hindoues.

Ces colonnes étant habituellement construites en brique, il est nécessaire de leur donner une forte épaisseur, surtout si les portiques sont voûtés (fig. 72). Nos yeux ne sont guère habitués à ces formes, mais si l'on veut comprendre l'art russe, il faut un peu oublier nos édifices de l'antiquité romaine ou du moyen âge.

A tout prendre, il y a harmonie dans ces ensembles et ces détails de l'architecture russe, et elle ne devient choquante que quand elle s'impose l'imitation de certaines formes occidentales et qu'elle prétend les mêler aux expressions du génie national.

Il est constant aujourd'hui que l'art russe cherche sa voie et que, s'il a la conscience de l'instrument mis à sa disposition, il ne sait trop comment l'employer, faute de connaître exactement les principes d'où cet art découle. Et, en effet, ce qui a été dit précédemment explique assez les difficultés qui s'opposent à la définition précise de ces principes. Mais, cependant, il est un point qui domine, c'est la soumission de la forme à la nature, à l'emploi des matériaux et au mode de structure. La bonne architecture russe, ainsi que toutes les architectures qui méritent une mention, n'emploient jamais une forme qui soit en contradiction avec ces conditions matérielles de structure. Et c'est pour avoir méconnu ce principe essentiel, dominant, que depuis plus de deux siècles cette architecture russe est tombée dans les plus étranges abus. Se contentant d'un vêtement parasite emprunté à l'occident, elle perdait de vue son point de

départ et devait avoir grand'peine à le retrouver, le jour où elle se fatiguerait de ces imitations qui ne peuvent lui faire produire autre chose que des pastiches grossiers.

L'engouement pour l'architecture occidentale provenant de l'Italie, de la France ou de l'Allemagne, ne pouvait constituer un art. La Russie, en croyant ainsi se rattacher à la civilisation européenne et profiter de ses progrès, se plaçait au dernier rang; le dernier rang, dans les arts, étant assigné toujours aux œuvres qui manquent d'originalité.

Ce n'est donc pas par des concessions aux arts occidentaux que l'architecture russe reprendra la place qu'elle doit occuper dans les arts. Il est nécessaire, au contraire, qu'elle laisse entièrement de côté ces influences étrangères à son génie et qu'elle aille de nouveau puiser aux sources qui avaient développé cet art jusqu'au XVIIe siècle. Ces sources sortent de Byzance, de l'Orient, de l'Asie, de la Perse, de l'Arménie. Elles ont, au total, une origine commune et peuvent se mêler de nouveau comme elles se sont mêlées jadis, sans troubles, mais en composant un ensemble harmonieux.

Le moindre apport des arts occidentaux détonne dans ce milieu. Il n'est, en Occident, que notre art dit *Roman* qui ait des points de contact avec l'art russe, par la raison que cet art roman s'inspirait principalement des arts de Byzance et de la Syrie.

On ne doit pas perdre de vue ce point de départ, savoir : que l'art russe dérive de l'emploi de la voûte d'une part et de la structure de bois de l'autre. Le champ est ainsi suffisamment étendu, surtout si nous considérons l'extrême liberté dans les applications du système de la structure voûtée. Mais, mêler à ces deux principes primordiaux, l'emploi des *Ordres* qui, quoi qu'on ait pu dire, ne dérivent nullement de la structure de bois, et les formes qui découlent de la mise en œuvre de

24

grands matériaux (pierre), c'est composer le plus étrange amalgame d'éléments disparates et faits pour rester séparés.

En réalité, l'architecture russe est plus voisine des arts de l'Assyrie que des arts helléniques, et elle trouverait sur les bords du Tigre et de l'Euphrate plus d'éléments à s'approprier que sur le territoire antique d'Athènes. La Rome impériale pourrait, dans ses constructions voûtées, lui fournir un contingent; mais la transformation byzantine se rapproche bien davantage de sa véritable constitution.

Nous ne sommes pas de ceux qui prétendent établir une connexité complète entre les institutions politiques des peuples et cette expression de leur génie : les arts.

Un état politique, une organisation civile peuvent être fort éloignés de ce que nous appelons la liberté, et les arts manifester cependant une grande indépendance.

La France, par exemple, était loin de posséder des libertés politiques au xiiie siècle, et ses arts, à cette époque, montrent une indépendance dans leur application, très-supérieure à celle qu'ils peuvent manifester aujourd'hui.

Or, ce qui distingue l'art russe au moment de son apogée, c'est précisément cette liberté complète dans ses expressions, cette franchise d'allure qui exclut toute idée d'une ingérence étrangère aux choses d'art.

L'architecture, parmi les autres arts plastiques, possède ce privilège précieux de pouvoir se développer en liberté quand et comme bon lui semble. Les arts de la sculpture et de la peinture se manifestent par des images ayant une signification directe pour le vulgaire. On peut leur imposer dès lors une forme hiératique, ne pas leur permettre tel ou tel mode d'expression. En est-il ainsi de l'architecture? Non. Le public n'attache pas un sens à un mode de structure, à une combinaison de voûte, à la composition d'une fenêtre ou d'une porte.

Pourvu que la chose remplisse son objet, ne choque pas les habitudes reçues et soit agréable à voir, personne ne s'inquiète de savoir comment le résultat a été obtenu. Quand donc la forme architectonique — ce qu'elle doit toujours observer — dérive de la structure, l'architecte possède une liberté absolue que nul ne lui conteste, puisque nul ne sait comment il en use et même s'il en use.

Mais aussi quand, s'écartant de ce principe, il ne soumet plus les formes qu'il emploie à la structure, quand il accepte des ornements décoratifs opposés même à cette structure, quand l'apparence n'est plus qu'un vêtement qui n'a point de rapports avec le corps, alors chacun peut lui imposer tel ou tel vêtement, puisqu'il n'a pas de motifs à faire valoir pour adopter celui-ci plutôt que celui-là; et il perd sa liberté. C'est ainsi que l'art de l'architecture se développe avec une grande indépendance à des époques relativement barbares, mais tant qu'il demeure attaché au principe de la conformité des apparences avec le mode de structure employé, et que cette indépendance lui est enlevée dès qu'oublieux de ces principes, il admet des formes étrangères à cette structure. N'ayant plus d'arguments à faire valoir pour choisir une forme plutôt qu'une autre, chacun peut lui imposer celle qu'un caprice lui fait préférer.

Alors voit-on, par exemple, sur l'édifice construit suivant le mode russe, avec les matériaux du pays, plaquer des pilastres, des colonnes et des entablements d'ordres antiques, décoration parasite obtenue à grand'peine avec des enduits sur de la brique, lesquels se détachent tous les hivers.

Certes l'architecture russe, généralement élevée en petits matériaux et composée d'une structure concrète, demande des jointoiements, des enduits ou des revêtements; mais cette parure doit être la conséquence du mode de construction adopté, en indiquer la nature. Or, il est clair que les enduits, pour

durer, doivent n'offrir que de faibles saillies et être bien abrités. La véritable architecture russe avait parfaitement admis ce système rationnel. Les profils n'avaient que des saillies peu

Fig. 73.

prononcées, souvent un simple jointoiement laissait à la brique son aspect réel, des combles saillants abritaient les parements.

Voulait-on de la richesse? elle était obtenue à l'aide de cette

ornementation fine, gravée, qui rappelait les décorations persiques, ou au moyen de ces revêtements de faïences émaillées, ou par des imbrications de diverses nuances.

Nous avons montré (fig. 54) une de ces fenêtres de monu-

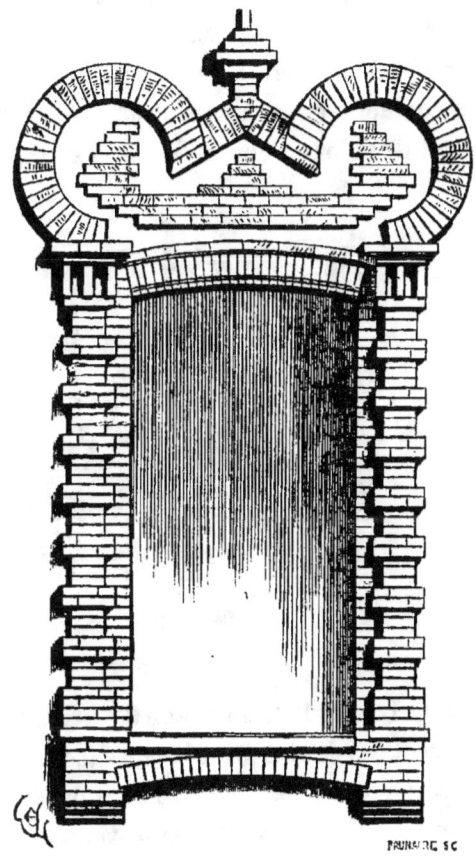

Fig. 74.

ments indiens ornées d'enduits. L'architecture russe adopta ce procédé avec plus ou moins d'adresse et sut en faire des applications élégantes (fig. 73 et 74). Ici la brique apparente et les

enduits remplissent leur rôle. Entre ces baies qui pouvaient offrir sur une façade des points très-riches, les parements demeuraient lisses, étaient autant de repos pour l'œil et ne se couvraient point de ces pilastres et bossages qui conviennent à une structure de pierre, mais n'ont nulle raison d'être lorsque des murs sont destinés à être enduits.

Des chaînes et bandeaux de briques apparentes pouvaient encadrer ces tapisseries; car une condition de durée, pour les enduits, est de ne pas occuper des surfaces trop étendues. On

Fig. 75.

maintient ainsi ces enduits au moyen des briques qui les affleurent et forment des dessins géométriques (fig. 75).

Mais il paraît inutile de s'étendre davantage sur ces détails variés à l'infini et qui se prêtent à la décoration extérieure des édifices sans nécessiter de grandes dépenses. Si l'on ajoute à ces stucs, à ces briques apparentes et pouvant être émaillées, des faïences de revêtement, on peut produire les effets les plus riches et les plus séduisants.

L'emploi du métal se prête à cette architecture moscovite, non-seulement pour les couvertures, mais aussi pour les sup-

ports, qui sont alors destinés à donner du *roide* à ces constructions concrètes, élevées en petits matériaux.

On sait que dans les architectures persane et arabe, avec les constructions de brique, de blocage et même de pisé ou béton, l'emploi du marbre est fréquent lorsqu'il s'agit d'établir des supports grêles ou certains revêtements. A défaut de marbre, la fonte de fer ou le bronze peuvent remplir le même objet.

L'architecture russe, mieux que nulle autre, doit profiter des moyens de construction que présente le métal, puisqu'elle procède le plus souvent comme l'architecture persane et qu'elle emploie les mêmes matériaux. Autant il est difficile d'assimiler le métal aux formes admises dans l'architecture occidentale moderne, autant on trouverait de facilités à employer cette matière en restant dans les données de l'architecture russe, qui n'a point à se préoccuper de ces *ordres* et des traditions de la structure de pierre auxquels notre architecture de l'occident croit devoir soumettre son apparence.

En cela, l'architecture russe, tout en restant fidèle à son principe, peut obtenir des résultats nouveaux et faire porter les voûtes sur des points d'appui grêles en évitant les masses épaisses de maçonnerie; car les supports métalliques, convenablement employés, permettent de neutraliser partie des poussées de ces voûtes.

Soit, en effet, une salle à douze pans, d'un grand diamètre et qu'il s'agit de voûter en maçonnerie (fig. 76). Admettons que dans les angles rentrants ABC nous élevions des colonnes suivant une inclinaison et conformément à la coupe sur EF (fig. 77). Il est évident que nous remplaçons par un moyen économique les encorbellements usités dans l'architecture orientale et dans l'architecture russe, ou les massifs de maçonnerie nécessaires pour résister à la poussée de la voûte. Cette poussée est neutralisée, puisque la résultante des pressions

agit sur l'axe des colonnes inclinées. Les murs ne sont plus que de simples clôtures qui n'ont à porter que leur propre poids. Mieux que nulle autre, l'architecture russe, par l'emploi qu'elle a su faire de la voûte byzantine et par les développements qu'elle a su donner à ses combinaisons, se prête à ces libertés et peut obtenir de grands effets sans dépenses excessives. Il

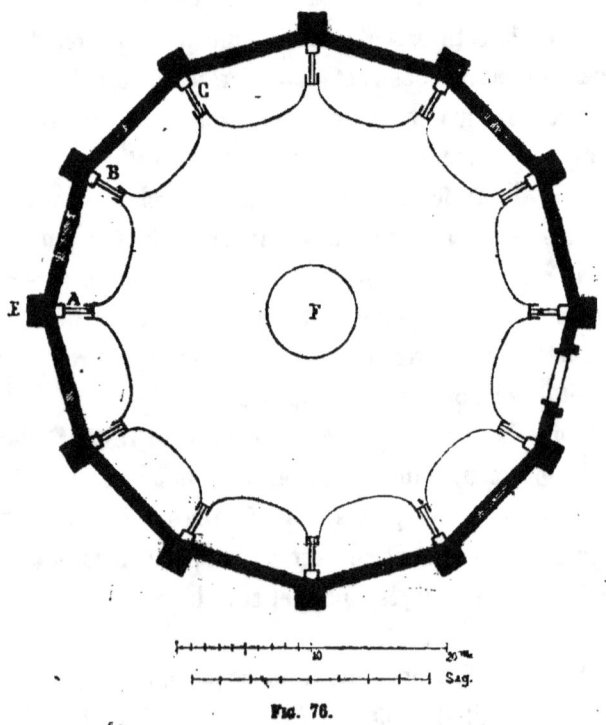

Fig. 76.

n'est pas besoin de démontrer comment cet intérieur se prête à la décoration peinte qui convient à cette architecture aussi bien qu'à celle des Orientaux; car, remarquons en passant que les édifices persans, byzantins et russes ne comportent pas dans les intérieurs ces membres d'architecture saillants, volumineux dont nous avons tant abusé dans l'architecture occi-

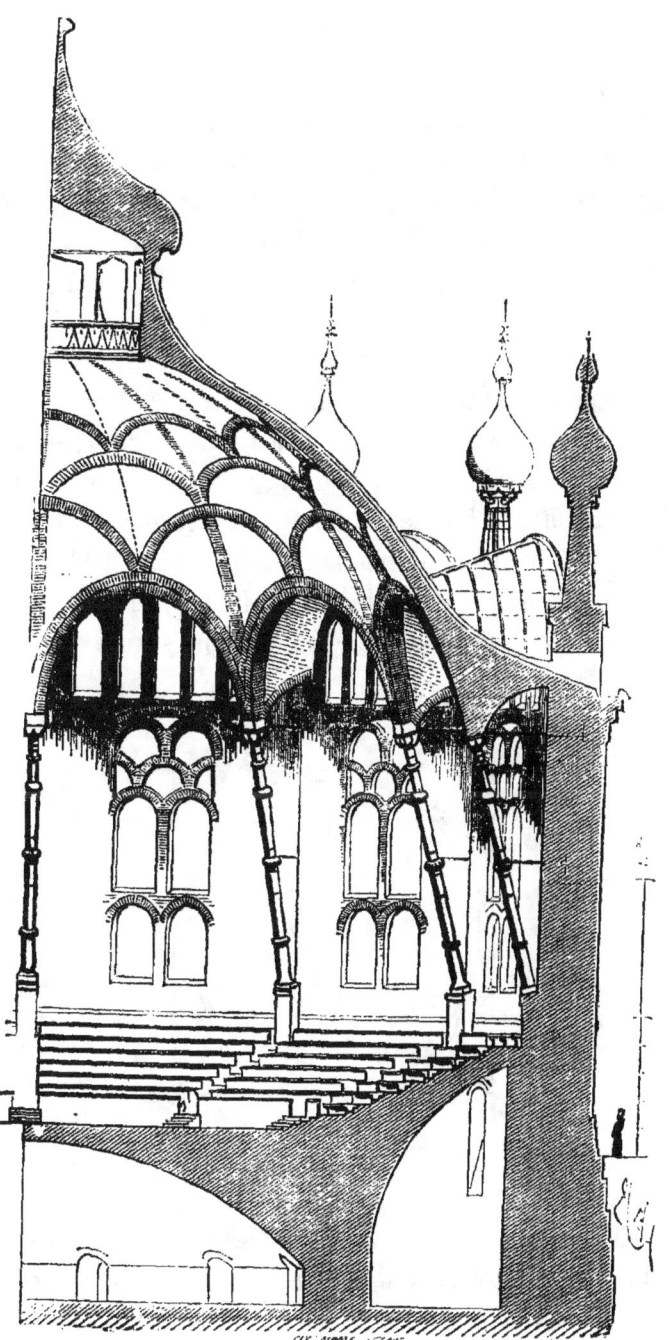

Fig. 77.

dentale, et qui, à tout prendre, ne conviennent qu'à l'extérieur. Ces édifices orientaux et russes sont sobres de saillies, de moulures sur les parois intérieures. Ils présentent des surfaces unies très-favorables à l'application d'une ornementation délicate, de la peinture ou de la mosaïque.

Si l'extérieur d'un édifice est destiné à être vu à grande distance, il est fait pour produire un certain effet de loin sous la lumière du ciel. Il n'en est pas de même des intérieurs, qui sont toujours vus à une distance invariable et rapprochée. Il est donc assez étrange que l'on ait garni à l'intérieur, en occident, les vaisseaux, de ces ordres, de ces corniches, de cette décoration hors d'échelle qui écrase le spectateur et qui serait intolérable aux yeux des Orientaux, habitués aux surfaces unies, ornées seulement de gauffrures et de peintures, laissant, malgré l'excessive richesse parfois, les yeux et l'esprit se reposer.

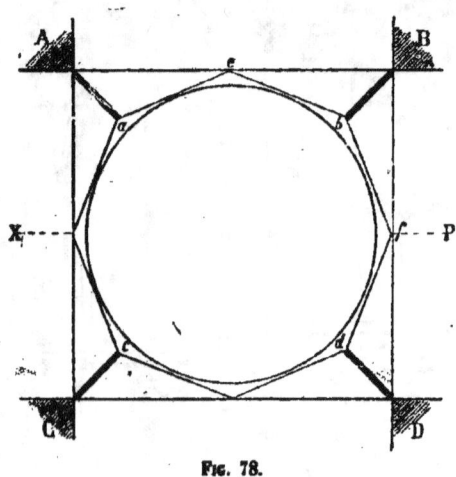

Fig. 78.

Soit maintenant un plan carré dont les quatre piliers d'angle ABCD (fig. 78) portent quatre arcs-doubleaux sur lesquels il s'agit d'élever une coupole.

A la place des pendentifs, nous établirons quatre colonnes de métal inclinées A*a*, B*b*, C*c*, D*d*, sur lesquelles viendront reposer les huit arcs *ae*, *eb*, *bf*, etc.

La coupe sur XP (fig. 79) rend compte de cette construc-

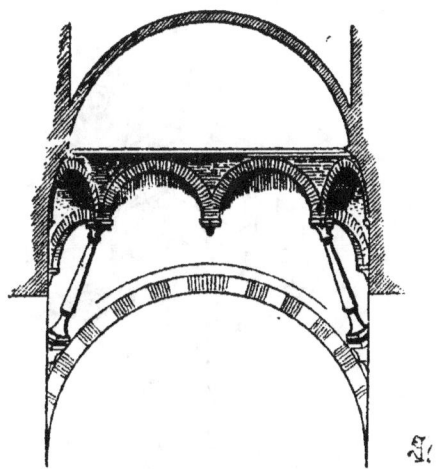

Fig. 79.

tion, sans qu'il soit besoin d'autre explication, et le détail (fig. 80) montre comment les chapiteaux de métal reçoivent les sommiers des arcs. Un tirant placé en A et passant sur l'extrados du demi-arc diagonal (voyez la coupe) évite toute chance de déformation pendant la construction et avant qu'elle ne soit chargée.

On voit donc, sans qu'il soit nécessaire de multiplier les exemples, combien l'emploi des supports métalliques peut faciliter la structure voûtée suivant la méthode russe.

En résumé, l'architecture russe a devant elle un vaste champ ouvert. Elle peut puiser aux sources asiatiques, qui lui

appartiennent, et prendre dans les produits fournis par l'industrie moderne les éléments qui doivent faciliter son développement; car ces produits s'allient merveilleusement à ces arts de l'Asie, si souples, si logiques et qui semblent avoir pour principe : la liberté des moyens.

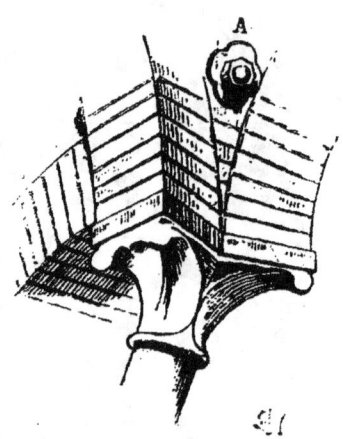

Fig. 80.

CHAPITRE V

L'AVENIR DE L'ART RUSSE

LA SCULPTURE DÉCORATIVE

Si l'art de la statuaire a été largement pratiqué dans l'Inde, il est fort restreint dans les contrées où la loi de Mahomet est professée depuis le viiie siècle. Byzance eut une école de statuaire contrariée dans ses développements par les iconoclastes; mais les édifices si nombreux qui nous restent de la Syrie centrale, datant des ive, ve et vie siècles, sont totalement dépourvus de statues ou de bas-reliefs représentant la figure humaine (1).

La statuaire byzantine est, dès les premiers temps, enfermée dans un hiératisme étroit qui la conduit rapidement à une décadence irrémédiable. Cette école fournit cependant des modèles à l'Occident depuis le règne de Charlemagne jusque vers le milieu du xiie siècle; mais, à cette époque, les statuaires français, notamment, laissent de côté les modèles byzantins pour s'adonner à l'étude de la nature, et former cette admirable école du xiiie siècle qui alors n'a pas d'égale en Europe.

(1) Voyez *Syrie centrale*, architecture civile et religieuse du ier au vie siècle, par M. le comte Melchior de Vogüé; dessins de M. Duthoit.

Les Byzantins semblaient, d'ailleurs, lorsqu'ils représentaient la figure humaine, préférer les procédés de la peinture à ceux de la statuaire, qui ne s'appliquait plus guère qu'à des meubles ou à des menus objets. Les artistes russes manifestèrent la même tendance, et les monuments ne montrent que de rares exemples de statuaire traitée dans de petites dimensions et sans caractère spécial.

Il n'en est pas de même de l'ornementation. Celle-ci se montre déjà brillante dans les plus anciens édifices de la Russie et ne cesse de se produire avec éclat, empruntant ses éléments à Byzance, à l'Inde, à la Perse, à la Syrie et à la flore.

Nous avons donné quelques exemples de cette ornementation russe élégante, délicate, mélange harmonieux de ces divers éléments. Il nous reste à faire ressortir les principes constitutifs de cette ornementation sculptée, et à indiquer le parti qu'on peut en tirer.

On sait avec quelle sobriété les Grecs de l'antiquité appliquaient l'ornementation sculptée à leurs monuments à l'extérieur comme à l'intérieur. Les Romains de l'empire, fastueux, ne suivirent pas cet exemple, et ne tardèrent pas à couvrir leurs édifices d'une ornementation surabondante.

Les édifices de Baalbeck nous laissent voir une profusion d'ornements appliqués avec plus d'amour de la richesse que de discernement. On ne saurait douter que, à l'origine, Byzance n'ait suivi cet exemple; mais bientôt l'influence grecque et asiatique se fit sentir, et la décoration sculptée devint plus sobre, plus délicate, plus précieuse dans son exécution. Les nombreux édifices de la Syrie centrale en font foi, et la sculpture d'ornement qui les décore se rapproche beaucoup plus du sentiment grec que du *faire* lâché de la décadence romaine. On y voit réapparaître ces feuillages aux dentelures aiguës, aux

arêtes vives qu'on observe dans l'antique sculpture grecque, puis cette ornementation dérivée d'un tracé géométrique (fig. 81) (1) qui appartient à l'Orient, à la Perse et qui, plus tard, fut si largement employée dans l'architecture dite arabe.

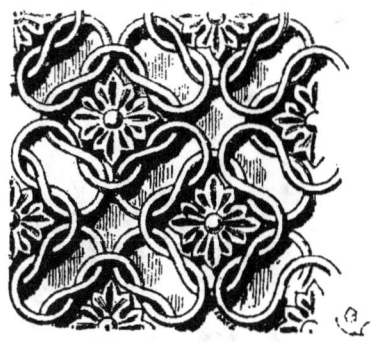

Fig. 81.

C'est à ces modèles que la Russie eut recours tout d'abord pour décorer ses édifices. Mais nous avons vu qu'elle possédait des traditions locales scythiques qui n'étaient pas sans valeur. Elle ne les négligea pas et sut les fondre avec les éléments qu'elle empruntait à Byzance, à l'Orient et aussi peut-être aux Scandinaves.

Toutes ces origines, d'ailleurs, s'accordaient sur un point, savoir : de ne jamais considérer la sculpture décorative que comme une tapisserie ou une façon de passementerie destinée à orner des fonds, des bandeaux, des frises, des tympans.

C'est là tout un système auquel les architectures persane, arabe, russe, demeurent attachées et qui fut adopté par les Byzantins lorsqu'ils abandonnèrent les traditions de la sculpture romaine pour se rapprocher des arts décoratifs de l'Asie et des Grecs des derniers temps.

(1) *Syrie centrale*. Betoursa.

On peut discuter les mérites et les avantages de ce système; mais on ne saurait disconvenir qu'il ne tende à faire valoir les masses architectoniques, en ce qu'il n'altère jamais les lignes principales et qu'il permet, au contraire, de les faire ressortir.

L'Arménie, la Géorgie, qui élevèrent de charmants édifices dans lesquels les éléments byzantins et persans semblent se confondre, édifices qui ne laissèrent pas que d'exercer à leur tour une influence sur l'architecture russe, nous montrent

Fig. 82.

une ornementation sculptée qui se tient exactement dans les données indiquées (fig. 82 et 83) (1), c'est-à-dire qui se compose habituellement d'entrelacs, sorte de passementerie dérivée, comme toute passementerie, des figures géométriques. L'origine de cette ornementation est indiscutable : on la trouve dans les combinaisons produites par l'assemblage de cordons. Cette origine est, non moins évidemment, toute orientale,

(1) Kabeu, Géorgie.

l'Asie ayant été, depuis l'antiquité la plus reculée, la grande fabricatrice des étoffes. Rien de semblable dans la sculpture décorative de la Grèce antique et de Rome, qui empruntent leur ornementation sculptée à la flore, à la faune et à des joyaux : perles, besants; ou à des objets d'un usage journalier : vases, flambeaux, armes.

En adoptant, ainsi que l'avaient fait avec réserve les Byzantins, l'ornementation dérivée des étoffes et de tracés géomé-

Fig. 83.

triques, les Russes ne négligèrent pas la flore et la faune et allièrent les deux systèmes dès le xiie siècle, ainsi que l'indique clairement l'église cathédrale de Saint-Dimitri à Vladimir, dont nous avons donné des détails (pl. VII et VIII, et fig. 33 et 34). En cela, l'art russe semblait se rapprocher du mode hindou qui mêle dans sa décoration sculptée la reproduction des tissus et des passementeries à la faune et à la flore.

Il est même évident que, dans l'ornementation sculptée russe de cette époque déjà reculée, c'est la flore hindoue qui apparaît et non la flore locale (1), c'est-à-dire une imitation de seconde main.

Cependant, parmi les objets de fabrication russe d'une époque plus récente : bijoux, pièce d'orfévrerie, faïences en relief, on remarque une tendance vers l'imitation de la flore locale.

La Russie, reconstituant son art abandonné, doit-elle changer de système s'il s'agit de la décoration sculptée, se rapprocher des méthodes occidentales? Nous ne le pensons pas. Son architecture ne saurait s'allier à notre ornementation moderne, ni même à celle qui fut adoptée chez nous pendant le moyen âge. Conservant son architecture dont nous avons développé les principes, les qualités et les ressources étendues, elle doit maintenir le seul système décoratif qui s'accorde avec cette architecture et avec les moyens de structure employés généralement. En effet, la nécessité où l'on est en Russie d'employer les enduits à l'extérieur comme à l'intérieur dans la plupart des cas impose l'adoption du mode décoratif qui seul peut s'appliquer aux enduits. Or ce mode décoratif ne se prête pas aux grands reliefs; il ne peut guère être employé que sur des nus, sur ce qu'on appelle *tapisseries* dans le langage des architectes. Il s'ensuit que cette décoration sculptée affecte un caractère différant essentiellement de celui qui lui est donné dans l'architecture romaine, et même dans l'architecture du moyen âge; et que, tout en se servant de la flore et de la faune, elle peut continuer de prendre aux sources si riches de l'Orient. Joignons l'exemple à la théorie et voyons le parti que l'on peut tirer de ces éléments.

(1) Voyez les figures 32, 33 et 34.

FIG. 84.

La figure 84 présente un ornement composé suivant ces données, c'est-à-dire en alliant le système géométrique à la flore (fougères) et à la faune. On n'ignore pas que les Persans, et particulièrement les Arabes, ont employé pour décorer leurs édifices un procédé très-simple, très-économique et qui cependant permet d'obtenir des effets surprenants. Ce procédé consiste à estamper des reliefs sur des enduits au moyen de moules creux en bois. Ce mode d'ornementation par empreintes, d'une exécution si facile, peut tout aussi bien s'appliquer à l'architecture russe qu'à l'architecture de la Perse et de l'Afrique septentrionale, puisqu'il est la conséquence de l'emploi des enduits; il se prête à la peinture et a besoin, peut-on dire, de son secours pour produire tout l'effet qu'on doit en attendre. Les reliefs, étant peu sensibles, sont ainsi rehaussés par la diversité des tons.

Les Russes ont encore, comme les populations de l'Orient, le sentiment de l'harmonie des couleurs; les étoffes et les broderies qu'ils fabriquent, leurs peintures, leurs émaux possèdent cette qualité naturelle, et, par conséquent, il leur est aisé de donner à ces sculptures en bas-relief tout l'attrait qui nous charme dans celles de la Perse et des Arabes. Ils peuvent même ajouter à cet attrait la variété qui manque parfois aux compositions arabes et persanes, lesquelles dérivent, d'une façon trop rigoureuse peut-être, des figures géométriques. Les Russes, comme les populations de l'Asie centrale, savent habilement se servir de la flore dans leurs décorations monumentales, et ils ont ainsi devant eux un champ sans limites.

Mais l'emploi de la flore avec ce genre d'ornementation doit être fait dans des conditions particulières qui n'admettent pas l'imitation absolue, laquelle ne saurait s'accorder avec les figures géométriques. C'est une interprétation plutôt qu'une imitation des formes de la flore qui s'impose dans ces condi-

tions. Et, en effet, les quelques ornements russes des belles époques se soumettent à ce programme avec un sentiment très-vif du style. De même qu'en Orient, ces inspirations de la flore sont prises souvent, de préférence, sur les bourgeons, les formes embryonnaires, les pistils, les boutons, sur des sujets très-petits perdus dans l'herbe et que le sculpteur grandit. Car les artistes des bonnes époques, chez tous les peuples doués, n'ont pas été sans observer que ces petites plantes à peine visibles possèdent un caractère de puissance, une beauté de galbe que ne présentent pas au même degré de grands végétaux. La nature semble avoir pourvu ces infiniment petits, parmi les plantes, d'organes d'autant plus robustes qu'ils ont plus à souffrir des intempéries. D'où il est résulté des formes remarquables par leur caractère énergique, par la vigueur de leurs contours, par une simplicité de galbe qui se prêtent au grandissement et à l'application du petit végétal à la sculpture monumentale.

Mais nous venons de dire que ce genre de sculpture d'ornement de faible relief demande, pour produire tout son effet, l'appui de la peinture. Indépendamment de cette nécessité décorative, il y a la tradition, il y a l'influence des origines.

Les édifices hindous sont entièrement revêtus de peinture, aussi bien les nus que la sculpture ; l'art architectonique hindou ne se passe du secours de la peinture que quand il emploie des matières précieuses qui, elles-mêmes, portent leur coloration particulière.

Les surprenants monuments d'Ellora, taillés à même le roc, étaient entièrement revêtus d'un stuc fin, recevant de la peinture ; et on en trouve encore de nombreuses traces. Ce stuc s'étendait aussi bien sur les parties sculptées que sur les parties nues.

On n'ignore pas que ce procédé était employé également par

les Égyptiens et par les Grecs. Les Doriens aussi bien que les Ioniens revêtaient leur architecture et tous les parements qui la composent, la sculpture d'ornement et la statuaire d'une couverte délicate destinée à recevoir de la peinture.

Les monuments doriens de la Sicile et de la Grande Grèce en font foi. Ils coloraient même le marbre blanc lorsqu'ils l'employèrent, ne pouvant admettre que l'architecture pût se passer de la peinture.

Il est évident que ce parti général doit exercer une influence sérieuse sur l'emploi de la forme. Il ne viendra à personne l'idée de colorer un chapiteau corinthien romain, tandis qu'il est naturel de couvrir d'ornements peints l'échine du chapiteau dorique grec.

L'emploi de la peinture dans l'architecture grecque explique pourquoi les édifices doriens sont si pauvres en sculpture d'ornement, et pourquoi, quand cette sculpture se montre, elle est plate, découpée, quelque peu sèche. La peinture était là pour lui donner le relief, l'effet, l'harmonie, le *flou* qui lui manquait.

Il est bon d'apprécier ces arts sans omettre aucune des conditions qui leur étaient faites ; prétendre les juger et déduire de ce jugement des conséquences, lorsque ces conditions ne sont pas groupées, c'est risquer fort de se tromper.

Ainsi, longtemps, certains défenseurs prétendus de la forme se sont refusés à admettre la coloration de l'architecture grecque des belles époques.

On avait beau leur montrer des traces nombreuses de couleurs, des ornements peints sur certaines parties des édifices, ils ne voulaient pas être convaincus et répondaient par cet axiome à l'usage de tous les doctrinaires : « Cela n'est pas, parce que cela ne peut être. »

Cependant cela est, c'est un fait indiscutable. Qu'il gêne certaines doctrines, qu'il ne soit pas conforme à un certain

goût, c'est possible, mais le fait existe et l'on est contraint d'admirer l'architecture grecque avec ce complément ou de refuser aux Grecs le goût, sur un point.

C'est qu'il faut bien le dire, l'admiration en fait d'art architectonique, qui est un art de convention, est habituellement de convention elle-même et résulte plus souvent d'une certaine habitude contractée par les yeux que d'un raisonnement ou d'une appréciation exacte des conditions dans lesquelles cet art se développe.

Dire d'un art qu'il est barbare, cela peut s'entendre habituellement d'un art étranger aux habitudes de celui qui porte ce jugement, mais n'implique pas une infériorité.

Ceux qui ont pris la peine d'examiner une œuvre d'architecture en raison du milieu où elle s'est produite, des usages de ceux qui l'ont conçue, des matériaux employés, des traditions qui s'imposaient, de l'impression qu'elle prétendait produire, ne sauraient la considérer comme barbare si elle remplit ces conditions. Et, à cet égard, l'œuvre vraiment barbare est celle que parfois nous considérons, par suite d'une fausse éducation, comme un chef-d'œuvre.

Cette digression n'a d'autre objet que de mettre en garde nos lecteurs contre ce préjugé trop fréquent dans le monde des artistes, et qui tend à dédaigner comme inférieur ou barbare, si l'on veut, tout ce qui contrarie les habitudes contractées par les yeux.

Ainsi l'Occident et la Russie, depuis deux siècles, se sont habitués à considérer les *ordres* romains comme la dernière, la plus complète et la plus noble expression du *support*. Nous ne discuterons pas si en effet les ordres romains méritent ou ne méritent pas cet arrêt classique. Nous dirons simplement que d'autres peuples que les Romains ont imaginé et composé des supports qui ont leurs qualités propres, leur raison d'être, qui

remplissent leurs fonctions suivant les conditions imposées et qui affectent des formes non moins logiques, sinon plus, que celles attribuées aux colonnes d'ordres romains.

Nous dirons que s'il est une œuvre barbare, c'est celle qui consiste, par exemple, à placer un entablement, qui est une saillie de comble, là où il n'y a pas de comble. Nous dirons qu'il est barbare — parce que cela ne peut se justifier d'aucune façon — de plaquer un ordre contre un mur, lequel semble ainsi n'être qu'un bouchement, fait après coup, entre des supports verticaux isolés. Nous dirons qu'il est barbare de placer un entablement sur un ordre, dans un intérieur, c'est-à-dire là où il n'est nul besoin de garantir ces supports contre les effets de la pluie, et nous ne pourrons considérer comme barbares les artistes, quels qu'ils soient, qui ont su échapper à ces fausses applications d'un principe.

Or, dans l'architecture de la Perse, non plus que dans l'architecture arabe, il n'est fait emploi de ces partis décoratifs, contraires à l'application vraie des formes et au bon sens. On en peut dire autant de l'architecture russe jusqu'au moment où elle s'est fourvoyée dans l'imitation irraisonnée des arts occidentaux. Des ordres, il n'est pas question. Les colonnes, lorsqu'elles existent, ou sont engagées et sont considérées, ainsi que dans l'architecture romane, comme des contre-forts (pl. VI et fig. 67), ou sont isolées et alors peuvent passer, comme dans l'architecture hindoue, pour des piliers. Mais l'influence des ordres romains ne se fait pas sentir. Comme aussi, dans quelques exemples de l'architecture hindoue, ces supports sont puissamment galbés et leurs chapiteaux forment des bourrelets saillants. Toutefois, le pilier hindou porte des plates-bandes, tradition d'une structure de bois, ainsi qu'il est apparent dans les monuments d'Ellora et d'Éléphanta, tandis que le pilier russe est destiné à porter des arcs.

On peut certainement tirer un grand parti décoratif de ce

Fig. 85.

pilier galbé qui est si favorable à l'emploi de la sculpture plate sur stuc et de la peinture (fig. 85). Sa forme ample s'harmonise avec les larges arceaux des portiques bas, si propres à garantir le public contre la pluie, la neige ou les rayons du soleil, et si elle est, pour nous autres occidentaux, un sujet de critiques à cause des habitudes contractées par nos yeux, on ne saurait prétendre qu'elle soit contraire au système de structure admis et à l'emploi de la décoration propre aux stucs, lesquels n'ont de durée qu'autant qu'ils sont étendus par surfaces de peu d'épaisseur et qu'on évite les angles saillants.

Ne pouvant changer leur système de construction imposé par l'emploi de certains matériaux de faible volume, les architectes russes, qui ont voulu imiter les arts italiens, ont été conduits à reproduire ces formes importées, à l'aide des moyens mis à leur disposition. Ils ont traîné en stuc des corniches saillantes, des chambranles, des membres volumineux appartenant à la structure de pierre. Aussi, cette décoration irrationnelle montre-t-elle des ruines qu'il faut réparer à la fin de chaque hiver. On ne peut impunément produire les mêmes formes avec des moyens dissemblables, et l'art russe avait cet avantage, comme toutes les architectures qui prennent une place, d'avoir adopté des formes et une décoration appropriées aux matériaux employés et au mode de structure imposé par ces matériaux. Nous ne saurions trop insister sur ce point, car, en dehors de ce principe, il n'y a pas d'art, mais seulement des pastiches assez puérils tels que ceux qui garnissent, par exemple, la rue de Saint-Louis, à Munich, où l'on voit des copies de certains palais florentins (lesquels sont bâtis en matériaux très-solides, très-robustes) faites à l'aide d'enduits sur lattis.

Nous l'avons dit déjà, le climat général de la Russie passe d'un extrême à l'autre. Peu de matériaux peuvent résister à

ces écarts de température et surtout au froid excessif; et la Russie ne possède qu'exceptionnellement la pierre de taille d'une grande dureté. Force lui est d'employer la brique, de la revêtir d'enduits faits dans les conditions convenables et d'abriter ces revêtements afin de les soustraire à l'action directe de l'humidité.

Mais les enduits, en grandes surfaces planes, sont sujets à se gercer. Il faut donc les diviser pour assurer leur adhérence à la construction sous-jacente, les poser par parties non trop étendues; et ainsi, la décoration des parements dérive de cette nécessité même. C'est cette méthode que les Persans, que les Arabes ont parfaitement comprise et appliquée dans leurs édifices. Non-seulement ils ont toujours ainsi posé leurs enduits par parties, mais souvent ont eu le soin d'encadrer ces parties entre des matériaux résistants, pierre, brique ou bois même, lorsqu'ils ont entendu construire avec économie. Ces procédés donnaient les motifs décoratifs, lesquels dérivaient franchement de la structure et de la forme que revêt cette structure.

Or, il faut le reconnaître, les yeux du spectateur ne sont charmés que si ces conditions sont remplies. Le passant, à coup sûr, ne fait pas ces raisonnements et ne saurait se rendre un compte exact de cet accord, mais l'harmonie qui le séduit n'est à tout prendre que la conséquence de cette intime liaison entre les moyens de structure et la décoration.

Tout écart de logique choque même celui qui n'est pas logicien; nous en faisons chaque jour l'épreuve sur la foule, sensible tout d'abord aux déductions clairement tirées d'un fait ou d'un assemblage de faits.

Dans l'enseignement élémentaire des arts, nous avons toujours vu que les enfants sont immédiatement impressionnés par l'énoncé des raisons qui commandent telle ou telle forme,

tandis qu'ils restent inattentifs devant un objet dont ils n'ont compris ni la fonction ni la raison d'être.

Mais si cet objet, par sa forme même, indique et sa destination et les moyens employés pour le constituer, cette harmonie s'empare de son esprit et le séduit avant que sa raison ait pu lui rendre compte des rapports qui existent entre la destination de l'objet et sa forme.

Nous savons qu'une éducation faussée peut étouffer cet instinct ; nous le savons par une triste expérience. Nous savons qu'au contact continuel des intelligences les mieux douées avec des formes d'art dont on ne saurait expliquer la raison d'être, mais que l'on présente doctrinalement, comme belles, sans jamais définir en quoi elles peuvent l'être, ces intelligences perdent la notion instinctive du vrai ; mais vis-à-vis la population russe, ce retour vers un art rationnel issu du génie national et d'une longue série de traditions est moins difficile à effectuer que partout ailleurs, peut-être. L'art importé d'Occident n'a jamais pénétré profondément les couches de la société russe ; ç'a été une question officielle, une mode adoptée par la haute classe, un désir plus ardent que réfléchi de se rapprocher de la civilisation occidentale et d'en prendre toutes les formes sans distinction. La population est demeurée étrangère sinon indifférente à cet engouement prolongé. Il ne sera guère difficile de lui faire de nouveau parcourir la voie où elle s'était arrêtée, mais qu'au fond elle n'a jamais abandonnée.

Le peuple russe est fin observateur, pourvu d'un sentiment poétique avec une tendance au mysticisme, ce qui ne l'empêche pas de posséder le sens pratique dans les circonstances ordinaires de la vie. On peut admettre que ces dispositions ne favorisaient guère l'importation d'un art étranger à son propre génie, art qui s'imposait tout d'une pièce comme un décret, lequel ne souffre pas la discussion. Aussi cette invasion de

l'art occidental ne fit-elle jamais qu'une triste figure au milieu des vieilles villes de la Russie et n'eut-elle aucune action sur les goûts et les habitudes du peuple, qui demeura fidèle à ses anciennes traditions.

Mais entrons plus avant dans le mode de décoration sculpturale propre à l'architecture russe. La flore, avons-nous dit,

Fig. 86.

y joua et y doit jouer un rôle important. On ne saurait, à côté de cette sculpture plate appropriée aux enduits, à côté de ces tapisseries, placer des membres d'architecture, tels que des chapiteaux, par exemple, refouillés et plantureux, pris dans les exemples de l'architecture romaine ou même du moyen âge. Les Persans, les Arabes l'avaient compris, et leurs chapiteaux présentent des masses simples, galbées, plus ou moins décorées de fines sculptures. Les Byzantins eux-mêmes étaient entrés dans cette voie, et les chapiteaux de Sainte-Sophie de

Constantinople présentent des formes générales très-simples, assez lourdes même, mais couvertes de délicates imitations de végétaux (fig. 86).

Ce parti est également convenable à l'architecture russe, tout en donnant à la flore un caractère plus large et se rapprochant davantage des beaux exemples de l'Asie (fig. 87).

L'art russe — nous l'avons fait ressortir — possède un sentiment d'élégance et de l'harmonie des proportions qui font souvent défaut à l'art byzantin : sentiment dû, très-probablement, à son contact avec l'Orient et peut-être aussi à certaines traditions grecques conservées assez pures. L'art russe, en un mot, est soustrait à l'influence romaine des bas temps beaucoup plus que l'art byzantin. Il est de son essence de profiter de ces avantages, s'il prétend marcher sur les traces ouvertes par ses anciennes écoles.

Comme les Grecs, les artistes russes, d'après les exemples qui nous restent de leurs œuvres anciennes et dont nous avons donné plusieurs, ont une tendance à chercher les formes appropriées à l'objet et sont pourvus de cette délicatesse dans le choix, qui nous charme chez les Grecs.

Comme le Grec aussi, l'artiste russe ne donne à l'ornementation, soit qu'elle s'applique à des monuments, à des meubles, à de l'orfévrerie ou à des bijoux, qu'une importance soumise à la forme générale, si riche d'ailleurs que soit l'objet. Ce principe excellent et qui domine dans la plupart des œuvres d'art dues à l'Orient se prête aux compositions les plus variées.

On ne voit pas dans l'architecture russe ces couronnements fastueux composés de sculptures colossales, si fréquents dans notre architecture occidentale. Non-seulement le climat, les matériaux ne s'y prêtaient pas, mais la disposition architectonique ne pouvait les admettre. Si les couron-

nements des édifices sont très-pittoresques, ils se découpent sur le ciel par la disposition des masses mêmes de l'architecture ; mais la sculpture n'y prend jamais que l'importance d'une broderie légère, ainsi qu'on a pu le voir. Il importe que

Fig. 87.

l'architecture ne perde pas cette qualité précieuse et qui contribue si bien à lui donner de la grandeur et de l'élégance.

Mais si l'ornementation sculpturale n'occupe que des places secondaires, si elle doit se borner au rôle de tapisseries, de bandeaux, de frises, de tympans, il est d'autant plus

nécessaire que, dans sa délicatesse même, elle soit largement traitée, qu'elle présente toujours des compositions compréhensibles. C'est pourquoi les dispositions géométriques, les entrelacs y trouveront fréquemment leur place. Que remarquons-nous, en effet, dans les compositions ornementales de la Perse, dans celles des Arabes, dans celles des monuments de la Géorgie et de l'Arménie? la délicatesse des détails n'amène jamais la confusion, parce que ces compositions dérivent toujours d'un principe large, d'un *thème* principal dominant. Si riches que soient les variations exécutées sur ce thème, on le retrouve sans peine. Tout le secret de ces conceptions décoratives, tout leur charme est dans l'heureuse clarté du thème. »

On ne saurait trop, à notre avis, se pénétrer de ce principe, qui est la règle de toute l'ornementation orientale ou dérivée de l'art oriental.

Si l'artiste joint à son tracé principal, clair et bien choisi, des détails élégants et bien exécutés, c'est tant mieux; mais ces détails seraient-ils médiocres que si le tracé principal, le thème est bien conçu, l'effet obtenu n'en sera guère moins saisissant. C'est pourquoi, très-fréquemment, des ornementations orientales qui ne souffrent pas l'examen du détail et sont d'une exécution médiocre n'en remplissent pas moins leur objet. C'est pourquoi nous sommes souvent charmés devant une composition décorative, dite byzantine, sur nos monuments romans de l'Occident, qui cependant, au point de vue de l'exécution, est barbare, tandis que des imitations de ces ornementations rendues avec infiniment d'art, mais auxquelles manque la conception primordiale, large et claire, nous laissent froids. On a prétendu parfois que ce manque de charme était dû précisément à la perfection avec laquelle était traitée la sculpture, c'est une erreur. Le défaut de clarté

ANGLE D'UN PORTIQUE À DEUX ÉTAGES.

dans la conception détruisait l'effet que la pureté d'exécution seule ne saurait produire.

Notre planche XXVIII, représentant l'angle d'un portique double dans le genre de celui établi en avant de la cathédrale du couvent de Donskoï à Moscou, indique mieux que ne le peut faire une description l'emploi des stucs décoratifs dans cette architecture moscovite, composée de petits matériaux. Toutefois ces stucs demandent à être bien abrités et les couvertures métalliques peuvent fournir des motifs de décoration très-élégants, tout en remplissant cette fonction préservatrice. Il en est de même des tuyaux de descente d'eaux pluviales qui, dans les édifices russes, viennent gauchement et après coup serpenter sur les façades.

Originairement, les combles semblent avoir été disposés pour laisser tomber directement les eaux pluviales, des saillies sur le sol. Mais depuis longtemps on a reconnu en Russie, comme partout, la nécessité d'établir des chéneaux à la base des combles et des tuyaux de descente, et cette partie si importante des édifices conserve un caractère provisoire qu'il est convenable de leur enlever. Cela est d'autant plus aisé, qu'en Russie le métal est employé pour les couvertures et aucune matière ne se prête mieux à la décoration des combles, à l'établissement des chéneaux, des conduites, etc.

Au point de vue décoratif, il y a donc là des éléments de valeur et qu'on ne saurait négliger. De plus, l'emploi fréquent des enduits exigeant des couvertures saillantes, préservatrices, on comprend le parti que l'on peut tirer de ces saillies dont la disposition est si heureusement trouvée par les architectes hindous (1), et comme elles se prêtent à une décoration

(1) Voyez figure 37. — Bien que ce fragment du monument d'Ellora soit taillé à même le roc, il reproduit évidemment une couverture métallique ou se prête à l'emploi de ce système de couverture.

brillante : les architectes russes ayant pour habitude de peindre et dorer les combles appartenant à des édifices importants. D'ailleurs, les artisans moscovites ont de tout temps été habiles à travailler les métaux, il y a donc dans ces couronnements une ressource quant à la décoration.

Fig. 68.

On a vu que les sommets bulbeux des tours d'églises russes sont fréquemment composés de lames de métal, curieusement ouvragées. Mais là semble s'arrêter l'effort des artistes, et rarement ont-ils tenté de profiter des qualités du métal pour orner franchement les saillies des combles, pour établir des

chéneaux d'un aspect décoratif. Pourquoi? Tout devait les inviter à employer le métal dans ces conditions. Peut-être faut-il attribuer cette abstention à l'arrêt qui suspendit brusquement les développements de l'architecture russe au xviie siècle, pour porter ses études vers l'imitation des arts occidentaux. Toujours est-il que les exemples caractérisés

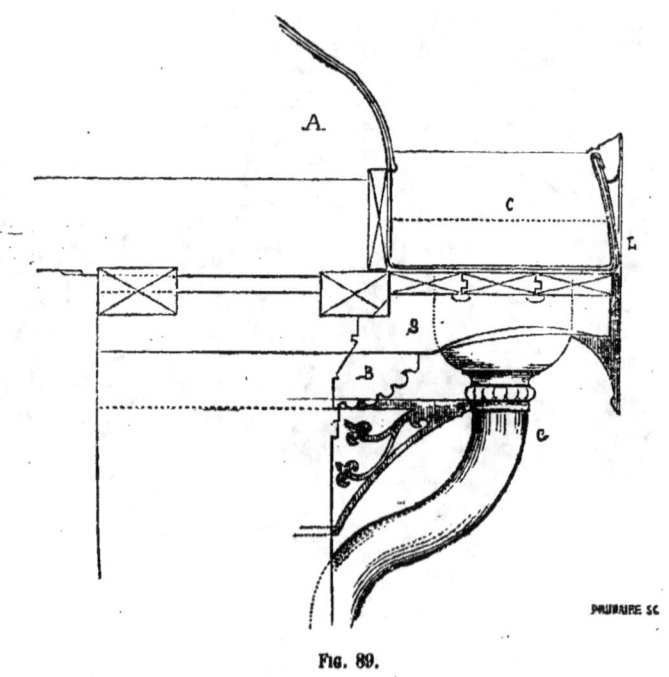

Fig. 89.

font défaut ou qu'ils ne rentrent pas dans le système décoratif convenable à l'art russe. Cependant, le métal repoussé, le cuivre notamment, se prête parfaitement à l'emploi de ces décorations de couronnements d'édifices, avec larges saillies, et l'ornementation russe semble particulièrement trouvée pour recevoir cette application, ainsi que nous le démontrerons par quelques exemples.

Les figures 88 et 89 donnent un chéneau à la base d'un

comble, dont la coupe est tracée en A (fig. 89). Ce chéneau est porté par un solivage S saillant de 0ᵐ,80 sur le nu du mur et soulagé par des corbelets B. Le canal C est supposé façonné en cuivre, avec lambrequin rapporté L, également en cuivre décoré d'ornements repoussés (voy. le tracé perspectif, fig. 88). La conduite des eaux pluviales est disposée dans l'angle en G. Ce chéneau, disposé en dehors du nu du mur, ne peut, même en cas de fuites, causer des dommages aux maçonneries, car ces fuites sont immédiatement constatées. Le lambrequin décoratif donne à ce couronnement très-saillant un effet très-vif et qui s'accorde avec le style de l'architecture russe. Nous n'avons d'autre prétention, d'ailleurs, en donnant cet exemple et les suivants, que de fournir des moyens décoratifs dérivés du système de structure conformément au caractère de l'architecture russe, tout en laissant à chacun le soin de varier les interprétations à l'infini.

L'ornementation adoptée ici est empruntée aux exemples russes qui ont tant de rapports avec ceux que nous fournissent les monuments de l'Hindoustan.

Voici un second exemple de décoration métallique des combles.

Il s'agit d'une de ces loges fréquemment établies sur les flancs ou la face d'un grand édifice et qui sont richement ornées. C'est la toiture qui fournit le principal motif de cette décoration (fig. 90). Les pignons sont couverts par des combles saillants portés sur des encorbellements de charpente et dont les faces découpées sont revêtues de métal décoré ou repoussé.

Il n'est pas besoin, croyons-nous, d'insister sur le parti que l'on peut tirer de cet exemple, conformément à la donnée russe. Ces faces de métal repoussé peuvent être enrichies de peinture et de dorure, ainsi que les encorbellements de char-

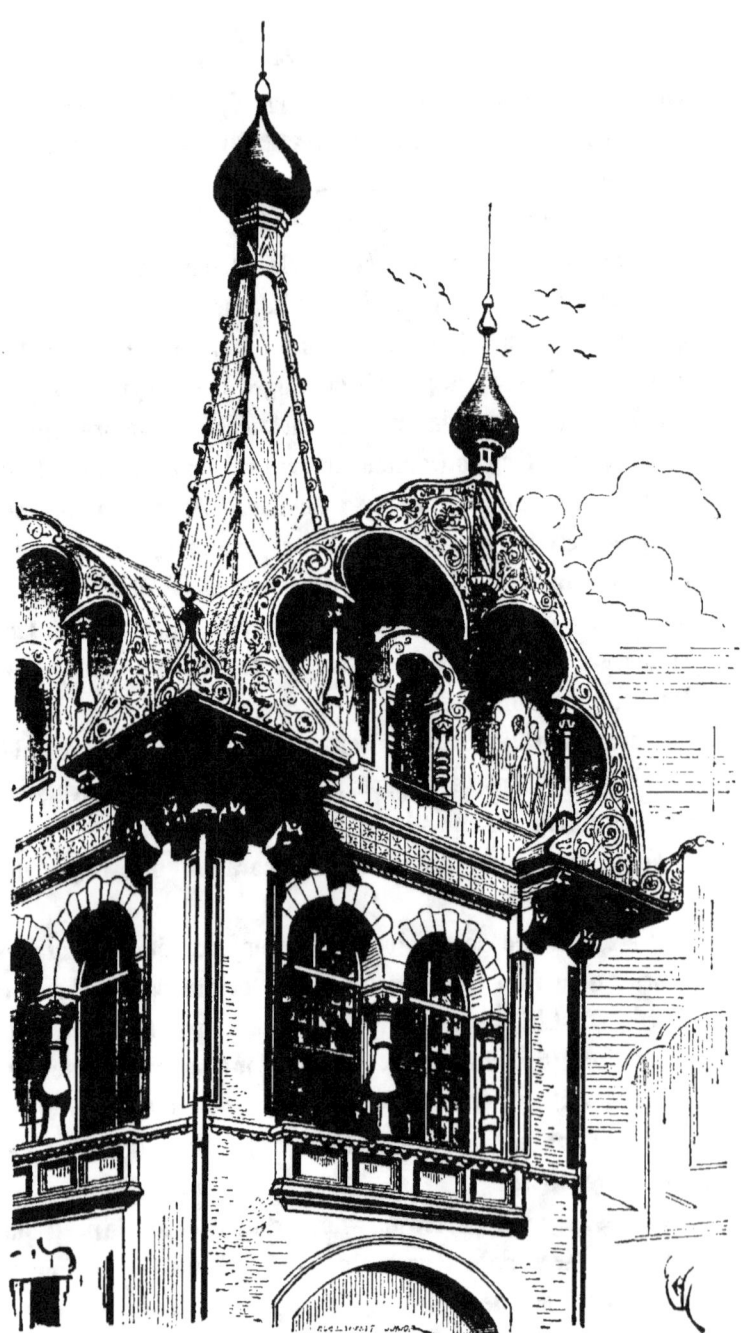

Fig. 90.

pente, et former ainsi un encadrement brillant autour des sujets peints sur les tympans protégés par la saillie de la couverture.

Les eaux pluviales s'écoulent facilement à la base des noues du comble, par les tuyaux de descente ménagés aux angles, en retraite des encorbellements.

Les architectes russes peuvent donc tirer de la décoration métallique un puissant secours en restant fidèles aux formes traditionnelles de leur art, en rentrant même plus intimement dans l'esprit de ces traditions.

Les Byzantins avaient employé à profusion le cuivre repoussé et le bronze coulé dans leur architecture. Les peuples orientaux se servirent souvent de ces matières dès une époque très-reculée. L'art russe, qui tient à la fois des arts de Byzance, de la Perse et de l'Inde, ne saurait, à une époque où l'emploi des métaux dans la construction tend à se vulgariser, négliger une pareille ressource, d'autant que l'ornementation dont il dispose s'applique merveilleusement à l'emploi du métal coulé ou repoussé. En effet, cette ornementation est habituellement *de dépouille*, c'est-à-dire qu'elle ne présente pas ces puissants reliefs, ces refouillements profonds, ces masses dégagées du fond, qui caractérisent, par exemple, la sculpture décorative française du moyen âge.

L'ornementation sculptée russe, ainsi qu'on a pu le voir par les exemples fournis précédemment, est traitée suivant la méthode byzantine et persane, comme une tapisserie; tous les fonds sont garnis et c'est à peine s'il y a deux plans, tandis que l'ornementation, dite arabe, en a parfois jusqu'à trois superposés; d'autre part, l'ornementation sculptée russe, plus grave, plus large, moins soumise aux formes géométriques que n'est l'ornementation dite arabe, semble inventée pour satisfaire aux exigences pratiques du repoussé métallique,

soit cuivre, soit plomb, ainsi que le font voir les figures 91 et 92.

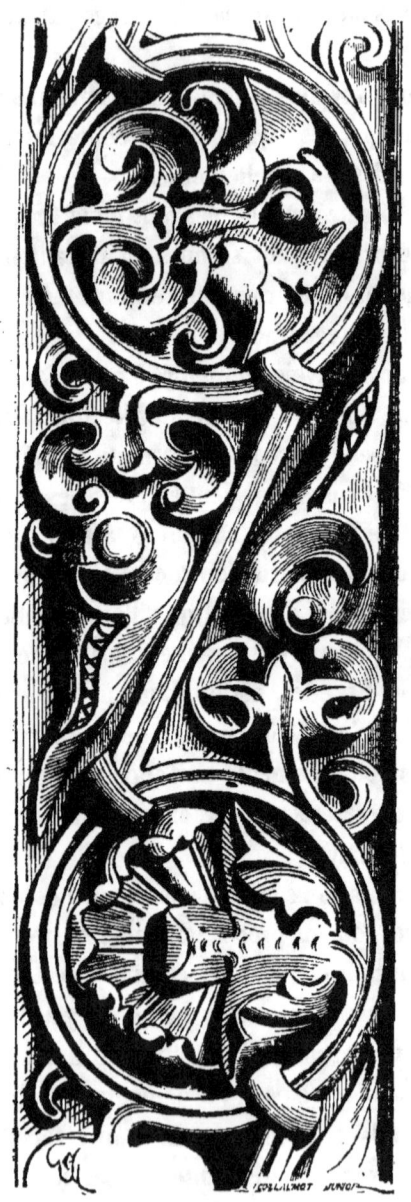

FIG. 91.

Cette ornementation large, bien que de faible relief, se prête évidemment au martelage ou repoussé métallique. Et c'est à la largeur du dessin que les compositions décoratives

Fig. 92.

russes doivent une valeur particulière, aussi bien dans les œuvres sculptées que dans les peintures.

Il serait regrettable que les écoles russes actuelles ne continuassent pas cette tradition monumentale qui d'ailleurs permet la plus grande variété dans l'emploi des éléments.

La flore, ainsi qu'il a été dit, est un de ces éléments les plus riches, si toutefois on a le soin de l'interpréter dans le sens

convenable, si on saisit le style de la plante, son caractère général. Tous les peuples qui se sont servis de la flore dans l'ornementation monumentale, ont commencé par l'interprétation du caractère, du style du végétal. Les Égyptiens, les Grecs, les Français, au moment de l'inauguration de l'architecture dite gothique, sans parler des Hindous et des peuples de l'extrême Orient, ont procédé de la même manière, aussi les Russes dans leurs belles peintures de manuscrits et dans certaines œuvres sculptées.

Puis est intervenue peu à peu l'imitation plus exacte des végétaux, et enfin le *fac-simile*.

Si séduisantes que soient ces dernières œuvres, elles ne parviennent pas à la puissance décorative des premiers procédés, elles ne tiennent pas à l'architecture, n'y participent pas et semblent des applications faites après coup.

Ce fait est sensible dans l'architecture française du moyen âge.

Autant la décoration sculptée fait corps avec l'édifice vers la fin du XIIe siècle et vers le commencement du XIIIe, autant elle s'en détache plus tard et ne participe plus de la structure.

Nous allons rendre compte maintenant des ressources de l'art russe au point de vue de la décoration picturale.

CHAPITRE VI

L'AVENIR DE L'ART RUSSE

LA PEINTURE DÉCORATIVE

Nous avons touché quelques mots de la peinture iconographique russe et des procédés employés par les artistes qui ont décoré des édifices moscovites, avant l'invasion de l'art occidental. Cet art russe ne diffère que bien peu de l'art byzantin, et l'école du mont Athos semble avoir conservé, chez les artistes moscovites, l'influence dominante jusqu'au XVIIe siècle.

En reprenant possession de son art national, la Russie doit-elle continuer d'observer l'hiératisme absolu qui caractérise l'art byzantin?

La question est délicate et mérite d'être traitée.

Les tentatives faites pour trouver un compromis entre l'art libre dans ses allures s'appuyant exclusivement sur l'étude de la nature et l'art hiératique n'ont généralement donné que de pauvres résultats. C'est qu'en effet il y a là deux principes en présence, inconciliables, du moins jusqu'à ce moment.

Il est évident que la peinture hiératique a commencé par l'imitation de la nature, mais par cette imitation de premier

jet, qui se préoccupe des caractères généraux sans entrer dans l'étude des détails, sans pousser l'imitation jusqu'à ce que nous appelons aujourd'hui le *réalisme*. Si l'on examine les œuvres les plus anciennes dues aux artistes de l'Égypte, soit peintes, soit sculptées, on est frappé du caractère *naturel* donné à ces œuvres, comme ces artistes ont suivi avec exactitude le style dominant, l'allure de l'individu représenté, soit homme, soit animal, soit plante ; on ne peut trop admirer la finesse de l'observateur et en même temps la simplicité des moyens employés pour reproduire le sujet. Cela peut paraître incomplet, sommaire, mais ce n'est ni barbare, ni grossier, et la preuve, c'est qu'avec tout le talent imaginable, on a grand'peine à reproduire ces premières images, soit peintes, soit sculptées.

Pour ce faire, il faudrait se replacer, pour ainsi dire, dans le milieu qui vit éclore ces œuvres et, tout en conservant les qualités d'observation très-délicate, oublier tout ce que la pratique des arts et la science nous ont enseigné. Or, ces conditions sont fort difficiles à trouver.

Ce n'est pas d'aujourd'hui qu'on a tenté de revenir à un art primitif, après la lassitude causée par l'abus du réalisme. Sous l'empire romain, Hadrien, qui était un archéologue et prisait les œuvres les plus anciennes de la Grèce, provoqua ou protégea un mouvement dans ce sens; si bien, que quantité d'ouvrages de sculpture exécutés sous son règne ont été longtemps considérés comme d'une époque beaucoup plus reculée. Toutefois, l'erreur a été reconnue sans trop de peine, et aujourd'hui les bas-reliefs archaïques de l'époque d'Hadrien sont classés parmi les tentatives de retour en arrière, tentatives avortées ; car les artistes, auteurs de ces œuvres, ne songeaient à autre chose qu'à reproduire ces sculptures archaïques dans leur *naïveté*, comme on dirait aujourd'hui,

mais sans pouvoir se placer dans les conditions faites aux artistes primitifs. Ils faisaient, en un mot, des pastiches, rien de plus, tandis qu'il eût fallu *voir* la nature comme la virent ces artistes primitifs.

Sous les Ptolémées en Égypte, et bien qu'alors sur les bords du Nil les œuvres de la Grèce fussent connues et prisées, on s'en tint à l'hiératisme de l'art primitif, on n'y changea rien ou plutôt on eut la prétention de n'y rien changer, car, de fait, les types allaient chaque jour s'affaiblissant, et autant les œuvres primitives sont empreintes de style et d'un vif sentiment d'observation de la nature, autant les dernières sont pauvres, ne présentent plus que l'expression d'un art tout de convention.

Lorsque la civilisation se développe chez un peuple doué d'une grande aptitude pour les arts et sous un climat favorable à leur éclosion, la sculpture, la peinture même peuvent atteindre un degré de perfection particulier, dont nous montrerons tout à l'heure la hauteur. Et si ce peuple est soumis par exemple à une théocratie étroite, pour laquelle l'art est un élément de puissance, un instrument nécessaire, un langage pour la foule, la théocratie ne manque pas de poser des limites à cet art, de lui interdire d'aller au delà du degré supérieur où il a su atteindre.

Alors, toute chose est réglée, toute représentation figurée doit être reproduite de la même manière.

Et n'oublions pas qu'en Égypte l'art composait l'écriture primitive et que, pour que la confusion ne se mît pas bientôt dans les textes, il fallait nécessairement que chaque objet et chaque individu fussent représentés toujours de la même manière.

Mais, avant d'arriver à ce point où l'art est, pour ainsi dire, figé par la théocratie, il a suivi des étapes : il s'est fait, en un

mot, et pour se faire il a dû recourir à une étude attentive de la nature, agir en liberté, avoir son enfance, son adolescence et sa puberté. C'est alors, au moment de sa puberté, qu'on prétend l'arrêter afin de lui conserver éternellement sa jeunesse vigoureuse. Vaine tentative, renouvelée plusieurs fois dans l'histoire des civilisations et renouvelée sans succès.

La vieillesse, quoi qu'on fasse, arrive pas à pas, et ce corps, auquel on a prétendu conserver la jeunesse, finit par présenter les signes de a sénilité.

Mais avant cet arrêt il y a eu l'apogée, le moment de splendeur, et c'est ce moment-là qu'il faut apprécier à sa juste valeur.

Le même phénomène s'est présenté en Assyrie et enfin à Byzance. Les plus anciennes peintures de l'école du mont Athos sont de beaucoup les plus belles, et successivement, malgré la rigueur de l'hiératisme, les types consacrés, sans cesse recopiés les uns sur les autres, tombent dans les pastiches de plus en plus pauvres.

Comment s'était formée cette école byzantine de peinture?

Les Grecs y avaient la plus grande part, et quoique nous n'ayons que peu de données sur la peinture grecque de l'antiquité, il n'est guère douteux qu'elle ait atteint un niveau très-élevé, niveau qui avait fléchi nécessairement à l'époque où l'empire romain se transporta sur le Bosphore.

A cet art grec se mêlaient alors des influences asiatiques, mais qui avaient dû s'exercer beaucoup plus sur l'ornementation que sur l'art du peintre proprement dit.

Le christianisme, en interdisant dans la peinture la représentation du nu, porta un premier coup funeste à l'art. Puis, bientôt au milieu des schismes qui s'élevaient, on prétendit régler la figuration de toute image sacrée, l'attitude des personnages, leur physionomie, la forme et la nature de

leurs vêtements, leur couleur, les accessoires qui les entouraient ; la théocratie jouait là son rôle tout comme elle l'avait joué en Égypte. L'art fut dès lors enfermé dans un hiératisme rigoureux, son développement fut arrêté. Mais telle était la vigueur de son tempérament qu'il produisit encore des œuvres d'une grande valeur, et, dans les *recettes* qui constituent tout l'enseignement de l'école du mont Athos, on retrouve longtemps les traditions d'un art élevé.

Sont-ce ces recettes qu'il faut suivre aujourd'hui ? Nous ne le pensons pas, car c'est s'enfoncer de plus en plus dans la décadence.

Ce qu'il faut prendre ou ce qu'il faudrait retrouver, ce sont les principes sur lesquels s'appuyaient les artistes qui avaient amené l'art à la sommité où on prétendit le fixer à tout jamais, principes que nous allons essayer de définir.

L'art de la peinture a, sans contredit, pour point de départ l'imitation de la nature. Pour imiter la nature, il faut l'observer. Mais il y a tant de manières d'observer la nature !.. Pour nous, hommes très-civilisés, l'observation de la nature consiste en un examen analytique. Pour observer, nous décomposons : c'est la méthode scientifique. Il n'en va pas ainsi chez les peuples primitifs supérieurs. Ce qui les frappe dans la nature, c'est d'abord tout ce qui rappelle la vie ou qui semble doué de vie, et comme l'homme primitif ne saurait admettre la vie sans un organisme semblable au sien ou à ceux des animaux, il personnifie tout ce qui a mouvement réel ou apparent. Le soleil, les nuages, les fleuves sont ainsi des attributs d'êtres agissant, luttant, ayant des passions.

L'homme supérieur primitif est donc conduit à rapporter tout phénomène naturel à un être, c'est-à-dire à donner à tout phénomène naturel la figure d'un être agissant, homme ou animal. C'est là l'origine du panthéisme figuré, ou, si on

l'aime mieux, de l'imagerie du panthéisme. Mais il faut donner à ces mythes un caractère qui les distingue de la foule des êtres organisés. Alors on exagère certains attributs et surtout on essaye de donner à ces images, représentant la personnification d'un phénomène, une qualité supérieure, soit en les faisant colossales, soit en leur imprimant une physionomie particulière de sérénité, de beauté, de férocité, de force, de puissance ou d'ascétisme.

Pour obtenir un pareil résultat, il faut nécessairement que l'artiste ait parfaitement observé chez les êtres organisés ces caractères dominants, savoir : ce qui constitue la sérénité, la beauté, la force et la férocité.

On pourrait croire qu'une pareille tâche est au-dessus de l'intelligence et des moyens dont l'artiste primitif dispose. Non, cet artiste primitif, du moment qu'il appartient à une race supérieure, remplit cette tâche, ainsi que le démontrent les premiers monuments figurés de l'Égypte, de l'Asie et de la Grèce ancienne, et il fait cela consciemment, car parmi ces monuments figurés de l'Égypte, par exemple, à côté du mythe qui réunit ces qualités dominantes, ce caractère particulier résultant d'une observation très-délicate de ses manifestations physiques, on trouve des portraits, c'est-à-dire des images ayant une physionomie individuelle, étant la reproduction d'une personnalité humaine spéciale, mais non d'un type général.

L'artiste primitif de race supérieure, ayant atteint un certain développement, a donc observé la nature, non-seulement dans ses expressions individuelles, mais dans les caractères généraux inhérents aux types, et il arrive ainsi à composer des résumés de ces types, résumés dans lesquels se manifeste tout particulièrement la physionomie du type reproduit, et cela, avec une vérité frappante. Ce n'est certainement pas la

méthode analytique qui a pu le conduire à ce résultat, c'est une méthode inverse; c'est, pourrait-on dire, la méthode du groupement, c'est l'observation d'une certaine qualité sur un grand nombre de sujets produisant sur tous une certaine particularité physique. Et ce genre d'observation était plus facile au sein d'une population dont les mœurs étaient peu compliquées et les classifications très-tranchées, qu'elle ne le serait de nos jours. La pureté gracieuse des formes était nécessairement l'apanage de la classe dominante et oisive, de même que la souplesse des membres était le privilége du chasseur et du nautonnier.

L'artiste était ainsi conduit à composer des types correspondant chacun à un état social, et quand il voulait représenter un personnage appartenant à une certaine classe, il retraçait le type y correspondant. Ainsi faisait-il pour la représentation des animaux. Saisissant avec une singulière finesse d'observation le caractère particulier à chaque espèce, sans tenir compte des détails individuels, il composait le lion, la panthère, la gazelle, le chien, le chat, l'ibis, le héron, l'épervier, etc., type.

Cette manière de voir et d'interpréter la nature, non par la copie de l'individu, mais par un résumé typique de chaque espèce, devait amener à dire un jour : « C'est bien! les expressions justes sont trouvées, ne les varions plus. »

Le spectateur, placé devant l'œuvre d'art développée dans ces conditions premières, est tout aussi ému, sinon plus que ne peut l'être l'amateur blasé de nos jours qui regarde une toile. Et l'artiste égyptien qui représentait Sésostris combattant les peuples asiatiques, monté sur son char, six fois plus grand que ses soldats, foulant aux pieds de ses chevaux les Assyriens vaincus, criblés de traits, reconnaissables au type uniforme de leur physionomie, produisait plus d'effet sur la

foule que ne le peut faire un de nos meilleurs peintres modernes reproduisant l'épisode d'une bataille dans toute sa réalité.

Si l'on ne peut plus aujourd'hui avoir recours à ces moyens primitifs lorsqu'il s'agit de rendre par la peinture des scènes historiques ou de genre, il n'est pas moins évident que s'il s'agit de peinture monumentale, c'est-à-dire appliquée à la décoration des monuments, il est possible de se servir de ces moyens primitifs dans une certaine mesure, surtout si l'on s'adresse à la foule et non à quelque *dilettante*. Or, la peinture monumentale est faite pour la foule.

D'ailleurs cette manière de comprendre l'art n'est-elle pas, au total, la plus grande et plus noble? et, pour entrer dans un autre ordre d'idées, n'est-il pas plus conforme aux règles immuables de l'art de mettre sur la scène l'avare, le misanthrope, l'étourdi, c'est-à-dire un type d'un vice ou d'un travers que de montrer une individualité qui risque fort d'être une exception, un monstre? Quoi qu'il en soit, et pour ne pas étendre plus que de raison cette digression, disons que si l'art hiératique ou arrivé à l'hiératisme se plonge dans une décadence irrémédiable, l'art qui s'est produit avant le moment où l'hiératisme l'a figé est une source pure où l'on peut puiser.

L'art russe peut donc revenir à la source grecque avant l'époque où le byzantinisme chrétien a prétendu arrêter son cours. Cet art, plein de grandeur et de noblesse, pouvait se prêter au sentiment dramatique, il n'était pas momifié, ainsi qu'il le fut plus tard par les moines du mont Athos; il servit d'école aux grands peintres italiens des XIV° et XV° siècles, précurseurs des Raphaël et des Michel-Ange; il permit à ces maîtres pendant trois siècles de fournir une belle carrière; il permettrait encore d'en fournir une nouvelle si on voulait

reprendre la voie qu'il a tracée, non en faisant des pastiches de ses produits, mais en étudiant la nature comme surent l'étudier les premiers artistes grecs et les premiers artistes égyptiens.

La peinture monumentale, pour produire son *maximum* d'effet, doit être traitée très-simplement. Non-seulement elle n'a pas besoin d'appeler à son aide les artifices de la perspective linéaire ou aérienne, mais ces moyens nuisent plutôt qu'ils n'aident à l'aspect général.

Ces peintures s'étalant sur des parois plus ou moins élevées au-dessus du sol et n'étant pas faites pour être vues comme un tableau, d'un point unique, mais au contraire, étant destinées à être vues de plusieurs points, il est évident que la perspective linéaire sera toujours défectueuse et offensera les yeux les moins exercés. Quant à la perspective aérienne, — à moins qu'il ne s'agisse d'un plafond, — par les mêmes motifs elle perdra tout son prestige. Les figures ne doivent donc occuper que deux ou trois plans rapprochés, au plus.

Nous avons dit que l'exécution doit être d'une grande simplicité. Il ne s'agit pas, comme sur une toile encadrée et placée dans un salon, d'obtenir à l'aide de sacrifices un effet saisissant par la concentration de la lumière sur un point, mais au contraire de répartir la clarté partout afin que la peinture participe de l'ensemble monumental et ne produise pas des trous ou des saillies qui nuiraient à cet ensemble.

Sous ce rapport, les Byzantins sont restés fidèles aux règles tracées certainement par les peintres grecs; ils ont évité les fonds de perspective linéaire réelle, mais les ont couverts d'or ou de semis d'ornements comme une tapisserie; de même aussi se sont-ils abstenus des plans éloignés, de toute perspective aérienne et des tons susceptibles de faire des taches dans l'ensemble.

Le dessin des figures, dans les plus anciennes peintures

Fig. 93.

byzantines, est correct, très-arrêté, tient peu de compte des détails et s'attache surtout à reproduire l'allure, le geste, l'atti-

tude des personnages ; les draperies sont traitées à la manière antique, mais avec plus de maigreur et une certaine *manière* qui sent plus l'école que l'observation de la nature.

Les nus, sauf les têtes, sont pauvres et ne rappellent plus ce bel art antique dont il nous reste quelques débris, soit au musée de Naples, soit encore dans les catacombes de Rome. On voit que les artistes ne s'attachaient plus à cette étude et qu'ils concentraient tous leurs efforts à reproduire certains types de têtes qui d'ailleurs sont parfaits et d'une grande beauté de style.

Arrivons à faire comprendre les transformations de cet art antique sous la main des artistes byzantins. La figure 93 est la copie d'une peinture de Pompéi, déposée dans le musée de Naples. Grande simplicité de moyens, nulle recherche de l'effet. C'est un carton coloré dans l'exécution duquel le dessin tient le rôle principal. Et cependant cette peinture, par la simplicité même du moyen employé, qui ne saurait préoccuper, et par la grandeur du caractère imprimé à la figure, cause une émotion profonde.

Passons maintenant à l'examen d'une peinture grecque byzantine du IXe siècle (fig. 94) (1). Le personnage principal représente Moïse commandant aux flots de se refermer sur l'armée de Pharaon.

Il y a encore dans le geste un sentiment dramatique puissant ; du style et de la grandeur dans la façon dont est drapé le personnage ; mais déjà *la manière* se fait sentir dans le dessin du détail. Il y a quelque chose de conventionnel dans le *faire* des plis ; cela sent plutôt l'école que l'étude de la nature. Cependant on remarque une affectation à faire sentir le nu sous les draperies.

(1) Manuscrit grec. *Psalm.* Biblioth. nationale, Paris.

Poussons plus loin, arrivons au XIIᵉ siècle. Nous donnons à la page suivante (fig. 95) la copie d'une des mosaïques qui décorent les pendentifs de la coupole centrale de l'église Saint-

Fig. 94

Marc de Venise. C'est un des quatre évangélistes. On voit percer l'exagération des défauts pressentis déjà dans la figure 94. Il est évident que l'artiste, auteur de cette image, ne s'est point

inspiré de l'étude de la nature. Tout est exécuté d'après un

Fig. 95.

procédé d'école. L'artiste grec veut encore exprimer le nu, et il le fait avec une singulière affectation. L'hiératisme est

d'ailleurs complet, absolu, et ce n'est plus que dans les têtes que les peintres semblent se permettre de consulter le modèle vivant, ainsi que le fait voir la figure 96, représentant le

Fig. 96.

saint Marc de la porte centrale de l'église de Saint-Marc de Venise (1).

Voyons où arrive cet art en Russie à une époque beaucoup plus rapprochée de nous (fig. 97) (2). Il n'est guère possible de pousser plus loin le caractère hiératique. Mais, dans cette exagération même, il y a de la grandeur, on y sent les traditions d'une école puissante, et si le dessin est tout de convention, le style ne fait pas défaut. Or, c'est là que gît la difficulté.

(1) Mosaïque du XII^e siècle.
(2) Image de l'Assomption de la Vierge (au revers de l'image de Notre-Dame-du-Don).

L'hiératisme, dans les arts de la sculpture et de la peinture, a cet avantage, malgré la faiblesse de plus en plus grande du dessin qui ne recoure pas à la source vivifiante de la nature,

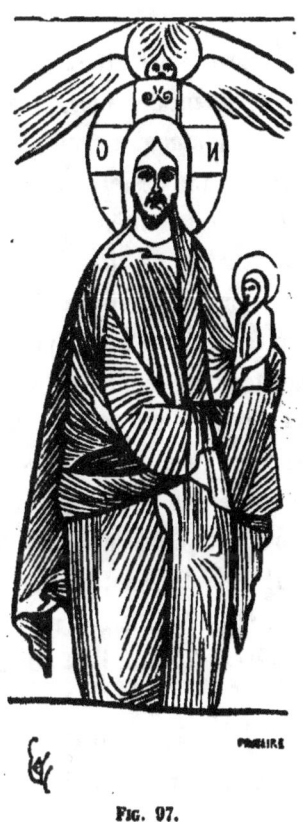

Fig. 97.

de conserver le style; on peut même dire qu'il ne conserve que cela; mais c'est une qualité précieuse qui compense bien des défauts, surtout s'il s'agit de statuaire ou de peinture monumentale.

La difficulté, disons-nous, est donc, lorsque l'on prétend s'affranchir des derniers vestiges d'un art arrivé à la déca-

dence par l'observation prolongée d'un hiératisme étroit, de conserver ce style tout en recourant à l'étude de la nature. La plupart des artistes modernes échouent dans cette tentative périlleuse. On peut même assurer qu'aucun d'eux n'a réussi à résoudre cette difficulté.

Il faut, en effet, se replacer dans les conditions d'art qui ont précédé l'établissement de l'hiératisme, retrouver ce point culminant qui luit un moment au sein d'une civilisation.

L'entreprise est-elle impossible? Nous ne le croyons pas. C'est une question d'enseignement.

Tout consiste à apprendre à observer la nature comme l'ont observée ces artistes primitifs qui ont élevé l'art si haut, qu'on a cru devoir et pouvoir le fixer à tout jamais. Mais, pour cela, il faut abandonner tous ces modèles d'après des œuvres antérieures et à l'aide desquels on prétend enseigner les arts du dessin ; il faut recourir seulement à la nature, la regarder avec le sentiment large que possédaient ces artistes primitifs, s'attacher à la reproduction du caractère dominant, à l'observation du geste, dégager le sens dramatique vrai de tout ce qui tend à l'altérer. Or, au milieu de notre société civilisée, la chose est plus difficile qu'elle ne l'est au sein d'un état social primitif.

Nos mœurs, nos usages et jusqu'à nos vêtements tendent à couvrir nos corps d'un vernis uniforme; le geste nous est interdit dans ce qu'on appelle le monde ; sous nos vêtements il semble ridicule, et la suprême élégance aussi bien que le maintien convenable dans un salon consistent à faire ressembler chacun à une figure de cire.

Mais une nation tout entière ne vit pas que dans les salons. Le paysan, l'homme du peuple s'affranchissent de la banalité; pour qui sait voir et observer, c'est là qu'il faut aller demander l'enseignement de l'art vrai, de l'art qui sait

allier le style à la reproduction de la nature dans ses traits généraux, dans son allure vivante et toujours jeune.

Par leur situation géographique, par leur affinité avec l'Orient, les Russes sont mieux qu'aucun autre peuple en situation d'étudier la nature humaine dans ses expressions les plus vraies. Faire tomber plus bas encore la décadence byzantine ou s'efforcer d'imiter les arts italiens de la Renaissance, ce ne peut être l'avenir de la peinture monumentale russe. L'école byzantine l'a maintenue dans les limites du style, mais sans les franchir; il est possible de composer un art plein de sève en puisant dans l'étude de la nature.

C'est ce qu'ont su faire, au XIIIe siècle, nos sculpteurs et nos peintres français qui, eux aussi, étaient avant cette époque enfermés dans l'étroite école byzantine et qui, tout en conservant le style dans les arts de la statuaire et de la peinture, s'affranchirent hardiment de l'hiératisme par l'étude de la nature.

Nous ne saurions passer sous silence, en parlant de l'iconographie russe, la représentation de la Vierge qui remplit un rôle si important dans le culte grec. Là, en Russie, la Vierge est toujours représentée conformément au type caucasien le plus pur.

Nous possédons en France quelques exemples de Vierges noires, et jamais, que nous sachions, on n'a pu donner de ces images une explication plausible. Mais ce fait ne paraît pas se présenter en Russie : si les traits de la mère du Sauveur ont parfois une coloration très-brune, cela tient uniquement à l'altération des couleurs sous l'action du temps.

Passons en revue maintenant les ressources fournies par la peinture ornementale russe.

Ces ressources sont étendues, car elles ont pour champ les arts de l'Orient.

Deux éléments constituent la décoration peinte, la forme : le dessin de l'ornementation et la juxtaposition des tons, l'harmonie en un mot.

Mais nécessairement ces deux éléments sont connexes : l'harmonie colorée de l'ensemble peut dépendre en partie et dépend en effet de la composition du dessin. Or, il y a deux manières principales de procéder : ou considérer le dessin comme une ornementation posée sur un fond, ou faire que ce dessin soit combiné de telle sorte que les tons, juxtaposés à peu près suivant des surfaces égales, forment une tapisserie dont les valeurs colorantes composent un ensemble harmonieux.

Le premier de ces deux systèmes a été appliqué par les Grecs et par les Romains; le second, par les Orientaux et notamment par les Indiens, les Persans et les Arabes. C'est évidemment à ce dernier système que la décoration peinte des Russes se rattache plus particulièrement, surtout pendant la dernière période qui a immédiatement précédé l'invasion des arts occidentaux; car, antérieurement, la peinture décorative des Russes se rattachait intimement à celle des Byzantins, laquelle est une sorte de compromis entre les deux systèmes que nous venons d'indiquer.

Les peintures décoratives qui nous restent de l'antiquité grecque et romaine nous montrent, sauf en des cas très-rares, des fonds unis blancs, noirs, rouges, jaunes ou bleus, sur lesquels se détachent en vigueur ou en clair des arabesques, des rinceaux. L'ornement est ainsi, comme nous le disons, une juxtaposition.

Les Byzantins ont, en maintes circonstances, adopté ce parti et ils ont ajouté à cette variété de fonds l'or qui n'était guère employé par les Grecs et les Romains, leurs initiateurs, que comme *rehauts*. L'emploi de l'or, comme fond, modifia

nécessairement tout le système harmonique admis par les Occidentaux, puisque cette couverte métallique a par elle-même une puissance de ton qui impose un parti très-énergique, soit en clair, soit en vigueur. L'or, d'ailleurs, présente des apparences colorées d'une extrême variété, il parcourt toute la gamme des valeurs, depuis le clair le plus brillant, qui fait grisonner le blanc, jusqu'à l'intensité sombre qui lutte avec le noir, si bien que des tons intermédiaires peuvent se confondre absolument avec les demi-teintes du métal.

De plus, l'éclat métallique de l'or, en tant que fond, a le grave inconvénient d'*enterrer* les couleurs et les tons, de leur donner un aspect *louche*. Avec les fonds d'or, on se servit donc, pour obtenir la coloration des ornements et des figures, de pâtes de verre. Ainsi l'éclat vitreux de ces matières pouvait lutter de puissance avec les reflets métalliques. L'emploi de la mosaïque n'était pas nouveau et il s'allia ainsi avec le parti des fonds d'or. Ceux-ci, d'ailleurs, étaient composés également de petits cubes de pâte recouverts d'une feuille d'or prise sous une légère couche de verre transparent. Si le métal en prenait plus d'éclat, ces petites facettes juxtaposées, séparées par une cloison de ciment, n'offrant pas une surface plane, reflétaient la lumière de différentes façons et donnaient ainsi à ces fonds une valeur colorée chaude, douce, transparente et vitreuse, que ne peut posséder la feuille d'or étendue sur une surface parfaitement dressée.

Toutefois, la mosaïque, surtout avec les fonds d'or, acquiert une telle puissance de tonalité, qu'aucune matière, aucune peinture ne peuvent lutter avec elle, à moins que ces matières ne possèdent les mêmes qualités colorantes et le même aspect métallique ou vitreux, comme les bronzes, les marbres, les porphyres, les granits et les jaspes polis.

Si l'on ne peut employer ces matériaux, il faut nécessaire-

ment renoncer à la mosaïque, sous peine d'écraser par son aspect puissant les parties des édifices qui n'en sont point couvertes. Aussi, les monuments dans lesquels la mosaïque produit un effet satisfaisant sont-ils entièrement revêtus ou de ce genre de peinture ou de matériaux précieux, y compris les pavés. Telles sont les églises de Saint-Marc à Venise, de Montréale près Palerme; telle est la charmante chapelle Royale de la même ville.

C'est donc là un moyen de décoration très-dispendieux et qui exige une exécution longue. Aussi ne peut-on le considérer comme d'un emploi ordinaire.

Quant à la peinture décorative, si les fonds d'or peuvent être employés, ce ne doit être qu'avec discrétion ou en atténuant leur éclat par un travail qui équivaut aux inégalités de facettes que présente la mosaïque. L'or, au contraire, dans la peinture, peut être employé comme rehauts pour donner une valeur particulière à des parties que l'on veut faire saillir. Mais l'or exige l'emploi de tons très-vifs et très-chauds ou de tons blancs ou presque blancs. Quant aux tons mixtes, qui n'ont qu'une faible valeur, ils offrent cet inconvénient de se confondre avec les demi-teintes du métal et d'apporter ainsi de la confusion dans la composition. Ces tons mixtes étant nécessaires toutefois en maintes circonstances, on doit les employer suivant certaines conditions dont nous rendrons compte tout à l'heure.

On peut donc dire : du moment que l'or intervient dans la décoration picturale, il faut adopter une gamme de tons différente de celle qui conviendrait si on évitait la présence du métal, et c'est de quoi l'on ne se préoccupe pas assez lorsqu'il s'agit de peintures décoratives.

Pour nous faire mieux comprendre, si, avec quelques tons légers, des gris, des rouges pâles, des jaunes et le blanc, on

peut composer une décoration picturale d'un bon effet, on détruit cet effet en mêlant l'or à cette ornementation d'une tonalité douce, en ce que les reflets du métal, qui ont une extrême puissance de coloration, font paraître faux ou passés ces tons doux.

Prodiguer l'or est un moyen d'éviter la difficulté, et c'est ce à quoi beaucoup de nos peintres décorateurs modernes ont été entraînés.

Mais cette prodigalité n'est pas toujours une marque de goût et de savoir.

Les peintures décoratives de la Perse, qui sont certes d'une élégance harmonieuse rare et souvent d'une grande richesse d'effet, n'emploient l'or qu'avec beaucoup de mesure et d'à-propos.

Des peintures byzantines présentent ces mêmes qualités que l'on retrouve également dans l'ancienne décoration russe, bien qu'en Russie on ait souvent adopté les fonds d'or.

Mais, pour en revenir à notre point de départ, nous allons donner quelques exemples des deux systèmes, c'est-à-dire de l'application d'un ornement sur un fond, à la manière des anciens, et de l'ornement composé comme une tapisserie dans laquelle le fond proprement dit n'existe pas ou du moins est réduit au point de disparaître presque entièrement.

Il est clair que, dans nos exemples, nous nous servirons des éléments adoptés par les artistes russes, savoir : des traditions byzantines, mais avec une influence orientale autrement franche.

Dans la planche XXIX nous avons réuni les conditions qui s'imposent lorsqu'on emploie l'or comme fond. Cet ornement présente des demi-tons en assez grande quantité, suivant la méthode si habilement appliquée par les Vénitiens; mais ces demi-tons, pour prendre leur véritable valeur au contact de

PEINTURE DÉCORATIVE RUSSE AVEC FOND
Système Byzantin

l'or, doivent être accompagnés de filets blancs et d'un redessiné noir assez ferme.

Que l'on suppose cet ornement dépourvu de ces deux éléments, tous les demi-tons s'enterreront dans les demi-teintes de l'or et laisseront de véritables lacunes dans la décoration.

Au contraire, soutenus par les filets blancs et le redessiné noir, leur couleur participe à l'harmonie générale, indépendamment de l'égalité de valeur.

Car il ne faut pas se priver dans la décoration des mêmes valeurs de tons juxtaposés, ce procédé donnant des résultats d'une grande finesse lorsqu'il est bien appliqué; mais il faut que ces tons de même valeur ne se confondent pas et qu'ils conservent leur coloration propre. La présence du blanc et du noir, sous forme de filets entre eux, permet d'obtenir l'harmonie douce et transparente que peut présenter l'emploi des mêmes valeurs juxtaposées.

Il est une observation dont tous les peuples doués des qualités de coloriste ont tenu compte dans l'ornementation : c'est d'employer toujours des tons rompus et de ne se servir des couleurs franches qu'exceptionnellement.

Il est impossible d'obtenir une décoration harmonieuse avec les trois couleurs : le rouge, le jaune et le bleu purs. On arrive avec beaucoup d'efforts à obtenir l'harmonie par l'emploi simultané de ces trois couleurs en y ajoutant le blanc et le noir; mais le résultat est toujours dur. Quand on analyse les tons qui composent un beau tapis de Perse, par exemple, on constate parfois la présence d'*une* des trois couleurs employée pure, tandis que tous les tons qui accompagnent cette couleur sont rompus. Le plus souvent, la décoration colorée n'est composée que de tons rompus, et les plus harmonieuses ne sont pas celles où les couleurs franches sont les plus nombreuses.

Ce fait peut être observé également dans les belles décorations byzantines de Saint-Marc à Venise, de Montréale à Palerme, de Torcello, et de Sainte-Sophie à Constantinople.

Les artistes anciens ont employé à profusion les gris clairs de diverses nuances et les effets les plus saisissants ont été obtenus à l'aide de ces tons, au milieu desquels apparaît une couleur pure, comme une touche qui illumine l'ensemble. Le blanc joue un rôle très-important dans ces peintures, surtout avec la présence de l'or. Et, quand on calcule, sur une peinture ou une mosaïque qui semble très-vive et soutenue de ton, les surfaces occupées par le blanc ou les tons gris très-clairs, on est surpris de l'étendue relative de ces surfaces.

Nous donnons (pl. XXX) une peinture composée dans ces conditions, d'après les éléments russes. Il n'y a dans cette peinture de parement que des tons rompus, des touches d'un rouge vif peu importantes comme surface occupée, puis des tons blancs.

Mais une des conditions de l'harmonie est de diviser ces tons rompus, tout en conservant au dessin d'ensemble des dispositions larges qui permettent d'en saisir l'ordonnance.

Les Persans et les Arabes ont poussé cette qualité très-loin, et jamais leurs peintures ne présentent de confusion. Si délicats que soient les détails, si multipliées que soient les divisions, l'œil retrouve toujours un thème large, facile à saisir comme dessin et comme parti de coloration, sans cependant qu'il y ait solution entre les divers membres de la composition. Quand une peinture décorative est traitée à la manière antique, ou encore comme celle que présente la planche XXIX, c'est-à-dire quand elle consiste en un ornement plaqué sur un fond, l'harmonie est simple : il suffit d'obtenir un effet en clair ou en vigueur du fond sur cet ornement, ou de celui-ci sur le fond ; mais quand l'ornementation peinte rentre dans le parti

des tapisseries ou parements, le problème et plus délicat et plus compliqué. Si l'on veut obtenir une harmonie brillante ou sombre, triste ou gaie, heurtée ou douce, il faut avoir recours à des ressources très-diverses et très-étendues; il faut calculer, peser, pourrait-on dire, la valeur de chaque ton, afin de donner à ces valeurs une puissance voulue en raison de l'effet à obtenir; car il est bien entendu que ces valeurs sont relatives et ne remplissent leur rôle que par suite de leur opposition à une autre valeur.

Que les peuples orientaux soient arrivés à des résultats merveilleux sous ce rapport, d'instinct ou par une longue expérience pratique, d'où aurait découlé un enseignement méthodique, cela importe peu; mais ce que nous pouvons constater, c'est que, si la théorie n'a pas précédé la pratique, elle peut la suivre et que, en ceci comme en bien d'autres choses, l'observation vient expliquer comment le sentiment de l'artiste se conforme à certaines lois que la science constate et définit.

Certes, jamais la démonstration scientifique ne fera composer une peinture décorative harmonieuse; mais elle peut expliquer pourquoi et comment cette peinture décorative est harmonieuse, et éviter ainsi à l'artiste de longs tâtonnements, surtout si les traditions ont été altérées ou perdues.

Or, l'instruction d'art prétendu classique, imposée à l'Occident et qui n'a pas été épargnée à la Russie lorsqu'elle croyait bon d'imiter les Occidentaux, a suggéré les idées les plus incomplètes et souvent les plus erronées en matière de décoration picturale.

On a cru faire de la peinture néo-grecque en posant à côté les uns des autres des tons pâles, presque toujours faux, parce que, dans les ruines, on trouvait des traces de peintures ternies et altérées par le temps, tandis que l'on supposait imiter les

colorations décoratives du moyen âge en juxtaposant au hasard les couleurs les plus vives et les plus criardes.

L'art russe, par ses rapports fréquents avec l'Orient, par ses traditions, peut mieux qu'aucun des arts de l'Europe échapper à cette funeste étreinte de l'enseignement classique occidental, contre lequel il nous est si difficile de réagir. Le voisinage de la Perse, ses relations avec l'extrême Orient, lui permettent de rentrer franchement dans la véritable voie de la peinture décorative monumentale.

Dans les étoffes, dans les broderies qu'il fabrique, le peuple russe montre qu'il est demeuré fidèle à d'anciennes traditions précieuses.

Il suffit donc que l'enseignement les veuille reprendre en tournant ses regards vers l'Orient, non vers l'Occident. Comme le dit judicieusement l'auteur du texte qui accompagne les dessins de broderie, — dont nous avons donné quelques exemples figures 17, 18, 19 et planche IV (1), — les dessins russes brodés ou tissés sur toile ont conservé des exemples nombreux et originaux de l'art russe. Sur les essuie-mains, sur les draps de lit, sur les taies d'oreiller, sur les chemises, sur les tabliers, sur les coiffures, c'est-à-dire sur tous les objets d'un usage journalier, vêtements du paysan russe ou mobilier de l'*izba*, se sont manifestés de tout temps les goûts de ces populations pour les arts. Représentations religieuses, symboliques, traditionnelles, combinaisons géométriques ingénieuses, forment des dessins charmants exécutés avec une rare perfection et d'une harmonie remarquable de tons.

On sent là une influence asiatique qui remonte aux épo-

(1) Voyez *L'ornement national russe*, 1ʳᵉ livraison, BRODERIES, TISSUS, DENTELLES. Édité par la Société d'encouragement des artistes. — W. Stassof, Saint-Pétersbourg.

ques les plus anciennes et qui s'est conservée pure jusqu'à nos jours.

On peut, en examinant ces broderies, se rendre compte du procédé employé pour composer leurs dessins.

La figure la plus importante, celle qui occupe le centre de chaque motif, a été d'abord tracée, puis sont venus s'adjoindre les ornements secondaires qui accompagnent le sujet central, puis enfin les remplissages.

Ainsi était obtenue une composition toujours pondérée, symétrique et dans laquelle les parties colorées sont heureusement réparties sur les fonds blancs de la toile.

C'est là, en effet, le secret de la composition de toute ornementation de parement, de toute broderie, depuis les temps les plus reculés.

Le goût du paysan russe pour la décoration picturale se manifeste incessamment. Le Slave est évidemment plus sensible aux effets de la couleur qu'à ceux obtenus par la forme plastique; et, en cela aussi, se rapproche-t-il plutôt des peuples de l'Asie que de ceux de l'Occident. Dans l'*izba*, rarement trouve-t-on une image sculptée, tandis que l'image peinte se rencontre partout.

La destination de ces essuie-mains, de ces draps brodés, dont nous parlions tout à l'heure, est variée. Les jours fériés, ces pièces d'étoffe brodée servent à décorer l'*izba* à l'intérieur.

A cet effet, on suspend ces morceaux de toile brodée, comme des lisses, à des ficelles tendues le long du mur. Par intervalles s'attachent les *icones*, et ainsi la salle est-elle décorée d'une peinture murale.

Ces usages, très-anciens chez le paysan russe, indiquent assez combien la décoration peinte est populaire. Mais ce qui témoigne encore de cette ancienneté, c'est que nous retrouvons dans ces broderies ces figures affrontées qui apparaissent

sur les monuments les plus anciens de la Russie, ainsi que nous l'avons fait connaître, et chez les Iraniens.

Les représentations que nous retrouvons également dans l'ornementation persane moderne sont une tradition des anciennes figures symboliques de l'art iranien. Les oiseaux, les chevaux, les lions, les figures humaines qui apparaissent dans l'ornementation russe et notamment dans les broderies, par paires et pour la plupart affrontés devant un arbre (1), ne sont autre chose qu'une tradition de ces mêmes figures disposées de la même manière sur les cylindres, les bas-reliefs, les chapiteaux, ustensiles et vases de l'art assyrien et ancien persan ; tradition venue jusqu'à nous par l'intermédiaire d'exemples existant en Perse depuis l'ère chrétienne.

Nous avons dit que l'ornementation persane et l'art persan ont exercé une influence considérable sur les arts byzantin et arabe ; et ceci pouvait faire croire que la Russie n'a reçu ces traditions que de seconde main. Mais, indépendamment des objets scythes dont nous avons donné quelques exemples et qui reproduisent les mêmes représentations d'animaux affrontés, ces broderies d'une époque récente n'ont pas le caractère de l'ornementation byzantine et semblent empruntées à une source beaucoup plus pure.

En cela, nous nous trouverions d'accord avec l'auteur d'un ouvrage déjà cité. M. Victor de Boutovsky dit, en effet, à propos de ces broderies :

« Cette industrie de village a des origines fort anciennes ;
» elle compte certainement des siècles d'existence. Les ethno-
» graphes et les archéologues y trouvent la trace des styles
» byzantin et oriental : ils sont fondés sans doute à l'expliquer
» par de longs et anciens rapports des Russes, tantôt avec

(1) Tradition du culte de Mithra.

PEINTURE DÉCORATIVE RUSSE
Système Persan

» l'empire grec, d'où ils ont reçu la religion orthodoxe, tantôt
» avec les tribus asiatiques, dont ils ont subi le joug......
» Néanmoins, un examen attentif de ces œuvres naïves y fait
» découvrir les signes d'une origine *sui generis*. »

Cette ornementation des étoffes au moyen de la broderie ou du tissage est évidemment un art transmis d'âge en âge, avec des modifications peu sensibles. Le tracé géométrique commande habituellement le dessin, et cette méthode est suivie, comme on sait, dans la plupart des décorations peintes de la Perse et des Arabes.

Elle peut fournir les éléments les plus variés, et nous ne croyons pas nécessaire d'en présenter plus d'un spécimen (pl. XXXI) dans une tonalité claire et suivant les données traditionnelles de l'art russe.

On peut d'ailleurs se faire une idée exacte des ressources que fournit l'art de la peinture décorative russe en consultant l'*Histoire de l'ornement russe du X^e au XVI^e siècle, d'après les manuscrits* (1).

Dans l'*Introduction* de ce précieux ouvrage, M. V. de Boutovsky fait parfaitement ressortir les aptitudes du peuple russe pour la décoration picturale :

« Sans parler, dit-il, du caractère poétique des chansons
» nationales en Russie, du goût si prononcé du paysan russe
» pour la musique, il suffit de citer la recherche particulière
» qui préside au décor de sa demeure, de son mobilier modeste
» et peu varié, de ses simples et grossiers tissus. En parcou-
» rant les villages de la grande Russie.., on se plaît à regarder
» les bordures à dessins multicolores, souvent d'une légèreté
» charmante, qui ornent les serviettes, les nappes, les che-
» mises et autres produits du même genre de travail rustique

(1) V° A. Morel et C°, Paris.

» des villageoises russes.... La même ornementation caracté-
» ristique se retrouve dans les chariots, les traîneaux et les
» bateaux des paysans russes. Le vêtement national de l'un et
» de l'autre sexe en Russie porte un certain cachet d'élégance ;
» les couleurs vives y dominent, sans offenser l'œil par trop de
» bigarrures ; simple et même grossier dans ses éléments, le
» costume russe présente de l'harmonie et se prête facilement,
» moyennant de légères modifications, aux exigences du goût
» le plus épuré. »

On peut en dire autant de la décoration peinte. Les vignettes des manuscrits russes présentent toujours une entente parfaite de l'harmonie des tons et, très-souvent, un dessin aussi élégant qu'ingénieux en dépit de la naïveté de certains détails. Ces peintures sont d'un aspect frais, gai, brillant, et leur étrangeté même est pleine de charme.

En un mot, il y a là les principes d'un art vivant qui n'ont été altérés qu'au moment où les éléments occidentaux sont venus s'y mêler.

CONCLUSION

Dans un rapport, plein de renseignements précieux, fait sur l'Exposition de Vienne, en 1873, par M. Natalis Rondot, on lit ce passage :

« La Russie a eu, à différentes époques de son histoire, un
» art national dont les origines sont obscures ; mais l'affinité
» est grande entre cet art et celui d'Orient. On voit, suivant
» le temps, le caractère primitif tantôt accentué, tantôt altéré
» par quelque influence finnoise, mongole ou persane ; tan-
» tôt à demi effacé par des traits empruntés au style byzantin
» ou au style indou. Charmée par les inventions de l'art fran-
» çais, la société russe lui a donné depuis longtemps ses
» préférences, et c'est récemment qu'elle est revenue au goût
» du vieil art slavon….. »

C'était bien observé et bien dit, et c'est en face de ce mouvement national de la Russie en faveur de ses arts que nous avons essayé d'en apprécier les origines, les développements et les expressions si originales.

Découvrir les sources auxquelles un grand peuple composé

de races diverses avait dû puiser, démêler au milieu des siècles de barbarie le travail d'assimilation entre des éléments existants sur le sol ou fournis par des civilisations antérieures et voisines, examiner comment le génie populaire dégagea un art du milieu de ces éléments, la tâche était séduisante.

Nous l'avons entreprise non sans quelque appréhension ; mais plus nous entrions dans cette étude, à l'aide des nombreux documents qui nous étaient fournis généreusement par les personnages les plus éminents de l'empire russe, soutenus par les travaux de M. Victor de Boutovsky, de M. Natalis Rondot, renseigné par les notes recueillies sur place par M. Maurice Ouradou, le travail, entrepris d'abord avec une défiance trop naturelle, nous a paru bientôt présenter un vif intérêt ; il nous permettait de soulever un des coins du voile qui couvre encore l'histoire des arts asiatiques.

Sur place, dans la Russie même, nous retrouvions des monuments scythiques d'une valeur considérable et datant d'une haute antiquité ; puis, venaient se joindre à ces éléments primitifs les influences de l'art grec, de l'art byzantin, ou plutôt dues aux sources auxquelles l'art byzantin avait été puiser.

L'histoire de la Russie nous donnait successivement l'occasion de rechercher le caractère propre aux monuments appartenant aux phases si étranges de cette histoire, et nous arrivions à expliquer ainsi les principales transformations de l'art russe.

Bientôt, à la confusion qui semblait résulter de tant d'éléments divers succéda, dans notre esprit, un ordre logique, conséquence des aptitudes de race, des relations de ce vaste territoire russe avec l'Asie orientale et méridionale ; et à chaque grand fait historique se rattachait ainsi un certain mouvement dans le développement de l'art.

Et cependant apparaissait toujours l'empreinte du génie

national qui s'assimilait ces éléments, les ramenait bientôt à un tout remarquable par son unité d'expression.

Le doute disparaissait : il y a un art russe, car le propre de tout art ayant un caractère national est précisément de posséder une sorte de creuset dans lequel viennent se fondre les influences étrangères, pour composer un corps homogène.

Mais là ne devait pas se borner notre tâche. Il nous a paru que nous pouvions insister sur les conséquences qu'on peut tirer de cette étude.

Il est bien évident que le peuple russe a su conserver à l'état latent les traditions de son art et qu'il n'est pas trop malaisé, par conséquent, de les reprendre pour qu'elles suivent de nouveau leur cours naturel momentanément interrompu.

Ce n'est jamais d'en haut que surgissent les principes vivifiants sans lesquels l'art se traîne dans les pastiches : c'est d'en bas, c'est par le sentiment ou l'instinct populaire. Tout renouvellement se fait par suite d'une élaboration dans l'esprit du peuple, des masses : il n'est jamais le produit d'une élite.

Les écoles d'art russe n'auront probablement pas de longues luttes à soutenir pour ressaisir ces traditions, pour les développer et leur faire produire des fruits; car il est bien entendu que nous ne considérons pas l'hiératisme comme le dernier mot dans les arts; mais, conserver la chaîne et y ajouter chaque jour un nouveau chaînon, c'est ce que doit se proposer tout art national.

Nous n'ignorons pas que de bons esprits s'élèvent aujourd'hui contre ces tentatives de retrouver et de perpétuer les arts nationaux. Ils prétendent que l'art est cosmopolite, un, et qu'il est vain de tenter de rendre aux expressions diverses de l'art une autonomie. A leurs yeux, il n'y a que l'*art* et, par suite, qu'une expression supérieure de l'art que chacun doit s'efforcer d'atteindre.

En théorie, cette manière de voir est séduisante; mais, dans la pratique, elle conduit fatalement à l'uniformité et aux pastiches.

Il faut bien reconnaître d'ailleurs que tous les peuples ne sont pas doués des mêmes aptitudes, et que d'un Prussien, d'un Normand ou d'un Anglais, on ne fera jamais un Grec.

Qu'il y ait, parmi toutes les expressions connues de l'art, un produit supérieur aux autres au point de vue esthétique, cette théorie peut se soutenir, mais il ne s'ensuit pas que ce produit supérieur, qui s'est manifesté au sein d'une certaine civilisation, dans des circonstances particulièrement favorables, soit le seul et doive être le but unique vers lequel tendront d'autres civilisations.

Or, si le Slavo-Russe a des affinités avec le Grec et l'Asiatique, il n'en a guère avec le Romain.

Pourquoi contraindrait-il sa nature ?

Il semble,— contrairement à cette pensée de ramener l'art à un type unique, déclaré le meilleur (ce qui est d'ailleurs toujours contestable), — que l'essence même de l'art est non-seulement la variété dans ses produits, mais la conformité de chacune de ses diverses expressions avec les mœurs et le génie de chaque peuple. Autrement, l'art risque de n'être qu'une plante exotique en serre chaude, de ne pouvoir atteindre son développement et de ne présenter que des pastiches, et des pastiches souvent mal compris.

Les imitations d'un temple grec ou romain, transportées à Londres, à Berlin, à Paris ou à Saint-Pétersbourg, semblent non-seulement déplacées, mais jurent avec les mœurs, les habitudes et les traditions des populations au milieu desquelles s'élèvent ces édifices, comme des hors-d'œuvre faits pour plaire à quelques *dilettanti*.

Chaque peuple peut exceller dans le genre qui lui est pro-

pre et fournir ainsi des œuvres plus ou moins belles ou charmantes, mais certainement originales; et, dans les arts, de toutes les qualités la plus précieuse parce qu'elle est naturelle, c'est l'originalité. Cette qualité essentielle s'altère parfois sous certaines influences; mais le peuple la conserve quoi qu'on fasse, en dépit des systèmes, des modes et d'un enseignement étranger.

Au lieu de chercher à étouffer ces qualités natives, tout enseignement vraiment national doit tendre à les distinguer, à les développer et à leur faire produire tout ce qu'elles peuvent produire.

Notre siècle aura fait de grands pas dans cette voie; le premier, il aura su dresser un inventaire exact des ressources fournies par les différentes civilisations; il aura su fouiller dans le passé afin de retrouver les origines, et il permettra ainsi à ces civilisations variées de reprendre leur bien propre.

Beaucoup voient un péril dans cette tendance des civilisations modernes vers l'autonomie; plusieurs traitent ces tendances de chimères, de mode passagère provoquée par les théories de quelques savants.

Les uns et les autres, attachés aux idées qui régnaient dans le dernier siècle et au commencement de celui-ci, ne tiennent pas compte d'un phénomène qui s'est produit depuis lors et qui prend chaque jour plus d'importance.

Les études historiques, ethnographiques, anthropologiques ne sont point une chimère. Ce qui est chimérique, ou pour parler plus correctement, ce qui est vain, c'est l'étude historique comme on la faisait jadis, la compilation chronologique des faits politiques, des accidents successifs, sans tenir compte de l'origine des peuples, de leurs éléments d'agrégation ou de désagrégation, de l'état des masses aux divers moments de l'histoire et des influences produites par les invasions à l'inté-

rieur ou par la conquête à l'extérieur. Ce qui est vain, c'est l'étude historique présentée en vue de prouver l'excellence d'un système gouvernemental théocratique ou politique, conçu *a priori*, comme est, par exemple, l'*Histoire universelle de Bossuet* qui fait converger les quelques civilisations dont s'occupe l'illustre écrivain autour d'un peuple prédestiné.

Ce qui est passé de mode, à tout jamais probablement — à moins qu'une période de barbarie ne succède à l'état présent des lumières, — c'est cette façon d'écrire l'histoire. Il faut là-dessus prendre son parti.

L'histoire doit aujourd'hui tenir compte tout au moins de l'ethnographie, c'est-à-dire ne plus se contenter de relater des faits passés, souvent à l'état de légendes, mais s'occuper des conditions de formation, d'existence et de développement des populations dans les diverses phases qu'elles ont dû traverser, des migrations, des invasions qui ont pu modifier ces conditions, des institutions que ces populations se sont données ou qu'elles ont acceptées, des influences climatériques, géologiques ou géographiques.

L'histoire des arts est essentiellement déduite de ces conditions diverses; mais les écrivains qui ont bien voulu s'occuper de cette expression du génie des peuples, la plus vive et la plus persistante peut-être, sont généralement en retard sur le siècle et veulent considérer ces arts à un point de vue absolu, en partant d'un idéal fixe.

Ils procèdent ainsi comme l'historien des religions répandues sur le globe, qui les analyserait les unes après les autres, en considérant *à priori* l'une de ces religions comme l'expression de la vérité absolue. C'est de la doctrine, non de la science.

En d'autres termes, les écrivains, s'occupant des arts, soutiennent une thèse. Nous croyons que cette manière de pro-

céder n'est pas de nature à éclairer les questions et à faire progresser la civilisation.

La civilisation n'est pas tout d'une pièce, elle se compose d'éléments divers, souvent opposés même, et qu'il est bon de développer dans leur sens propre.

Procéder autrement c'est, croyons-nous, méconnaître les lois les plus élémentaires.

Nous avons donc essayé, dans ces chapitres, de faire ressortir la valeur des arts que possède la Russie, les origines et la nature de ces arts, comment ils ont procédé, se sont développés, et de préciser le but où ils doivent tendre. Leur originalité ne nous paraît guère contestable, leurs ressources sont étendues, et, loin d'admettre que la Russie tourne le dos à la civilisation en abandonnant l'imitation des arts occidentaux, nous pensons au contraire qu'elle agira dans son propre intérêt aussi bien que dans l'intérêt de l'art en général, si elle puise résolûment dans son propre fonds.

Il n'est pas nécessaire que les peuples n'aient à leur disposition, pour participer au grand concert de la civilisation et du progrès humain, qu'une même expression, un même sentiment sur toute chose. La diversité n'exclut nullement l'harmonie; elle en est au contraire une des conditions essentielles, et l'entente — si jamais elle doit s'établir — entre les diverses nations du globe résultera de la libre expression des aptitudes, des goûts, des tendances de chacune d'elles.

FIN

ERRATA

Page 8, ligne 2. — Au lieu de *Sanovoy*, lisez *Stanovoy*.
Page 10, ligne 9. — Au lieu de *Kostof*, lisez *Rostov*.
Page 10, ligne 21. — Au lieu de *Varègnes*, lisez *Varègues*.
Page 13, ligne 15. — Au lieu de *Rostof*, lisez *Rostov*.
Page 120, ligne 3. — *Kremnik*, ajoutez *ancien nom du Kremlin*.

Vᵉ A. MOREL ET Cⁱᵉ, ÉDITEURS, 13, RUE BONAPARTE, PARIS.

EXTRAIT DU CATALOGUE GÉNÉRAL

HISTOIRE DE L'ORNEMENT RUSSE
DU Xᵉ AU XVIᵉ SIÈCLE
D'APRÈS LES MANUSCRITS
Texte historique et descriptif

PAR

S. Exc. M. V. DE BOUTOVSKY
Directeur du Musée d'Art et d'Industrie de Moscou

100 planches imprimées en couleur, reproduisant en *fac-simile* 1332 ornements divers du Xᵉ au XVIᵉ siècle, et 100 planches imprimées à deux teintes représentant des motifs isolés et agrandis.

L'ouvrage complet : **400** francs.

DICTIONNAIRE RAISONNÉ
DE L'ARCHITECTURE FRANÇAISE
DU XIᵉ AU XVIᵉ SIÈCLE

PAR E. VIOLLET LE DUC

Dix volumes in-8, dont un de tables, illustrés de 3745 bois gravés et d'un portrait de l'auteur.

Prix des 10 volumes brochés.......................... 250 francs.
Édition sur Hollande, numérotée de 1 à 100 : 500 francs.

DICTIONNAIRE RAISONNÉ
DU MOBILIER FRANÇAIS
DE L'ÉPOQUE CARLOVINGIENNE A LA RENAISSANCE

PAR

E. VIOLLET LE DUC

Six volumes comprenant : 2958 pages de texte, 2024 gravures sur bois dans le texte, 20 gravures sur acier, 58 gravures sur bois tirées hors texte et 43 chromolithographies.

Prix des 6 volumes brochés : 300 francs.
Édition sur Hollande, numérotée de 1 à 100...... 600 francs.

ENTRETIENS SUR L'ARCHITECTURE

PAR

E. VIOLLET LE DUC

Deux volumes in-8 et un atlas. — Prix, broché...... 80 francs.

PARIS. — IMPRIMERIE DE E. MARTINET, RUE MIGNON.

www.ingramcontent.com/pod-product-compliance
Lightning Source LLC
Chambersburg PA
CBHW071628220526
45469CB00002B/518